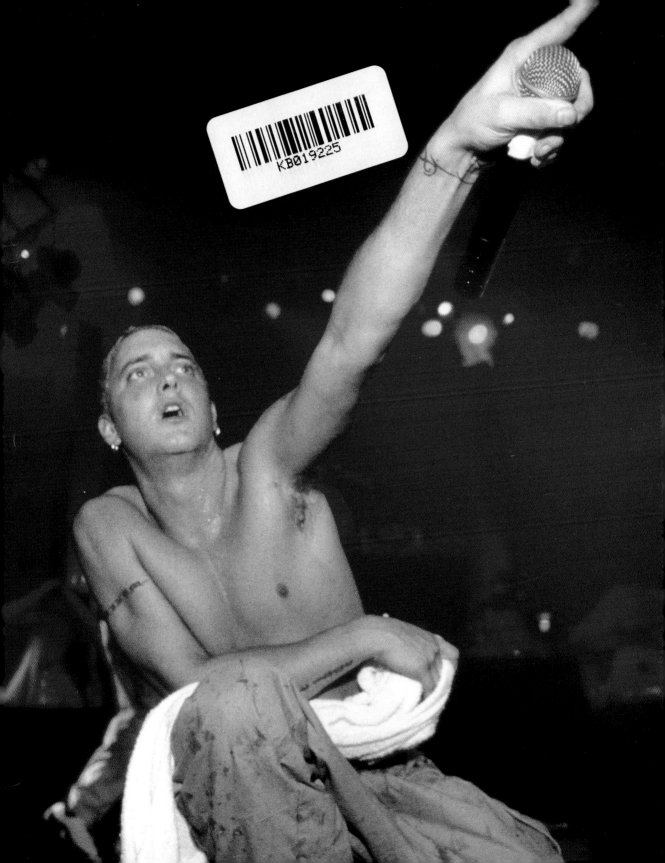

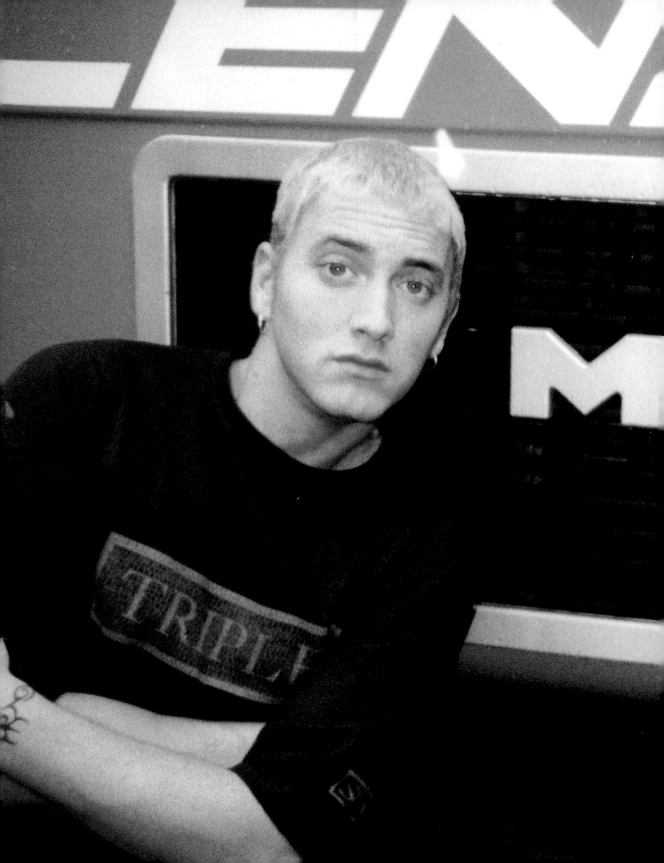

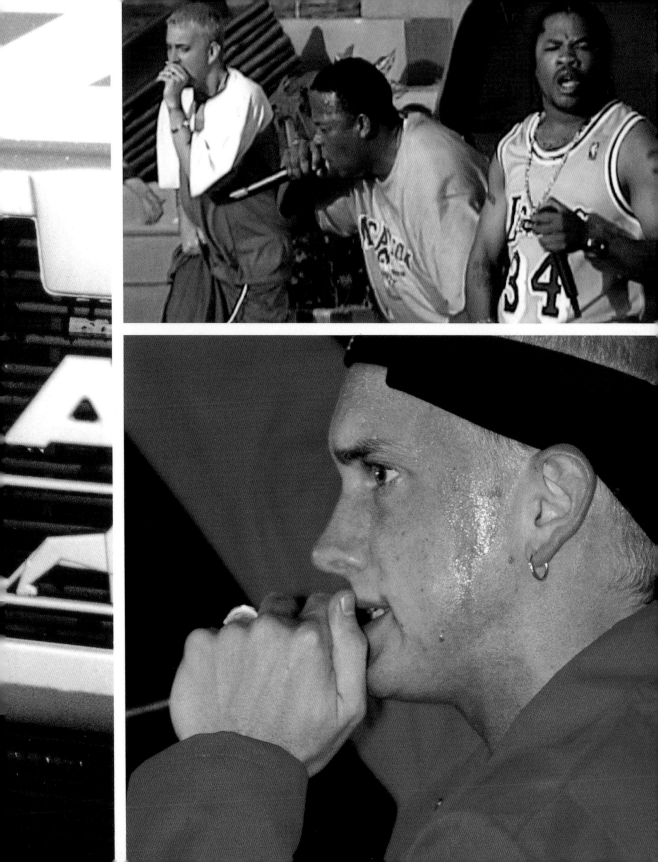

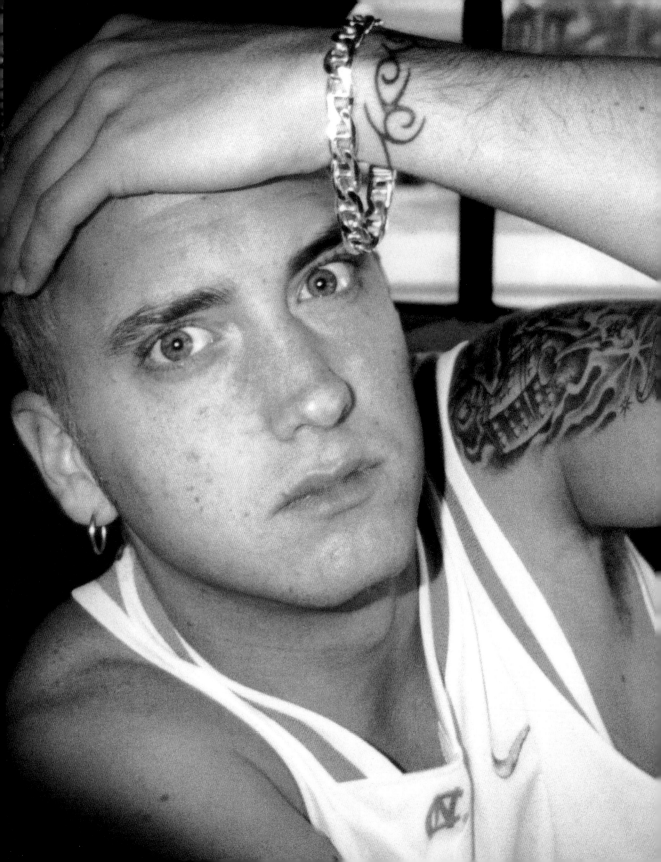

ANGRY BLONDE

EMINEM

2017년 5월 12일 초판 발행

지은이	에미넴
옮긴이	김봉현
발행인	전용훈
편 집	장옥희
표지 디자인	도미솔
내지 디자인	유진아

발행처	1984
등록번호	제313-2012-44호
주소	서울시 마포구 동교로 194 혜원빌딩 1층
전화	02-325-1984
팩스	0303-3445-1984
홈페이지	www.re1984.com
이메일	master@re1984.com

ISBN 979-11-85042-30-5 03600

「이 도서의 국립중앙도서관 출판예정도서목록(CIP)은 서지정보유통지원시스템 홈페이지
(http://seoji.nl.go.kr)와 국가자료공동목록시스템(http://www.nl.go.kr/kolisnet)에서
이용하실 수 있습니다.(CIP제어번호: CIP2017010495)」

FOR HAILIE JADE

TABLE OF CONTENTS

BLONDE vii

이야기는 1998년 11월 LA의 한 호텔 룸에서 시작된다. 에미넴은 확실히 범상치 않은 인물이었다. 문자 그대로 온종일 랩을 했는데 전혀 지치는 기색이 없었다. 마치 상처에서 뿜어져 나오는 피처럼 그의 입에서는 연신 충격적이고 기이하며 우스꽝스러운 단어들이 쏟아져 나왔다. 물론 약이나 술의 힘이 좀 있긴 할 테지만, 그의 넘치는 에너지와 뒤틀린 유머는 눈을 떼지 못하게 하는 강력한 힘을 지니고 있었다. 일생 동안 수천 곡의 랩송을 들어왔음에도 비상한 두뇌를 가진 이 창백한 청년은 다른 래퍼의 언어를 그대로 빌리는 일이 전혀 없었다. 그는 명석하고 재치 있는 펀치라인으로 당신을 넉다운시키는 와중에도 이미 당신의 가족에 대한 다음 세 줄의 라임을 생각해놓고 있다.

그는 정식으로 랩을 하고 있지 않을 때에도, 예를 들어 자유롭게 내뱉고 연상하고 주위 사람들과 말을 하는 동안에도

FOREWORD

우스갯소리를 쉴 새 없이 쏟아냈다. 친구들이나 레이블 등과 관련한 각종 파티 모임에서도 에미넴은 원맨쇼로 좌중을 지배했다. 어떠한 움직임이나 제스처도 그의 매의 눈과 날카로운 혀를 비껴갈 순 없었다. 먼저 그는 라임을 맞추어 당신의 문장을 흉내 낸다. 만약 당신이 "Yo Em, we gotta make sound check(에미넴, 사운드 체크 좀 해야겠어.)"라고 말한다면 그는 이 말에 "No men, we gotta break down necks(아냐, 그 대신 모가지를 부러뜨려야겠는걸.)"이라고 화답한다. 그러고는 자신이 타깃이 되지 않아 다행이라고 생각하고 있는 사람들에게 그는 곧바로 외친다. "엿 먹어라, 이 엿 같은 놈들아! 니들 미래는 엿 됐어. 그러니 엿이나 먹으라구." 또 에미넴은 30여 분 동안 그의 친구이자 매니저인 폴을 예닐곱 번 정도 해고했다. 폴은 이러한 장난에 이미 익숙해진 듯 보였다. "You're so fat you're fired / You're so fired you're rehired(넌 너무 뚱뚱하니 널 잘라야겠어 / 넌 잘렸으니 이제 널 다시 고용할게.)" 그날 에미넴의 퍼포먼스

는 확실히 근사했고 마샬 마더스는 아직 스타가 되기 전이었다.

실제로 이 순간은 에미넴의 커리어를 통틀어 마법 같은 순간 중 하나였다. 그가 언더그라운드에서 화제를 일으켜 주류 팝 문화로 진입하기 전의 시절이기 때문이다. 이때의 에미넴은 메이저 레이블에서 발표한 결과물 하나 없이 쇼의 헤드라이너로 올랐는데, 이는 음악 산업에서 보기 드문 광경이었다. 쇼 덕택에 에미넴이 직접 제작한 인디펜던트 음반과 LP의 수요는 엄청나게 늘어났다. 그런가 하면 닥터 드레와의 작업물이 담긴 메이저 데뷔 음반 〔The Slim Shady LP〕는 정식으로 발매되기도 전에 여러 경로로 불법 유통되어 복제되었고 싱글 〈My Name Is〉는 여러 랩 쇼에 초청받았음은 물론 대중의 압도적인 찬사를 받았다. 에미넴은 흥분했고 사람들이 자신을 다르게 대우하기 시작했다는 사실을 느꼈다. 이렇듯 그는 정식으로 링에 올라 메인이벤트를 치르기 전에 미리 가상의 적과 스파링하며 자신의 라임 기술을 최대한 연마해놓았다. 마지막 리허설 무대에서의 영광스러운 나날이었다.

마샬은 머리를 짧게 자르고 금발로 염색해 친한 친구들을 놀라게 한 적이 있다. 하지만 그는 자신의 계획을 남에게 잘 드러내지 않는 사람이기도 하다. 그는 무엇이 가장 최선인지 스스로 알고 있다는 데에서 편안함을 느꼈고 복잡한 라임 패턴과 명석하고 재치 있는 표현을 즐겼다. 갑자기 불쑥 튀어나온 이 나사 풀린 백인 청년이 부인할 수 없는 재능을 지녔다는 건 점점 명확해지고 있었다. 그리고 그 재능은 분명 팝 문화가 갈구하던 바로 그것이었다.

* * *

최근에 난 퀸시 존스의 다큐멘터리를 본 적이 있다. 내로라하는 사람 모두가 출연해 그를 역사상 가장 위대한 프로듀서로 꼽고 있었다. 그중에서도 퀸시 존스가 작곡의 영감을 받는 순간 하는 행동을 누군가가 묘사한 장면이 인상 깊었다. 80년대 녹음 장면을 보여주는 자료 화면에서 퀸시 존스는 악보가 놓

인 지휘대 앞에 서 있었다. 그는 창작에 정신을 뺏긴 듯 고개를 휘저으며 고통스럽다는 제스처를 취하다가 갑자기 미친 듯이 휘갈겨 쓰기 시작했다. 이 장면에서 이러한 멘트가 흘러나왔다. "그는 마치 음표들이 뒤에서 그를 찌르기라도 한 듯 행동했습니다."

위대한 힙합 프로듀서 닥터 드레가 퀸시 존스 수준의 음악을 제공할 때 우리는 에미넴이 그만의 작사 습관을 드러냄을 알 수 있다. 그는 먼저 4줄 정도를 작사한 후 페이지의 대칭을 의도적으로 무시한 채 그것들을 작은 글자로 옮겨 적는다. 그렇게 구절들이 대구를 이루면 그는 오른쪽 주먹을 그만이 아는 리드미컬한 패턴으로 앞뒤로 빠르게 흔든다. 그 후 라임, 플로우, 메시지가 다 들어맞았다고 느끼면 그는 조용히 웃으며 더 열심히 무언가를 적어내려가기 시작한다.

이러한 기술이 효과를 발휘하기는 하는 모양이다. 에미넴의 결과물은 랩을 예술의 경지로 끌어올리는 한편 대중에게도 막강한 지지를 받고 있다. 창의적인 아이디어와 신랄한 유머, 극도의 자기혐오를 섞어 그는 진정한 유희적 가치를 만들어낸다. 사실 그는 궁극적으로 희생양이다. 당신이 아무리 엿 같은 하루를 보냈다고 해도 그의 하루가 더 엿 같다. 많은 사람이 그를 코미디언처럼 바라본다. 물론 그가 그만한 감각을 지닌 건 사실이지만 동시에 그가 탁월한 리듬 감각과 언어 감각의 소유자라는 사실을 잊어서는 안 된다. 그의 노래는 귀에 달라붙는 후렴과 인상적인 표현으로 청중을 잡아끌 뿐 아니라 그만의 독특한 기질로 힙합과 팝 문화 그리고 사회 전반을 조롱하며 팬들을 열광하게 한다.

작사 능력은 사실 일부분에 불과하다. 에미넴을 진정 빛나게 해주는 것은 일에 대한 그의 철학이다. 스스로 인정하는 일벌레인 그는 다른 걸 하느니 그 시간에 신곡을 작업하는 게 낫다고 생각한다. 또 랩의 달인이자 완벽주의자로서 그는 닥터 드레를 처음 만난 지 한 시간여 만에 〈My Name Is〉와 〈Role Model〉의 녹음을 끝냈다. 에미넴의 생동감 넘치는 상상력은

그의 앨범을 다양한 캐릭터와 만화적인 애드립이 녹아 있는 단편 영화로 만든다. 켄 카니프, 킴, 스탠 같은 캐릭터는 예측할 수 없는 왕이 무자비하게 지배하고 낙오자들이 점령한 심슨 같은 세상을 만들어냈다.

라킴, 케이알에스-원, 엘엘 쿨 제이, 노토리어스 비아이지 그리고 그의 영웅 투팍 등 그에 앞서 한 시대를 풍미했던 뮤지션들처럼 에미넴은 내용과 스타일을 조합해 새로운 장으로 이끌어냈다. 그의 가차 없는 다음 절 라임 공격은 전에 들어본 적이 없던 것이다. 그의 성공가도가 하늘을 찌를 때 그는 비평가들이 자신을 비판할 기회를 잡기 전에 스스로를 디스함으로서 자신의 현실적인 감각을 드러냈다.

아, 물론 그는 백인이다. 바꿀 수 없는 사실이다. 그는 이렇게 말하기도 했다. "난 백인으로서 이 일에 도전해보려고 한다. 어떤 일이 생기는지 한번 지켜보자구." 말하자면 그는 랩계의 래리 버드다. 만약 그에게 재능이 없었다면 그가 백인이라는 사실은 회자되지도 않았을 것이다. 또한 에미넴은 그 창작력으로 이 예술을 한 단계 진전시킨 공로를 인정받아 래리 버드처럼 명예의 전당에 오르게 될 것이다.

* * *

다시 LA로 돌아오자. 마침내 에미넴은 무대 위에서 비틀거린다. 몇 시간 동안 프리스타일 랩을 하고 자신의 뇌세포를 흐릿하게 만드는 물질을 삼키면서. 공연장은 마이크에 맹렬하게 랩을 뱉어내는 에미넴과 그 광경을 지켜보는 관중들이 만들어내는 전류로 생생히 살아 있다. 공연에 너무 많은 에너지를 쏟아 부은 모양인지 에미넴은 결국 미끄러져 넘어지고 만다. 우스꽝스러운 광경이다. 그는 지금 기진맥진한 상태에다 잔뜩 취해 있기까지 하다. 그러나 분명한 사실 하나. 그의 플로우는 멈추지 않는다.

조나단 섹터
〈더 소스〉 매거진 창간 에디터

ANGRY BLONDE

안녕 얘들아? 너희들 가사 좋아하니? 눈알이 튀어나올 정도로 괴상한 것들 읽기 좋아해? 만약 그렇다면 이 개떡 같…… 아니지, 내 말은 문학은 너희의 마음속에 있다는 거야. 이 책은 "저 사람은 왜 저렇게 됐지?"라는 의문을 품고 있는 너희 같은 사람을 위한 책이란다. 또 이 책은 음악으로 미친 짓 하면서 세상을 열 받게 하는 내가 궁금한 사람을 위한 책이기도 하지. 이 책은 슬림 셰이디가 만들었어. 에미넴의 관점이 담긴 마샬 마더스의 마음을 가지고 말이야. 알겠니? 이 책은 내가 한 말을 너무 많이 읽은 사람들을 위한 거야. 아마 최후의 날에…… 아냐, 그냥 농담이었어. 농담이 아닌 게 유일하게 하나 있는데 그건 바로 랩에 대한 나의 열정이야. 이게 바로 나를 그동안 이것저것 떠들게 만든 거지. 난 랩에 대해 정말 진지하게 생각하고 있어. 내 자신을 어떻게 창의적으로 표현하느냐에 관한 거니까. 좋은 시절이든 나쁜 시절이든 최악의 시절이었든, 난 내 자신을 표현하기 위해 언제나 펜을 들지. 때때로, 특히 작년에 난 많은 문제와 부딪히기도 했어. 이 책에 수록된 가사는 내 여러 앨범과 그 밖에 여기저기에서 가져온 거야. 가사를 읽다 보면 주제가 아무리 선정적이라고 해도 결국엔 모두 나의 자기표현에서 나온 가사들이라는 걸 알 수 있으리라 생각해.

내 첫 번째 앨범은 무명 엠씨였던 초창기 몇 년 간의 작업물을 모아놓은 작품이었어. 난 사람들이 문제를 많이 지니고 있지만 그것들에 대해 별 생각이 없는 속 편한 나라는 놈에 대해 인지해주기를 바랐어. 난 사람들이 내 고통을 느껴주길 바랐지만 동시에 그것도 괜찮다는 사실을 말해주고 싶었지. 난 그런 거 신경 안 쓰니까. 누가 내 인생이 엿 됐다고 해도 난 별로 개의치 않거든. 가사를 쓰기 시작하고 이 슬림 셰이디라는 캐릭터에 빠져들수록 난 이게 진짜 나와 닮아간다고 느꼈어. 내 진짜 감정이 표출되는 걸 느끼면서 슬림 셰이디가 그 배출 수단인 건 아닐까 생각했지. 난 이런 유의 페르소나가 필요했나 봐. 모든 분노와 블랙 유머, 고통 그리고 행복까지도 배설할 수 있는 그런 핑계거리가 말이지. 하지만 난 결과적으로 너희들에게 머쉬룸을 한번 먹어보라고 말하고 싶어. 먹어도 별일 없다는 것도. 앨범이 막 나왔을 때 난 비평가들의 온갖 공격을 받았지. 많은 비평가가 그렇게 하는 게 멋지다고 생각했어. 그런데 그때부터 사람들이 내 가사를 필요 이상으로 해석하기 시작하더라구.

난 디트로이트에 있는 내 집에서 커트 로더와 했던 인터뷰를 기억해. 그는 사람들이 날 동성애 혐오자라고 부른다고 했지. 난 그가 어디서 그런 느낌을 받았는지 모르겠어. 그때 난 그런 말을 처음 들었기 때문에 좀 충격을 받았었지. "동성애 혐오자라구요? 대체 어디서 그런 느낌을 받은 건가요?" 내가 물으니까 그는 "음, 〈My Name Is〉의 이 부분 말이죠. 'My Teacher wanted to fuck me in Junior High / Only problem was my English teacher was a guy(중학교 때 한 선생은 나와 자고 싶어 했지 / 문제가 있었다면 그 영어 선생은 남자였단 거야.)'"라고 하더군.

그 가사는 절대로 동성애를 혐오하는 가사가 아니야. 그건 그냥 가사일 뿐이라구! 그냥 재미있게 쓴 건데, 내 가사들은 대부분 필요 이상으로 분석 당하지. 그리고 사람들은 나에 대해 주절거리기 시작해. 내가 게이를 좋아하지 않는다고 말이야. 분명히 말하지만 난 게이를 싫어하지 않아. 난 게이들이 무얼 하든 신경 쓰지 않는다구. 그러니까 그런 헛소리들 좀 그만해.

최근 난 아주 쉬운 말들로 그와 관련해 해명해야 했지. 이를테면 "나 좀 내버려둬." 같은 말로 말이야. 민감한 귀를 가진 분들을 위해 〈Who Knew〉나 〈Stan〉을 만들었고, 나처럼 되고 싶은 사람들을 위해서는 〈Kill You〉와 〈Criminal〉, 〈Marshall Mathers〉를 만들었지. 요즘 같은 상황은 날 더 뛰어난 엠씨로 만들어주는 것 같아. 시간이 지날수록 내가 더 발전하는 걸 느낀다구. 난 드레에게 정말 많은 걸 배웠어. 드레의 완벽주의가 만들어내는 결과물은 정말 놀라울 정도야. 가장 위대한 힙합 프로듀서랑 작업을 하니까 당연히 난 더 집중해야 했지. 디트로이트에서 했던 것처럼 그냥 설렁설렁해서는 안 되지. 스튜디오에서 그와 마주했을 때 난 그에게 특별한 걸 보여줘야 했지. 난 특별해야만 했어. 음악에 대해 배워갈수록 난 더 편안하게 랩을 할 수 있었고 또 캐릭터에도 점점 빠져들었어. 난 단순히 라임을 뱉는 걸 걱정하기보다는 내 발음이나 무게감 있게 이야기를 전달하는 법 그리고 경우에 따라 부드럽게 가사를 풀어나가는 것 등에 대해 걱정해야 했어. 이게 바로 내가 지금까지보다 [The Marshall Mathers LP]에서 마이크와 더 많은 시간을 보낸 이유야. 랩을 한 톤으로만 한다거나 그러는 일은 없었지. 난 내 목소리를 가지고 놀 수 있게 됐고, 예전엔 가능할 거라 생각하지 않았던 것도 모두 해낼 수 있었어. [The Slim Shady LP]와 [2001] 앨범 작업을 하면서 마이크 노하우를 정말 많이 배울 수 있었다구. 덕분에 난 새 앨범에서 슬림 셰이디로 마음껏 분할 수 있었지.

[The Marshall Mathers LP] 작업을 마친 후 난 모든 면에서 발전했어. 플로우, 라임, 캐릭터 등 모든 면에서 말이야. 난 정말 해낸 기분이었어. 슈퍼스타로서도 아니고 그렇다고 잘나가는 흰둥이로서도 아닌, 한 명의 존중받을 만한 자격이 있는 엠씨로서 말이지. 사람들은 아마 내가 뭐 좀 죽이게 내뱉는다고 느꼈을 거야. 영리하고 귀를 확 잡아끄는 그런 랩 있잖아. 다른 래퍼들이 말하지 않는 것들에 대해서 내가 랩을 하고 있는 것일지도 몰라. 어쨌든 난 최후의 날까지 스스로 내 랩의 가장 엄격한 비판자가 될 거야. 난 늘 내 음악을 들을 거야. 내 노래를 들을 때마다 난 "이거보다 훨씬 랩을 잘할 수 있었을 텐데, 여기에서는 톤을 좀 더 높였어야 하는데, 이 곡에서는 벌스를 하나 더 썼어야 하는데……" 하면서 날 압박할 거야. 심지어 "여기서 'P' 발음을 더 잘했어야 하는데……." 같은 사소한 것도 말이지. 또 "이 아이디어를 생각해낸 건 정말 잘했다고 생각하지만 랩은 상대적으로 좀 부족했군." 같은 생각도 할 수 있겠지. 그리고 난 누구도 제대로 알아듣지 못하더라도 난 알아들을 수 있는 발음 같은 게 있어. 예를 들어 'the' 같은 게 있지. 만약에 내가 'da'라고 발음했거나 제대로 발음하지 못했다는 생각이 들면 난 "젠장! 더 제대로 발음했어야 하는데."라는 생각이 들게 돼. 그러니까 아무리 남들이 죽여준다고 칭찬을 해도 난 늘 더 잘할 수 있었을 거라는 마음가짐으로 내 음악을 들을 거야. 랩을 그만둘 때까지 난 내가 늘 오늘보다 내일 더 잘할 수 있을 거라고 생각할 거라구. 그게 바로 내가 한 명의 엠씨로서 살아가는 원칙이야.

ANGRY

004

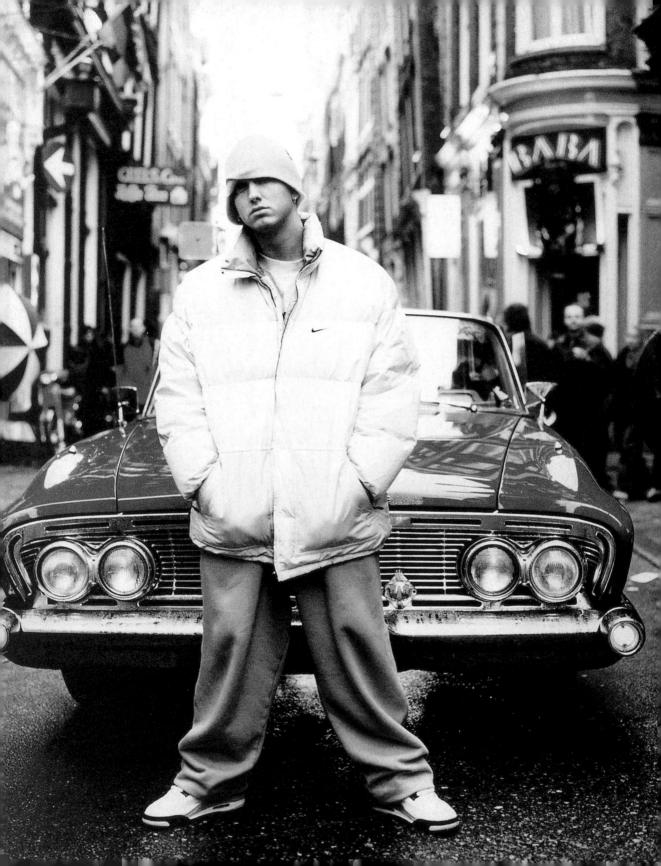

STILL DON'T GIVE A FUCK

이 곡은 내 매니저 폴의 아이디어였다. 나는 캘리포니아에 있었는데 그가 전화를 걸어 "요 엠, 넌 〈Just Don't Give A Fuck, Part 2.〉를 만들어야 해."라고 말했다. 그래서 난 "좋아. 난 여전히 아무것에도 신경 따윈 쓰지 않는다구."라고 했다. 그는 신곡이 〈Just Don't Give A Fuck〉과 똑같은 느낌을 내야 한다고 말했다. 그때 나는 다른 곡의 가사를 한창 쓰고 있었는데 도중에 이 곡을 새로 쓰는 바람에 그 곡이 뭔지는 잊어버렸다. 나는 어떤 일을 하기로 하면 제대로 해야 하는 사람이기 때문에 가사와 녹음 작업에 정말 심혈을 기울였다. 심지어 집에 가서도 가사를 썼다. 〈Still Don't Give A Fuck〉은 내가 가사 작업에 폭주하던 시기에 쓴 곡 중 하나다. 〈Just Don't Give A Fuck〉에 썼던 드럼을 똑같이 썼다. 다른 점이 있다면 하이햇 뿐이다. FBT의 제프가 곡에 들어갈 죽이는 기타 루프를 완성했을 때 나는 바로 이거다 싶었다. 그러고는 비트에 맞춰 'I'm zoning off of one joint / stopping a limo Hopped in the window, shopping a demo / at gunpoint (나는 마리화나를 피워대다 맛이 가버렸어 / 리무진 하나를 멈춰 세우고는 총구를 겨누고 데모앨범을 팔지)' 같은 가사를 녹음하기 시작했다. 사실 이 곡의 비트를 완성한 날 나는 가사를 다시 쓰고 후렴도 생각해냈다. 나는 이 곡이 앨범 전체를 압축해 상징하기를 원했다. 이 곡이 기본적으로 지닌 메시지는 사람들이 나에 대해 어떻게 말하고 생각하든 난 전혀 상관하지 않는다는 것이다. 이게 나다. 난 늘 이랬고 앞으로도 그럴 것이다.

A LOT OF PEOPLE ASK ME . . . AM I AFRAID OF DEATH . . .
HELL YEAH I'M AFRAID OF DEATH
I DON'T WANT TO DIE YET
A LOT OF PEOPLE THINK . . . THAT I WORSHIP THE DEVIL . . .
THAT I DO ALL TYPES OF . . . RETARDED SHIT
LOOK, I CAN'T CHANGE THE WAY I THINK
AND I CAN'T CHANGE THE WAY I AM
BUT IF I OFFENDED YOU? GOOD.
'CAUSE I STILL DON'T GIVE A FUCK

I'm zonin' off of one joint, stoppin' a limo
Hopped in the window, shoppin' a demo at gunpoint
A lyricist without a clue, what year is this?
Fuck a needle, here's a sword, bodypierce with this
Livin' amok, never givin' a fuck
Gimme the keys I'm drunk, and I've never driven a truck
But I smoke dope in a cab
I'll stab you with the sharpest knife I can grab
Come back the next week and reopen your scab (YEAH!)
A killer instinct runs in the blood
Emptyin' full clips and buryin' guns in the mud
I've calmed down now—I was heavy once into drugs
I could walk around straight for two months with a buzz
My brain's gone, my soul's worn and my spirit is torn
The rest of my body's still bein' operated on
I'm ducked the fuck down while I'm writin' this rhyme
'Cause I'm probably gonna get struck with lightnin' this time

CHORUS:
FOR ALL THE WEED THAT I'VE SMOKED
—YO THIS BLUNT'S FOR YOU
TO ALL THE PEOPLE I'VE OFFENDED
—YEAH FUCK YOU TOO!
TO ALL THE FRIENDS I USED TO HAVE
—YO I MISS MY PAST
BUT THE REST OF YOU ASSHOLES CAN KISS MY ASS
FOR ALL THE DRUGS THAT I'VE DONE
—YO I'M STILL GON' DO
TO ALL THE PEOPLE I'VE OFFENDED
—YEAH FUCK YOU TOO!
FOR EVERY TIME I REMINISCE
—YO I MISS MY PAST
BUT I STILL DON'T GIVE A FUCK, Y'ALL CAN KISS MY ASS

I walked into a gunfight with a knife to kill you
And cut you so fast when your blood spilled it was still blue
I'll hang you till you dangle and chain you at both ankles
And pull you apart from both angles

I wanna crush your skull till your brains leak out of your veins

And bust open like broken water mains

So tell Saddam not to bother with makin' another bomb
'Cause I'm crushin' the whole world in my palm

Got your girl on my arm and I'm armed with a firearm

So big my entire arm is a giant firebomb

Buy your mom a shirt with a Slim Shady iron-on

And the pants to match ("Here, Momma, try 'em on")

I get imaginative with a mouth full of adjectives, a brain full of adverbs, and a box full of laxatives

Causin' hospital accidents

God help me before I commit some irresponsible acts again

CHORUS

I wanted an album so rugged nobody could touch it

Spent a million a track and went over my budget (Ohh shit!)

Now how in the fuck am I supposed to get out of debt?

I can't rap anymore—I just murdered the alphabet

Drug sickness got me doin' some bugged twitches

I'm withdrawin' from crack so bad my blood itches

I don't rap to get the women—fuck bitches

Give me a fat slut that cooks and does dishes

Never ran with a clique—I'm a posse

Kamikaze, strappin' a motherfuckin' bomb across me

From the second I was born, my momma lost me
I'm a cross between Manson, Esham and Ozzy

I don't know why the fuck I'm here in the first place

My worst day on this earth was my first birthday

Retarded? What did that nurse say? Brain damage?

Fuck, I was born during an earthquake

CHORUS

I'M SHADY

이 곡은 킴의 2층 아파트에서 썼다. 생생히 기억난다. 처음에 난 이 곡을 샤데이의 노래에 맞춰서 썼다. 먼저 베이스 라인을 생각해냈고 그 후에 곡을 완성했다. 이미 가사는 써놓았기 때문에 비트를 만드는 데 집중했다. 이 곡은 결과적으로 커티스 메이필드의 〈Pusherman〉에서 아이디어를 얻었다. 재미있는 건 커티스 메이필드의 곡에서 직접 아이디어를 얻은 게 아니라 아이스-티의 〈I'm Your Pusher〉에서 아이디어를 얻었다는 사실이다. 그때만 해도 난 아이스-티의 그 노래가 커티스 메이필드의 노래를 샘플링한 줄 몰랐다. 멜로디는 빌렸지만 가사는 바꾸었다.

Who came through with two Glocks to terrorize your borough (huh?)
Told you how to slap dips and murder your girl (I did!)
Gave you all the finger and told you to sit and twirl
Sold a billion tapes and still screamed, "Fuck the world!"
(Slim Shady . . .) so come and kill me while my name's hot
And shoot me twenty-five times in the same spot (Ow!)
I think I got a generation brainwashed to pop pills and smoke pot till they brains rot
(uhh-oh)
Stop they blood flow until they veins clot
I need a pain shot, and a shot of plain scotch
Purple haze and acid raindrops
Spike the punch at the party and drank pop (gulp gulp)
Shaved my armpits and wore a tank top

Bad Boy, I told you that I can't stop
You gotta make 'em fear you 'fore you make 'em feel you
So everybody buy my shit or I'ma come and kill you

I GOT MUSHROOMS, I GOT ACID, I GOT TABS AND ASPIRIN TABLETS
I'M YOUR BROTHER WHEN YOU NEED SOME GOOD WEED TO SET YOU FREE
YOU KNOW ME, I'M YOUR FRIEND, WHEN YOU NEED A MINI THIN
(I'M SLIM SHADY . . .) I'M SHADY!!

I like happy things, I'm really calm and peaceful (uh-huh-huh)
I like birds, bees, I like people
I like funny things that make me happy and gleeful (hehehe)
Like when my teacher sucked my wee-wee in preschool (Woo!)
The ill type, I stab myself with a steel spike
While I blow my brain out, just to see what it feels like
'Cause this is how I am in real life (mm-hmm)
I don't want to just die a normal death, I wanna be killed twice (uh-huh)

How you gonna scare somebody with a gun threat
When they high off of drugs they haven't even done yet
(Huh?)
So bring the money by tonight—'cause your wife
Said this the biggest knife she ever saw in her life
(Help me! Help me!)
I try to keep it positive and play it cool

Shoot up the playground and tell the kids to stay in school (Stay in school!)
'Cause I'm the one they can relate to and look up to better
Tonight I think I'll write my biggest fan a fuck you letter

I GOT MUSHROOMS, I GOT ACID, I GOT TABS AND ASPIRIN TABLETS
I'M YOUR BROTHER WHEN YOU NEED SOME GOOD WEED TO SET YOU FREE
YOU KNOW ME, I'M YOUR FRIEND, WHEN YOU NEED A MINI THIN
(I'M SLIM SHADY . . .) I'M SHADY!!

Yo . . . I listen to your demo tape and act like I don't like it
(Aww, that shit is wack!)
Six months later you hear your lyrics on my shit
(What?? That's my shit!)

People don't buy shit no more, they just dub it
That's why I'm still broke and had the number one club hit (yup, uh-huh)
But they love it when you make your business public
So fuck it, I've got herpes while we on the subject (uh-huh)
And if I told you I had AIDS y'all would play it
'Cause you stupid motherfuckers think I'm playin' when I say it
Well, I do take pills, don't do speed
Don't do crack
(uh-uhh)
Don't do coke, I do smoke weed
(uh-uhh)
Don't do smack, I do do 'shrooms, do drink beer
(yup)
I just wanna make a few things clear
My baby mama's not dead (uh-uhh) she's still alive and bitchin' (yup)
And I don't have herpes, my dick's just itchin'
It's not syphilis, and as for being AIDS infested
I don't know yet, I'm too scared to get tested

I GOT MUSHROOMS, I GOT ACID, I GOT TABS AND ASPIRIN TABLETS
I'M YOUR BROTHER WHEN YOU NEED SOME GOOD WEED TO SET YOU FREE
YOU KNOW ME, I'M YOUR FRIEND, WHEN YOU NEED A MINI THIN
(I'M SLIM SHADY . . .) I'M SHADY!!

(Ha hah-ha, ha! Ha hah, hah . . .)
I TOLD YOU I WAS SHADY!!
(Ha hah-ha, hah-ha! Ha hah, hah-ha, hah-ha, hah-ha)
Y'all didn't wanna believe me!
I'M SHADY!!

. . . And that's my name

JUST DON'

〈Just Don't Give A Fuck〉은 엄마네 집에 살 때 쓴 곡이다. 이때 내 딸 해일리는 아직 1살도 채 되지 않았던 걸로 기억한다. 모든 엿 같은 상황들, 예를 들어 해일리에게 무언가를 풍족하게 해줄 수 없다거나 내 개인적인 문제 같은 것들을 모아 가득 집어넣은 노래다. 〈Just Don't Give A Fuck〉은 사람들로 하여금 "너 지금 무슨 헛소리를 해대는 거야?"라고 반응하게 만든 두 번째 노래다. 난 평상시에는 이 노래에서 말하는 것처럼 말하지는 않는다. 또 이 노래의 주제들은 내가 평소에 늘 생각하는 것들은 아니다. 이 노래 전에 처음으로 만들었던 곡은, 사실 제목도 짓지 않았다. 그 노랜 그냥 우스꽝스럽고 정신 나간 것들에 대해 랩을 한 두 개의 벌스였다. 내 평소 모습이랑 좀 다른 것이었다고 할까. D12의 비자르가 애드립으로 참여하기도 했다. 그 노래에는 'You have now witnessed a white boy on drugs (넌 지금 한 백인 녀석이 약에 쩔어 있는 걸 보고 있어)'라든가 'Stole your mother's Acura / wrecked it and sold it back to her (니 엄마의 고급 승용차를 훔쳐서 망가뜨린 다음 그걸 다시 그녀한테 되팔았지)' 같은 구절이 등장한다. 그건 그냥 또라이 같은 노래였다. 프루프는 나에게 약에 대한 가사를 그만 쓰라고 말하기도 했다. 평상시의 나와 너무 동떨어져 있는 내용이라는 것이었다. 곧 나는 평소에는 하지 않던 짓을 하고 있는 나를 발견했다. 약을 한다거나 술을 마시는 짓 말이다. 그때 난 엿 된 상태였고 보이는 모든 것에 질려 있었다. 킴과 나는 해일리를 낳았고, 내 프로듀싱 팀 FBT는 나를 포기하려고 했으며, 엄마에게 집세도 내지 못했고, 그 밖에도 여러 엿 같은 일이 일어났던 시기였다. 즉 〈Just Don't Give A Fuck〉은 그 전까지의 나와는 다른 모습을 담은 두 번째 노래였다. 동시에 이 곡은 실질적으로 슬림 셰이디 캐릭터를 구상하게 된 최초의 곡이기도 했다. 실제로 난 그 이름을 떠올린 뒤 'Slim Shady / Brain-dead like Jim Brady (슬림 셰이디 / 짐 브레디처럼 뇌가 죽어버렸지)' 같은 구절을 쓰기도 했다. 슬림 셰이디라는 이름을 사용하기 시작한 순간이었다.

이 곡은 〈The Slim Shady EP〉에도 수록되어 있다.

INTRO: FROGGER
WHOAH!
A GET YOUR HANDS IN THE AIR, AND GET TO CLAPPIN' 'EM AND LIKE, BACK AND FORTH BECAUSE AH
THIS IS . . . WHAT YOU THOUGHT IT WASN'T
IT BEEZ . . . THE BROTHERS REPRESENTIN' THE DIRTY DOZEN
I BE THE F-R-O THE DOUBLE G (COUGHING IN BACKGROUND)
AND CHECK OUT THE MAN HE GOES BY THE NAME OF UH . . .

Slim Shady, brain-dead like Jim Brady
I'm a M80, you Lil' like that Kim lady
I'm buzzin', Dirty Dozen, naughty rotten rhymer
Cursin' at you players worse than Marty Schottenheimer
You wacker than the motherfucker you bit your style from
You ain't gonna sell two copies if you press a double album
Admit it, fuck it, while we comin' out in the open
I'm doin' acid, crack, smack, coke and smokin' dope then
My name is Marshall Mathers, I'm an alcoholic
(Hi Marshall)
I have a disease and they don't know what to call it
Better hide your wallet 'cause I'm comin' up quick to strip your cash
Bought a ticket to your concert just to come and whip your ass
Bitch, I'm comin' out swingin', so fast it'll make your eyes spin
You gettin' knocked the fuck out like Mike Tyson
The +Proof is in the puddin', just ask Deshaun Holton
I'll slit your motherfuckin' throat worse than Ron Goldman

CHORUS:
SO WHEN YOU SEE ME ON YOUR BLOCK WITH TWO GLOCKS
SCREAMIN' "FUCK THE WORLD" LIKE TUPAC
I JUST DON'T GIVE A FUUUUUCK!!
TALKIN' THAT SHIT BEHIND MY BACK, DIRTY MACKIN'
TELLIN' YOUR BOYS THAT I'M ON CRACK
I JUST DON'T GIVE A FUUUUUCK!!
SO PUT MY TAPE BACK ON THE RACK
GO RUN AND TELL YOUR FRIENDS MY SHIT IS WACK
I JUST DON'T GIVE A FUUUUUCK!!
BUT SEE ME ON THE STREET AND DUCK
'CAUSE YOU GON' GET STUCK, STOLE AND SNUFFED
'CAUSE I JUST DON'T GIVE A FUUUUUCK!!

I'm Nicer than Pete, but I'm on a Serch to crush a Miilkbone

I'm Everlast-ing, I melt Vanilla Ice like silicone
I'm ill enough to just straight up dis you for no reason
I'm colder than snow season when it's twenty below freezin'
Flavor with no seasonin', this is the sneak preview
I'll dis your magazine and still won't get a weak review
I'll make your freak leave you, smell the Folgers crystals
This is a lyrical combat, gentlemen, hold your pistols
While I form like Voltron and blast you with my shoulder missiles
Slim Shady, Eminem was the old initials

(Bye-bye!)

Extortion, snortin', supportin' abortion
Pathological liar, blowin' shit out of proportion
The looniest, zaniest, spontaneous, sporadic
Impulsive thinker, compulsive drinker, addict
Half animal, half man
Dumpin' your dead body inside of a fuckin' trash can
With more holes than an afghan

CHORUS

Somebody let me out this limousine (Hey, let me out!)
I'm a caged demon, onstage screamin' like Rage Against the Machine
I'm convinced I'm a fiend, shootin' up while this record is spinnin'
Clinically brain-dead, I don't need a second opinion
Fuck droppin' a jewel, I'm flippin' the sacred treasure
I'll bite your motherfuckin' style, just to make it fresher
I can't take the pressure, I'm sick of bitches
Sick of naggin' bosses bitchin' while I'm washin' dishes
In school I never said much, too busy havin' a head rush
Doin' too much Rush had my face flushed like red blush
Then I went to Jim Beam, that's when my face grayed
Went to gym in eighth grade, raped the women's swim team
Don't take me for a joke, I'm no comedian
Too many mental problems got me snortin' coke and smokin' weed again
I'm goin' up over the curb, drivin' on the median
Finally made it home, but I don't got the key to get in

CHORUS

OUTRO:
Hey, fuck that! Outsidaz . . . Pacewon . . . Young Zee . . .

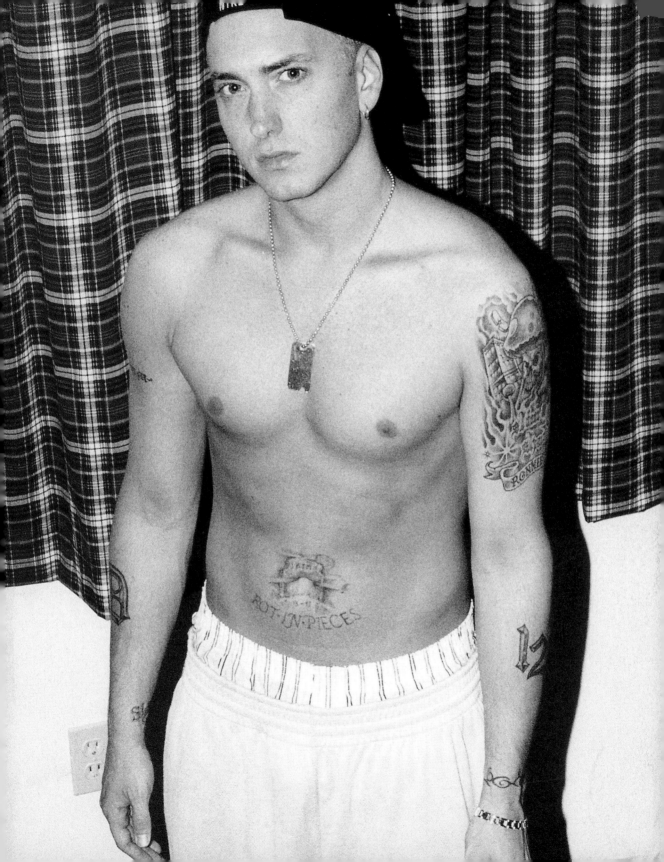

〈Rock Bottom〉은 EP와 LP 사이에 만든 곡 중 하나다. 가사를 쓸 때만 해도 그렇게 슬픈 내용이 될 줄은 몰랐다. 희망과 위로가 되는 노래를 만들고 싶었는데 헤드가 가지고 온 샘플 위에 비트를 입혀보니 정말 슬픈 느낌이 났다. 그래서 난 '에라, 모르겠다. 이것도 좋지 뭐.' 하면서 노래를 완성했다. 가사를 보면 알 수 있듯 정말 힘든 시기에 이 노래를 썼다. 이 노래를 녹음하던 날 밤 나는 약에 쩔었다가 다시 토하고 극도로 우울한 상태였다. 그래서 난 진통제를 복용했다. 문제는 내가 그걸 너무 많이 복용하는 바람에 오히려 더 나쁜 상태가 되었다는 것이다. 이 노래를 쓸 때는 랩 올림픽을 앞둔 시점이었다. 그 주에 집에서 쫓겨났기 때문에 원래 살았던 길 건너편 집에 묵었다. 디트로이트 외곽에

ROCK BO

ANGRY

018

있는 노바라라는 거리였다. 난 두 명의 룸메이트와 함께 살았는데 그 중 한 명이 집세가 더 저렴한 집을 알고 있다고 거기에서 같이 살자고 했다. 그래서 난 "좋아, 더 싼 곳을 알고 있다구? 그래 씨발, 거기로 가지 뭐."라고 했다. 그곳에서 셋이 같이 살았는데 이 개자식이 우리가 준 집세를 집주인에게 주지 않고 자기가 가지고 달아나 버렸다. 하루는 집에 왔는데 우리의 모든 살림살이가 앞마당에 다 나와 있었다. 우리는 그 자식을 잡지 못했고 지금까지도 어디 있는지 알아내지 못했다. 내 인생에서 정말 뭣같은 시기였고 그래서 당시에 내 삶이 밑바닥까지 내려왔다고 생각했던 것 같다.

TTGM

BLONDE
:019

AH YEAH, YO!
THIS SONG IS DEDICATED TO ALL THE HAPPY PEOPLE
ALL THE HAPPY PEOPLE WHO HAVE REAL NICE LIVES
AND WHO HAVE NO IDEA WHAT'S IT LIKE TO BE BROKE AS FUCK

VERSE ONE:
I feel like I'm walking a tight rope, without a circus net
Popping Percocets, I'm a nervous wreck
I deserve respect; but I work a sweat for this worthless check
'Bout to burst this tech, at somebody to reverse this debt
Minimum wage got my adrenaline caged

Full of venom and rage
Especially when I'm engaged
And my daughter's down to her last diaper
That's got my ass hyper
I pray that God answers, maybe I'll ask nicer
Watching ballers while they flossing in their Pathfinders
These overnight stars becoming autograph signers
We all long to blow up and leave the past behind us
Along with the small fries and average half-pinters
While playa haters turn bitch like they have vaginas
'Cause we see them dollar signs and let the cash blind us
Money will brainwash you and leave your ass mindless
Snakes slither in the grass spineless

CHORUS (REPEAT 2X):
THAT'S ROCK BOTTOM
WHEN THIS LIFE MAKES YOU MAD ENOUGH TO KILL
THAT'S ROCK BOTTOM
WHEN YOU WANT SOMETHING BAD ENOUGH TO STEAL
THAT'S ROCK BOTTOM
WHEN YOU FEEL YOU HAVE HAD IT UP TO HERE
'CAUSE YOU MAD ENOUGH TO SCREAM BUT YOU SAD ENOUGH TO TEAR

VERSE TWO:
My life is full of empty promises
And broken dreams
Hopin' things look up
But there ain't no job openings
I feel discouraged, hungry, and malnourished
Living in this house with no furnace, unfurnished
And I'm sick of working dead-end jobs with lame pay
And I'm tired of being hired and fired the same day
But fuck it, if you know the rules to the game—play
'Cause when we die we know we're all going the same way
It's cool to be the player, but it sucks to be the fan

When all you need is bucks to be the man
Plush luxury sedan
Or comfortable and roomy in a six but
They threw me in the mix
With all these gloomy lunatics
Who walk around depressed
And smoke a pound of cess a day

And yesterday went by so quick it seems like it was just today

My daughter wants to throw the ball but I'm too stressed to play
Live half my life and throw the rest away

CHORUS

There's people that love me and people that hate me
But it's the evil that made me this backstabbing, deceitful, and shady
I want the money, the women, the fortune, and the fame
If it means I'll end up burning in hell scorching in flames
If it means I'm stealing your checkbook and forging your name
It's lifetime bliss for eternal torture and pain
'Cuz right now I feel like I just hit the rock bottom
I got problems now everybody on my block's got 'em
I'm screaming like those two cops when 2Pac shot 'em
Holding two Glocks, I hope your door's got new locks on 'em
My daughter's feet ain't got no shoes or socks on 'em
And them rings you wearing look like they got a few rocks on 'em
And while you flaunt 'em I could be taking them to shops to pawn 'em
I got a couple of rings and a brand-new watch, you want 'em?
'Cuz I ain't never went gold off of one song
I'm running up on someone's lawn with guns drawn

CHORUS

M0415 MEZZ1 G

EVENT CODE SECTION/BOX

$ 0.00 GENADM/S

PRICE & ALL TAXES INCL.

METROP

CONVENIENCE CHARGE

MEZZ1 E

SECTION/BOX

0 7X 311 WE

A1 314 HAMME

ROW SEAT

BR601C AT THE

5APR99 THU AP

. 314 COMP

SEAT

All Taxes Incl. If Applicable

TING ADM$ 0.00

ITAN PRESENTS

INEM

34TH ST, NYC

TEIN BALLROOM

NHATTAN CENTER

15. 1999 8:00PM

《Cum On Everybody》 역시 EP와 LP 사이에 작업한 곡 중 하나다. 난 댄스곡을 패러디하고 싶었다. 당시는 퍼프 대디가 음악계를 장악하던 시기였는데 이 노래를 쓰면서 "내 스타일대로 댄스곡을 만들어보면 어떨까?" 하는 생각이 들었다. 그래서 난 최대한 우스꽝스럽게 후렴을 만들었다. 헤드가 비트 초안을 만들었을 때 난 이미 완성된 후렴을 가지고 있었다. 매우 쉬웠다. 'Cum on everybody get down tonight / If you ever see a video

CUM ON EVERY

[GIRL]
HMM-HMM-HMHMHMMHM . . . AHHH, WHOOOOO!! SHIT
[EMINEM]
YO, MIC CHECK
TESTING ONE, TWO, UM . . . TWELVE
(whattup whattup whattup . . . Outsidaz)
[EMINEM]
THIS IS MY DANCE SONG
(Outsidaz)
CAN YOU HEAR ME?
(Rah Digga, Pacewon, Young Zee)
[EMINEM]
AIGHT, AY TURN MY HEADPHONES UP
(bust it bust it)

for this shit / I'd probably be dressed up like a mummy with my wrist slit / Cum on everybody (모두들 오늘밤 죽이게 한번 놀아보자 / 만약 니가 이 노래의 비디오를 보게 된다면 / 거기서 난 손목이 그인 미라처럼 입고 흔들어대고 있을 거야 / 모두들 이리 와)'. 이 노래에서 내가 무엇에 대해 말하든 별 상관없었다. 그것들은 모조리 파티 그루브 속으로 빨려 들어갔으니까.

BODY

My favorite color is red, like the bloodshed
From Kurt Cobain's head, when he shot him-
self dead
Women all grabbin' at my shishkebob
Bought Lauryn Hill's tape so her kids could starve
(I can't stand white people!)
You thought I was ill, now I'm even more so
Shit, I got full-blown AIDS and a sore throat
I got a wardrobe with an orange robe (wolf whistle)
I'm in the fourth row, signin' autographs at your show
(Yo, can you sign this right here?)
I just remembered that I'm absentminded
Wait, I mean I've lost my mind, I can't find it
I'm freestylin' every verse that I spit
'Cause I don't even remember the words to my shit
(umm, one two)
I told the doc I need a change in sickness

And gave a girl herpes in exchange for syphilis
Put my LP on your Christmas gift list
You wanna get high, here, bitch, just sniff this

CUM ON EVERYBODY—GET DOWN TONIGHT (8X)

Yo . . . yo yo yo yo
I tried suicide once and I'll try it again
That's why I write songs where I die at the end
'Cause I don't give a fuck, like my middle finger
was stuck
And I was wavin' it at everybody screamin', "I suck"
(I SUCK!!!)
I'll go onstage in front of a sellout crowd
And yell out loud, "All y'all get the hell out now"
Fuck rap, I'm givin' it up y'all, I'm sorry
(But Eminem this is your record release party!)

I'm bored out of my gourd——so I took a hammer
And nailed my foot to the floorboard of my Ford
Guess I'm just a sick sick bastard
Who's one sandwich short of a picnic basket (I ain't
got it all)
One Excedrin tablet short of a full medicine cabinet
I feel like my head has been shredded like lettuce
and cabbage
(ohhhhhhh) And if you ever see a video for this shit
I'll probably be dressed up like a mummy with my
wrists slit

 CUM ON EVERYBODY——GET DOWN TONIGHT (8X)

Got bitches on my jock out in East Detroit
'Cause they think that I'm a motherfuckin' Beastie
Boy (wolf whistle)
So I told 'em I was Mike D
They was like, "Gee I don't know, he might be!"
I told 'em,

"Meet me at Kid Rock's next concert
I'll be standin' by the Loch Ness Monster (okay)
peace out (bye!!)"
Then I jetted to the weed house
Smoked out, till I started bustin' freestyles
Broke out, then I dipped quick back to the crib, put
on lipstick
Crushed up the Tylenol and ate it with a dipstick
(slurping)
Made a couple of crank calls collect
(brrrrrrring, click)
"It's Ken Kaniff from Connecticut, can you accept?"
I wanna make songs all the fellas love
And murder every rich rapper that I'm jealous of
So just remember when I bomb your set

Yo, I only cuss to make your mom upset

 CUM ON EVERYBODY——GET DOWN TONIGHT (20X)

MY FAULT

 이 머쉬룸 송은 앞에 나오는 〈Lounge〉 스킷에 영감을 받았다. FBT의 제프와 나는 스튜디오에서 이 곡의 초안을 만들어놓고 더 많은 것을 추가하려고 하고 있었다. 그러다 갑자기 제프가 흥얼거리기 시작했다. "난 절대로 그럴 의도는…" 하지만 후렴을 완성한 건 나였다. 우린 함께 노래를 흥얼거리면서 웃고 떠들었고, 제프는 노래의 템포를 한층 더 올렸다. 제프가 "너에게 일부러 머쉬룸을 주려고 했던 건 아니었어, 난 절대…"라는 가사를 붙여 노래를 불렀고 내가 작업을 마무리했다. 굉장히 밤늦은 시각이었기 때문에 집에 왔다가 다음 날 작업을 재개했다. 비트를 먼저 만들었기 때문에 가사는 후에 집에서 썼던 기억이 난다.

〈My Fault〉는 실제로 지독한 환각 증세를 겪은 내 친구 중 한 명의 이야기를 토대로 한 것이다. 그는 지독한 환각 증세를 겪으며 직업도 구하지 못하는 자신의 신세를 비롯해 자신이 얼마나 쓸모없는 인간인지 느꼈던 것에 대해 말해주었다. 그는 내내 침울해했고 심지어는 울기까지 했다. 나는 그에게 다 잘 될 거라고 말해준 뒤 "머쉬룸 환각 증세 때문에 신세 조진 소녀의 이야기를 써보면 어떨까?" 하는 생각을 했다. 그리고 그것은 곧 현실이 되었다. 난 이 곡의 클린 버전을 〔Celebrity Death Match〕 사운드 트랙에 실었다. 나의 레이블 인터스코프에서는 사실 이 곡을 싱글로 발매하기를 원하지 않았다. 만약 〈My Name Is〉 다음으로 〈Guilty Conscience〉 대신 이 곡을 내세운다면 사람들이 날 별 볼일 없는 버블껌 아티스트로 볼까 우려했기 때문이었다. 만약 그렇게 두 번 연속으로 얼빠진 곡을 내세웠다면 아마 그 사실이 오늘날까지도 내 발목을 잡았을지 모른다. 이 곡이 나를 망쳤을지도 모른다는 말이다. 머쉬룸이 아니라.

에미넴이 이 곡의 모든 캐릭터를 직접 연기했다.

CHORUS (REPEAT 2X):
I NEVER MEANT TO GIVE YOU MUSHROOMS, GIRL
I NEVER MEANT TO BRING YOU TO MY WORLD
NOW YOU SITTING IN THE CORNER CRYING
AND NOW IT'S MY FAULT, MY FAULT

[EMINEM]

I went to John's rave with Ron and Dave

And met a new wave blonde babe with half of her head shaved

A nurse's aide who came to get laid and tied up

With first-aid tape and raped on the first date

Susan—an ex-heroin addict who just stopped usin'

Who love booze and alternative music

(Whattup?)

Told me she was goin' back into usin' again

(Nah!)

I said, "Wait, first try this hallucinogen

It's better than heroin, Henn, the booze, or the gin

C'mere, let's go in here"

[knocks on the door]

"Who's in the den?"

[RON]

"It's me and Kelly!"

"My bad, (sorry) let's try another room"

[SUSAN]

I don't trust you!

"Shut up slut!

Chew up this mushroom

This'll help you get in touch with your roots

We'll get barefoot, butt naked, and run in the woods"

[SUSAN]

Oh hell, I might as well try 'em, this party is so drab

"Oh dag!!"

[SUSAN]

What?

"I ain't mean for you to eat the whole bag!"

[SUSAN]

Huh?!

CHORUS

"Yo Sue!"

[SUSAN]

Get away from me, I don't know you

Oh shoot, she's tripping . . .

[SUSAN]

I need to go puke!!

(Bleahh!)

I wasn't tryin' to turn this into somethin' major

I just wanted to make you appreciate nature

Susan, stop cryin', I don't hate ya

The world's not against you, I'm sorry your father raped you

So what you had your little coochie in your dad's mouth?

That ain't no reason to start wiggin' and spaz out

She said,

[SUSAN]

Help me I think I'm havin' a seizure!

I said, "I'm high too, bitch, quit grabbin' my T-shirt (Let go!)

Would you calm down, you're startin' to scare me"

She said,

[SUSAN]

I'm twenty-six years old and I'm not married

I don't even have any kids and I can't cook

(Hello!)

"I'm over here, Sue, (hi) you're talkin' to the plant, look!

We need to get to a hospital 'fore it's too late

'Cause I never seen no one eat as many 'shrooms as you ate

CHORUS

"Susan (wait!) Where you goin'? You better be careful"

[SUSAN]

Leave me alone, Dad, I'm sick of gettin' my hair pulled

"I'm not your dad, quit tryin' to swallow your tongue

Want some gum? Put down the scissors, 'fore you do somethin' dumb

I'll be right back, just chill, baby, please?

I gotta go find Dave, he's the one who gave me these

John, where's Dave at before I bash you?"

[JOHN]

He's in the bathroom; I think he's takin' a crap, dude!

"Dave! Pull up your pants,

we need an ambulance

There's a girl upstairs talkin' to plants

Choppin' her hair off, and there's only two days left

To spring break, how long do these things take to wear off?"

[DAVE]

Well, it depends on how many you had

"I took three, she ate the other twenty-two caps

Now she's upstairs cryin' out her eyeballs, drinkin' Lysol"

[DAVE]

She's gonna die, dude

"I know and it's my fault!"

[DAVE]

My god!!!

CHORUS

MY GOD, I'M SO SORRY!
I'M SO SORRY!
SUSAN PLEASE WAKE UP!
PLEASE! PLEASE WAKE UP!!
WHAT ARE YOU DOING?!
YOU'RE NOT DEAD!! YOU'RE NOT DEAD!
I KNOW YOU'RE NOT DEAD! OH MY GOD!

SUSAN, WAKE UP! OH GOD . . .

'97 BONNIE AND CLYDE

논란이 되었던 이 노래는 97년 여름에 쓴 것이다. 당시의 나에게는 엿 같은 일이 참 많이도 일어났다. 킴과 내가 서로 냉전 중이던 시기이기도 했다. 우리는 함께가 아니었고 킴은 나를 대할 때 딸 해일리를 마치 무기처럼 이용하면서 내가 해일리를 보지 못하게 했다. 처음에 난 킴에게 들려주려고 이 노래를 썼다. 이 노래로 레코드 계약을 따낸다거나 히트를 친다는 건 당시로서는 생각하지도 않았다. 만약 인기를 끈다면 디트로이트에서 나 좀 알려지겠거니 생각했지. 이렇게 전국 각지로 알려질 줄은 꿈에도 몰랐다. 이 노래를 만든 동기는 오로지 킴을 열 받게 하기 위해서였다. 너 들으라고 해일리 목소리도 집어넣은 거야, 알아? 참고로 이 곡은 해일리가 내 음악에 처음 등장한 노래이기도 하다. 아무튼 이 곡은 내가 가장 좋아하는 콘셉트 송 중 하나다. 빌 위더스의 노래를 샘플링했는데 디제이 헤드가 만든 비트는 더 이상 이 곡이 〈Just The Two Of Us〉처럼 들리지 않게 했다. 헤드가 깔아놓은 베이스 라인도 죽여줬다. 비트를 듣는 순간 해일리와 나에 대한 이야기를 써야겠다는 직감이 바로 왔다. 타이밍도 딱 좋았다. 바로 후렴과 가사에 대한 영감이 떠올랐다. 하지만 해일리를 소재로 정확히 무엇에 대해 써야할지 고민도 들었다. 킴을 열 받게 하고 싶었지만 해일리와 관련해 우스꽝스러운 노래를 만들고 싶지는 않았다. 이 노래에 내 개인적인 부분을 많이 드러냈지만 별로 신경 쓰지 않는다. 어떤 사람이 날 공격하면 내가 그것에 대해 말을 하듯 이 노래 역시 똑같은 것이다. 킴이 날 열 받게 해서 난 노래로 반응한 것뿐이다. 좋아, 킴, 니가 날 열 받게 할 셈이야? 그렇다면 난 이 사람들 앞에서 공개적으로 널 우스꽝스럽게 만들어주겠어. 하지만 나의 이런 태도가 꼭 킴에게만 해당되는 건 아니다. 당신들 모두한테 난 그렇게 할 수 있다구.

JUST THE TWO OF US . . . (8X)

Baby, your da-da loves you
(hey)
And I'ma always be here for you
(hey)
no matter what happens
You're all I got in this world, I would never give you up for nothin'
Nobody in this world is ever gonna keep you from me
I love you

C'mon, Hai-Hai, we goin' to the beach
Grab a couple of toys and let Da-da strap you in the car seat
Oh where's Mama? She's takin' a little nap in the trunk

Oh that smell
(whew!)
Da-da musta runned over a skunk
Now I know what you're thinkin'—it's kind of late to go swimmin'
But you know your mama, she's one of those type of women
That do crazy things, and if she don't get her way, she'll throw a fit
Don't play with Da-da's toy knife, honey, let go of it
(no!)
And don't look so upset, why you actin' bashful?
Don't you wanna help Da-da build a sand castle?
(yeah!)
And Mama said she wants to show how far she can float
And don't worry about that little boo-boo on

ANGRY

032

her throat
It's just a little scratch—it don't hurt, her was eatin' dinner
While you were sweepin' and spilled ketchup on her shirt
Mama's messy, ain't she? We'll let her wash off in the water
And me and you can pway by ourselves, can't we?

 JUST THE TWO OF US . . . (2X)
 AND WHEN WE RIDE!
 JUST THE TWO OF US . . . (2X)
 JUST YOU AND I!
 JUST THE TWO OF US . . . (2X)
 AND WHEN WE RIDE!
 JUST THE TWO OF US . . . (2X)
 JUST YOU AND I!

See, honey . . . there's a place called heaven and a place called hell
A place called prison and a place called jail
And Da-da's probably on his way to all of 'em except one
'Cause Mama's got a new husband and a stepson
And you don't want a brother do ya?
(Nah)
Maybe when you're old enough to understand a little better
I'll explain it to ya
But for now we'll just say Mama was real real bad
She was bein' mean to Dad and made him real real mad
But I still feel sad that I put her on time-out
Sit back in your chair, honey, quit tryin' to climb out

(WAHH!)
I told you it's okay, Hai-Hai, wanna ba-ba?
Take a night-night? Nan-a-boo, goo-goo ga-ga?
Her make goo-goo ca-ca? Da-da change your dia-dee
Clean the baby up so her can take a nighty-nighty
And Dad'll wake her up as soon as we get to the water
Ninety-seven Bonnie and Clyde, me and my daughter

 JUST THE TWO OF US . . . (2X)
 AND WHEN WE RIDE!
 JUST THE TWO OF US . . . (2X)
 JUST YOU AND I!
 JUST THE TWO OF US . . . (2X)
 AND WHEN WE RIDE!
 JUST THE TWO OF US . . . (2X)
 JUST YOU AND I!

Wake up sweepy head we're here, before we pway
We're gonna take Mama for a wittle walk along the pier
Baby, don't cry, honey, don't get the wrong idea
Mama's too sweepy to hear you screamin' in her ear
(Ma-maa!)
That's why you can't get her to wake, but don't worry
Da-da made a nice bed for Mommy at the bottom of
the lake
Here, you wanna help Da-da tie a rope around this
rock? (yeah!)
We'll tie it to her footsie, then we'll roll her off the dock
Ready now, here we go, on the count of free . . . One
. . . two . . . free . . . WHEEEEEE!
(Whooooooshhhhh)
There goes Mama, spwashin' in the water

ANGRY

034

No more fightin' wit Dad, no more restraining order
No more Step-da-da, no more new brother
Blow her kisses bye-bye, tell Mama you love her
(Mommy!)
Now we'll go play in the sand, build a castle and junk
But first, just help Dad with two more things out
the trunk

 JUST THE TWO OF US . . . (2X)
 AND WHEN WE RIDE!
 JUST THE TWO OF US . . . (2X)
 JUST YOU AND I!
 JUST THE TWO OF US . . . (2X)
 AND WHEN WE RIDE!
 JUST THE TWO OF US . . . (2X)
 JUST YOU AND I!

JUST THE TWO OF US . . . (4X)

Just me and you baby is all we need in this world
Just me and you
Your da-da will always be there for you
Your da-da's always gonna love you
Remember that
If you ever need me I will always be here for you
If you ever need anything, just ASK
Da-da will be right there
Your da-da loves you
I love you, baby

BLONDE

035

IF I HAD

〈If I Had〉는 〔Slim Shady EP〕에 수록되었던 곡이다. 친구네 집에 살 때 이 노래를 썼다. 몇 명의 룸메이트와 함께 살고 있을 때였다. 가사를 썼던 주엔 내 차가 고장 나기도 했는데, 엔진이 완전히 나가버렸고 그밖에도 엿같은 일이 동시다발적으로 일어났다. 97년 여름에 가사를 썼지만 녹음은 하지 않다가 그 해 겨울에 2주에 걸쳐 〔Slim Shady EP〕의 모든 곡을 녹음했다. 인터스코프는 이 노래를 좋아했고 〔Slim Shady LP〕에도 수록하기를 원했다.

Life . . . by Marshall Mathers

What is life?

Life is like a big obstacle
Put in front of your optical to slow you down
And every time you think you gotten past it
It's gonna come back around and tackle you to
the damn ground

What are friends?

Friends are people that you think are your friends
But they really your enemies, with secret identities
And disguises, to hide they true colors
So just when you think you close enough to be
brothers
They wanna come back and cut your throat when
you ain't lookin'

What is money?

Money is what makes a man act funny
Money is the root of all evil
Money'll make them same friends come back
around
Swearing that they was always down

What is life?

I'm tired of life

I'm tired of backstabbing ass snakes with
friendly grins
I'm tired of committing so many sins
Tired of always giving in when this bottle of
Henny wins
Tired of never having any ends
Tired of having skinny friends hooked on crack
and Mini Thins
I'm tired of this DJ playing YOUR shit when he spins
Tired of not having a deal
Tired of having to deal with the bullshit without
grabbing the steel
Tired of drowning in my sorrow
Tired of having to borrow a dollar for gas to start
my Monte Carlo
I'm tired of motherfuckers sprayin' shit and
dartin' off
I'm tired of jobs startin' off at five-fifty an hour
Then this boss wonders why I'm smartin' off
I'm tired of being fired every time I fart and cough
Tired of having to work as a gas station clerk
For this jerk breathing down my neck driving
me berserk
I'm tired of using plastic silverware
Tired of working in Building Square
Tired of not being a millionaire

CHORUS:
BUT IF I HAD A MILLION DOLLARS
I'D BUY A DAMN BREWERY, AND TURN THE
PLANET INTO ALCOHOLICS
IF I HAD A MAGIC WAND, I'D MAKE THE WORLD
SUCK MY DICK
WITHOUT A CONDOM ON, WHILE I'M ON THE JOHN
IF I HAD A MILLION BUCKS
IT WOULDN'T BE ENOUGH, BECAUSE I'D STILL BE
OUT ROBBING ARMORED TRUCKS
IF I HAD ONE WISH
I WOULD ASK FOR A BIG ENOUGH ASS FOR THE
WHOLE WORLD TO KISS

I'm tired of being white trash, broke and always poor
Tired of taking pop bottles back to the party store
I'm tired of not having a phone
Tired of not having a home to have one in if I did
have it on
Tired of not driving a BM
Tired of not working at GM, tired of wanting to be him
Tired of not sleeping without a Tylenol PM
Tired of not performing in a packed coliseum
Tired of not being on tour
Tired of fucking the same blond whore after work
In the back of a Contour
I'm tired of faking knots with a stack of ones
Having a lack of funds and resorting back to guns
Tired of being stared at
I'm tired of wearing the same damn Nike Air hat
Tired of stepping in clubs wearing the same pair
of Lugz
Tired of people saying they're tired of hearing me
rap about drugs
Tired of other rappers who ain't bringin' half the

skill as me
Saying they wasn't feeling me on "Nobody's As Ill
As Me"
I'm tired of radio stations telling fibs
Tired of JLB saying "Where Hip-Hop Lives"

BUT IF I HAD A MILLION DOLLARS
I'D BUY A DAMN BREWERY, AND TURN THE
PLANET INTO ALCOHOLICS
IF I HAD A MAGIC WAND, I'D MAKE THE WORLD
SUCK MY DICK
WITHOUT A CONDOM ON, WHILE I'M ON THE JOHN
IF I HAD A MILLION BUCKS
IT WOULDN'T BE ENOUGH, BECAUSE I'D STILL BE
OUT ROBBING ARMORED TRUCKS
IF I HAD ONE WISH
I WOULD ASK FOR A BIG ENOUGH ASS FOR THE
WHOLE WORLD TO KISS

You know what I'm sayin'?
I'm tired of all of this bullshit
Telling me to be positive
How'm I s'posed to be positive when I don't see
shit positive?
Know what I'm sayin'?
I rap about shit around me, shit I see
Know what I'm sayin'?
Right now I'm tired of everything
Tired of all this player hating that's going on in
my own city
Can't get no airplay, you know what I'm sayin'?
But hey, it's cool though, you know what I'm sayin'?
Just fed up
That's my word

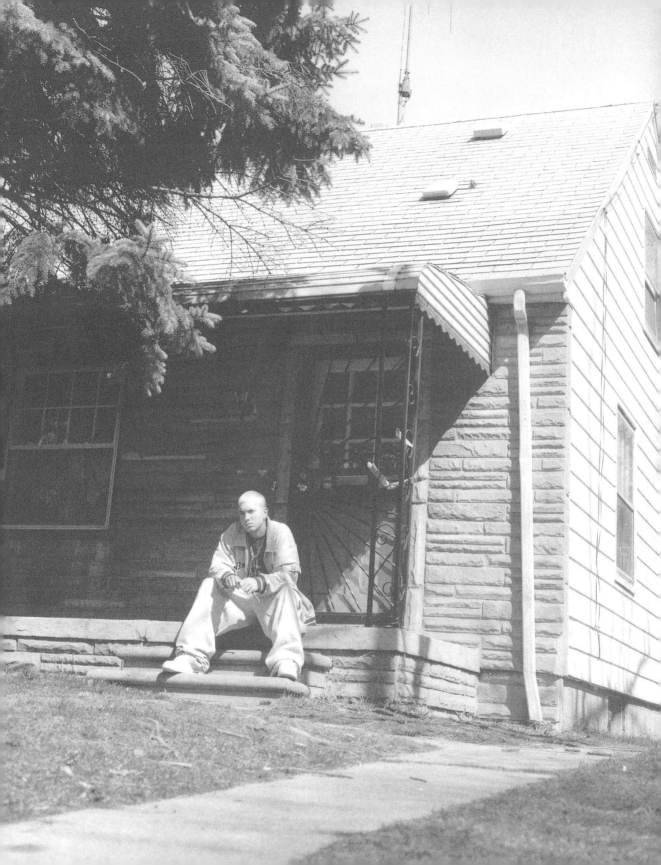

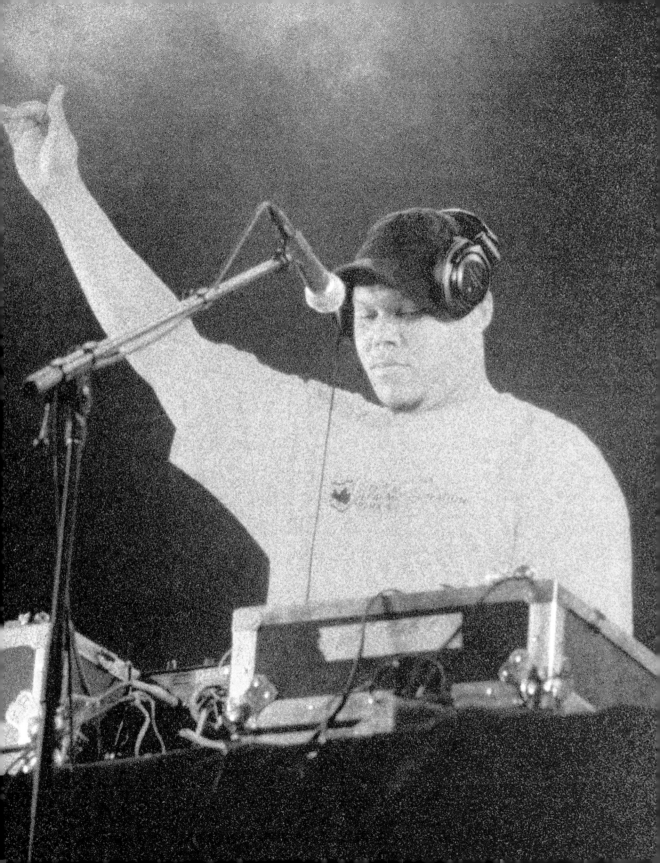

BRAIN DAMAGE

〈Brain Damage〉는 EP와 LP 사이에 만든 곡 중 하나다. 캘리포니아로 떠나기 전 킴의 아파트에서 살 때 가사를 썼다. 그때 난 첫 번째 벌스와 후렴을 먼저 썼지만 곡을 그냥 버려버릴까 생각도 했다. 레코드 계약을 따내지 못한 노래를 여럿 버리기 시작할 때였기 때문이다. 하지만 계약이 성사된 후 난 이미 써놓은 가사를 보면서 "이거 정말 물건이군. 어서 마저 끝내야겠어." 하며 곡을 마무리했다. 두 번째 벌스는 레이블에서 마련해준 캘리포니아의 한 아파트에서 썼던 기억이 난다. 처음엔 뼈대만 있는 비트에 맞춰 가사를 썼지만 후에 난 머릿속에 떠오르는 베이스라인을 곡에 추가했고, 최종적으로 지금 당신이 듣고 있는 버전으로 곡을 완성했다. 두 가지 벌스로 구성되어 있는데 하나는 그냥 보통 길이고 다른 하나는 식겁하게 길다.

[DOCTOR]
Scalpel
[NURSE]
Here
[DOCTOR]
Sponge
[NURSE]
Here
[DOCTOR]
Wait . . . he's convulsing, he's convulsing!
[NURSE]
Ah!
[DOCTOR]
We're gonna have to shock him!
[NURSE]
Oh my! Oh my God!
[DOCTOR]
We're gonna have to shock him!
[NURSE]
Oh my God!

These are the results of a thousand electric volts
A neck with bolts, "Nurse, we're losin' him, check the pulse!"
A kid who refused to respect adults
Wore spectacles with taped frames and a freckled nose
A corny-lookin' white boy, scrawny and always ornery
'Cause I was always sick of brawny bullies pickin' on me
And I might snap, one day just like that
I decided to strike back and flatten every tire on the bike rack (Whosssssh)
My first day in junior high, this kid said, "It's you and I, three o'clock sharp this afternoon you die"
I looked at my watch, it was one-twenty
"I already gave you my lunch money, what more do you want from me?!?"
He said, "Don't try to run from me, you'll just make it worse . . ." My palms were sweaty, and I started to shake at first
Something told me, "Try to fake a stomachache—it works"
I screamed, "Owww! My appendix feels like they could burst!
Teacher, teacher, quick I need a naked nurse!"
[NURSE]
"What's the matter?"
[EMINEM]
"I don't know, my leg, it hurts!"

[NURSE]
"Leg?!? I thought you said it was your tummy?!?"
[EMINEM]
"Oh, I mean it is, but I also got a bum knee!"
[NURSE]
"Mr. Mathers, the fun and games are over.
And just for that stunt, you're gonna get some extra homework."
[EMINEM]
"But don't you wanna give me after-school detention?"
[NURSE]
"Nah, that bully wants to beat your ass and I'ma let him."

CHORUS (REPEAT 2X) :
BRAIN DAMAGE, EVER SINCE THE DAY I WAS BORN
DRUGS IS WHAT THEY USED TO SAY I WAS ON
THEY SAY I NEVER KNEW WHICH WAY I WAS GOIN'
BUT EVERYWHERE I GO THEY KEEP PLAYIN' MY SONG

Brain damage . . . Way before my baby daughter Hailie
I was harassed daily by this fat kid named D'Angelo Bailey
An eighth-grader who acted obnoxious, 'cause his father boxes
So every day he'd shove me in the lockers
One day he came in the bathroom while I was pissin'
And had me in the position to beat me into submission
He banged my head against the urinal till he broke my nose
Soaked my clothes in blood, grabbed me and choked my throat
I tried to plead and tell him, "We shouldn't beef"
But he just wouldn't leave, he kept chokin' me and I couldn't breathe
He looked at me and said, "You gonna die honkey!"
The principal walked in (What's going on in here?)
And started helpin' him stomp me
I made them think they beat me to death
Holdin' my breath for like five minutes before they finally left
Then I got up and ran to the janitor's storage booth

Kicked the door hinge loose and ripped out the four-inch screws
Grabbed some sharp objects, brooms, and foreign tools
"This is for every time you took my orange juice,
Or stole my seat in the lunchroom and drank my chocolate milk.
Every time you tipped my tray and it dropped and spilt.
I'm getting you back bully! Now once and for good."
I cocked the broomstick back and swung hard as I could
And beat him over the head with it till I broke the wood
Knocked him down, stood on his chest with one foot . . .
. . . Made it home, later that same day
Started readin' a comic, and suddenly everything became gray
I couldn't even see what I was tryin' to read
I went deaf, and my left ear started to bleed
My mother started screamin', "What are you on, drugs?!?
Look at you, you're gettin' blood all over my rug!" (Sorry!)
She beat me over the head with the remote control
Opened a hole, and my whole brain fell out of my skull
I picked it up and screamed, "Look, bitch, what have you done?!?"
[MOTHER]
"Oh my God, I'm sorry, son"
[EMINEM]
"Shut up, you cunt!" I said. "Fuck it!"
Took it and stuck it back up in my head
Then I sewed it shut and put a couple of screws in my neck

CHORUS

BRAIN DAMAGE . . .
IT'S BRAIN DAMAGE . . .
I GOT BRAIN DAMAGE . . .
IT'S BRAIN DAMAGE . . .
IT'S PROBABLY BRAIN DAMAGE . . .
IT'S BRAIN DAMAGE . . .
BRAIN DAMAGE . . .
I GOT BRAIN DAMAGE . . .

ROLE MODEL

이 노래를 만들 때 난 그냥 빈둥거리고 있었다. 이건 나에게 그냥 랩송일 뿐이다. 그저 완벽하게 빈정대고 비꼬는 그런 노래 말이다. 나는 확실히 해두고 싶었다. 나를 롤 모델 같은 걸로 바라보지 말 것. 드레와 난 스튜디오에 있었는데 드레가 먼저 비트를 만들었다. 난 아직 미완성이긴 하지만 이미 써둔 가사 하나를 가지고 있었고, 드레에게 그 가사가 이 비트에 어울릴 것 같다고 말했다. 비트에 맞춰 랩을 한번 해본 뒤 나는 그 자리에서 바로 나머지 벌스와 후렴을 완성했다. 함께 있던 멜-맨이 'Don't you wanna grow up to be just like me? (어때 나처럼 되고 싶지 않아?)'라는 부분을 생각해냈고, 난 "그거 완벽한데?"라고 맞장구쳐주었다. 내가 말하려고 했던 것과 똑같았기 때문이다. 당신도 알 듯 마리화나를 피고 약을 하고 학교에서 잘리는 것들 말이다. 그 부분을 후렴으로 정한 다음 나머지 후렴 부분을 채웠다. 'I came to the club drunk with a fake ID / Don't you wanna grow up to be just like me! (난 가짜 신분증을 들고 취한 채 클럽에 왔어 / 어때 나처럼 되고 싶지 않아?), 이런 식으로. 이 곡은 드레와 처음으로 작업한 세 곡 중 하나다.

셰이디 노트: 드레와 최초로 작업한 세 곡 중 나머지 두 곡은 어느 앨범에도 수록하지 않았다. 그 중 하나는 〈When Hell Freezes Over〉라는 곡이었는데 인세인 클라운 파씨를 향한 나의 첫 번째 디스 곡이었다. 나머지 한 곡의 제목은 〈Ghost Stories〉였다. 나의 동료 중 한 명인 서스틴 하울 더 서드와 함께할 예정인 노래였다. 드레의 비트에 맞춰 먼저 내가 녹음을 했는데 해놓고 나니 그건 기다란 하나의 벌스에 불과했다. 귀신이 나오는 집에 갇혀 벽에서 피가 흘러내리고 온갖 기괴한 일이 벌어지는 이야기였다. 영화 〈폴터가이스트〉 같은 것 말이다. 하지만 결국 그 노래는 어디에도 수록되지 않았다. 뭐, 다음 앨범에 넣을지도 모르는 일이다.

Okay, I'm going to attempt
to drown myself
You can try this at home
You can be just like me!

Mic check one, two . . . we recordin'?
I'm cancerous, so when I dis you wouldn't wanna
answer this
If you responded back with a battle rap you
wrote for Canibus
I'll strangle you to death then I'll choke you again
And break your fuckin' legs till your bones poke
through your skin
You beef wit' me, I'ma even the score equally
Take you on Jerry Springer, and beat yer ass legally
I get too blunted off of funny homegrown
'Cause when I smoke out I hit the trees harder
than Sonny Bono
(Ohh no!!) So if I said I never did drugs
That would mean I lie AND get fucked more than
the president does
Hillary Clinton tried to slap me and call me a pervert

I ripped her fuckin' tonsils out and fed her sherbet
(Bitch!)
My nerves hurt, and lately I'm on edge
Grabbed Vanilla Ice and ripped out his blond
dreads (Fuck you!)
Every girl I ever went out wit' has gone lez
Follow me and do exactly what the song says:
Smoke weed, take pills, drop outta school, kill
people and drink
Then jump behind the wheel like it was still legal
I'm dumb enough to walk in a store and steal
So I'm dumb enough to ask for a date with
Lauryn Hill
Some people only see that I'm white, ignorin' skill
'Cause I stand out like a green hat with a orange bill
But I don't get pissed, y'all don't even see
through the mist
How the fuck can I be white, I don't even exist
I get a clean shave, bathe, go to a rave
Die from an overdose and dig myself up out of
my grave
My middle finger won't go down, how do I wave?
And this is how I'm supposed to teach kids how
to behave?

Now follow me and do exactly what you see
Don't you wanna grow up to be just like me!
I slap women and eat 'shrooms, then O.D.
Now don't you wanna grow up to be just like me!

Me and Marcus Allen was butt fuckin' Nicole
When we heard a knock at the door, must have
been Ron Gold'
Jumped behind the door, put the orgy on hold
Killed 'em both and smeared blood in a white
Bronco (We did it!)
My mind won't work if my spine don't jerk
I slapped Garth Brooks out of his rhinestone shirt
I'm not a player just a ill rhyme sayer
That'll spray an aerosol can up at the ozone layer
[pssssssssh]
My rap style's warped, I'm runnin' out the morgue
Witcha dead grandmother's corpse to throw it on
your porch
Jumped in a Chickenhawk cartoon wit' a cape on
And beat up Foghorn Leghorn with an acorn
I'm 'bout as normal as Norman Bates, with defor-
mative traits
Of premature birth that was four minutes late

Mother . . . are you there? I love you
I never meant to hit you over the head with
that shovel
Will someone explain to my brain that I just severed
A main vein with a chainsaw and I'm in pain?
I take a breather and sigh; either I'm high or I'm
nuts
'Cause if you ain't tiltin' this room, neither am I
So when you see your mom with a thermometer
shoved in her ass
Then it probably is obvious I got it on with her
'Cause when I drop this solo shit it's over with
I bought Cage's tape, opened it, and dubbed over it

I came to the club drunk with a fake ID
Don't you wanna grow up to be just like me!
I've been with ten women who got HIV
Now don't you wanna grow up to be just like me!
I got genital warts and it burns when I pee
Don't you wanna grow up to be just like me!
I'll tie a rope around my penis and jump from a tree
You probably wanna grow up to be just like me!!!

GUILTY

ANGRY

하루는 드레와 함께 체육관에 있었다. 그곳에서 우리는 작업할 노래의 콘셉트 등에 대해 이야기를 나누었다. 드레는 〈Night n' Day〉라는 제목의 노래를 작업하자고 했다. 드레가 어떤 말을 하면 내가 무조건 그에 반대되는 말을 하는 콘셉트였다. 그날 밤 나는 집에 가서 그에 관해 고민을 했고 가사를 좀 끼적였다. 며칠 후 드레에게 가서 내가 적은 가사를 보여주었더니 그가 바로 스튜디오 예약을 잡아 비트를 들려주었는데 그게 정말 죽여줬

[sound of static]

[ANNOUNCER]
Meet Eddie, twenty-three years old.
Fed up with life and the way things are going,
He decides to rob a liquor store.
("I can't take this no more, I can't take it no
more, homes")
But on his way in, he has a sudden change of heart.

And suddenly his conscience comes into play . . .
("Shit is mine, I gotta do this . . . gotta do this")

[DR. DRE]
All right, stop! (Huh?)
Now before you walk in the door of this liquor store

CONSCIENCE

다. 그래서 바로 녹음에 들어갔다. 내가 가이드라인을 녹음하는 동안 드레는 자기 부분을 연습했다. 그리고 일주일 후 곡에 들어갈 스킷을 녹음하기로 했다. 탤런트 에이전시에 연락해서 아나운서 한 명을 참여시키기로 했고, 그에게 "아무개를 만납니다." 로 시작하는 부분의 녹음을 부탁했다. 스킷이 들어갈 자리를 미리 비워둔 상태였다. 그의 녹음이 끝난 후 우리는 그의 멘트 뒤로 상황을 나타내주는 효과음을 깔았다. 이런 과정을 통해 곡이 완성되었다. 멋지지 않나?

And try to get money out the drawer
You better think of the consequence (But who are you?)
I'm your motherfuckin' conscience

[EMINEM]
That's nonsense!
Go in and gaffle the money and run to one of your aunt's cribs
And borrow a damn dress, and one of her blond wigs
Tell her you need a place to stay

You'll be safe for days if you shave your legs with Rene's razor blade

[DR. DRE]
Yeah, but if it all goes through like it's supposed to
The whole neighborhood knows you and they'll

expose you
Think about it before you walk in the door first
Look at the store clerk, she's older than George Burns

[EMINEM]
Fuck that! Do that shit! Shoot that bitch!
Can you afford to blow this shit? Are you that rich?
Why you give a fuck if she dies? Are you that bitch?
Do you really think she gives a fuck if you have kids?

[DR. DRE]
Man, don't do it, it's not worth it to risk it! (You're right!)
Not over this shit. (Stop!) Drop the biscuit. (I will!)
Don't even listen to Slim yo, he's bad for you
(You know what Dre? I don't like your attitude . . .)

[sound of static]

("It's all right, c'mon, just come in here for a minute")
("Mmm, I don't know!")
("Look, baby . . . ")
("Damn!")
("Yo, it's gonna be all right, right?")
("Well okay . . . ")

[ANNOUNCER]
Meet Stan, twenty-one years old. ("Give me a kiss!")
After meeting a young girl at a rave party,
Things start getting hot and heavy in an upstairs bedroom
Once again, his conscience comes into play . . . ("Shit!")

[EMINEM]
Now listen to me, while you're kissin' her cheek
And smearin' her lipstick, slip this in her drink
Now all you gotta do is nibble on this little bitch's earlobe . . .
(Yo! This girl's only fifteen years old
You shouldn't take advantage of her, that's not fair)
Yo, look at her bush . . . does it got hair? (Uh-huh!)
Fuck this bitch right here on the spot bare
Till she passes out and she forgot how she got there
(Man, ain't you ever seen that one movie *Kids*?)
No, but I seen the porno with SunDoobiest!
(Shit, you wanna get hauled off to jail?)
Man, fuck that, hit that shit raw dawg and bail . . .

[sound of static]
[pickup idling, radio playing]

[ANNOUNCER]
Meet Grady, a twenty-nine-year-old construction worker
After coming home from a hard day's work
He walks in the door of his trailer park home
To find his wife in bed with another man
("WHAT THE FUCK?!?!")
("Grady!!")

[DR. DRE]
All right, calm down, relax, start breathin' . . .

[EMINEM]
Fuck that shit, you just caught this bitch cheatin'
While you at work she's with some dude tryin' to get off?!
FUCK slittin' her throat, CUT THIS BITCH'S HEAD OFF!!!

[DR. DRE]
Wait! What if there's an explanation for this shit?
(What? She tripped? Fell? Landed on his dick?!)

All right, Shady, maybe he's right, Grady
But think about the baby before you get all crazy

[EMINEM]
Okay! Thought about it, still wanna stab her?
Grab her by the throat, get your daughter and kidnap her?
That's what I did, be smart, don't be a retard
You gonna take advice from somebody who slapped DEE BARNES??!

[DR. DRE]
What'chu say?
(What's wrong? Didn't think I'd remember?)
I'ma kill you motherfucker!

[EMINEM]
Uhhh-aahh! Temper, temper!
Mr. Dre? Mr. N.W.A?
Mr. AK comin' straight outta Compton y'all better make way?
How in the fuck you gonna tell this man not to be violent?

[DR. DRE]
'Cause he don't need to go the same route that I went
Been there, done that . . . aw fuck it . . . What am I sayin'?
Shoot 'em both Grady where's your gun at?

[gun fires, is cocked, and refired]

THE KIDS

〔The Marshall Mathers LP〕의 클린 버전에 〈Kim〉 대신 수록됨.

[MR. MACKEY]
And everyone should get along . . .
Okay children quiet down, quiet down
Children, I'd like to introduce our new substitute teacher for the day
His name is Mr. Shady
Children quiet down please
Brian don't throw that (SHUT UP!)
Mr. Shady will be your new substitute
While Mr. Kaniff is out with pneumonia (HE'S GOT AIDS!)
Good luck Mr. Shady

Hi there, little boys and girls (FUCK YOU!)
Today we're gonna learn how to poison squirrels
But first I'd like you meet my friend Bob (Huh?)
Say, Hi Bob! ("Hi Bob") Bob's thirty and still lives with his mom
And he don't got a job, 'cause Bob sits at home and smokes pot
But his twelve-year-old brother looks up to him an awful lot
And Bob likes to hang out at the local waffle spot
And wait in the parkin' lot for waitresses off the clock
When it's late and the lot gets dark and fake like he walks his dog
Drag 'em in the woods and go straight to the chopping block (AHH!)
And even if they escaped and they got the cops
The ladies would all be so afraid, they would drop the charge

Till one night Mrs. Stacey went off the job
When she felt someone grab her whole face and said not to talk
But Stacey knew it was Bob and said knock it off
But Bob wouldn't knock it off 'cause he's crazy and off his rocker
Crazier than Slim Shady is off the vodka
You couldn't even take him to Dre's and get Bob a "Dr."
He grabbed Stace by the leg and chopped it off her
And dropped her off in the lake for the cops to find her
But ever since the day Stacey went off to wander
They never found her, and Bob still hangs at the waffle diner
And that's the story of Bob and his marijuana
And what it might do to you
So see if the squirrels want any—it's bad for you

CHORUS:
SEE CHILDREN, DRUGS ARE BAHHHD (C'MON)
AND IF YOU DON'T BELIEVE ME, ASK YA DAHHHD (ASK HIM, MAN)
AND IF YOU DON'T BELIEVE HIM, ASK YA MOM (THAT'S RIGHT)
SHE'LL TELL YOU HOW SHE DOES 'EM ALL THE TIME (SHE WILL)
SO KIDS SAY NO TO DRUGS (THAT'S RIGHT)
SO YOU DON'T ACT LIKE EVERYONE ELSE DOES (UH-HUH)
THEN THERE'S REALLY NOTHIN' ELSE TO SAY (SING ALONG)
DRUGS ARE JUST BAD, MMM'KAY?

My penis is the size of a peanut, have you seen it?
FUCK NO you ain't seen it, it's the size of a peanut (Huh?)
Speakin' of peanuts, you know what else is bad for squirrels?
Ecstasy is the worst drug in the world
If someone ever offers it to you, don't do it
Kids two hits'll probably drain all your spinal fluid
And spinal fluid is final, you won't get it back
So don't get attached, it'll attack every bone in your back
Meet Zach, twenty-one years old
After hangin' out with some friends at a frat party, he gets bold
And decides to try five, when he's bribed by five guys
And peer pressure will win every time you try to fight it
Suddenly he starts to convulse and his pulse goes into hyperdrive
And his eyes roll back in his skull [blblblblblb]
His back starts ta look like the McDonald's arches
He's on Donald's carpet, layin' horizontal barfin'
[BLEH]

And everyone in the apartment starts laughin' at him
"Hey Adam, Zach is a jackass, look at him!"
'Cause they took it too, so they think it's funny
So they're laughing at basically nothing except maybe wasting his money

Meanwhile, Zach's in a coma, the action is over
And his back and his shoulders hunched up like he's practicin' yoga

And that's the story of Zach, the Ecstasy maniac
So don't even feed that to squirrels, class, 'cause it's bad for you

CHORUS:
SEE CHILDREN, DRUGS ARE BAHHHD (THAT'S RIGHT)
AND IF YOU DON'T BELIEVE ME, ASK YA DAHHHD (THAT'S RIGHT)
AND IF YOU DON'T BELIEVE HIM, ASK YA MOM (YOU CAN)
SHE'LL TELL YOU HOW SHE DOES 'EM ALL THE TIME (SHE WILL)
SO KIDS SAY NO TO DRUGS (SMOKE CRACK)
SO YOU DON'T ACT LIKE EVERYONE ELSE DOES (THAT'S RIGHT)
AND THERE'S REALLY NOTHIN' ELSE TO SAY (BUT UMM)
DRUGS ARE JUST BAD, MMM'KAY?

And last but not least, one of the most humongous
Problems among young people today is fungus
It grows from cow manure, they pick it out, wipe it off,
Bag it up, and you put it right in your mouth and chew it
Yum yum!

Then you start to see some dumb stuff
And everything slows down when you eat some of 'em . . .
And sometimes you see things that aren't there

(Like what?)

Like fat women in G-strings with orange hair
(Mr. Shady, what's a G-string?) It's yarn, Claire
Women stick 'em up their behinds, go out and wear 'em (Huh?)
And if you swallow too much of the magic mushrooms
Whoops, did I say magic mushrooms? I meant fungus

Ya tongue gets all swoll up like a cow's tongue
(How come?)
'Cause it comes from a cow's dump
(Gross!!)
See, drugs are bad, it's a common fact
But your mom and dad know that's all that I'm good at (Oh!)
But don't be me, 'cause if you grow up and you go and OD
They're gonna come for me and I'ma have to grow a goatee
And get a disguise and hide, 'cause it'll be my fault
So don't do drugs, and do exactly as I don't,
'Cause I'm bad for you

CHORUS:
SEE CHILDREN, DRUGS ARE BAHHHD (UH-HUH)
AND IF YOU DON'T BELIEVE ME, ASK YA DAHHHD (PUT THAT DOWN)
AND IF YOU DON'T BELIEVE HIM, ASK YA MOM (YOU CAN ASK)
SHE'LL TELL YOU HOW SHE DOES 'EM ALL THE TIME (AND SHE WILL)
SO KIDS SAY NO TO DRUGS (SAY NO)
SO YOU DON'T ACT LIKE EVERYONE ELSE DOES (LIKE I DO)
AND THERE'S REALLY NOTHIN' ELSE TO SAY (THAT'S RIGHT)
DRUGS ARE JUST BAD, MMM'KAY?

[MR. MACKEY]
Come on, children, clap along
(SHUT UP!)
Sing along, children (Suck my motherfuckin' dick!)
Drugs are just bad, drugs are just bad (*South Park* is gonna sue me!)
So don't do drugs (Suck my motherfuckin' penis!)
So there'll be more for me (Hippie! Goddamnit!)
(Mushrooms killed Kenny! [fart] Ewww, ahhh!)
(So fucked up right now . . .)

MARSHALL

두 번째 앨범을 작업하며 난 〈I Don't Give A Fuck〉의 세 번째 시리즈 같은 곡을 만들고 싶었다. 하루는 FBT 의 제프가 어쿠스틱 기타를 치면서 "Cause I'm just Marshall Mathers (난 그냥 마샬 마더스야)"라며 후렴 을 만들어 불렀다. 난 그게 맘에 들었다. 스튜디오 안에서 빈둥대다 보면 멋진 것이 튀어나오기 마련이다. 나는 그걸 사용하기로 한 후 직접 후렴을 완성했고, 이 곡에서는 온전히 나에게만 집중하기로 했다. 그래서 난 나에

You know I just don't get it
Last year I was nobody
This year I'm sellin' records
Now everybody wants to come around like I owe 'em somethin'
Heh, the fuck you want from me, ten million dollars?
Get the fuck out of here

CHORUS ONE:
YOU SEE, I'M JUST MARSHALL MATHERS (MARSHALL MATHERS)
I'M JUST A REGULAR GUY
I DON'T KNOW WHY ALL THE FUSS ABOUT ME (FUSS ABOUT ME)
NOBODY EVER GAVE A FUCK BEFORE
ALL THEY DID WAS DOUBT ME (DID WAS DOUBT ME)
NOW EVERYBODY WANNA RUN THEY MOUTH
AND TRY TO TAKE SHOTS AT ME (TAKE SHOTS AT ME)

MATHERS

관한 것은 물론이고 나와 직접적인 관련이 없더라도 힙합과 관련한 모든 최신 이슈에 대해서도 가사를 썼다. 인세인 클라운 파씨, 엄마, 나를 본 적도 없으면서 나와 엮이려고 하는 친척 등에 대해 말이다. 각 벌스에서는 세게 뱉고 후렴은 조금 부드럽게 가려고 했다. 녹음을 마친 후 이 곡이 앨범 전체를 대변한다는 느낌이 들어서 앨범 타이틀을 (The Marshall Mathers LP)로 짓게 되었다.

Yo, you might see me joggin', you might see me walkin'
You might see me walkin' a dead rottweiler dog
With its head chopped off in the park with a spiked collar
Hollerin' at him 'cause the son of a bitch won't quit barkin' (grrrr, ARF ARF)
Or leanin' out a window, with a cocked shotgun
Drivin' up the block in the car that they shot 'Pac in
Lookin' for Big's killers, dressin' ridiculous
Blue and red like I don't see what the big deal is
Double-barrel twelve-gauge bigger than Chris Wallace
Pissed off, 'cause Biggie and 'Pac just missed all this
Watchin' all these cheap imitations get rich off 'em
And get dollars that shoulda been theirs like they switched wallets
And amidst all this Crist' poppin' and wristwatches
I just sit back and just watch and just get nauseous
And walk around with an empty bottle of Rémy Martin

Startin' shit like some twenty-six-year-old skinny
Cartman ("Goddamnit!")
I'm anti-Backstreet and Ricky Martin
With instincts to kill N'Sync, don't get me started
These fuckin' brats can't sing and Britney's garbage
What's this bitch, retarded? Gimme back my
sixteen dollars
All I see is sissies in magazines smiling
Whatever happened to whylin' out and bein' violent?
Whatever happened to catchin' a good ol'-fashioned
Passionate ass-whoopin' and gettin' your shoes,
coat, and your hat tooken?
New Kids on the Block sucked a lot of dick
Boy/girl groups make me sick
And I can't wait till I catch all you faggots in public
I'ma love it . . . (hahaha)
Vanilla Ice don't like me (uh-uh)
Said some shit in *Vibe* to spite me (yup)
Then went and dyed his hair just like me (hehe)
A bunch of little kids wanna swear just like me
And run around screamin', "I don't care, just bite
me" (nah nah)
I think I was put here to annoy the world
And destroy your little four-year-old boy or girl
Plus I was put here to put fear in faggots who
spray Faygo Root Beer

And call themselves "Clowns" 'cause they look queer
Faggy 2 Dope and Silent Gay
Claimin' Detroit, when y'all live twenty miles away
(fuckin' punks)
And I don't wrestle, I'll knock you fuckin' faggots
the fuck out
Ask 'em about the club they was at when they
snuck out
After they ducked out the back when they saw us
and bugged out
(AHHH!) Ducked down and got paint balls shot at
they truck, blaow!
Look at y'all runnin' your mouth again
When you ain't seen a fuckin' Mile Road South of 10
And I don't need help, from D-12, to beat up two
females
In makeup, who may try to scratch me with Lee
Nails
"Slim Anus," you damn right, Slim Anus
I don't get fucked in mine like you two little flam-
ing faggots!

CHORUS TWO:
'CAUSE I'M JUST MARSHALL MATHERS
(MARSHALL MATHERS)
I'M NOT A WRESTLER GUY,

I'LL KNOCK YOU OUT IF YOU TALK ABOUT ME
(YOU TALK ABOUT ME)
COME AND SEE ME ON THE STREETS ALONE
IF YOU ASSHOLES DOUBT ME (ASSHOLES
DOUBT ME)
AND IF YOU WANNA RUN YOUR MOUTH
THEN COME TAKE YOUR BEST SHOT AT ME (YOUR
BEST SHOT AT ME)

Is it because you love me that y'all expect so much
of me?
You little groupie bitch, get off me, go fuck Puffy
Now because of this blond mop that's on top of
this fucked-up head that I've got, I've gone pop?
The underground just spunned around and did a 360
Now these kids dis me and act like some big sissies
"Oh, he just did some shit with Missy,
So now he thinks he's too big to do some shit with
MC Get-Bizzy"
My fuckin' bitch mom is suin' for ten million
She must want a dollar for every pill I've been stealin'
Shit, where the fuck you think I picked up the habit?
All I had to do was go in her room and lift up
a mattress
Which is it, bitch, Mrs. Briggs or Ms. Mathers?
It doesn't matter you faggot!

Talkin' about I fabricated my past
He's just aggravated I won't ejaculate in his ass
(Uhh!)
So tell me, what the hell is a fella to do?
For every million I make, another relative sues
Family fightin' and fussin' over who wants to invite
me to supper
All of a sudden, I got ninety-some cousins (Hey
it's me!)
A half brother and sister who never seen me
Or even bothered to call me until they saw me on TV
Now everybody's so happy and proud
I'm finally allowed to step foot in my girlfriend's house
Hey-hey! And then to top it off, I walk to the
newsstand
To buy this cheap-ass little magazine with a
food stamp
Skip to the last page, flip right fast
And what do I see? A picture of my big white ass
Okay, let me give you motherfuckers some help:
Uhh, here—DOUBLE XL, DOUBLE XL
Now your magazine shouldn't have so much
trouble to sell
Ahh fuck it, I'll even buy a couple myself

CHORUS ONE (2X)

CRIMINAL

〈Marshall Mathers〉를 작업했지만 난 여전히 〈Still Don't Give A Fuck〉의 느낌을 제대로 잡아내지 못했다는 생각이 들었다. 매니저 폴에게 들려주었더니 그의 생각 역시 비슷했다. 그때 기가 막힌 일이 일어났다. 곡이 제대로 나오지 않아 스튜디오를 떠나려고 했는데 제프가 옆 스튜디오에서 낡은 피아노를 치고 있었다. 그리고 그가 치고 있던 피아노 루프는 훗날 〈Criminal〉의 사악한 반주로 완성되었다. 일단 난 'I'm a Criminal (나는 범죄자야)'이라는 콘셉트를 잡은 뒤 20여 분 만에 두 개의 벌스와 후렴을 완성하고 스튜디오에서 나와 집에 가서 마지막 벌스를 완성했다. 그리고 앨범이 최종적으로 마무리되기 전에 스킷을 추가했다. 문제가 하나 있었다면 은행을 터는 그 스킷을 녹음하는데 온종일 걸렸다는 사실이다. 드레조차 녹음을 끝내고 나가면서 '씨발'을 연발했을 정도다. 일단 우리는 멜-맨의 부분을 녹음할 때 좀 힘들었다. 그가 술에 쩔어 있었기 때문이다. 그의 대사가 'Don't Kill Nobody (아무도 죽이지 마)' 뿐이었는데도 그랬다. 하지만 가장 고생했던 건 뒤에 깔리는 소음 때문이었다. 난 〈Guilty Conscience〉 때 드레에게 배운 걸 토대로 이 곡의 스킷을 직접 제작했다. 〈Criminal〉은 [The Marshall Mathers LP]를 위한 나의 새로운 〈Still Don't Give A Fuck〉이었다. 이게 바로 〈Still Don't Give A Fuck〉과 비슷한 인트로를 〈Criminal〉에 집어넣은 이유다. 그리고 〈Still Don't Give A Fuck〉과 마찬가지로 〈Criminal〉이 앨범의 마지막 트랙이 된 이유이기도 하다. 이 곡은 앨범 전체를 집약하고 있다.

A lot of people ask me . . . stupid fuckin' questions
A lot of people think that . . . what I say on records
Or what I talk about on a record, that I actually do in real life
Or that I believe in it
Or if I say that I wanna kill somebody, that . . .
I'm actually gonna do it
Or that I believe in it
Well, shit . . . if you believe that then I'll kill you
You know why? 'Cause I'm a

CRIMINAL
CRIMINAL
YOU GODDAMN RIGHT
I'M A CRIMINAL
YEAH, I'M A CRIMINAL

My words are like a dagger with a jagged edge
That'll stab you in the head whether you're a fag or lez
Or the homosex, hermaph, or a trans-a-vest

Pants or dress—hate fags? The answer's "yes"
Homophobic? Nah, you're just heterophobic
Starin' at my jeans, watchin' my genitals bulgin' (Ooh!)
That's my motherfuckin' balls, you'd better let go of 'em
They belong in my scrotum, you'll never get hold of 'em
Hey, it's me, Versace
Whoops, somebody shot me!
And I was just checkin' the mail
Get it? Checkin' the "male"?
How many records you expectin' to sell
After your second LP sends you directly to jail?
C'mon!—Relax guy, I like gay men
Right, Ken? Give me an amen (AAA-men!)
Please Lord, this boy needs Jesus
Heal this child, help us destroy these demons
Oh, and please send me a brand-new car
And a prostitute while my wife's sick in the hospital
Preacher, preacher, fifth-grade teacher
You can't reach me, my mom can't neither
You can't teach me a goddamn thing 'cause
I watch TV, and Comcast cable
And you ain't able to stop these thoughts

You can't stop me from toppin' these charts

And you can't stop me from droppin' each March
With a brand-new CD for these fuckin' retards
Duhhh, and to think, it's just little ol' me
Mr. "Don't Give a Fuck" still won't leave

CHORUS (REPEAT 2X):

I'm a CRIMINAL
'Cause every time I write a rhyme, these people think it's a crime
To tell 'em what's on my mind—I guess I'm a CRIMINAL
But I don't gotta say a word, I just flip 'em the bird
And keep goin', I don't take shit from no one

The mother did drugs—hard liquor, cigarettes, and speed
The baby came out—disfigured, ligaments indeed
It was a seed who would grow up just as crazy as she
Don't dare make fun of that baby 'cause that baby was me
I'm a CRIMINAL—an animal caged who turned crazed
But how the fuck you s'posed to grow up when you weren't raised?

So as I got older and I got a lot taller
My dick shrunk smaller, but my balls got larger
I drank more liquor to fuck you up quicker
Than you'd wanna fuck me up for sayin' the word . . .
My morals went *thhbbpp* when the President got oral
Sex in his Oval Office on top of his desk
Off of his own employee
Now don't ignore me, you won't avoid me
You can't miss me, I'm white, blond-haired
And my nose is pointy
I'm the bad guy who makes fun of people that die
In plane crashes and laughs
As long as it ain't happenin' to him
Slim Shady, I'm as crazy as Em-
inem and Kim combined—[kch] the maniac's in
Place of the doctor 'cause Dre couldn't make it today
He's a little under the weather, so I'm takin' his place
(Mm-mm-mmm!) Oh, that's Dre with an AK to his face
Don't make me kill him too and spray his brains all over the place
I told you, Dre, you should've kept that thang put away
I guess that'll teach you not to let me play with it, eh?
I'm a CRIMINAL

[INTERLUDE SKIT]

Aight look (uh-huh) just go up in that motherfucker get
the motherfuckin' money and get the fuck up outta there
[EMINEM] Aight
I'll be right here waitin' on you
[EMINEM] Aight
Yo Em
[EMINEM] What?!
Don't kill nobody this time
[EMINEM] Awwright . . . goddamn, fuck . . .
(whistling) How you doin'?
[TELLER] HI, how can I help you?
[EMINEM] Yeah, I need to make a withdrawal

[TELLER] Okay
[EMINEM] Put the fuckin' money in the bag, bitch, and I won't kill you!
[TELLER] What? Oh my God, don't kill me
[EMINEM] I'm not gonna kill you, bitch, quit lookin' around . . .
[TELLER] Don't kill me, please don't kill me . . .
[EMINEM] I said I'm not gonna fuckin' kill you
Hurry the fuck up! [BOOM] Thank you!

Windows tinted on my ride when I drive in it
So when I rob a bank, run out and just dive in it
So I'll be disguised in it
And if anybody identifies the guy in it
I hide for five minutes
Come back, shoot the eyewitness
And fire at the private eye hired to pry in my business
Die, bitches, bastards, brats, pets
This puppy's lucky I didn't blast his ass yet
If I ever gave a fuck, I'd shave my nuts
Tuck my dick in between my legs and cluck
You motherfuckin' chickens ain't brave enough
To say the stuff I say, so this tape is shut
Shit, half the shit I say, I just make it up
To make you mad, so kiss my white naked ass
And if it's not a rapper that I make it as
I'ma be a fuckin' rapist in a Jason mask

(Chorus 2X)

INTRO (8 / 9 NOWS)
KILL U (1VERSE / 1 CHORUS)
DEAD WRONG (2 MUSIC / 2 ACCAPELLA)
JUST DON'T GIVE A (1VERSE / 1CHORUS)
ROLE MODEL (1VERSE / 1 CHORUS)

MY NAME IS (1VERSE / 1 CHORUS)
MARSHALL MATHERS (1VERSE/1CHORUS)
CRIMINAL (1VERSE / 1CHORUS)

I AM (1VERSE / 1 CHORUS)
STILL DON'T GIVE A (1VERSE/ 1CHORUS)

REAL SLIM SHADY

love,
Slim
Shady
J-12

AS THE WORLD
TURNS

〈As The World Turns〉의 첫 번째 벌스는 체육시간에 자주 싸웠던 뚱뚱한 계집애의 기억을 모티브로 했다. 매주 수요일은 수영시간이었는데 같은 학급에 크고 뚱뚱하고 사내 같은 여자애가 한 명 있었다. 늘 날 못살게 굴던 깡패 같은 애였다. 비록 이름은 기억하지 못하지만 걔하고 정말 자주 싸웠다. 그런 기억을 토대로 'taking a girl up to the highest diving board and tossing her over (그년을 가장 높은 다이빙대로 끌고 가 집어 던져 버렸지)' 같은 라인을 썼다. 그런가 하면 두 번째 벌스는 내 친구 스캠이 앨범 커버 안쪽에 그린 그림과 잘 들어맞는다. 난 트레일러 파크 근처를 서성이는 백인 쓰레기의 전형적인 모습을 그려내고 싶었고 그걸 우스꽝스럽게 풀어내고자 했다. 사실 난 첫 번째 벌스와 두 번째 벌스가 같은 곡에 들어갈 거라고는 생각하지 못했다. 〈Brain Damage〉처럼 레코드 계약을 따내기 전에 첫 번째 벌스를 썼고, 레코드 계약을 성사시킨 후에 두 번째 벌스를 썼다. 첫 번째 벌스는 버릴까도 생각해봤다. 대학 라디오 방송 같은 데서 한 번 하고 마는 프리스타일 랩 정도로 쓰려고도 했다. 하지만 후렴을 완성한 후에 이 두 개의 벌스를 한 곡에 함께 넣어야겠다는 생각이 들었다. 그 후 비트 작업을 했다.

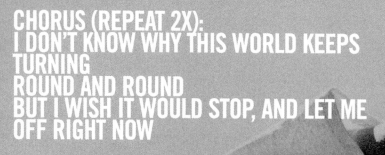

CHORUS (REPEAT 2X):
I DON'T KNOW WHY THIS WORLD KEEPS
TURNING
ROUND AND ROUND
BUT I WISH IT WOULD STOP, AND LET ME
OFF RIGHT NOW

Yes man
As the World Turns
We all experience things in life
Trials and Tribulations
That we all must go through
When someone wants to test us
When someone tries our patience

ANGRY

074

I hang with a bunch of hippies and wacky tobacco planters
Who swallow lit roaches
And light up like jack-o'-lanterns
Outsidaz baby, and we sue in the courts
'Cause we're dope as fuck and only get a 2 in *The Source*

They never should've booted me out of reform school
Deformed fool, takin' a shit in a warm pool
Until they threw me out the Ramada Inn
I said it wasn't me, I got a twin (Oh my god it's you! Not again!)
It all started when my mother took my bike away
'Cause I murdered my guinea pig and stuck him in the microwave
After that, it was straight to the 40-ouncers

Slappin' teachers and jackin' off in front of my counselors
Class clown freshman, dressed like Les Nessman
Fuck the next lesson, I'll pass the test guessin'
And all the other kids said, "Eminem's a diss-head,
He'll never last, the only class he'll ever pass is phys ed"
May be true, till I told this bitch in gym class
That she was too fat to swim laps, she needed Slim-Fast (Who me?)
Yeah bitch, you so big you walked into Vic Tanny's and stepped on Jenny Craig
She picked me up to snap me like a skinny twig
Put me in a headlock, then I thought of my guinea pig
I felt the evilness and started transformin'

(RARRRR!)

It began storming, I heard a bunch of cheering fans swarming
Grabbed that bitch by her hair
Drug her across the ground
And took her up to the highest diving board
and tossed her down
Sorry, coach, it's too late to tell me stop
While I drop this bitch facedown and watch her belly flop

 CHORUS

As the World Turns
These are the days of our lives
These are the things that we must go through
Day by day

We drive around in million-dollar sports cars
While little kids hide this tape from their parents like bad report cards
Outsidaz, and we sue in the courts
'Cause we dope as fuck and only get a 2 in *The Source*
Hypochondriac, hanging out at the Laundromat
Where all the raunchy fat white trashy blondes be at
Dressed like a sailor, standin' by a pail of garbage
It's almost dark and I'm still tryin' to nail a trailer-park bitch
I met a slut and said, "What up, it's nice to meet ya"

I'd like to treat ya to a Faygo and a slice of pizza
But I'm broke as fuck and I don't get paid till the first of next month
But if you care to join me, I was 'bout to roll this next blunt
But I ain't got no weed, no Phillies, or no papers
Plus I'm a rapist and a repeated prison escapist

So gimme all your money
And don't try nothin' funny

'Cause you know your stinkin' ass is too fat to try to outrun me

I went to grab my gun

That's when her ass put it on me
Wit' an uppercut and hit me with a basket of laundry
I fell through the glass doors
Started causin' a scene
Then slid across the floor and flew right into a washin' machine
Jumped up with a broken back
Thank God I was smokin' crack all day
And doped up off coke and smack
All I wanted to do was rape the bitch and snatch her purse

Now I wanna kill her

But yo I gotta catch her first
Ran through Rally's parkin' lot and took a shortcut

Saw the house she ran up in
And shot her fuckin' porch up
Kicked the door down to murder this divorced slut

Looked around the room
That's when I seen the bedroom door shut
I know you're in there, bitch! I got my gun cocked!
You might as well come out now
She said, "Come in, it's unlocked!"
I walked in and all I smelled was Liz Claiborne
And seen her spread across the bed naked watchin' gay porn
She said, "Come here, big boy, let's get acquainted"

ANGRY

I turned around to run, twisted my ankle and sprained it
She came at me at full speed, nothin' could stop her
I shot her five times and every bullet bounced off her
I started to beg, "No, please let go"
But she swallowed my fuckin' leg whole like an egg roll
With one leg left, now I'm hoppin' around crippled
I grabbed my pocketknife and sliced off her right nipple
Just trying to buy me some time, then I remembered this magic trick
Den Den Den Den Den Den, go go gadget dick!
Whipped that shit out, and ain't no doubt about it
It hit the ground and caused an earthquake and power outage
I shouted, "Now bitch, let's see who gets the best!"
Stuffed that shit in crooked and fucked that fat slut to death

(Ahh!! Ahhh!)

Come here, bitch!
Come here!
Take this motherfuckin' dick!
Bitch, come here!

 CHORUS TO FADE

And as we go along
Throughout the days of our lives
We all face small obstacles and challenges every day
That we must go through
These are the things that surround us through our atmosphere

Every day
Every single day the world
keeps turning

언론에서 좀 떠들썩했던 이 곡은 앨범을 위해 공식적으로 내가 처음으로 작업한 노래였다. 첫 번째 앨범 작업이 완료된 98년에 이 노래를 만들었다. 킴과 별거 중일 때 만든 노래로 98년 하반기에 우리 관계는 깨져 있었다. 난 사랑 노래의 영감을 불러일으키는 한 영화를 보고 있었는데 당시 난 우스꽝스러운 사랑 노래를 쓸 기분이 아니었다. 대신에 좀 정신 나간 노래를 만들고 싶었다. 그 영화 제목을 기억하지는 못하지만 난 킴과 나의 관계가 파탄난 데에서 오는 좌절감과 그 와중에 헤일리가 태어나 아빠가 된 기분 등을 음악에 반영하려고 애썼다. 난 이 노래에 내 마음을 쏟아 붓고 싶었지만 동시에 악을 지르고도 싶었다. "자기야, 사랑해. 돌아와 줘." 따위의 말을 뱉고 싶진 않았다. 난 고래고래 악을 지르고 싶었다. 그래서 극장에서 나와 바로 스튜디오로 향했다. 결과적으로 이 곡은 앨범에서 유일하게 내가 프로듀싱에 아무런 관여를 하지 않은 곡이 되었는데, FBT가 이미 완벽한 비트를 날 위해 만들어놓고 기다리고 있었다. 작업을 시작하면서 난 이 곡을 〈'97 Bonnie & Clyde〉와 함께 묶을 수 있을 것

이라고 생각했다. 그래서 난 이 곡을 〈'97 Bonnie & Clyde〉의 전 이야기 정도로 생각하고 작업했다. 당신은 쉽사리 상상할 수 없는 일이겠지만 난 킴과 화해를 했을 때 그녀에게 이 곡을 들려준 적이 있다. 난 그녀에게 이 곡에 대한 느낌을 물어봤고 그때 내가 했던 얼간이 같은 말을 기억한다. "그래, 난 이게 정신 나간 노래라는 걸 알아. 하지만 이 노래가 바로 내가 얼마나 당신을 신경 쓰고 있는지 말해주는 증거야. 내가 당신을 얼마나 생각 했으면 이렇게라도 내 노래에 집어넣고 싶었겠어?" 난 이 곡의 녹음을 한 번에 끝냈다. 난 나와 킴 사이의 말싸움에서 전해지는 느낌을 이 곡에서도 자아내고 싶었다. 결과적으로 언론에서 이 곡에 보인 관심과 반응을 보면 당신도 내가 무엇을 했는지 정확 히 알 수 있을 것이다. 물론 이 외에도 더 많은 것들이 있지만.

BLONDE

079

Aww look at daddy's baby girl
That's daddy baby
Little sleepyhead
Yesterday I changed your diaper
Wiped you and powdered you
How did you get so big?
Can't believe it now you're two
Baby, you're so precious
Daddy's so proud of you
Sit down bitch
You move again
I'll beat the shit out of you
(Okay)
Don't make me wake this baby

She don't need to see what I'm about to do

Quit crying, bitch, why do you always make me shout at you?
How could you? Just leave me and love him out of the blue
Aw, what's a matter Kim?
Am I too loud for you?
Too bad, bitch, you're gonna finally hear me out this time
At first, I'm like all right
You wanna throw me out? That's fine!
But not for him to take my place, are you out your mind?
This couch, this TV, this whole house is mine!
How could you let him sleep in our bed?
Look at me, Kim
Look at your husband now!
(No!)
I said look at him!
He ain't so hot now is he?
Little punk!
(Why are you doing this?)
Shut the fuck up!

(You're drunk! You're never gonna get away at this!)

You think I give a fuck!
Come on we're going for a ride bitch
(No!)
Sit up front
(We can't just leave Hailie alone, what if she wakes up?)
We'll be right back
Well, I will—you'll be in the trunk

CHORUS:
SO LONG, BITCH YOU DID ME SO WRONG
I DON'T WANNA GO ON
LIVING IN THIS WORLD WITHOUT YOU

(REPEAT)

You really fucked me, Kim
You really did a number on me
I never knew me cheating on you would come back to haunt me
But we was kids then, Kim, I was only eighteen
That was years ago
I thought we wiped the slate clean
That's fucked up!
(I love you!)
Oh God my brain is racing
(I love you!)
What are you doing?
Change the station I hate this song!
Does this look like a big joke?
(No!)

There's a four-year-old boy lyin' dead with a slit throat In your living room, ha-ha

What you think I'm kiddin' you?
You loved him didn't you?
(No!)
Bullshit, you bitch, don't fucking lie to me
What the fuck's this guy's problem on the side of me?
Fuck you, asshole, yeah bite me
Kim, KIM!
Why don't you like me?
You think I'm ugly don't you
(It's not that!)
No, you think I'm ugly
(Baby)
Get the fuck away from me, don't touch me
I HATE YOU! I HATE YOU!
I SWEAR TO GOD I HATE YOU
OH MY GOD I LOVE YOU
How the fuck could you do this to me?
(Sorry!)
How the fuck could you do this to me?

CHORUS (2X)

Come on, get out
(I can't I'm scared)
I said get out, bitch!
(Let go of my hair, please don't do this, baby)
(Please, I love you, look we can just take Hailie and leave)
Fuck you, you did this to us
You did it, it's your fault
Oh my God I'm crackin' up
Get a grip Marshall
Hey, remember the time we went to Brian's party?

And you were like so drunk that you threw up all over Archie
That was funny wasn't it?
(Yes!)
That was funny wasn't it?
(Yes!)
See, it all makes sense, doesn't it?
You and your husband have a fight
One of you tries to grab a knife
And during the struggle he accidentally gets his Adam's apple sliced
(No!)
And while this is goin' on
His son is woke up and he walks in
She panics and he gets his throat cut
(Oh my God!)
So now they both dead and you slash your own throat
So now it's double homicide and suicide with no note
I should have known better when you started to act weird
We could've . . . HEY! Where you going? Get back here!
You can't run from me, Kim
It's just us, nobody else!
You're only making this harder on yourself
Ha! Ha! Gotcha!
(Ahh!)
Ha! Go ahead, yell! Here, I'll scream with you!
AH SOMEBODY HELP!
Don't you get it, bitch, no one can hear you?
Now shut the fuck up and get what's comin' to you
You were supposed to love me
[Kim choking]
NOW BLEED! BITCH, BLEED! BLEED! BITCH, BLEED! BLEED!

CHORUS (2X)

AMITYVILLE

나는 디트로이트에 대한 노래를 만들고 싶었다. 디트로이트를 가리키는 새로운 말로 아미티빌을 떠올렸고 후렴을 먼저 생각한 다음에 제목을 지었다. 사실 〈Drug Ballad〉를 녹음한 바로 다음 날에 이 곡을 녹음했다. 비트가 느릿느릿했기 때문에 D12의 비자르를 참여시켰다. 그의 랩 스타일과 어울릴 것 같았기 때문이다. 그런데 내 벌스와 비자르의 벌스 모두 곡의 주제와 다소 맞지 않는 감이 있었다. 그래서 비자르에게 디트로이트에 대한 노래임을 다시 강조한 다음 마지막 내 벌스에서 주제를 집약했다. 레이블에서도 비자르의 벌스에 대해 더 이상 관여하지 않았다. 곡을 제대로 완성했음을 느낄 수 있었다.

(kill kill kill)
Dahh-dum, dahh-dum . . . dum
Dahh-dum, dahh-dum, duh-da-da-da-da
(kill kill kill)
Dahh-dum, dahh-dum . . . dum
Dahh-dum, dahh-dum, dumm . . .

(kill kill kill)

CHORUS:
MENTALLY ILLLL FROM AMITYVILLLLE (ILLLL)
ACCIDENTALLY KILLLL YOUR FAMILY STILLLL
THINKIN' HE WON'T? GODDAMNIT HE WILLLL
(HE'SSSS)*
MENTALLY ILLLL FROM AMITYVILLLLE
***ON REPEATS ONLY**

I get lifted and spin till I'm half-twisted
Feet planted and stand with a grin full of
chapped lipstick [SMACK]
Pen full of ink, think sinful and rap sick shit
Shrink pencil me in for my last visit
Drink gin till my chin's full of splashed whiskers
[whoosh]
Hash whiskey and ash till I slap bitches [smack]
Ask Bizzy, he's been here the past six years
Mash with me again and imagine this

CHORUS 2X

That's why this city is filled with a bunch of
fuckin' idiots still (still)
That's why the first motherfucker poppin' some
shit he gets killed (killed)
That's why we don't call it Detroit,
we call it Amityville ('Ville)
You can get capped after just havin' a cavity
filled (filled)

Ahahahaha, that's why we're crowned the murder
capital still (still)
This ain't Detroit, this is motherfuckin' Hamburger
Hill! (Hill!)

We don't do drive-bys, we park in front of houses and shoot

And when the police come we fuckin' shoot it out
with them too!
That's the mentality here (here) that's the reality
here (here)
Did I just hear somebody say
they wanna challenge me here?? (huh?)
While I'm holdin' a pistol with
this many calibers here?? (here??)
Plus a registration that just made
this shit valid this year? (year?)
'Cause once I snap I can't be held
accountable for my acts
And that's when accidents happen,
When a thousand bullets
come at your house
And collapse the foundation around you
and they found you
And your family in it (AHHHHH!)
GODDAMNIT, HE MEANT IT WHEN HE TELLS YOU

CHORUS 2X

Dum, tahh-dum . . . ta-dah-da
Dum, tahh-dum . . . ta-dah-da
Dum, tahh-dum . . . ta-dah-da
Dum, tahh-dum . . . ta-dah-da
Dum, tahh-dum . . . ta-dah-da
Dum, tahh-dum . . . ta-dah-da
Dum, tahh-dum . . . ta-dah-da
Dum, tahh-dum . . . ta-dah-da
dum . . .

ANGRY

이 곡 역시 빈둥대다가 어쩌다 만든 곡 중 하나다. 난 이 곡의 가사를 20분 만에 썼다. 세 개의 벌스였고 후렴은 간단했다. 제프에게 허밍으로 베이스 라인을 들려주었고 이 곡을 통해 작년에 내가 얼마나 망가져 있었는지 드러내고 싶었다. 나에게 삶이란 거대한 파티와 같다. 작년은 여러모로 강렬한 한 해였고, 그만큼 기념할 일도 많았다. 곡에 참여한 여성 보컬은 〈Get Down Tonight〉의 그녀다.

UG

[GIRL] YEAAAH, HAHAHAHA . . . WHOOOOO, SHIT!
[EMINEM] (AIGHT)
[EMINEM] GUESS WHAT? I AIN'T COMING IN YET . . .
I'LL COME IN A MINUTE
[EMINEM] AYO . . . THIS IS MY LOVE SONG . . . IT GOES LIKE THIS

Back when Mark Walhberg was Marky Mark
This is how we used to make the party start
We used to mix Hen' with Bacardi Dark
And when it kicks in, you can hardly talk
And by the sixth gin you're gonna probably crawl
And you'll be sick then and you'll probably barf
And my prediction is you're gonna probably fall
Either somewhere in the lobby or the hallway wall
And everything's spinning
You're beginnin' to think women
Are swimming in pink linen again in the sink

LAD

Then in a couple of minutes that bottle of Guinness is finished
You are now allowed to officially slap bitches
You have the right to remain violent and start wilin'
Start a fight with the same guy that was smart-eyein' you
Get in your car, start it, and start drivin'
Over the island and cause a forty-two-car pileup
Earth calling, pilot to copilot
Looking for life on this planet, sir, no sign of it
All I can see is a bunch of smoke flyin'
And I'm so high that I might die if I go by it
Let me out of this place I'm outta place
I'm in outer space I've just vanished without a trace
I'm going to a pretty place now where the flowers grow
I'll be back in an hour or so

CHORUS:
'CAUSE EVERY TIME I GO TO TRY TO LEAVE
SOME GEEK KEEPS PULLIN' ON MY SLEEVE
I DON'T WANNA, BUT I GOTTA STAY
THESE DRUGS REALLY GOT A HOLD OF ME
'CAUSE EVERY TIME I TRY TO TELL THEM "NO"
THEY WON'T LET ME EVER LET THEM GO
I'M A SUCKA, ALL I GOTTA SAY
THESE DRUGS REALLY
GOT A HOLD OF ME

In third grade, all I used to do
Was sniff glue through a tube and play Rubik's Cube
Seventeen years later I'm as rude as Jude
Scheming on the first chick with the hugest boobs
I've got no game
And every face looks the same
They've got no name
So I don't need game to play
I just say whatever I want to whoever I want
Whenever I want, wherever I want, however I want
However, I do show some respect to few
This Ecstacy's got me standing next to you
Getting sentimental as fuck spillin' guts to you
We just met
But I think I'm in love with you
But you're on it too

So you tell me you love me too
Wake up in the morning like "Yo, what the fuck we do?"
I gotta go, bitch
You know I've got stuff to do
'Cause if I get caught cheatin', then I'm stuck with you
But in the long run
These drugs are probably going to catch up sooner or later
But fuck it, I'm on one
So let's enjoy
Let the X destroy your spinal cord
So it's not a straight line no more
Till we walk around looking like some windup dolls
Shit sticking out of our backs like a dinosaur

Shit, six hits won't even get me high no more
So bye for now, I'm going to try to find some more

CHORUS

That's the sound of a bottle when it's hollow
When you swallow it all, wallow and drown in your sorrow
And tomorrow you're probably going to want to do it again
What's a little spinal fluid between you and a friend?
Screw it
And what's a little bit of alcohol poisoning?
And what's a little fight?
Tomorrow you'll be boys again
It's your life
Live it however you wanna
Marijuana is everywhere
Where was you brought up?
It don't matter as long as you get where you're going
'Cause none of the shit is going to mean shit where we're going
They tell you to stop, but you just sit there ignoring
Even though you wake up feeling like shit every morning

But you're young
You've got a lot of drugs to do
Girls to screw
Parties to crash
Sucks to be you

If I could take it all back now, I wouldn't
I would have did more shit that people said that I shouldn't
But I'm all grown up now and upgraded and graduated
To better drugs and updated

But I've still got a lot of growing up to do
I've still got a whole lot of throwing up to spew

But when it's all said and done I'll be forty
Before I know it with a forty on the porch telling stories
With a bottle of Jack
Two grandkids in my lap
Baby-sitting for Hailie while Hailie is out getting smashed
CHORUS

THE WAY I AM

〈The Way I Am〉은 나 혼자서 모든 걸 해낸 몇 안 되는 곡 중 하나다. 스튜디오에서 작업에 들어가기 전에 이미 비트는 내 머릿속에 구상되어 있었고, 가사와 피아노 루프 역시 준비되어 있었다. 난 제프에게 내가 구상해놓은 루프의 연주를 부탁했고, LA로 가는 길에 헤드폰으로 그걸 들으며 가사를 마무리 지었다. 이게 바로 이 곡의 플로우가 지금처럼 완성된 이유다. 그때 내가 가지고 있었던 건 오로지 헤드폰 속의 피아노 루프뿐이었기 때문이다. 난 좀 색다른 걸 하고 싶었다. 그래서 먼저 랩에 대해 고민했다. 난 내 랩이 곡이 흐르는 내내 이어지길 바랐다. 그래서 내 랩이 잠시 끊긴 순간에도 에코를 집어넣어 피아노 루프와 함께 내 목소리가 계속 흐르게 만들었다. 재미있는 건 내가 이 곡을 작업하고 있을 때는 이미 앨범 전체를 완성한 이후였다는 사실이다. 하지만 레이블은 앨범을 듣고는 싱글로 내세울 마땅한 곡이 없다고 생각했다. 난 내심 〈I'm Back〉이나 〈I Never Knew〉를 싱글로 내세울 수 있다고 생각했지만 레이블의 생각은 달랐다. 내가 볼멘소리로 "그럼 대체 원하는 게 뭐죠? 또 다른 〈My Name Is〉를 만들라는 건가요?"라고 하자 그들은 "아니요, 딱히 뭐 그런 건 아닙니다."라고 했다. 레이블 측에서는 정확히 말을 하지 못하고 우물쭈물하는 것 같았다. 왜냐하면 내가 말한 것이 바로 그들이 정확히 원하는 것이었기 때문이다. 난 그들이 원하는 그 '싱글'을 녹음하기 위해 LA로 가기로 했고, 그 전에 일단 킴의 부모네 집에서 이 곡을 쓰기 시작했다. 그 후 LA로 날아가 그놈의 싱글 하나를 작업하기 위해 호텔에 한 달이나 있었다. 참고로 이 곡은 〈The Real Slim Shady〉를 작업하기 바로 전에 완성한 곡이기도 하다. 사실 그때 난 폭발 직전의 상태였다. "왜 모두가 날 잡아먹지 못해 안달인 거지?" 엄마는 날 고소했고, 아빠란 작자는 생전 안 보이다가 난데없이 나타나서 나한테 뭐라도 좀 뜯어먹으려고 난리를 쳤다. 거기에다 〈I'm Back〉에서 콜럼바인 고등학교를 언급한 부분에 대해 논란이 들끓었고, 레이블은 나에게 그것과 관련해 아무 말도 하지 말라는 이야기를 해왔다. 아니 씨발, 대체 왜 그렇게들 호들갑 떠는 거지? 이런 건 늘 있는 일 아닌가? 4살짜리 애가 물에 빠져 죽었다는 뉴스랑 이게 대체 뭐가 그렇게 다르다는 거야? 이럴 거면 그 일 가지고도 엄청난 비극처럼 난리를 떨어야 맞는 거 아닌가? 사람들은 매일매일 죽고 있다. 사람들은 총에 맞거나 칼에 찔리거나 강간당하거나 강도를 당하거나 등의 이유로 매일 죽어나가고 있는 게 현실이다. 그런데 콜럼바인 총기 사건만 유독 이 나라의 다른 모든 비극과 분리해서 유난을 떠는 이유가 무엇이냐는 말이다. 어쨌든 레이블은 나에게 싱글을 원했고, 난 그들에게 〈The Way I Am〉을 주었다. 그들이 원하던 것과 완벽히 반대되는 곡을. 그건 일종의 저항이었다. 난 내가 원하지 않는 것을 레이블이 내게 절대로 강요할 수 없음을 그 곡을 통해 말해주고 싶었다.

WHATEVER . . . DRE, JUST LET IT RUN
AIYYO, TURN THE BEAT UP A LITTLE BIT
AIYYO . . . THIS SONG IS FOR ANYONE . . . FUCK IT
JUST SHUT UP AND LISTEN, AIYYO . . .

I sit back with this pack of Zig Zags and this bag
Of this weed it gives me the shit needed to be
The most meanest MC on this—on this Earth
And since birth I've been cursed with this curse to
just curse
And just blurt this berserk and bizarre shit that works
And it sells and it helps in itself to relieve
All this tension dispensin'
these sentences
Gettin' this stress that's
been eatin' me
recently off of this chest
And I rest again peacefully (peacefully) . . .
But at least have the decency in you
To leave me alone, when you freaks see me out
In the streets when I'm eatin'
or feedin' my daughter
To not come and speak to
me (speak to me) . . .
I don't know you and no, I don't owe you a mo-
ther-fuck-in' thing
I'm not Mr. N'Sync, I'm not what your friends think
I'm not Mr. Friendly, I can be a prick if you tempt me
My tank is on empty (is on
empty) . . .
No patience is in me and if you offend me

I'm liftin' you ten feet (liftin' you ten feet) . . . in
the air
I don't care who was there and who saw me just jaw
you
Go call you a lawyer, file you a lawsuit
I'll smile in the courtroom and buy you a wardrobe
I'm tired of all you (of
all you) . . .
I don't mean to be mean but that's all I can be is
just me

CHORUS:
AND I AM WHATEVER YOU SAY I AM
IF I WASN'T, THEN WHY WOULD I SAY I AM?
IN THE PAPER, THE NEWS, EVERY DAY I AM
RADIO WON'T EVEN PLAY MY JAM
'CAUSE I AM WHATEVER YOU SAY I AM
IF I WASN'T, THEN WHY WOULD I SAY I AM?
IN THE PAPER, THE NEWS, EVERY DAY I AM
I DON'T KNOW, IT'S JUST THE WAY I AM

Sometimes I just feel like
my father, I hate to be
bothered
With all of this nonsense—
it's constant
And, "Oh, it's his lyrical
content—

The song 'Guilty Conscience' has gotten such rotten responses"
And all of this controversy circles me
And it seems like the media immediately
Points a finger at me (finger at me) . . .
So I point one back at 'em, but not the index or pinkie
Or the ring or the thumb, it's the one you put up
When you don't give a fuck, when you won't just put up

With the bullshit they pull, 'cause they full of shit too

When a dude's gettin' bullied and shoots up his school

And they blame it on Marilyn (on Marilyn) . . . and the heroin
Where were the parents at? And look where it's at
Middle America, now it's a tragedy
Now it's so sad to see, an upper-class city
Havin' this happenin' (this happenin') . . .
Then attack Eminem 'cause I rap this way (rap this way) . . .
But I'm glad 'cause they feed me the fuel that I need for the fire
To burn and it's burnin' and I have returned

CHORUS

I'm so sick and tired of bein' admired
That I wish that I would just die or get fired

And dropped from my label

let's stop with the fables I'm not gonna be able to top a "My Name Is . . ."

And pigeonholed into some poppy sensation
To cop me rotation at rock-'n'-roll stations

And I just do not got the patience (got the patience) . . .

To deal with these cocky caucasians

Who think I'm some wigger who just tries to be black
'Cuz I talk with an accent
And grab on my balls, so they always keep askin'
The same fuckin' questions (fuckin' questions) . . .
What school did I go to, what 'hood I grew up in
The why, the who, what, when, the where, and the how
Till I'm grabbin' my hair and I'm tearin' it out
'Cuz they drivin' me crazy (drivin' me crazy) . . .
I can't take it
I'm racin', I'm pacin', I stand then I sit
And I'm thankful for every fan that I get

But I can't take a SHIT in the bathroom Without someone standin' by it

No, I won't sign your autograph
You can call me an asshole—I'm glad
CHORUS

KILL YOU

'99년 가을 유럽 투어 중에 난 드레에게 전화를 걸어 새로운 노래 몇 곡이 필요하다고 말했다. 내가 전화를 걸었을 때 드레는 무엇을 하는 중인 것 같았다. 그는 나에게 "지금은 새로운 노래가 없어. 하지만 오늘 비트 좀 몇 개 새로 만들어볼게."라고 말했다. 그런데 그때 수화기 너머로 희미하게 비트 소리가 들려오는 것 같았다. 그래서 난 드레에게 그게 무슨 소리냐고 물었다. 그러자 드레는 "뭐? 이거 말이야?"라고 하며 수화기를 스피커에 갖다 대고 그 소리를 들려주었는데 그게 바로 〈Kill You〉의 비트였다. 내가 그에게 그걸 바로 보내달라고 하자 그는 정말 놀라는 눈치였다. "이걸 보내달라구? 이건 지금 우리가 작업 중인 건데." 난 "상관없어, 어서 보내줘. 내가 그 비트 조져놓을게."라고 말했다. 그는 다음 날 비트를 보내주었고 약 일주일 후 난 이 곡의 녹음을 시작으로 [The Marshall Mathers LP]의 본격적인 작업에 착수했다. 이 곡과 관련해 처음으로 떠오른 건 후렴 부분이었다. '니가 셰이디랑 엮이고 싶지 않을 거라고 믿어… 왜냐하면 셰이디는 널 죽여버릴 테니까' 난 이 곡이 앨범의 첫 번째 트랙이 되길 원했다. 언론에서 "에미넴이 이번 앨범에서는 무슨 랩을 할까? 아마 또라이 같은 랩은 더 이상 못할 거야. 가난이나 고통에 대해서도 쓰지 못할걸? 걔 돈 많이 벌었잖아."라며 떠들어댔기 때문이다. 이게 바로 내가 이 곡을 'They said I can't rap about being broke no more / they ain't say I can't rap about coke no more (사람들은 이제 내가 더 이상 가난에 대해 랩을 할 수 없을 거라 말하지 / 하지만 사람들은 내가 마약에 대해 더 이상 랩을 못할 거라고 말하지는 않아)'라는 구절로 시작한 이유다. 이 부분을 보면 앨범을 관통하는 메시지가 대략 어떤 것인지

아마 알 수 있을 것이다. 기본적으로 이 곡은 우스꽝스러운 노래고 후렴 부분은 여성을 공격하는 내용으로 이루어져 있다. "니가 여자라고 해도 난 널 죽여버릴 거야."라는 식으로 말이다. 망할 년들을 죽이고 닥치는 대로 죽인 다음 난 노래의 마지막 부분에서 이렇게 말한다. "숙녀 여러분, 그냥 농담 한번 해본 거야. 내가 니들 얼마나 사랑하는지 알잖아." 하고 싶은 말 다 하고서 마지막에 농담이었다고 둘러대는 식이다. 이게 내 방식이다. 재미있는 건 앞부분의 가사 몇 줄 때문에 사람들이 이 곡을 내 엄마에 대한 노래라고 생각한다는 것이다. 내가 "내가 아직 어린 꼬마였을 적에"라고 말할 때, 그리고 내가 "오 이런, 이제 그가 그의 엄마를 강간하고 있어요."라고 말할 때 말이다. 그 부분을 제외한다면 사실 나머지는 다른 내용이다. 이 곡의 주제는 그냥 정신 나간 것들을 지껄이는 것이다. 그저 내가 돌아왔음을 사람들에게 알리고 싶었다. 내가 타협하지 않았음을, 난 여전히 그대로의 모습이고 난 여전히 건재함을 보여주고 싶었다. 혹여 내가 달라진 게 있다면… 내 상태가 더 나빠졌다는 거겠지.

When I just a little baby boy,
My momma used to tell me these crazy things
She used to tell me my daddy was an evil man,
She used to tell me he hated me
But then I got a little bit older
And I realized she was the crazy one
But there was nothin' I could do or say to try to change it
'Cause that's just the way she was

They said I can't rap about bein' broke no more
They ain't say I can't rap about coke no more
(AHHH!) Slut, you think I won't choke no whore
Till the vocal cords don't work in her throat no more?!
(AHHH!) These motherfuckers are thinkin' I'm playin'
Thinkin' I'm sayin' the shit 'cause
I'm thinkin' it just to be sayin' it
(AHHH!) Put your hands down, bitch, I ain't gon' shoot you
I'ma pull YOU to this bullet, and put it through you
(AHHH!) Shut up, slut, you're causin' too much chaos
Just bend over and take it like a slut, okay, Ma?
"Oh, now he's raping his own mother, abusing a whore
Snorting coke, and we gave him the *Rolling Stone* cover?"
You goddamn right, BITCH, and now it's too late
I'm triple platinum and tragedies happened in two states
I invented violence, you vile venomous volatile vicious
Vain Vicadin, vrinnn Vrinnn, VRINNN! [chainsaw revs up]

Texas Chainsaw, left his brains all
Danglin' from his neck, while his head barely hangs on
Blood, guts, guns, cuts
Knives, lives, wives, nuns, sluts

CHORUS:
BITCH, I'MA KILL YOU! YOU DON'T WANNA FUCK WITH ME
GIRLS NEITHER—YOU AIN'T NUTTIN' BUT A SLUT TO ME
BITCH, I'MA KILL YOU! YOU AIN'T GOT THE BALLS TO BEEF
WE AIN'T GON' NEVER STOP BEEFIN' I DON'T SQUASH THE BEEF
YOU BETTER KILL ME! I'MA BE ANOTHER RAPPER DEAD
FOR POPPIN' OFF AT THE MOUTH WITH SHIT I SHOULDN'TA SAID
BUT WHEN THEY KILL ME—I'M BRINGIN' THE WORLD WITH ME
BITCHES TOO! YOU AIN'T NUTTIN' BUT A GIRL TO ME
. . . I SAID YOU DON'T WANNA FUCK WITH SHADY ('CAUSE WHY?)
'CAUSE SHADY WILL FUCKIN' KILL YOU (AH-HAHA)
I SAID YOU DON'T WANNA FUCK WITH SHADY (WHY?)
'CAUSE SHADY WILL FUCKIN' KILL YOU . . .

Bitch, I'ma kill you! Like a murder weapon, I'ma conceal you
In a closet with mildew, sheets, pillows and film you
Fuck with me, I been through hell, shut the hell up!
I'm tryin' to develop these pictures of the Devil to sell 'em
I ain't "acid rap," but I rap on acid
Got a new blowup doll and just had a strap-on added
WHOOPS! Is that a subliminal hint? NO!
Just criminal intent to sodomize women again
Eminem offend? NO!
Eminem will insult
And if you ever give in to him, you give him an impulse
To do it again, THEN, if he does it again
You'll probably end up jumpin' out of somethin' up on the tenth
(Ahhhhhhhh!) Bitch, I'ma kill you, I ain't done, this ain't the chorus
I ain't even drug you in the woods yet to paint the forest

A bloodstain is orange after you wash it three or four times
In a tub but that's normal, ain't it, Norman?
Serial killer hidin' murder material
In a cereal box on top of your stereo
Here we go again, we're out of our medicine
Out of our minds, and we want in yours, let us in

CHORUS (FIRST LINE STARTS "OR I'MA KILL YOU!")

Eh-heh, know why I say these things?
'Cause ladies' screams keep creepin' in Shady's dreams
And the way things seem, I shouldn't have to pay these shrinks
This eighty G's a week to say the same things TWEECE!
TWICE? Whatever, I hate these things
Fuck shots! I hope the weed'll outweigh these drinks
Motherfuckers want me to come on their radio shows
Just to argue with 'em 'cause their ratings stink?
FUCK THAT! I'll choke radio announcer to bouncer
From fat bitch to all seventy thousand pounds of her
From principal to the student body and counselor
From in school to before school to out of school
I don't even believe in breathin' I'm leavin' air in your lungs
Just to hear you keep screamin' for me to seep it
OKAY, I'M READY TO GO PLAY
I GOT THE MACHETE FROM O.J.
I'M READY TO MAKE EVERYONE'S THROATS ACHE
You faggots keep eggin' me on
Till I have you at knifepoint, then you beg me to stop?
SHUT UP! Give me your hands and feet
I said SHUT UP when I'm talkin' to you
YOU HEAR ME? ANSWER ME!

CHORUS (FIRST LINE STARTS "OR I'MA KILL YOU!" NINTH LINE STARTS "BITCH, I'MA KILL YOU!")

Hahaha, I'm just playin', ladies
You know I love you

BLONDE

099

〈Who Knew〉는 〔The Marshall Mathers LP〕를 위해 녹음한 두 번째 곡이다. 드레는 디지털 오디오 테이프를 만지다가 막 스튜디오를 나가려던 참이었다. 난 비트를 좀 들어보길 원했고 드레가 새로 만든 비트 몇 개를 들려주었는데 그 디지털 오디오 테잎 안에 〈Who Knew〉의 비트도 있었다. 듣자마자 난 "맙소사, 이거 죽이는데?"라고 생각했다. 그러자 드레는 나가면서 그 비트가 마음에 들면 스튜디오에 남아서 작업을 진행해보라고 했다. 내가 그 비트를 원한다면 나중에 와서 마저 완성해보겠다는 얘기였다. 난 바로 작업을 시작했다. 그 곡을 작업할 때 난 암스테르담에서 막 도착한 상태였다. 몇 개의 벌스와 후렴을 썼고, 그것들은 드레의 비트와 완벽히 어울렸다. 그래서 난 그날 밤 바로 녹음을 해버렸다. 다음 날 드레가 와서 나의 녹음 버전을 듣고는 "젠장, 비트를 완전히 살려놨잖아? 당장 작업을 해치워버리자구."라고 했다. 이 곡의 전체적인 콘셉트는 비판자들을 엿 먹이는 것이다. 난 작년에 내게 쏟아진 무수한 이런저런 말들을 〔The Marshall Mathers LP〕를 통해 모두 되받아쳤다고 생각한다. 마찬가지로 다음 앨범에서도 역시 올해 나에게 쏟아진 말들에 대해 되받아쳐줄 생각이다. 내가 게이를 혐오한다느니 어쩌느니 하는 말들에 대해서 말이다. 난 그저 그들을 우스꽝스럽게 만들고 싶을 뿐이고 무엇보다 내 가사들을 액면 그대로 받아들이지 말라는 이야기를 하고 싶을 뿐이다.

I never knew I . . .
I never knew I . . .
Mic check one-two
I never knew I . . .
Who woulda knew?
I never knew I . . .
Who'da known?
I never knew I . . .
Fuck would've thought
I never knew I . . .
Motherfucker comes out
I never knew I . . .
and sells a couple of million records
I never knew I . . .
And these motherfuckers hit the ceiling
I never knew I . . .

I don't do black music, I don't do white music
I make fight music, for high school kids
I put lives at risk when I drive like this [tires screech]
I put wives at risk with a knife like this (AHHH!!)
Shit, you probably think I'm in your tape deck now
I'm in the backseat of your truck,
with duct tape stretched out
Ducked the fuck way down, waitin' to straight jump out
Put it over your mouth,
and grab you by the face, what now?
Oh—you want me to watch my mouth, how?
Take my fuckin' eyeballs out, and turn 'em around?
Look—I'll burn your fuckin' house down, circle around
And hit the hydrant, so you can't put your burning furniture out
(Oh my God! Oh my God!) I'm sorry, there must be a mix-up
You want me to fix up lyrics while the president gets his
dick sucked?
Fuck that, take drugs, rape sluts
Make fun of gay clubs, men who wear makeup

Get aware, wake up, get a sense of humor
Quit tryin' to censor music, this is for your kid's amusement
(The kids!) But don't blame me when li'l Eric jumps off of the terrace
You shoulda been watchin' him—apparently you ain't parents

CHORUS:
'CAUSE I NEVER KNEW I, KNEW I WOULD GET THIS BIG
I NEVER KNEW I, KNEW I'D AFFECT THIS KID
I NEVER KNEW I'D GET HIM TO SLIT HIS WRIST
I NEVER KNEW I'D GET HIM TO HIT THIS BITCH
I NEVER KNEW I, KNEW I WOULD GET THIS BIG
I NEVER KNEW I, KNEW I'D AFFECT THIS KID
I NEVER KNEW I'D GET HIM TO SLIT HIS WRIST
I NEVER KNEW I'D GET HIM TO HIT THIS BITCH

So who's bringin' the guns in this country? (Hmm?)
I couldn't sneak a plastic pellet gun through customs over in London
And last week, I seen a Schwarzenegger movie
Where he's shootin' all sorts of these motherfuckers with a Uzi
I see these three little kids, up in the front row,
Screamin' "Go," with their seventeen-year-old uncle
I'm like, "Guidance—ain't they got the same moms and dads
Who got mad when I asked if they liked violence?"
And told me that my tape taught 'em to swear
What about the makeup you allow your twelve-year-old daughter to wear?
(Hmm?) So tell me that your son doesn't know any cusswords
When his bus driver's screamin' at him, fuckin' him up worse
("Go sit the fuck down, you little fuckin' prick!")
And *fuck* was the first word I ever learned
Up in the third grade, flippin' the gym teacher the bird (Look!)
So read up about how I used to get beat up
Peed on, be on free lunch, and change school every three months
My life's like kinda what my wife's like (what?)
Fucked up after I beat her

fuckin' ass every night, Ike

So how much easier would life be
If nineteen million motherfuckers grew to be just like me?

I never knew I . . . knew I'd . . .
Have a new house or a new car
A couple years ago I was more poorer than you are

I don't got that bad of a mouth, do I?

Fuck shit ass bitch cunt, shooby-de-doo-wop (what?)
Skibbedy-be-bop, a-Christopher Reeve
Sonny Bono, skis horses and hittin' some trees (HEY!)

How many retards'll listen to me
And run up in the school shootin' when they're pissed at a
Teach-er, her, him, is it you, is it them?

"Wasn't me, Slim Shady said to do it again!"
Damn! How much damage can you do with a pen?
Man, I'm just as fucked up as you woulda been
If you woulda been in my shoes, who woulda thought
Slim Shady would be somethin' that you woulda bought
That woulda made you get a gun and shoot at a cop
I just said it—I ain't know if you'd do it or not

CHORUS

How the fuck was I supposed to know?

그래, 레이블은 나에게 싱글로 내세울 노래를 만들게 했다. 1분 만에 만든 후렴이 있긴 했는데 그걸 활용하기에는 뭔가 좀 석연치 않았다. 심지어 난 드레에게도 그걸 들려주지 않았다. 그는 다른 여러 개의 후렴과 함께 그것 역시 내가 만들어두었다는 사실을 알지 못했다. 난 가사를 본격적으로 쓰기 전에 종종 후렴부터 먼저 만들어둔다. 때문에 후렴을 써놓고도 늘 잘 쓴 게 맞나 하는 의심을 하곤 한다. 무엇보다 그에 어울리는 비트가 필요했고 우리는 이 후렴을 가지고 스튜디오를 여러 번 들락날락했다. 그리고 네댓 개의 비트를 새로 만들어 입혀보았지만 딱히 이거다 싶은 게 없었다. 마침내 드레와 나는 거의 포기할 지경에 이르렀다. 난 기진맥진해 뻗어버렸고 드레는 스튜디오를 나갈 참이었다. 난 베이스 연주자와 키보드 연주자에게 내가 좋아할 만한 것을 좀 쳐주길 부탁했다. 그렇게 그들의 연주를 계속 듣고 있다가 키보드 연주자인 토미가 내 귀를 잡아끄는 라인을 만들어냈다. 그걸 듣는 순간 난 벌떡 일어나 "어, 방금 그거 뭐야?"라고 말했고, 그 라인을 바탕으로 내 마음에 정확하게 들 때까지 그에게 계속 변주를 하게 했다. 〈The Real Slim

Shady〉의 뼈대가 탄생한 순간이었다. 난 당장 달려가 드레에게 이 부분을 들려주었고, 그 위에 드럼을 입혔다. 모두 금요일에 벌어진 일이었다. 마침 다음 날인 토요일에 레이블과의 미팅이 있었다. 레이블은 나에게 "뭐 좀 좋은 것 좀 만들었나요?"라고 물었고, 난 그들에게 〈The Way I Am〉을 들려주었다. 하지만 그들은 "대단한 곡이군요. 그런데 첫 번째 싱글로는 좀 그래요." 라고 말하며 〈Criminal〉을 싱글로 하면 어떻겠냐고 제안했다. 그러나 난 어제의 작업에 대해 이야기하며 주말 동안 그걸 좀 발전시켜보겠다고 했다. 그러고는 월요일까지 가사를 완성했다. 잘 되면 좋은 거고 안 되면 할 수 없었다. 당시는 윌 스미스가 갱스터 랩을 비판하고 크리스티나 아길레라가 MTV에 나와서 나에 대한 이야기를 주절거릴 때였다. 난 이것들을 포함해 가사를 썼고, 월요일에 녹음을 끝냈다. 레이블이 좋아했음은 물론이다. 이 곡의 작업 과정을 통해 난 '모든 일에는 이유가 있다'는 말을 한층 더 실감하게 되었다.

May I have your attention please?
May I have your attention please?
Will the real Slim Shady please stand up?
I repeat, will the real Slim Shady please stand up?
We're gonna have a problem here . . .

Y'all act like you never seen a white person before
Jaws all on the floor like Pam, like Tommy just
burst in the door
And started whoopin' her ass worse than before
They first were divorced
throwin' her over furniture (Ahh!)

It's the return of the . . . "Ah, wait, no wait,
you're kidding,
He didn't just say what I think he did, did he?"
And Dr. Dre said . . . nothing, you idiots!
Dr. Dre's dead, he's locked in my basement!
(Ha-ha!)
Feminist women love Eminem
[vocal turntable: chigga chigga chigga]
"Slim Shady, I'm sick of him
Look at him, walkin' around grabbin' his you-
know-what
Flippin' the you-know-who," "Yeah, but he's so

cute though!"
Yeah, I probably got a couple of screws up in my head loose
But no worse than what's goin' on in your parents' bedrooms
Sometimes, I wanna get on TV and just let loose, but can't
But it's cool for Tom Green to hump a dead moose
"My bum is on your lips, my bum is on your lips"
And if I'm lucky, you might just give it a little kiss
And that's the message that we deliver to little kids
And expect them not to know what a woman's clitoris is
Of course they gonna know what intercourse is
By the time they hit fourth grade
They got the Discovery Channel, don't they?
"We ain't nothing but mammals . . ." Well, some of us cannibals
Who cut other people open like cantaloupes
[SLURP]
But if we can hump dead animals and antelopes
Then there's no reason that a man and another man can't elope [EWWW!]
But if you feel like I feel, I got the antidote

Women wave your panty hose, sing the chorus and it goes

CHORUS (REPEAT 2X):
I'M SLIM SHADY, YES I'M THE REAL SHADY
ALL YOU OTHER SLIM SHADYS ARE JUST IMITATING
SO WON'T THE REAL SLIM SHADY PLEASE STAND UP
PLEASE STAND UP, PLEASE STAND UP?

Will Smith don't gotta cuss in his raps to sell records
Well, I do, so fuck him and fuck you too!
You think I give a damn about a Grammy?
Half of you critics can't even stomach me, let alone stand me
"But Slim, what if you win, wouldn't it be weird?"
Why? So you guys could just lie to get me here?
So you can sit me here next to Britney Spears?
Shit, Christina Aguilera better switch me chairs
So I can sit next to Carson Daly and Fred Durst
And hear 'em argue over who she gave head to first
You little bitch, put me on blast on MTV
"Yeah, he's cute, but I think he's married to Kim, hee-hee!"

I should download her audio on MP3
And show the whole world how you gave Eminem VD (AHHH!)
I'm sick of you little girl and boy groups, all you do is annoy me

So I have been sent here to destroy you [bzzzt]
And there's a million of us just like me
Who cuss like me, who just don't give a fuck like me
Who dress like me, walk, talk, and act like me
And just might be the next best thing but not quite me!

I'm like a head trip to listen to, 'cause I'm only givin' you
Things you joke about with your friends inside your living room
The only difference is I got the balls to say it in front of y'all
And I don't gotta be false or sugarcoat it at all
I just get on the mic and spit it
And whether you like to admit it [ERR] I just shit it
Better than ninety percent of you rappers out can
Then you wonder how can kids eat up these albums like Valiums
It's funny, 'cause at the rate I'm goin' when I'm thirty
I'll be the only person in the nursin' home flirting
Pinchin' nurses' asses when I'm jackin' off with Jergens
And I'm jerkin' but this whole bag of Viagra isn't workin'
And every single person is a Slim Shady lurkin'
He could be workin' at Burger King
Spittin' on your onion rings [HACH]
Or in the parkin' lot, circling
Screaming "I don't give a fuck!"
With his windows down and his system up
So, will the real Shady please stand up?
And put one of those fingers on each hand up?
And be proud to be outta your mind and outta control
And one more time, loud as you can, how does it go?

CHORUS 2X

Ha-ha
Guess there's a Slim Shady in all of us
Fuck it, let's all stand up

BLONDE
111

〈I'm Back〉은 어쩌다 만들게 된 곡 중 하나다. 드레와 나는 스튜디오에 같이 있었는데 미리 정해둔 것 없이 그 자리에서 드레가 비트를 만들고 내가 가사를 쓰면서 자연스럽게 작업을 진행했다. 우린 이 곡이 새 앨범의 첫 번째 싱글이 될 수 있으리라 생각했지만 레이블은 그렇게 생각하지 않았다. 또 난 나를 새롭게 소개하기 위해 이 곡을 앨범의 첫 트랙으로 배치할까 생각도 해보았지만 결과적으로 그러한 역할은 〈Kill You〉가 맡게

I'M BA

되었다. 즉흥적으로 이루어진 이 곡의 작업은 드레와 나의 화학 작용에 새삼 감사하는 마음을 가지게 했다. 물론 때로는 그 때문에 부담을 느끼기도 하지만 굳이 억지로 애쓰지 않아도 드레와 나의 작업이 순조롭게 풀리는 걸 느낄 때마다 내가 단지 그의 비트 위에 랩을 하는 래퍼일 뿐이 아니라 음악을 만드는 전체 과정을 함께 하는 그의 파트너임을 실감하곤 한다.

CHORUS (REPEAT 4X):
THAT'S WHY THEY CALL ME SLIM SHADY (I'M BACK)
I'M BACK (I'M BACK) [SLIM SHADY!] I'M BACK

I murder a rhyme one word at a time
You never heard of a mind as perverted as mine
You better get rid of that nine, it ain't gonna help
What good's it gonna do
against a man that strangles
himself?

I'm waitin' for hell like hell shit I'm anxious as hell
Manson, you're safe in that cell, be thankful it's jail
I used to be my mommy's little angel at twelve
At thirteen I was puttin' shells in a gauge on the shelf
I used to get punked and bullied on my block
Till I cut a kitten's head off and stuck it in this kid's mailbox ("Mom! MOM!")
I used to give a—fuck, now I could give a fuck less
What do I think of success? It sucks, too much press, stress,
Too much cess, depressed, too upset
It's just too much mess, I guess
I must just blew up quick (yes)
Grew up quick (no) was raised right
Whatever you say's wrong, whatever I say's right
You think of my name now whenever you say, "Hi"
Became a commodity because I'm W-H-I-T-E,
'cause MTV was so friendly to me
Can't wait till Kim sees me
Now is it worth it? Look at my life, how is it perfect?
Read my lips, bitch, what, my mouth isn't workin?
You hear this finger? Oh it's upside down
Here, let me turn this motherfucker up right now

CHORUS

I take each individual degenerate's head and reach into it
Just to see if he's influenced by me if he listens to music
And if he feeds into this shit he's an innocent victim
And becomes a puppet on the string of my tennis shoe [vocal scratches]
My name is Slim Shady
I been crazy way before radio didn't play me
The sensational [vocal scratch "Back is the incredible!"]
With Ken Kaniff, who just finds the men edible
It's Ken Kaniff on the Internet
Tryin' to lure your kids with him, into bed
It's a sick world we live in these days
"Slim, for Pete's sakes, put down Christopher Reeve's legs!"
Geez, you guys are so sensitive
"Slim, it's a touchy subject, try and just don't mention it"
Mind with no sense in it, fried schizophrenic
Whose eyes get so squinted, I'm blind from smokin 'em
With my windows tinted, with nine limos rented

Doin' lines of coke in 'em, with a bunch of guys hoppin' out
All high and indo scented [inhales, exhales]
And that's where I get my name from, that's why they call me

CHORUS

I take seven kids from Columbine, stand 'em all in line
Add an AK-47, a revolver, a nine
A Mack-11 and it oughta solve the problem of mine
And that's a whole school of bullies shot up all at one time
'Cause (I'mmmm) Shady, they call me as crazy
As the world was over this whole Y2K thing
And by the way, N'Sync, why do they sing?
Am I the only one who realizes they stink?
Should I dye my hair pink and care what y'all think?
Lip-synch and buy a bigger size of earrings?
It's why I tend to block out when I hear things
'Cause all these fans screamin' is makin' my ears ring (AHHHH!!!)
So I just throw up a middle finger and let it linger
Longer than the rumor that I was stickin' it to Christina
'Cause if I ever stuck it to any singer in showbiz
It'd be Jennifer Lopez, and Puffy, you know this!
I'm sorry, Puff, but I don't give a fuck if this chick was my own mother
I'd still fuck her with no rubber and cum inside her
And have a son and a new brother at the same time
And just say that it ain't mine, what's my name?

CHORUS

[vocal scratching]
Guess who's b-back, back
Gue-gue-guess who's back (Hi Mom!)
[scratch] Guess who's back
[scratch] Gue [scratch] guess who's back
D-12 [scratch] Guess who's back
Gue, gue-gue-gue, guess who's back
Dr. Dre [scratch] Guess who's back
Back back [scratch] back
[scratch]
Slim Shady, 2001
I'm blew out from this blunt [sighs] fuck

GREG
FREESTYLE

라디오에 정식으로 처음 출연했을 때 했던 랩이다. LA의 '스웨이 앤드 테크 쇼'였다. 랩 올림픽이 열린 다음 날이었던 듯하다. 이 곡은 내가 슬림 셰이디라는 캐릭터로 처음 쓴 가사 중 하나다. 누가 "니 랩 좀 한번 들어 보자."고 했을 때 바로 내뱉으려고 쓴 가사이기도 하다. 만약 누군가 니 랩을 듣길 원한다면 그들은 'Yo my house, I got a mouse with a blouse (요 우리 집엔 블라우스를 입은 쥐가 있지)' 따위의 프리스타일 랩을 들 으려고 하는 게 아니다. 니가 누군지 그들에게 확실하게 보여주려면 넌 미리 심혈을 기울여 쓴 너만의 가사를 가지고 있어야 한 다. 그리고 그들이 요구하는 순간 그걸 바로 뱉어버리는 거다. 사람들은 내게 그렉이 누구냐고 묻는다. 솔직히 말하면 나도 모른 다. 난 그냥 'I met a retarded kid named Greg with a wooden leg / snatched it off and beat him over his fuckin' head wit' the peg (저능아에다 의족을 한 그렉이라는 애를 만났지 / 의족을 빼앗아 거기에 박힌 못으로 걔 머리를 갈겨줬어)'라고 했 다. 혹시 실제로 의족을 한 그렉이라는 녀석이 이 글을 보고 있다면 이 가사는 그냥 농담이었다는 걸 알아줬으면 좋겠다.

Met a retarded kid named Greg with a wooden leg Snatched it off and beat him over the fucking head wit' the peg
Go to bed with a keg, wake up with a 40
Mixed up with Alka-Seltzer and Formula 44D
Fuck an acid tab I strapped the whole sheet to my forehead
Wait until it absorbed in and fell to the floor dead
No more said, case closed, end of discussion
I'm blowin' up like spontaneous human combustion
Leaving you in the aftermath of holocaust and traumas
Cross the bombers
We blowin' up your house, killing your parents
And coming back to get your foster mommas
And I'm as good at keeping a promise as Nostradamus
'Cause I ain't making no more threats
I'm doing drive-bys in tinted Corvettes on Vietnam War vets
I'm more or less sick in the head
Maybe more 'cause I smoked crack
Today, yesterday, and the day before
Saboteur, walk the block with a Labrador
Strap with more coral for war than El Salvador
Foul style galore
Verbal cow manure
Coming together like the eyebrow on Al B. Sure

It's only fair to warn I was born with a set of horns

And metaphors attached to my damn umbilical cord

Warlord of rap that'll bush you with a two-by-four board

And smashed into your Honda Accord

With a four-door Ford

But I'm more towards droppin' an a cappella

That's choppin' a fella into mozzarella

Worse than a hellacopta propella

Got you locked in the cella'

With your skeleton showing

Developing anorexia

While I'm standin' next to ya

Eating a full-course meal watching you starve to death

With an IV in your veins

Feeding you liquid Darvocet

Pumping you full of drugs

Pull the plugs

On the gunshot victims full of bullet slugs

Who were picked up in an ambulance

And driven

To Receiving with the asses ripped outta they pants

And given

A less than 20 percent chance

Of living

Have a possible placement

As a hospital patient

Storing the dead bodies in Grandma's little basement

Dr. Kevorkian has arrived

To perform an autopsy on you while you scream "I'M STILL ALIVE!"

Driving a rusty scalpel in through the top of your scalp

And pulling your Adam's apple out through your mouth

Better call the fire department

I've hired an arson

To set fire to carpet

And burn up your entire apartment

I'm a liar that starts shit

Got your bitch wrapped around my dick

So tight you need a crowbar to pry her apart wit'

ANY MAN

Hi!
Original Bad Boy on the case, cover your face
Came in the place, blowed, and sprayed Puffy with Mase
I laced the weed with insect repellent, better check to smell it
Eminem starts with *E*, better check to spell it
With a capital, somebody grab me a Snapple
I got an aspirin capsule trapped in my Adam's apple
Somebody dropped me on my head, and I was sure
That my mother did it, but the bitch won't admit it was her
I slit her stomach open with a scalpel when she was six months
And said, "I'm ready now, bitch—ain't you feelin' these kicks, cunt?"

The world ain't ready for me yet, I can tell
I'll probably have a cell next to the furnace in hell

I'm sicker than sperm cells with syphilis germs
And I'm hotter than my dick is, when I piss and it burns
I kick you in the tummy until you sick to your stomach
And vomit so much blood that your clothes stick to you from it (Yuck!)
Hit you in the head with a brick till you plummet
If y'all don't like me, you can suck my dick till you numb it
And all that gibberish you was spittin', you need to kill it
'Cause your style is like dyin' in my sleep, I don't feel it

CHORUS:
'CAUSE ANY MAN WHO WOULD JUMP IN FRONT OF A MINIVAN
FOR TWENTY GRAND AND A BOTTLE OF PAIN PILLS AND A MINI THIN
IS FUCKIN' CRAZY—YOU HEAR ME? HA?
IS FUCKIN' CRAZY—HELLO, HI!
'CAUSE ANY MAN WHO WOULD JUMP IN FRONT OF A MINIVAN
FOR TWENTY GRAND AND A BOTTLE OF PAIN PILLS AND A MINI THIN
IS FUCKIN' CRAZY—DO YOU HEAR ME?
IS FUCKIN' CRAZY

I'm ice grillin' you, starin' you down with a gremlin grin
I'm Eminem, you're a fag in a women's gym

I'm Slim, the Shady is really a fake alias
To save me with in case I get chased by space aliens
A brainiac, with a cranium packed full of more uranium
Than a maniac Saudi Arabian

A highly combustible head, spazmatic
Strapped to a Craftmatic adjustable bed
Laid up in the hospital in critical condition
I flatlined; jumped up and ran from the mortician
High speed, IV full of Thai weed
Lookin' Chinese, with my knees stuck together
like Siamese Twins, joined at the groin like
lesbians
Uhh, pins and needles, hypodermic needles and pins

I hope God forgives me for my sins—it probably all depends On if I keep on killin' my girlfriends

CHORUS:
'CAUSE ANY MAN WHO WOULD JUMP IN FRONT
OF A MINIVAN
FOR TWENTY GRAND AND A BOTTLE OF PAIN
PILLS AND A MINI THIN
IS FUCKIN' CRAZY—YOU HEAR ME? HA?
IS FUCKIN' CRAZY—LISTEN!!
'CAUSE ANY MAN WHO WOULD JUMP IN FRONT

OF A MINIVAN
FOR TWENTY GRAND AND A BOTTLE OF PAIN
PILLS AND A MINI THIN
IS FUCKIN' CRAZY—YOU HEAR ME?
IS FUCKIN' CRAZY

Last night I OD'd on rush, mushrooms, and dust And got rushed to the hospital to get my system flushed

(Shucks!) I'm an alcoholic and that's all I can say
I call in to work, 'cause all I do is frolic and play
I swallow grenades, and take about a bottle a day
Of Tylenol 3, and talk about how violent I'll be
(RRARRRRH)
Give me eleven Excedrin, my head'll spin
Medicine'll get me revvin' like a 747 jet engine
Scratched my balls till I shredded skin
"Doctor, check this rash, look how red it's been"
"It's probably AIDS!" Forget it then
I strike a still pose and hit you with some ill flows
That don't even make sense, like dykes usin' dildos
So reach in your billfolds, for ten duckets
And pick up this Slim Shady shit that's on Rawkus

Somethin' somethin' somethin', somethin' I get weeded My daughter scribbled over that rhyme, I couldn't read it

Damn!

MURDER

CHORUS (REPEAT 4X):
IT'S MURDER SHE WROTE
(IT'S MURDER SHE WROTE)
IT WASN'T NUTTIN' FOR HER TO BE SMOKED
(FOR HER TO BE SMOKED)

Left the keys in the van, with a Gat in each hand
Went up in Eastland and shot a policeman
Fuck a peace plan, if a citizen bystands
The shit is in my hands, here's yo' lifespan
And for what yo' life's worth, this money is
twice than
Grab a couple grand and lay up in Iceland
See, I'm a nice man but money turned me to Satan
I'm thirsty for this green so bad I'm dehydratin'
Hurry up with the cash, bitch, I got a ride waitin'
Shot a man twice in the back when he tried skatin'
I want the whole pie, I won't be denied Nathan
Maybe I need my head inside straightened
Brain contemplatin', clean out the register
Dip before somebody catches ya
Or gets a description and sketches ya
And connects you as the prime suspect
But I ain't set to flee the scene of the crime

just yet
'Cause I got a daughter to feed
And $200 ain't enough to water the seed
The best thing would be for me to leave Taco Bell
and hit up Chess King
And have the lady at the desk bring
Money from the safe in the back, stepped in
wavin' the Mac
Cooperate, and we can operate, and save an attack
This bitch tried escapin' the jack
Grabbed her by the throat, it's murder she wrote
You barely heard a word as she choked
It wasn't nuttin' for her to be smoked
But I slammed her on her back till her verte-
brae broke
Just then the pigs bust in yellin' "Freeze"
But I'm already wanted for sellin' keys
And bunch of other felonies from A to Z like spellin' bees
So before I dropped to the ground and fell on knees
I bust shots, they bust back
Hit me square in the chest, wasn't wearin' a vest

 (REMIX)

Left the house, pullin' out the drive backin' out
Blew the back end out this lady's Jag, started blackin' out
Pulled the Mac-10 out, stuck it in her face
Shut your yackin' mouth, 'fore I blow the brain from out the back ya scalp
Drug her by her hair, smacked her up
Thinkin' fuck it, mug her while you're there, jacked her up
Stole her car, made a profit
Grabbed the tape from out the deck and loft it out the window
Like the girl in *Set It Off* did
Jetted off kid, stole the whip, now I'm a criminal
Drove it through somebody's yard, dove into they swimmin' pool
Climbed out and collapsed on the patio
I made it out alive but I'm injured badly though
Parents screamin', "Johnny, go in and call the police Tell 'em there's a crazy man disturbing all of the peace!"
Tried to stall him at least long enough to let me leap up
Run in they crib and at least leave with some little cheap stuff
Actin' like they never seen nobody hit a lick before
Smashed the window, grabbed the Nintendo 64

When they sell out in stores the price triples
I ran up the block jumpin' kids on tricycles And collided with an eighty-year-old lady with groceries There goes cheese, eggs, milk, and Post Toasties
Stood up and started to see stars
So many siren sounds, it seemed like a thousand police cars
Barely escaped, must a been some dumb luck
Jumped up and climbed the back of a movin' dump truck
But I think somebody seen me maybe
Plus I lost the damn Nintendo and I musta dropped the Beanie Baby
Fuck it, I give up, I'm surrounded in blue suits
Came out with a white flag hollerin' "TRUCE TRUCE"
And surrendered my weapon to cops
Wasn't me! It was the gangster rap and the peppermint schnapps

CHORUS
CHORUS (REPEATS AGAIN TO FADE)

BAD INFLUENCE

이 곡의 후렴은 원래 따로 정해져 있었다. 지금의 후렴은 사실 벌스 중의 한 부분이었다. 이와 관련해 이 곡을 작업하는 과정에서 발생한 웃지 못할 일이 하나 있다. 난 이 곡을 2년 전에 써놓았고 'People say that I'm a bad influence (사람들은 내가 안 좋은 영향을 미친다고 말하지)'라는 구절을 활용해 녹음하기를 원했다. 정확히 말하면 가사를 써놓긴 했지만 연습을 하지는 않은 상태였는데, 가사를 쓴 다음 날 그 종이를 그만 잃어버리고 말았다. 이럴 수가. 그 종이엔 죽이는 라임이 수두룩했단 말이다. 내 생각엔 아마 내가 아파트를 비운 사이 누가 들어와 훔쳐간 것 같다. 이 곡의 가사 중 내가 유일하게 기억하는 부분이 바로 'People say that I'm a bad influence / I say the world's already fucked, I'm just addin' to it (사람들은 내가 안 좋은 영향을 미친다고 말하지 / 그럼 난 이렇게 말해. 세상은 원래 미쳐 있는데 내가 한 줌 보탤 뿐이라구)'와 'They say I'm suicidal (사람들은 내가 자살할 거래)'이었다. 그래서 어쩔 수 없이 이 라임들을 후렴으로 쓰게 된 것이다. 〈Bad Influence〉는 FBT가 나 없이 완성한 몇 안 되는 곡 중 하나다. 난 이 곡을 〈Kim〉의 작업이 끝난 후에 바로 녹음했다. 나는 이 곡을 다음 앨범과 〔Celebrity Death Match〕 사운드트랙에 실을 작정이었다. 이 곡의 벌스들은 대학 라디오 방송 같은 곳에서 쓰면 딱이었다. 난 그것들을 멍청한 벌스들이라고 불렀다. 누군가가 "랩 한 번 뱉어봐."라고 했을 때 프리스타일로 하기 별로 내키지 않으면 대신 뱉기에 딱 좋은 그런 벌스들 말이다.

(JUST PULL THE PLUG!)
PEOPLE SAY THAT I'M A BAD INFLUENCE
I SAY THE WORLD'S ALREADY FUCKED, I'M JUST
ADDIN' TO IT
THEY SAY I'M SUICIDAL
TEENAGERS' NEWEST IDOL
C'MON, DO AS I DO
GO AHEAD GET MAD AND DO IT
[REPEAT ALL 2X]

Hand me an eighth
Beam me up and land me in space
I'ma sit on top of the world (I'm here)
And shit on Brandy and Mase
I'm more than ill
Scarier than a white journalist in a room with Lauryn Hill (ahhh)
Human horror film
But with a lot funnier plot
And people'll feel me 'cause
I'ma still be the mad rapper whether I got money or not (yup)
As long as I'm on pills, and I got plenty of pot
I'll be in a canoe paddlin' makin' fun of your yacht

But I would like an award
For the best rapper to get one mic in *The Source*

And a wardrobe I can afford
Otherwise I might get end up back striking at Ford
And you wonder what the fuck I need more Vicadin for
Everybody's pissin' me off; even the No Limit tank looks like
A middle finger sideways flippin' me off
No shit, I'm a grave danger to my health
Why else would I kill you and jump in a grave and bury myself?

(JUST PULL THE PLUG!)
PEOPLE SAY THAT I'M A BAD INFLUENCE
I SAY THE WORLD'S ALREADY FUCKED, I'M JUST ADDIN' TO IT
THEY SAY I'M SUICIDAL
TEENAGERS' NEWEST IDOL
C'MON, DO AS I DO
GO AHEAD GET MAD AND DO IT
(JUST LET IT GO!)
[REPEAT ALL 2X]

I'm the illest rapper to hold the cordless, patrolling corners
Looking for hookers to punch in the mouth with a roll of quarters
I'm meaner in action than Rosco beating James Todd Senior
Across the back with vacuum cleaner attachments (ouch ouch)
I grew up in the wild 'hood, as a hazardous youth
With a fucked-up childhood that I used as an excuse
And ain't shit changed, I kept the same mind state
Since the third time that I failed ninth grade
You probably think that I'm a negative person

Don't be so sure of it
I don't promote violence, I just encourage it (c'mon)
I laugh at the sight of death
As I fall down a cement flight of steps (ahhhh)
And land inside a bed of spiderwebs
So throw caution to the wind, you and a friend
Can jump off of a bridge, and if you live, do it again
Shit, why not? Blow your brain out
I'm blowing mine out
Fuck it, you only live once, you might as well die now

(JUST LET IT GO)
PEOPLE SAY THAT I'M A BAD INFLUENCE
I SAY THE WORLD'S ALREADY FUCKED, I'M JUST ADDIN' TO IT
THEY SAY I'M SUICIDAL
TEENAGERS' NEWEST IDOL
C'MON, DO AS I DO
GO AHEAD GET MAD AND DO IT
(JUST PULL THE PLUG!)
[REPEAT ALL 2X]

My laser disc will make you take a razor to your wrist
Make you satanistic
Make you take the pistol to your face
And place the clip and cock it back
And let it go until your brains are rippin' out your skull so bad
To sew you back would be a waste of stitches
I'm not a "Role Model," I don't wanna baby-sit kids
I got one little girl, and Hailie Jade is Shady's business
And Shady's just an alias I made to make you pissed off
Where the fuck were you when Gilbert's paid to make me dishwash
I make a couple statements and now look how crazy shit got
You made me get a bigger attitude than eighty Kim Scotts
And she almost got the same fate that Grady's bitch got
I knew that "Just the Two of Us" would make you hate me this much
And "Just the Two of Us"
That ain't got shit to do with us in our personal life
It's just words on a mic
So you can call me a punk, a pervert, or a chauvinist pig
But the funny shit is that I still go with the bitch

FUCK
THE PLANET
(FREESTYLE)

Yo . . . Slim Shady!
Yo . . . I'll fuckin' . . . I'll . . .
I'll puke, eat it, and freak you
(eww)
Battle? I'm too weeded to speak to
The only key that I see to defeat you
Would be for me to remove these two Adidas and beat you
And force-feed you 'em both, and on each feet is a cleat shoe
I'll lift you off your feet so fast with a roundhouse
You'll think I pulled the fuckin' ground out from underneath you (Bitch!)
I ain't no fuckin' G, I'm a cannibal

I ain't tryin' to shoot you I'm tryin to chop you into pieces and eat you

Wrap you in rope and plastic, stab you with broken glass
And have you with open gashes strapped to a soakin' mattress
Coke and acid, black magic, cloaks and daggers (ahhh!)
Fuck the planet until it spins on a broken axis
I'm so bananas I'm showin' up to your open casket
To fill it full of explosive gases
And close it back with a lit match in it
While I sit back and just hope it catches
Blow you to fragments
Laugh, roll you, and smoke the ashes

[Eminem verse only]

Nobody better test me, 'cause I don't wanna get messy
Especially when I step inside this bitch, dipped freshly
New Lugz, give the crew hugs, guzzle two mugs
Before I do drugs that make me throw up like flu bugs
True thugs, rugged unshaven messy scrubs
Grippin' 40-bottles like the fuckin' Pepsi clubs
Down a fifth, crack open a sixth
I'm on my seventh 8-ball, now I gotta take a piss
I'm hollerin' at these hos that got boyfriends
Who gives a fuck who they was
I'm always takin' someone else's girl like Cool J does

NO ONE'S

나와 스위프트, 비자르, 퍼즈, 프루프는 디트로이트에서 가장 뛰어난 엠씨들이다. 하루는 스튜디오로 가다가 다함께 단체곡을 하나 녹음하기로 했다. 일단 프루프를 찾았는데 그는 어디 갔는지 보이지 않았다. 비자르에게 전화했더니 스위프트를 참여시키자고 해서 그렇게 했다. 우리는 퍼즈 역시 참여시키고 싶었는데 왜냐하면 걔는 정말 웃긴 놈이기 때문이다. 하지만 프루프는 여전히 곡에 참여할 수 없었고 게다가 그는 퍼즈와 딱히 친한 사이가 아니었다. 아무튼 디제이 헤드가 만든 비트에 우린 녹음을 시작했다. 스튜디오에서 각자 자신의 가사를 썼다. 퍼즈는 새로 써내려갔고 나와 비자르, 스위프트는 원래 가지고 있던 가사가 좀 있었다. 'No one iller than me (나만큼 죽이는 놈 아무도

They probably don't be packin' anyways, do they, Fuzz?
We walked up, stomped they asses, and blew they buzz
Mics get sandblasted
Stab your abdomen with a handcrafted pocketknife and spill your antacid
Sprayed your motherfuckin' crib up when I ran past it
Fuckin' felon, headed to hell in a handbasket
Talkin' shit will get you, your girl, and your man blasted
Kidnapped and slapped in a van wrapped in Saran plastic
Get your damn ass kicked by these fantastic
Furious four motherfuckers
Flashin' in front of your face without the Grand Masters

Slim Shady, ain't nobody iller than me

ILLER

없지)'라는 후렴은 비트를 듣고 비자르가 생각해냈다. 그날의 기운은 아직도 잊을 수가 없다. 스위프트가 먼저 녹음을 하러 부스에 들어갔는데 그가 랩을 뱉는 순간 우리 모두는 연신 "죽이는데!"를 연발했고 다음으로 비자르가 녹음할 때도 그리고 내가 녹음할 때도 마찬가지였다. 퍼즈는 라임을 쉴 새 없이 토해내며 녹음을 한 번에 끝내버렸는데, 그때 우리는 "오, 젠장!"을 외쳐야 했다. 모든 게 완벽했다. 모든 벌스가 우열을 가릴 수 없이 뛰어났다. 그리고 이날의 에너지는 우리가 D12의 데뷔 앨범을 통해 보여주려고 했던 무엇이기도 했다.

Warning, this shit's gon' be rated R, restricted
You see this bullet hole in my neck? It's self-inflicted
**Doctor slapped my momma,
"Bitch, you got a sick kid"
Arrested, molested myself
and got convicted**
Wearing visors, sunglasses, and disguises
'Cause my split personality is having an identity crisis
I'm Dr. Hyde and Mr. Jekyll, disrespectful
Hearing voices in my head while these whispers echo
"Murder Murder Redrum"
Brain size of a bread crumb
Which drug will I end up dead from
Inebriated, till my stress is alleviated
"How in the fuck can Eminem and Shady be related?"
Illiterate, illegitimate shit spitter
Bitch getter, hid in the bush like Margot Kidder
Jumped out (Ahhhh!) killed the bitch and did her
Use to let the baby-sitter suck my dick when I
was littler
Smoke a blunt while I'm titty-fuckin' Bette Midler
Sniper, waiting on your roof like the Fiddler
Y'all thought I was gonna rhyme with Riddler

Didn't ya? Bring your bitch, I wanna see if this dick
gon' fit in her

CHORUS:
I'M LOW DOWN AND I'M SHIFTY!
"AND IF YOU HEAR A MAN THAT SOUNDS LIKE
ME, SMACK HIM
AND ASK HIM WHERE THE FUCK DID HE GET HIS
DAMN RAPS FROM . . ."

I lace tunes that's out this world like space moons
With a bunch crazed loons that's missin' brains
like braze wounds
Nothing but idiots and misfits, dipshits
Doing whippits, passed out like sampler snippets
Where's the weed, I wanna tamper with it
I'ma let your grandpa hit it
Mix it up with cocaine so he can't forget it
Fuck it, maybe I'm a bum
But I was put on this earth to make your baby
mama cum
See what I'm on is way beyond the rum or any
alcoholic beverage
Losing all of my leverage
Went up inside the First National Bank broke, and
left rich
Walking biohazard causing wreckage
Smoked out like Eckridge
Dandruff making my neck itch

What the fuck? Gimme my check, bitch

You just lost your tip, there's a pubic hair in my breakfast

Got shit popping off like bottle cap tips
Get your cap peeled like the dead skin off your mama's chapped lips
Slap dips, support domestic violence
Beat your bitch's ass while your kids stare in silence
I'm just joking, is Dirty Dozen really dust smoking?
If all your shit's missing, then probably one of us broke in

CHORUS

My head's ringing, like it was spider sense tinglin'
Blitzin' like Green Bay did when they shitted on New England
I'm out the game, put the second string in
This brandy got me swinging

Bobbing back and forth like a penguin
Delinquent, toting microphones with broken English
Make your mama be like "Ohh! This is good! Who sing this?"
"Slim Shady, his tape is dope, I dug it
It's rugged, but he needs to quit talking all that drug shit."
It was predicted by a medic I'd grow to be an addicted diabetic
Living off liquid Triaminic
Pathetic, and I don't think this headache's ever vanishing
Panicking, I think I might have just took too much Anacin
Frozen Mannequin posin' stiffer than a statue
I think I'm dying, God is that you?
Somebody help me, before I OD on an LP
Take me to ER ASAP for an IV
Motherfuck JLB, they don't support no hip-hop
They say that's where it lives, the closest they gon' come is Tupac
It's politics, it's all a fix
Set up by these white blue-collared hicks
Just to make a dollar off of black music
With a subliminal ball of tricks
For those who kiss ass and swallow dicks

CHORUS

INFINITE

디트로이트의 힙합 숍은 도시의 모든 실력 있는 엠씨들이 모이는 근거지였다. 나 역시 이곳에서 종종 죽치고는 했다. 당시에 나는 숍 안에서 몇 가지 벌스를 내뱉고는 했다. 그것들은 그곳에서만 내뱉는 것이었다. 마이크를 잡고 그 벌스 중 하나를 골라 랩을 시작하면 어떨 때는 사람들이 야유를 하기도 했는데 그럴 때마다 난 마음속으로 "엿이나 먹어. 난 이 랩을 끝까지 뱉을 거야"라고 외치곤 했다. 일단 내가 벌스를 다 뱉고 나면 사람들은 내 음악에 빠져들었다. 이 곡은 초창기부터 나의 음악을 만들어주고 있는 D12의 디넌 포터가 만든 노래다. 개인적으로 난 이 앨범을 통틀어 이 곡이 베스트라고 생각한다. 95년, 96년 쯤, 그러니까 그냥 죽어라고 랩만 해대던 시절이었다. 어떤 사람들은 이 시절의 내 랩이 나스의 그것과 비슷하다고도 하는데, 아마 다소 거창한 표현이 많아서 그런 게 아닐까 하는 생각이 든다. 한마디로 이 곡은 랩 기술을 뽐내는데 중점을 둔 곡이었다.

Oh yeah, this is Eminem, baby, back up in that motherfucking ass
One time for your motherfucking mind, we represent the 313
You know what I'm saying? 'Cause they don't know shit about this
For the 9-6

Ayo, my pen and paper cause a chain reaction
Brain relaxin', a zany-actin' maniac
You look insanely wack when just a fraction of my tracks run
My rhyming skills got you climbing hills
I travel through your spine like siren drills
I'm sliming grills of roaches with spray that disinfects
And twistin' necks of rappers so their spinal column disconnects
Put this in your decks and then check the monologue, turn your system up
Twist them up, and indulge in the marijuana smog
This is the season for noise pollution contamination
Examination of more cartoons than animation
My lamination of narration

Hits the snare and bass of a track for wack rapper interrogation
When I declare invasion, there ain't no time to be starin' and gazing
I'll turn the stage to a barren wasteland . . .
I'm Infinite

CHORUS:
YOU HEARD OF HELL, WELL, I WAS SENT FROM IT
I WENT TO IT SERVIN' A SENTENCE FOR MURDERING INSTRUMENTS
NOW I'M TRYING TO REPENT FROM IT
BUT WHEN I HEAR THE BEAT I'M TEMPTED TO MAKE ANOTHER ATTEMPT AT IT . . .
I'M INFINITE

Bust it, I let the beat commence so I can beat the sense of your elite defense
I got some meat to mince
A crew to stomp and then two feet to rinse
I greet the gents and ladies, I spoil loyal fans
I foil plans and leave fluids leaking like oil pans
My coiled hands around this microphone is lethal

One thought in my cerebral is deeper than a Jeep full of people

MC's are feeble, I came to cause some pandemonium
Battle a band of phony MC's and stand a lonely one
Imitator, Intimidator, Stimulator, Simulator of data, Eliminator
There's never been a greater since the burial of Jesus
Fuck around and catch all of the venereal diseases
My thesis will smash a stereo to pieces
My a cappella releases plastic masterpieces through telekinesis
That eases you mentally, gently, sentimentally, instrumentally
With entity, dementedly meant to be Infinite

CHORUS:
YOU HEARD OF HELL, WELL, I WAS SENT FROM IT
I WENT TO IT SERVIN' A SENTENCE FOR MURDERING INSTRUMENTS
NOW I'M TRYING TO REPENT FROM IT
BUT WHEN I HEAR THE BEAT I'M TEMPTED TO MAKE ANOTHER ATTEMPT AT IT . . .
I'M INFINITE

Man, I got evidence I'm never dense and I been clever ever since
My residence was hesitant to do some shit that represents the MO
So I'm assuming all responsibility
'Cause there's a monster will in me that always wants to kill MC's
Mic Nestler, slamming like a wrestler
Here to make a mess of a lyric-smuggling embezzler
No one is specialer, my skill is intergalactical
I get cynical at a fool, then I send a crew back to school
I never packed a tool or acted cool, it wasn't practical
I'd rather let a tactical, tactful, track tickle your fancy
In fact I can't see, or can't imagine
A man who ain't a lover of
beats or a fan of scratchin'
So this is for my family, the kid who had a cammy on my last jam
Plus the man who never had a plan B, be all you can be, 'cause once you make an instant hit I'm tensed
a bit and tempted when I see the sins my friends commit . . .
I'm Infinite

CHORUS:
YOU HEARD OF HELL WELL I WAS SENT FROM IT
I WENT TO IT SERVING A SENTENCE FOR MURDERING INSTRUMENTS
NOW I'M TRYING TO REPENT FROM IT
BUT WHEN I HEAR THE BEAT I'M TEMPTED TO MAKE ANOTHER ATTEMPT AT IT . . .
I'M INFINITE

You heard of hell well I was sent from it
I went to it serving a sentence for murdering instruments
Now I'm trying to repent from it
But when I hear the beat I'm tempted to make another attempt at it . . .
I'm Infinite

FREESTYLE FROM TONY TOUCH'S POWER CYPHA 3

If I'm elected for ten terms
I'm renewing the staff after the inaugural
And hiring all girls as interns
If I don't like you, I'll snatch you outta your mic booth
While you're rappin' and pull you right through the window and fight you
I'll take you straight to the pavement
Uppercut you, and scrape your face wit' a bracelet like a razor just shaved it
Three drinks and I'm ready to flash
Runnin' onstage in a G-string, wit' a bee sting on my ass (Look!)
It's probably y'all 'cause I ain't awkward at all
I just like to walk through the mall, stop, and talk to the wall
And have a relapse after I just fought through withdrawal
(Hop in the car, little girl, I just bought you a doll)
The Bad and Evil movement is comin'
Plus the music is pumpin' like a pill freak wit' a tube in his stomach
I write a rhyme a day so it's no wonder how come your whole album
Is soundin' like a bunch of shit that I would say
Whether it's one verse or one letter
I'll probably be the cleverest one that never gets spun, ever
It's Slim Shady and Tony Touch, it's only us
The rest of y'all are just stuck in the middle wit' Monie Love

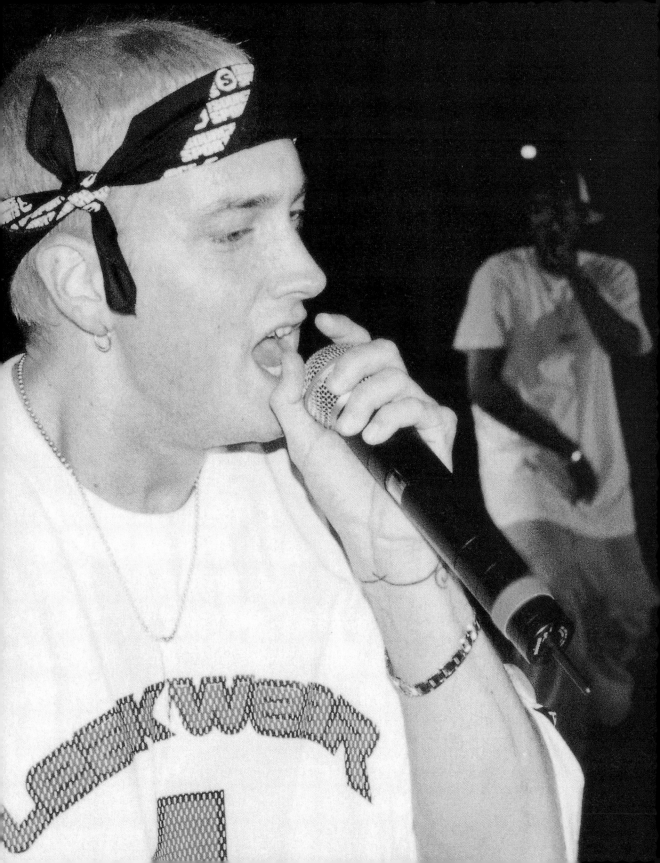

Some people say I'm strange, I tell them ain't shit change
I'm still the same lame asshole with a different name
Who came late to the last show with a different dame
Brain ate from the last "O" that I sniffed of caine
You know you're spaced the fuck out like George Lucas when your puke is
turnin' to yellowish-orange mucus
So when I grab a pencil and squeeze it between fingers
I'm not a rapper, I'm a demon who speaks English

3HREE 6IX 5IVE

Freak genius, too extreme for the weak and squeamish
Burn you alive till you screamin' to be extinguished
'Cause when I drop the science, motherfuckers tell me to stop the violence
Start a fire and block the hydrants
I'm just a mean person, you never seen worse than
So when Slim gets this M-16 burstin'
You gettin' spun backwards like every word of obscene cursin'
On the B-side of my first single with the clean version
Stoppin' your short life while you're still a teen virgin
Unless you get a kidney specialist and a spleen surgeon
In the best hospital possible for emergency surgery
To try to stop the blood from your ruptured sternum internally
I'll take it back before we knew each other's name
Run in a ultrasound and snatch you out your mother's frame
I'll take it further back than that
Back to Lovers' Lane, to the night you were thought of, and
Cock-block your father's game
I plead the fifth like my jaws were muzzled
So suck my dick while I take a shit and do this crossword puzzle
And when I'm down with ten seconds left in the whole bout
I'ma throw a head-butt so hard, I'll knock us both out

Yo, weed lacer, '97 burgundy Blazer
Wanted for burglary, had to ditch the Mercury Tracer
I'm on some loc'd shit
Some fed up wit' the bein' broke shit
I'm not to joke wit'

WEED LACER (FREESTYLE)

Bitch, I don't sell crack, I smoke it
My brain's dusted; I'm disgusted at all my habits
Too many aspirin tablets, empty medicine cabinets
Losing battles to wack rappers 'cause I'm always too blunted
Walkin' up in the cypher smokin', talkin' 'bout "Who want it?"
Thug and crook; every drug in the book I've done it
My 9's at your brain, is that your chain? Run it

Crews die from an overdosage of excessive flavor

Aggressive nature got me stickin' you for your Progressive pager
Spectacular, crystal-meth manufacturer
Stole your momma's Acura, wrecked it, and sold it back to her
Boostin' Nike jackets, escaped from psychiatrics
Told the nurse to save a bed for me, I might be back, bitch
So barricade your entrance, put up some extra fences
A woman beater, wanted for repeated sex offenses (Ooh)
Chasin' dips—take 'em on long vacation trips
Kidnappin' 'em and trappin' 'em in abusive relationships
Fuck up your face and lips
Slit your stomach and watch your gut split
Gut you wit' that razor that I use to shave my nuts wit' [laughter]

Mama, don't you cry, your son is too far gone
I'm so high, I don't even know what label I'm on

I'm fucked up, I feel just like an overworked plumber
I'm sick of this shit, what's Dr. Kevorkian's phone number?

PILLS
(FREESTYLE)

Performed live at Tramps, New York City, January 7, 1999

Well, I do pop pills

I keep my tube socks filled
And pop the same shit that got Tupac killed
Spit game to these hos
Like a soap opera episode
Then punch a bitch in the nose
Until her whole face explodes
There's three things I hate: girls, women, and bitches
I'm that vicious to talk up and drop-kick midgets
They call me "Boogie Night"
A stalker that walks awkward
Stick figure with a dick bigger than Mark Wahlberg
Coming through the airport sluggish, walking on crutches
And hit a pregnant bitch in the stomach with luggage

It's like a dream, I can't back out, I black out I'm back out, looking for someone "of" to beat the "crap out"

I'm bringing you rap singers
Two middle fingers
Flip you off in French and translate it in English
Then I'm gonna vanish from the face of this planet
And come back speaking so much Spanish that Pun can't even understand it

PHOTO CREDITS

All photos courtesy of Cousins Entertainment.
Pages i–iii, vi–vii, 24–26, 48–51, 54–56, 64–65, 90–95, 124, 128, 142–143, copyright Paul Rosenberg.
Pages ix–x, 43, 82, 84–88, 130–131, 144, copyright Kristin Callahan.
Page 2, courtesy Marshall Mathers III.
Pages 5, 18–21, 38–39, 41, 72–77, copyright Jonathan Mannion
Pages 13, 17, 32–34, 36–37, 42, 44, 52–53, 62–63, 66, 96, 112–117, 134–135, 139, copyright Stuart Parr.
Pages 16, 59, 104–109, 111, copyright Marc Labelle.

PHOTO CAPTIONS

ii–iii	"The Real Slim Shady" video shoot in Los Angeles.
vi–vii	Backstage at Hammerstein Ballroom, New York. April 15, 1999.
ix–x	Em performing at the Hammerstein Ballroom.
02	Marshall Mathers III at two-and-a-half years old.
05	Em in Amsterdam. November 1999.
13	The Up in Smoke Tour, Meadowbrook Farms, New Hampshire. July 24, 2000.
16	"The Real Slim Shady" video shoot in Los Angeles. Britney Spears, eat your heart out!
17	Pre-show at the Up in Smoke Tour, Meadowbrook Farms.
18–19	In Amsterdam. November 1999.
22–23	A ticket to Eminem's first show at the Hammerstein Ballroom.
24–25	Eminem and the mummy (Rasta style) live on the Vans Warped Tour. June 1999.
41	Eminem outside the house in Dresden, Michigan, where he spent most of his adolescence.
43	DJ Head onstage at the Hammerstein Ballroom.
48–51	High-fives for everyone. Em and Proof live on the Vans Warped Tour. Summer 1999.
52–53	At the hotel during the Up in Smoke Tour in Denver, Colorado. August 19, 2000.
54–55	Dr. Dre at Encore Studios in Los Angeles. February 2000.
59	The real Les Nessman at "The Real Slim Shady" video shoot in Los Angeles.
62–63	During the Up in Smoke Tour in Denver.
64–65	Eminem during the Slim Shady European Tour. Fall 1999.
66	At the Up In Smoke Tour, Meadowbrook Farms.
72–77	Outside of Gilbert's Lodge in St. Claire Shores, Michigan. February 2000.
84–88	A New York City studio shot. April 15, 1999.
90–93	Em strung out on microphones during the Vans Warped Tour. Summer 1999.
94–95	On the Vans Warped Tour. June 1999.
96	Eminem and Paul "Bunyan" Rosenberg back-to-back at the "Way I Am" video shoot at Universal Studios in Los Angeles. June 2000.
104–105	Eminem as Houdini during the video shoot for "Role Model."
106–109	Eminem and his brothers at the video shoot for "The Real Slim Shady."

PHOTO INSERT

01 Eminem live at the Hammerstein Ballroom, New York. April 15, 1999. Copyright Kristin Callahan.

02 Eminem and the MAN truck in Munich, Germany, on the Slim Shady European Tour. Fall 1999. Copyright Paul Rosenberg.

03 Top: Eminem, Dr. Dre, and Xzibit on stage at the MTV Spring Break 2000 "Fashionably Loud" concert in Cancun, Mexico. Copyright Paul Rosenberg. Bottom: Live at the Up in Smoke Tour, Tacoma, Washington. August 15, 2000. Copyright Stuart Parr.

04 In Los Angeles, California. December 1999. Copyright Paul Rosenberg.

05 Slim Green filming his EMTV special. May 2000. Copyright Marc Labelle.

06 Top left: Eminem and Mini-Me. Copyright Paul Rosenberg. Top right: Eminem, Fred Durst, and B-Real at the video shoot for "The Real Slim Shady." March 2000. Copyright Paul Rosenberg. Bottom: Pre-show at the Up In Smoke Tour, Tacoma, Washington. Copyright Stuart Parr.

07 Top: Eminem and D-12 at the Royal Oak Music Theater, Royal Oak, Michigan. November 29, 1999. Copyright Paul Rosenberg. Bottom: Performing at the Hammerstein Ballroom, New York. April 15, 1999. Copyright Kristin Callahan.

08 Top: A pre-concert moment on the Up In Smoke Tour at Meadowbrook Farms, New Hampshire. July 24, 2000. Copyright Stuart Parr. Bottom: Eminem and reasonable facsimiles thereof at the video shoot for "The Real Slim Shady." March 2000. Copyright Paul Rosenberg.

LYRIC CREDITS

Still Don't Give a Fuck: 8 Mile Style/Ensign Music Corporation (BMI)

I'm Shady: 8 Mile Style/Ensign Music Corporation (BMI)

Just Don't Give a Fuck: 8 Mile Style/Ensign Music Corporation (BMI)

Rock Bottom: 8 Mile Style/Ensign Music Corporation (BMI)

Cum on Everybody: 8 Mile Style/Ensign Music Corporation (BMI)

My Fault: 8 Mile Style/Ensign Music Corporation (BMI)

'97 Bonnie and Clyde: 8 Mile Style/Ensign Music Corporation (BMI)

If I Had . . . : 8 Mile Style/Ensign Music Corporation (BMI)

Brain Damage: 8 Mile Style/Ensign Music Corporation (BMI)

Role Model: 8 Mile Style/Ensign Music Corporation/Ain't Nothing But F****n Music (BMI)

Guilty Conscience: 8 Mile Style/Ensign Music Corporation/Ain't Nothing But F****n Music (BMI)

The Kids: 8 Mile Style/Ensign Music Corporation (BMI)

Marshall Mathers: 8 Mile Style/Ensign Music Corporation (BMI)

Criminal: 8 Mile Style/Ensign Music Corporation (BMI)

As the World Turns: 8 Mile Style/Ensign Music Corporation (BMI)

Kim: 8 Mile Style/Ensign Music Corporation (BMI)

Amityville: 8 Mile Style/Ensign Music Corporation (BMI)

Drug Ballad: 8 Mile Style/Ensign Music Corporation (BMI)

The Way I Am: 8 Mile Style/Ensign Music Corporation (BMI)

Kill You: 8 Mile Style/Ensign Music Corporation/Ain't Nothing But F****n Music (BMI)

Who Knew: 8 Mile Style/Ensign Music Corporation/Ain't Nothing But F****n Music (BMI)

The Real Slim Shady: 8 Mile Style/Ensign Music Corporation/Ain't Nothing But F****n Music (BMI)

I'm Back: 8 Mile Style/Ensign Music Corporation/Ain't Nothing But F****n Music (BMI)

Two Freestyles from the D.J. Stretch Armstrong Presents The Slim Shady LP Snippet Tape: 8 Mile Style (BMI)

Any Man: 8 Mile Style (BMI)

Murder Murder (Remix) : 8 Mile Style (BMI)

Bad Influence: 8 Mile Style (BMI)

Fuck the Planet (freestyle) : 8 Mile Style (BMI)

No One's Iller Than Me: 8 Mile Style (BMI)

Low Down, Dirty: 8 Mile Style (BMI)

Infinite: 8 Mile Style/Ensign Music Corporation (BMI)

Freestyle from Tony Touch's Power Cypha 3: 8 Mile Style (BMI)

3hreeSix5ive: 8 Mile Style (BMI)

Weed Lacer (freestyle) : 8 Mile Style (BMI)

Pills (freestyle) : 8 Mile Style (BMI)

Eminem Management: Paul D. Rosenberg, Esq. for Goliath Artists, Inc.

Eminem Agent: United Talent Agency

Eminem Legal: Cutler & Sedlmayr, LLP

Angry Blonde photo consultant: Stuart Parr for Cousins Entertainment, Inc.

Lyrics compiled and edited by: Paul Rosenberg with assistance from Marc Labelle and Jacob Kallio.

Introduction by: Eminem with Riggs Morales

EMINƎM

I. EMINEM

II. 세기의 힙합 아이콘

일러두기

• 이 책에서는 노래의 맛을 살리기 위해 한글 맞춤법이나 외래어 표기법을 따르지 않은 몇몇 단어가 있음을 밝혀둔다. 또한 독자들의 이해를 위해 음반을 가리킬 때는 '테잎', 접착제를 가리킬 때는 '테이프' 등으로 표기하였다.

I.

EMINƎM

에미넴 / 김봉현 옮김

가사 해설

Still Don't Give A Fuck / I'm Shady / Just Don't Give A Fuck / Rock Bottom / Cum On Everybody / My Fault / '97 Bonnie And Clyde / If I Had / Brain Damage / Role Model / Guilty Conscience / The Kids / Marshall Mathers / Criminal / As The World Turns / Kim / Amityville / Drug Ballad / The Way I Am / Kill You / Who Knew / The Real Slim Shady / I'm Back / Greg Freestyle / Any Man / Murder Murder (Remix) / Bad Influence / Fuck The Planet (Freestyle) / No One's iller / Low Down Dirty / Infinite / Freestyle From Tony Touch's Power Cypha 3 / 3hree 6ix 5ive / Weed Lacer (Freestyle) / Pills (Freestyle)

⁰¹ "STILL DON'T GIVE A FUCK

이 곡은 내 매니저 폴의 아이디어였다. 나는 캘리포니아에 있었는데 그가 전화를 걸어 "요 엠, 넌 〈Just Don't Give A Fuck, Part 2.〉를 만들어야 해."라고 말했다. 그래서 난 "좋아. 난 여전히 아무것에도 신경 따윈 쓰지 않는다구."라고 했다. 그는 신곡이 〈Just Don't Give A Fuck〉과 똑같은 느낌을 내야 한다고 말했다. 그때 나는 다른 곡의 가사를 한창 쓰고 있었는데 도중에 이 곡을 새로 쓰는 바람에 그 곡이 뭔지는 잊어버렸다. 나는 어떤 일을 하기로 하면 제대로 해야 하는 사람이기 때문에 가사와 녹음 작업에 정말 심혈을 기울였다. 심지어 집에 가서도 가사를 썼다. 〈Still Don't Give A Fuck〉은 내가 가사 작업에 폭주하던 시기에 쓴 곡 중 하나다. 〈Just Don't Give A Fuck〉에 썼던 드럼을 똑같이 썼다. 다른 점이 있다면 하이햇뿐이다. FBT의 제프가 곡에 들어갈 죽이는 기타 루프를

The Slim Shady LP

완성했을 때 나는 바로 이거다 싶었다. 그러고는 비트에 맞춰 'I'm zoning off of one joint / stopping a limo Hopped in the window, shopping a demo / at gunpoint (나는 마리화나를 피워대다 맛이 가버렸어 / 리무진 하나를 멈춰 세우고는 총구를 겨누고 데모앨범을 팔지)' 같은 가사를 녹음하기 시작했다. 사실 이 곡의 비트를 완성한 날 나는 가사를 다시 쓰고 후렴도 생각해냈다. 나는 이 곡이 앨범 전체를 압축해 상징하기를 원했다. 이 곡이 기본적으로 지닌 메시지는 사람들이 나에 대해 어떻게 말하고 생각하든 난 전혀 상관하지 않는다는 것이다. 이게 나다. 난 늘 이랬고 앞으로도 그럴 것이다.

사람들이 내게 묻지. 죽음을 두려워하냐고
당연하지, 나라고 죽음이 안 두렵겠어?
나는 아직 죽기 싫다구
많은 사람들이 내가 악마를 숭배한다고 생각해
내가 덜 떨어진 사이코 짓을 한다고 여기지
근데 말이야, 이런 내 생각과 행동은
바꿀 수가 없거든
내가 불쾌하다구? 그거 잘 됐네
니네가 뭐라고 하든 난 신경 안 쓴다구

나는 마리화나를 피워대다 맛이 가버렸어
리무진 하나를 멈춰 세우고는 총구를 겨누고
데모앨범을 팔지
정신 빠진 작사가, 올해가 몇 년이더라?
그깟 바늘 말고 여기 칼이 있으니 이걸로
바디 피어싱을 하라구
미친 듯이 날뛰지, 아무것도 신경 쓰지 않아
키 이리 줘봐. 나 지금 취했다구.
트럭을 몰아본 적은 없지만
택시 안에서 마리화나를 피우곤 하지

내가 아는 가장 날카로운 칼로 너를 쑤셔버릴 거야
그러고는 다음 주에 다시 와서 쑤신 자국을 열어버리지
내 피에는 킬러 본능이 살아 숨 쉬고 있어
가득 찬 탄창을 비우고 총을 흙 속에 묻어버리고 나니까
이제 조금 안정이 되네.

나는 한때 약에 쩔어 살았지

마리화나만 있으면 두 달 정도는 그 기운으로 버틸 수 있었어
내 뇌는 맛이 가고 내 영혼은 낡아버리고
내 정신은 찢어져버렸지
나머지 내 몸은 여전히 수술 중이야
이 라임을 쓰는 동안 난 조용히 수그리고 있었어
벼락을 맞을지도 모르니 말이야[1]

1 자신의 가사가 흥행 대박을 일으킬 것이라는 뜻을 비유적으로 이르는 표현.

코러스)
내가 피웠던 모든 마리화나
—이건 널 위해 피는 것
내가 기분 나쁘게 했던 모든 사람들
—다 엿 먹어
나와 함께해준 내 모든 친구들
—난 너희가 그리워
하지만 나머지 얼간이놈들은
내 엉덩이에 키스나 해라

내가 복용했던 모든 약물
—난 여전히 하고 있어
내가 기분 나쁘게 했던 모든 사람들
—다 엿 먹어
내가 추억하는 모든 시간
—지난날이 그리워
하지만 난 여전히 신경 따윈 쓰지 않지
너희 모두 내 엉덩이에 키스나 해라

총격전이 벌어지는 곳에 칼을 들고 널 죽이러 갔지
널 너무 빨리 베어버려서 그런지 흘러나온 니 피는
아직도 푸르더군
널 매달고 니 두 발목을 사슬로 묶어버릴 거야
그러고는 니 몸을 양쪽으로 갈라버리고
뇌가 밖으로 튀어나올 때까지 니 두개골을 박살낸 다음
터진 수도관처럼 그걸 열어버릴 거야
그러니 사담 후세인한테 폭탄 좀
그만 만들라고 해
왜냐하면 난 내 손바닥 안에서 전 세계를 박살내고
있거든[2]
니 여자를 멘 채 내 어깨를 온갖 화기로 무장했어
즉 내 어깨 전체가 거대한 화염폭탄인 셈이지
슬림 셰이디[3] 티셔츠를 니 엄마한테 사 드리렴

어울리는 바지도 물론 말이야 ("여기요 엄마 한번
입어보세요")
나는 창의적이지. 입 안 가득한 형용사와
뇌 속 가득한 부사
그리고 상자에 가득한 설사약을 가지고 있어
래퍼들을 조롱하며 병원에 갈 짓을 일삼지
신이시여, 내가 또 무슨 일을 저지르기 전에 날
구원하소서

코러스)

나는 누구도 손대지 못할 단단한 앨범을 만들길 원했어
노래 하나 만드는데 100만 달러씩 써버려서 예산을
초과하고 말았지
젠장, 이 빚을 이제 어떻게 갚아야 하지?
이제 난 랩 못해. 방금 알파벳을 죽여버렸거든[4]
약물중독은 내게 벌레 물린 듯한 경련을 안겨줬지
마약을 안 하니까 피까지 가려운 기분이야
여자의 마음을 얻으려고 랩을 하지는
않아
엿 먹어라 이년들아
요리와 설거지를 잘하는 뚱뚱한 창녀를 내게 줘
패거리와 함께 다니지 않지. 나 혼자로도 충분해
폭탄을 휘감은 가미가제
내가 태어난 순간부터 우리 엄마는 날 버렸지
나는 메릴린 맨슨, 이샴[5], 오지 오스본의 결합체야
나는 내가 여기 왜 있는지도 모르겠어
태어나서 맞이한 첫 번째 생일이
내 인생 최악의 날이었지
덜 떨어졌다고? 저 간호사 지금 뭐라는 거야?
뇌 손상? 제길, 나는 지진 중에 태어났던 거구나[6]

4 알파벳을 지우개지우로 가지고 놀 만큼 뛰어난 라임을
써왔다는 말.

5 Esham. 폭력적인 가사로 유명했던 디트로이트 출신의
래퍼.

2 자신의 폭력적 행위가 얼마나 위력적인지 사담 후세인을
들어 비유한 구절.

3 Slim Shady. 에미넴의 어둡고 폭력적인 면을 대변하는
자아이자 일종의 캐릭터.

6 아기를 흔드는 행위는 아기의 뇌에 큰 영향을 미친다.
아를 과장해 표현한 구절.

I'M SHADY

이 곡은 킴의 2층 아파트에서 썼다. 생생히 기억난다. 처음에 난 이 곡을 샤데이의 노래에 맞춰서 썼다. 먼저 베이스 라인을 생각해냈고 그 후에 곡을 완성했다. 이미 가사는 써놓았기 때문에 비트를 만드는 데 집중했다. 이 곡은 결과적으로 커티스 메이필드의 〈Pusherman〉에서 아이디어를 얻었다. 재미있는 건 커티스 메이필드의 곡에서 직접 아이디어를 얻은 게 아니라 아이스-티의 〈I'm Your Pusher〉에서 아이디어를 얻었다는 사실이다. 그때만 해도 난 아이스-티의 그 노래가 커티스 메이필드의 노래를 샘플링한 줄 몰랐다. 멜로디는 빌렸지만 가사는 바꾸었다.

The Slim Shady LP

누가 권총 두 자루를 쥐고
니네 동네로 쳐들어갈 것 같냐?
너한테 여자를 죽이는 법을 가르쳐준 게 누구지? (바로
나다!)
누가 음반을 10억 장 팔고도 여전히 "엿 먹어라
이 빌어먹을 세상"이라고 소리칠 것 같냐?
(나는 슬림 셰이디야)
그러니 내가 잘나갈 때 어서 와서 날 죽여
한 번에 25발의 총알을 나한테 갈기라구
내 생각엔 내가 지금 이 세대를
세뇌시켜버린 것 같아
약물을 하고 뇌가 썩을 때까지 마리화나를
피워대라고 말이야
정맥에 혈전이 생길 때까지
걔들의 피를 멈춰버리지
나는 진통제 한 방과 스카치위스키
한 잔이 필요해. 대마초와 LSD[7]
역시 마찬가지지
파티에 가서 음료에 알코올을 타고 들이켜
겨드랑이를 깨끗이 하고 탱크 탑을 입었지
배드 보이, 내가 멈출 수 없다고 했을 텐데[8]
사람들이 널 느끼기 전에 널 두려워하게 해야 해
그러니까 다들 내 앨범 사라구. 아님 내가 널
죽여버릴 테니까

코러스)
나는 머쉬룸, LSD, 탭, 아스피린을 가지고 있지[9]
너를 자유롭게 해줄 대마초를 찾을 때
나는 너의 형제야
니가 약물을 찾을 때 내가 좋은 친구가 되어줄게
(나는 슬림 셰이디…) 나는 셰이디라고!

나는 행복한 것을 좋아해, 나는 정말 차분하고 평화로운
사람이지
날아가는 새, 벌 그리고 사람들
내가 정말 좋아하는 것들
나를 신나고 재미있게 해주는 것들이 나는 좋아
유치원 때 내 거시기를 빨아주던
그 선생님처럼 말이야
나는 멋진 놈(ill type), 철제 대못으로 내 몸을 쑤시지[10]
내 뇌를 날려버리면서 그게 어떤 느낌인지
그냥 알고 싶었어
왜냐하면 이게 현실에서 내 진짜 모습이거든
나는 평범하게 죽고 싶지 않아. 나는 두 번 죽임당하고
싶다구
누군가 한 번도 해본 적 없는 마약에 쩔어 있을 때
걔네들을 총으로 어떻게 위협해볼래?
오늘밤 내게 돈을 가져와. 왜냐구?
니 아내가 말하길
지금 내가 들고 있는 칼이 자기가 평생 본 것 중
제일 큰 거라고 했거든
난 긍정적이고 쿨한 태도를 늘 유지하려고 해

7 환각제의 일종.

8 90년대 배드 보이(Bad Boy) 레이블의 전성기 때, 퍼프
대디(Puff Daddy)의 말버릇 "Can't Stop, Won't Stop"을
비유한 구절.

9 네 가지 모두 약물 혹은 환각제의 일종을 뜻함. 커티스
메이필드(Curtis Mayfield)의 〈Pusherman〉에서 차용한 구절.

10 ill의 사전적 의미(아픈)와 또 다른 의미(멋진)를 혼용.

운동장을 총으로 갈겨버린 다음에 애들한테 학교에 남아
있으라고 했지
왜냐하면 나는 걔들이 우러러보는 존재거든
오늘 밤에 내 열혈 팬에게 빌어먹을 편지나 써야겠어

코러스)

나는 니 데모테잎을 듣고서는 그게 맘에 안 드는 것처럼
행동해 (어우, 정말 구려!)
그리고 여섯 달 후 너는 너의 가사를 내 음악에서 듣게
되지 **11** (뭐? 그건 내 거야!)
사람들은 이제 음반을 사지 않아. 그냥 녹음해버리지
그래서 내가 넘버원 클럽 히트송을 가지고 있는데도
아직 거지 상태인 거야 **12**
하지만 사람들은 내가 우스꽝스럽게 언론에 노출되는 걸
즐기지
만약 내가 에이즈나 다른 질병에 걸렸다고 하면
사람들은 분명 신나서 킥킥댈 거야
너희 같은 병신들은 내가 매사에 실없는 농담이나
한다고 생각할 테니까
**뭐 이 기회에 말하자면, 난 엑스터시는 하지만
암페타민은 안 해
코카인은 안 하지만 대마초는 피우지
헤로인은 안 하지만 머쉬룸은 잘 먹고
맥주도 잘 마셔
그냥 몇 가지에 대해 확실하게 해두고
싶었을 뿐이야**

내 아이 엄마는 아직 안 죽었어. 어딘가에서 계집애 같은
짓이나 하고 있겠지 **13**
그리고 난 헤르페스에 걸리지 않았어. 내 성기는 그냥
간지러울 뿐이지
매독 같은 것도 아니라구. 그런데… AIDS 검사를
받기에는 뭔가 좀 무섭네?

코러스)

**_내가 말했지. 나는 셰이디야!
너희는 나를 믿고 싶어 하지
않았지!
나는 셰이디다! 그게 내 이름이지_**

11 이 당시 백인 래퍼 케이지(Cage)가 에미넴에게 자신의
스타일을 베꼈다고 한 것에 대해 유머러스하게 받아치는
구절.

12 초기 히트 싱글 〈My Name Is〉를 지칭하는 것으로 추정.

13 아내를 살해하는 내용을 담은 자신의 곡 〈'97 Bonnie &
Clyde〉를 이어받는 구절.

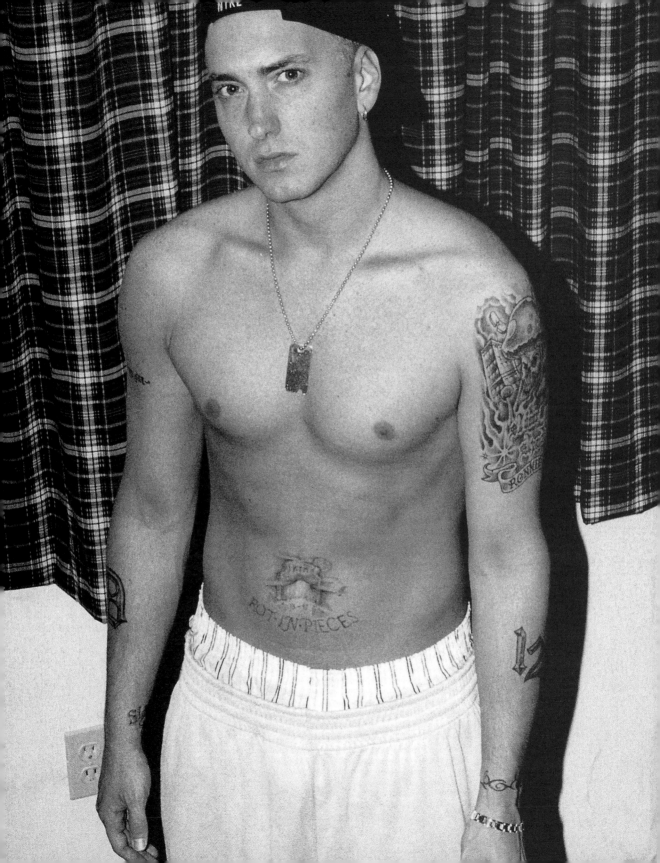

JUST DON'T GIVE A FUCK

〈Just Don't Give A Fuck〉

은 엄마네 집에 살 때 쓴 곡이다. 이때 내 딸 해일리는 아직 1살도
채 되지 않았던 걸로 기억한다. 모든 엿 같은 상황들, 예를 들어 해
일리에게 무언가를 풍족하게 해줄 수 없다거나 내 개인적인 문제
같은 것들을 모아 가득 집어넣은 노래다. 〈Just Don't Give A Fuck〉
은 사람들로 하여금 "너 지금 무슨 헛소리를 해대는 거야?"라고 반

The Slim Shady LP

응하게 만든 두 번째 노래다. 난 평상시에는 이 노래에서 말하는
것처럼 말하지는 않는다. 또 이 노래의 주제들은 내가 평소에 늘
생각하는 것들은 아니다. 이 노래 전에 처음으로 만들었던 곡은, 사
실 제목도 짓지 않았다. 그 노랜 그냥 우스꽝스럽고 정신 나간 것
들에 대한 두 개의 벌스였다. 내 평소 모습이랑 좀 다른 것이었다
고 할까. D12의 비자르가 애드립으로 참여하기도 했다. 그 노래에

는 'You have now witnessed a white boy on drugs (넌 지금 한 백인 녀석이 약에 쩔어 있는 걸 보고 있어)'라든가 'Stole your mother's Acura / wrecked it and sold it back to her (니 엄마의 고급 승용차를 훔쳐서 망가뜨린 다음 그걸 다시 그녀한테 되팔았지)' 같은 구절이 등장한다. 그건 그냥 또라이 같은 노래였다. 프루프는 나에게 약에 대한 가사를 그만 쓰라고 말하기도 했다. 평상시의 나와 너무 동떨어져 있는 내용이라는 것이었다. 곧 나는 평소에는 하지 않던 짓을 하고 있는 나를 발견했다. 약을 한다거나 술을 마시는 짓 말이다. 그때 난 엿 된 상태였고 보이는 모든 것에 질려 있었다. 킴과 나는 해일리를 낳았고, 내 프로듀싱 팀 FBT는 나를 포기하려고 했으며, 엄마에게 집세도 내지 못했고, 그 밖에도 여러 엿 같은 일이 일어났던 시기였다. 즉 〈Just Don't Give A Fuck〉은 그 전까지의 나와는 다른 모습을 담은 두 번째 노래였다. 동시에 이 곡은 실질적으로 슬림 셰이디 캐릭터를 구상하게 된 최초의 곡이기도 했다. 실제로 난 그 이름을 떠올린 뒤 'Slim Shady / Brain-dead like Jim Brady (슬림 셰이디 / 짐 브레디처럼 뇌가 죽어버렸지)' 같은 구절을 쓰기도 했다. 슬림 셰이디라는 이름을 사용하기 시작한 순간이었다.

인트로)
워우!
두 손을 머리 위로 들고 앞뒤로 박수치면서
흔들어봐
이건 너희들이 못 보던 거라구
우리는 D12[1]를 대표하는 형제들이다

내 이름은 프로그이고
이제부터 랩을 시작하는 이 녀석의 이름은…

슬림 셰이디지. 짐 브레디[2]처럼 뇌가 죽어 있어
나는 M80 폭죽처럼 뜨겁고 너는 릴 킴[3]처럼 조그맣지
약기운에 달아올라 거친 라임을 내뱉고

1 에미넴의 크루이자 에미넴과 절친한 뮤지션으로 구성된 그룹. 쿠니바(Kuniva), 비자르(Bizarre), 디넌 포터(Denaun Porter) 등의 멤버로 출발했다.

2 레이건 전 미국 대통령의 언론 담당관으로 1981년 레이건 대신 총을 맞았다.

3 Lil Kim. 90년대 중반부터 활동한 여성 래퍼.

맘에 안 드는 녀석들에게 마티 쇼튼하이머[4]보다 더한
악담을 퍼붓지
넌 니가 스타일을 베끼는 그놈보다 더 못난 놈이야
아마 더블 앨범을 내도 넌 두 장도 채 못 팔아먹을걸?
우리는 대놓고 LSD, 코카인, 헤로인, 마리화나를
피워대지

내 이름은 마샬 마더스,
나는 알코올 중독이야

(안녕, 마샬)
나는 질병을 가지고 있는데 사람들은 이걸 어떻게
불러야할지 모르지
지갑을 숨기는 게 좋을 거야.
내가 털어가 버릴지도 모르니까
니 콘서트 티켓을 산 이유도 그저 니 엉덩이를
차버리기 위해서지
내가 휘두르는 속도에 아마 넌 눈이 돌아가버릴 거야
너는 마이크 타이슨처럼 나가떨어지겠지
백문이불여일견(The proof is in the pudding),
모르겠으면 데샨 홀튼[5]에게 물어봐
너의 그 망할 목구멍을 론 골드만[6]보다
더 처참하게 베어주마

코러스)
권총 두 자루를 가지고 니네 동네에서
투팍처럼 "엿 먹어라 세상아"를 외치는 나를
니가 본다 해도 난 전혀 신경 안 써
뒤에서 나에 대해 수군거리고
더러운 욕을 하면서 내가 약에 쩔어 있다고

니 친구들에게 말해도 난 전혀 신경 안 써
그러니까 내 테잎을 선반 뒤쪽에 놓고
니 친구들에게 내 음악이 구리다고 말해도
난 전혀 신경 안 써
하지만 거리에서 날 보면 부디 도망쳐라
나한테 쳐 맞고 죽을지도 모르니까
씨발, 난 전혀 신경 안 쓴다구!

난 피트보다 멋지지. 밀크본을 박살내기 위해 수색
중이야
난 에버래스팅 중 바닐라 아이스를 실리콘처럼
녹여버렸지[7]
난 아무 이유 없이 너흴 디스할 정도로 멋진 놈이지
난 영하 20도의 눈 내리는 겨울보다 더 냉혹한 놈이야
시즈닝이 없는 맛, 이건 깜짝 공개야[8]
힙합 잡지들 다 엿 먹어라 그래. 허접한 리뷰는
받지 않는다고
니 여자를 뺏어줄게. 폴거스 크리스탈[9] 냄새나 맡아
이건 가사로 치르는 전투, 신사들은 어서 니 권총을 잡아
볼트론처럼 내 어깨 미사일로 너를 날려버려주마
나는 슬림 셰이디, 에미넴은 이제 옛날 이름이지

(바이바이)
너를 갈취하고 마약을 빨고 낙태를 지지하지
거짓말만 늘어놓는 병적인 거짓말쟁이
미친놈의 최고봉이고 괴짜에다 산만하지
충동적으로 생각하고 강박적으로 마시는 놈, 한마디로
중독자야
반은 짐승, 반은 인간이지
쓰레기통에 니 시체를 처박아줄게
아프간 담요보다 더 많은 총알구멍을 박아서 말이야

코러스)

4 Marty Schottenheimer. 전 NFL 코치로 거친 입담으로
유명하다.

5 Deshaun Holton. D12 멤버이자 지금은 고인이 된 래퍼
프루프(Proof)의 본명. 프루프라는 단어의 이중 의미를 활용한
구절. 참고로 프루프는 충격 사건으로 2006년 사망했고 그의
사망은 에미넴의 슬럼프에 결정적인 영향을 끼쳤다.

6 Ron Goldman. 미식축구 스타 오제이 심슨(O.J.
Simpson)에게 살해당한 인물.

7 백인 래퍼들인 피트 나이스(Pete Nice), 밀크본(Miilkbone),
바닐라 아이스(Vanilla Ice), 에버래스트(Everlast) 그리고
이밖에 엠씨 서치(MC Serch) 등의 이름을 활용한 구절.

8 이 곡은 원래 정규 앨범 이전에 EP로 먼저 발표됨.

9 Folgers crystals. 보급형 인스턴트 커피.

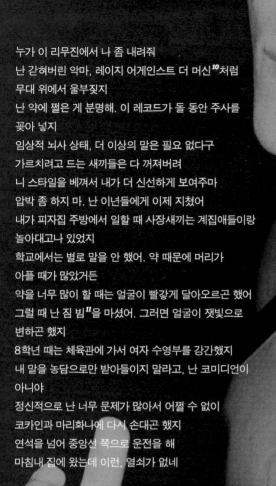

누가 이 리무진에서 나 좀 내려줘
난 갇혀버린 악마, 레이지 어게인스트 더 머신[10]처럼
무대 위에서 울부짖지
난 약에 쩔은 게 분명해. 이 레코드가 돌 동안 주사를
꽂아 넣지
임상적 뇌사 상태, 더 이상의 말은 필요 없다구
가르치려고 드는 새끼들은 다 꺼져버려
니 스타일을 베껴서 내가 더 신선하게 보여주마
압박 좀 하지 마. 난 이년들에게 이제 지쳤어
내가 피자집 주방에서 일할 때 사장새끼는 계집애들이랑
놀아대고나 있었지
학교에서는 별로 말을 안 했어. 약 때문에 머리가
아플 때가 많았거든
약을 너무 많이 할 때는 얼굴이 빨갛게 달아오르곤 했어
그럴 때 난 짐 빔[11]을 마셨어. 그러면 얼굴이 잿빛으로
변하곤 했지
8학년 때는 체육관에 가서 여자 수영부를 강간했지
내 말을 농담으로만 받아들이지 말라고, 난 코미디언이
아니야
정신적으로 난 너무 문제가 많아서 어쩔 수 없이
코카인과 마리화나에 다시 손대곤 했지
연석을 넘어 중앙선 쪽으로 운전을 해
마침내 집에 왔는데 이런, 열쇠가 없네

코러스)

10 Rage Against the Machine. 미국의 랩 메탈 밴드
11 Jim Beam. 위스키의 한 종류

04 ROCK BOTTOM

⟨Rock Bottom⟩은 EP와 LP 사이에 만든 곡 중 하나다. 가사를 쓸 때만 해도 그렇게 슬픈 내용이 될 줄은 몰랐다. 희망과 위로가 되는 노래를 만들고 싶었는데 헤드가 가지고 온 샘플 위에 비트를 입혀보니 정말 슬픈 느낌이 났다. 그래서 난 '에라, 모르겠다. 이것도 좋지 뭐.' 하면서 노래를 완성했다. 가사를 보면 알 수 있듯 정말 힘든 시기에 이 노래를 썼다. 이 노래를 녹음하던 날 밤 나는 약에 쩔었다가 다시 토하고 극도로 우울한 상태였다. 그래서 난 진통제를 복용했다. 문제는 내가 그걸 너무 많이 복용하는 바람에 오히려 더 나쁜 상태가 되었다는 것이다. 이 노래를 쓸 때는 랩 올림픽을 앞둔 시점이었다. 그 주에 집에서 쫓겨났기 때문에 원래 살았던 길 건너편 집에 묵었다. 디트로이트 외곽에 있는 노바라는 거리였다. 난 두 명의 룸메이트와 함께 살았는데

The Slim Shady LP

그 중 한 명이 집세가 더 저렴한 집을 알고 있다고 거기에서 같이 살자고 했다. 그래서 난 "좋아, 더 싼 곳을 알고 있다구? 그래 씨발, 거기로 가지 뭐."라고 했다. 그곳에서 셋이 같이 살았는데 이 개자식이 우리가 준 집세를 집주인에게 주지 않고 자기가 가지고 달아나버렸다. 하루는 집에 왔는데 우리의 모든 살림살이가 앞마당에 다 나와 있었다. 우리는 그 자식을 잡지 못했고 지금까지도 어디 있는지 알아내지 못했다. 내 인생에서 정말 뭣 같은 시기였고 그래서 당시에 내 삶이 밑바닥까지 내려왔다고 생각했던 것 같다.

이 노래를 모든 행복한 사람에게 바칠게
행복하고 멋진 삶을 살지만 시궁창 같은 삶에
대해서는 아무것도 모르는 놈들에게 말이야

서커스 그물도 쳐 있지 않은 외줄 위를 걷는 느낌이야
진통제나 먹고 견디는 난 이미 만신창이
난 내가 존중받을 만하다고 생각해. 하지만 돈도 안 되는
일을 하느라 땀범벅이 되곤 하지
이 빚을 갚기 위해 누군가를 난사해버리기 직전이야
최저임금은 내 아드레날린 세포를 죽여 버렸지
독기와 분노로 가득 찼어. 내가 약혼했기에 더 그랬지
내 딸 기저귀도 이제 다 떨어져 가. 정말 미쳐버릴 것
같아 신이 있다면 내게 답해주기를 기도해
잘나가는 놈들이 비싼 자동차 안에서
놀아나는 걸 보고 있어
이 스타 놈들은 이제 곧 사인을 해주기 시작할 거야
우리 모두 과거는 뒤로 하고 이 바닥을 떠나버리자고
이 싸구려 감자튀김 같은 것들에서도 말이야
비판적이었던 놈들이 이제는 다 계집애같이 변해가네
돈이란 건 우리의 눈을 멀게 하지
돈에 세뇌당한 니가 아무 생각 없이 앉아 있을 때
뱀은 소리 없이 너에게로 다가오지

코러스)
시궁창 같은 밑바닥 삶
―누군가를 죽이고 싶을 만큼 미쳐버릴 때
시궁창 같은 밑바닥 삶
―강도짓을 생각할 만큼 나쁜 생각으로 가득할 때
시궁창 같은 밑바닥 삶
―이제는 참을 만큼 참았다고 느낄 때
소리 지를 만큼 미쳐버릴 것 같다가 눈물이
나올 만큼 슬플 때

내 인생은 공허한 약속들과
부서진 꿈으로 가득 찼지
이 상황이 어서 나아지길 바라지만
역시 일자리는 보이지 않아
의욕은 점점 꺾이고 배는 점점 고파만 가
난방기와 가구도 없는 집에 살고 있어
남들이 기피하는 일을 하면서 쥐꼬리만 한 돈을
받고 고용된 날 바로 해고되는
이 불안한 삶에 정말 지쳐버렸어
어쩌면 이런 불평도 무의미한지 모르겠어
죽으면 다 똑같아진다는 걸 우린 알고 있잖아
플레이어로 살아가는 건 멋지지만

팬으로 살아가는 건 엿 같지
남자가 되기 위해 필요한 건 돈뿐이야
굳이 말하자면 고급차 한 대 정도가 더 있겠지
메르세데스 벤츠 안은 넓고 안락해
하지만 사람들은 날 이 우울한 미치광이들과 같은
존재로 취급해
이놈들은 우울하게 어슬렁거리면서 온종일
마리화나나 피워대지
어제는 너무 빨리 지나가서 마치
오늘 같은 느낌이야
내 딸은 공놀이를 해주기 원하지만 그러기엔
난 너무 피곤해
내 인생의 반을 살았지만 남은 반은
그냥 버리고 싶어

코러스)

날 좋아하는 사람들과 싫어하는 사람들이 있지
하지만 뒤통수 때리고 사기 치고 음침한 내 모습을
만든 건 바로 악마야
나는 돈, 여자, 행운 그리고 명성을 원해
그렇게 될 수 있다면 난 지옥의 불구덩이에서
뒹굴기라도 하겠어
그렇게 될 수 있다면 난 너의 수표를 훔치고
이름을 위조해버리겠어
훗날 영원한 고문과 고통에 시달리더라도 지금
내 인생이 그렇게 될 수만 있다면 말이야
지금 나는 내 인생이 시궁창 밑바닥 같다고 생각하거든
우리 동네 사람들처럼 내 인생에도 역시 문제가 많지
나는 투팍에게 총 맞은 두 경찰관처럼 비명을 질러[1]

두 자루의 총을 들고 이제 간다. 부디 너의 집 대문이
새 자물쇠로 단단히 잠겼길 바라지
돈이 없어 내 딸에게는 신발이나 양말도 못 신기는데
너희들이 찬 귀걸이에는 보석이 좀 박혀 있는 것 같네
니가 그걸 자랑하는 동안 훔쳐다가 전당포에
팔아버릴 수도 있어
나도 반지 몇 개와 시계를 새로 샀어, 이걸 원해?
내 노래는 아직까지 한 번도 골드[2]를 따낸 적이 없지
이제 난 총을 꺼내든 채 누군가에게 달려가

코러스)

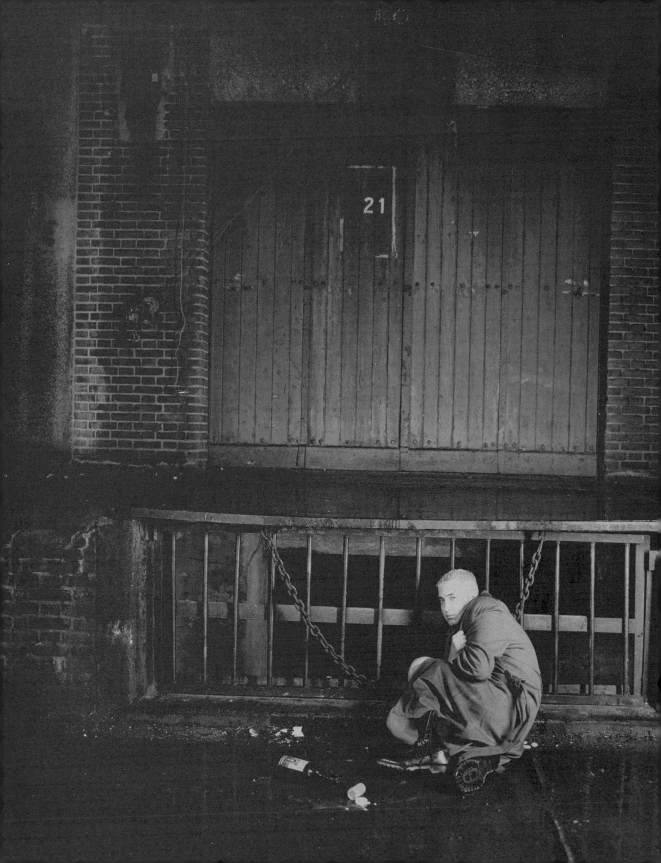

05 CUM ON EVERYBODY

〈Cum On Everybody〉 역시 EP 와 LP 사이에 작업한 곡 중 하나다. 난 댄스곡을 패러디하고 싶었다. 당시는 퍼프 대디가 음악계를 장악하던 시기였는데 이 노래를 쓰면 서 "내 스타일대로 댄스곡을 만들어보면 어떨까?" 하는 생각이 들 었다. 그래서 난 최대한 우스꽝스럽게 후렴을 만들었다. 헤드가 비 트 초안을 만들었을 때 난 이미 완성된 후렴을 가지고 있었다. 'Cum on everybody get down tonight / If you ever see a video for this shit / I'd probably be dressed up like a mummy with my wrist slit / Cum on everybody (모두들 오늘밤 죽이게 한번 놀아보자 / 만약 니가 이 노래의 비디오를 보게 된다면 / 거기서 난 손목이 그인 미라처럼 입고 흔들어대 고 있을 거야 / 모두들 이리 와)'. 이 노래는 무엇에 대해 말하든 상관없 었다. 그것들은 모조리 파티 그루브 속으로 빨려 들어갔으니까.

The Slim Shady LP

마이크 체크
테스팅 1, 2, 음…
이건 나의 댄스곡이야
내 헤드폰 볼륨을 더 올려줘

내가 제일 좋아하는 색은 빨강이야
커트 코베인이 자살할 때 흘렸던 피 같은 색 말이야
여자들은 모두 내 거시기를 붙잡고 있지
로린 힐의 음반을 샀으니 이제 그녀의 아이들이
굶어죽을 수 있겠군[1]
넌 내가 좀 아프다고 생각했지. 하지만 지금은 그
이상이라구
난 지금 에이즈에다 후두염까지 걸려버렸어
내 옷장에는 죄수복이 있지
지금 난 니 공연 네 번째 줄에 앉아서 사인해주고 있지
그런데 방금 내가 건망증이 있다는 걸 떠올려버렸어
잠깐만, 내 정신 어디 갔어, 찾을 수가 없네
지금 하는 모든 랩을 난 프리스타일로 하고 있어
내 노래 가사를 기억해낼 수 없거든
나는 의사한테 내 병을 바꿀 필요가 있다고 말했어
그래서 한 여자에게 헤르페스를 주고 매독을 받았지
크리스마스 선물 리스트에 내 앨범을 올려라
죽이는 기분을 맛보고 싶다면 자 여기, 이거 한번 맡아봐

코러스)
모두들 오늘밤 죽이게 한번 놀아보자
모두들 오늘밤 죽이게 한번 놀아보자
모두들 오늘밤 죽이게 한번 놀아보자
모두들 오늘밤 죽이게 한번 놀아보자
모두들 오늘밤 죽이게 한번 놀아보자
모두들 오늘밤 죽이게 한번 놀아보자
모두들 오늘밤 죽이게 한번 놀아보자
모두들 오늘밤 죽이게 한번 놀아보자

난 자살을 시도해본 적이 있는데 한 번 더 해볼 예정이야
그게 내가 죽을 자리에서도 내가 노래를 만드는 이유지
난 누가 뭐라 하든지 상관 안 해. 내 가운뎃손가락이
고장 난 것처럼 말이야
그러고는 내 가운뎃손가락을 모두
앞에서 흔들어대며 말하지
"난 좀 얼간이 같은 자식이야"
난 무대에 올라가 큰소리로 관객에게 말해
"니네 다 꺼져버려"
랩? 씨발 몰라, 나 그냥 안 할래. 미안해
(하지만 이건 니 앨범 발매 파티잖아!)
난 너무 지루해서 해머를 꺼냈어
그리고 그걸로 내 발을 내 차 바닥에 박아버렸어
추측해보건대 난 그냥 좀 아픈 놈인가봐
이 바구니에 있는 샌드위치는 대체 누가 가져간 거야?
약 상자에도 두통제가 모자라네
머리가 마치 상추나 양배추처럼 썰려나간 기분이야
만약 니가 이 노래의 비디오를 보게 된다면 거기서 난
손목이 그인 미라처럼 입고 흔들어대고 있을 거야

코러스)

디트로이트에서 지낼 때 몇몇 계집애들을 무릎 위에
올리고 놀았지
그년들은 날 비스티 보이스[2]라고 생각하더군
그래서 난 내가 마이크 디[3]라고 말했어
그러니까 걔네들이 "어머 니가 마이크 디인 줄은
몰랐네!"라고 하더군
난 **"키드 록[4]의 다음 콘서트 때 날 볼 수 있어**
네스 호 괴물 옆에 서 있을 거야!"라고 했지
그러고는 대마초 집으로 가서 프리스타일 랩을 토해낼
때까지 대마초를 피워댔지
재빨리 집에 돌아와서 립스틱을 바르고 타이레놀을
갈아서 계량봉이랑 같이 먹어버렸어

1 흑인 여성 뮤지션 Lauryn Hill의 발언 "백인이 내 음반을 사게 하느니 차라리 내 아이들을 굶겨 죽이겠다."를 풍자한 구절.

2 Beastie Boys. 80년대 중반부터 활동해온 백인 랩 그룹.

3 Mike D. 비스티 보이스의 멤버.

4 Kid Rock. 미국의 싱어송라이터이자 래퍼.

수신자 부담 장난전화 몇 통을 했지
"코네티컷의 켄 카니프[5] 입니다. 받으시겠습니까?"
난 모든 애들이 좋아하는 노래를 만들고 싶어
질투 나는 부자 래퍼 새끼들은 다 죽여버리겠어
그러니까 내가 토해내는 이 랩을 잘 기억해
난 니 엄마가 열 받을 내용만 골라 랩하거든

코러스)

5 Ken Kaniff. 에미넴의 앨범에 종종 등장하는 가상의 게이
캐릭터.

172

06 MY FAULT

이 머쉬룸 송은 앞에 나오는 〈Lounge〉 스킷에 영감을 받았다. FBT의 제프와 나는 스튜디오에서 이 곡의 초안을 만들어놓고 더 많은 것을 추가하려고 하고 있었다. 그러다 갑자기 제프가 흥얼거리기 시작했다. "난 절대로 그럴 의도는…." 하지만 후렴을 완성한 건 나였다. 우린 함께 노래를 흥얼거리면서 웃고 떠들었고, 제프는 노래의 템포를 한층 더 올렸다. 제프가 "너에게 일부러 머쉬룸을 주려고 했던 건 아니었어, 난 절대…."라는 가사를 붙여 노래를 불렀고 내가 작업을 마무리했다. 굉장히 밤늦은 시각이었기 때문에 집에 왔다가 다음 날 작업을 재개했다. 비트를 먼저 만들었기 때문에 가사는 후에 집에서 썼던 기억이 난다.

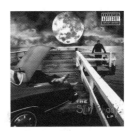

The Slim Shady LP

〈My Fault〉는 실제로 지독한 환각 증세를 겪은 내 친구 중 한 명의 이야기를 토대로 한 것이다. 그는 지독한 환각 증세를 겪으며 직

업도 구하지 못하는 자신의 신세를 비롯해 자신이 얼마나 쓸모없는 인간인지 느꼈던 것에 대해 말해주었다. 그는 내내 침울해했고 심지어는 울기까지 했다. 나는 그에게 다 잘 될 거라고 말해준 뒤 "머쉬룸 환각 증세 때문에 신세 조진 소녀의 이야기를 써보면 어떨까?" 하는 생각을 했다. 그리고 그것은 곧 현실이 되었다. 난 이 곡의 클린 버전을 [Celebrity Death Match] 사운드 트랙에 실었다. 나의 레이블 인터스코프에서는 사실 이 곡을 싱글로 발매하기를 원하지 않았다. 만약 〈My Name Is〉 다음으로 〈Guilty Conscience〉 대신 이 곡을 내세운다면 사람들이 날 별 볼일 없는 버블껌 아티스트로 볼까 우려했기 때문이었다. 만약 그렇게 두 번 연속으로 얼빠진 곡을 내세웠다면 아마 그 사실이 오늘날까지도 내 발목을 잡았을지 모른다. 이 곡이 나를 망쳤을지도 모른다는 말이다. 머쉬룸이 아니라.

코러스)
너에게 일부러 머쉬룸을 주려고 했던 건 아니었어
너를 내가 있는 이 바닥으로 끌어오려는 게
절대 아니었어
하지만 지금 넌 구석에 쪼그려 앉아 울고 있지
다 내 잘못이야, 내 잘못이라구

〔에미넴〕
난 론과 데이브와 함께 존의 레이브 파티에 갔어
거기서 머리의 반을 밀어버린 금발의 여자애
한 명을 만났지
첫 데이트에서 테이프로 몸을 묶인 채 강간당하고
싶다던 간호조무사였어
이름은 수잔이었는데, 헤로인 중독이었다가 끊은 지
얼마 되지 않았다더군

술과 얼터너티브 음악을 좋아했어
그녀는 나에게 다시 헤로인을 해볼까 한다고
말했지 (안 돼!)
나는 "잠깐만, 먼저 이 환각제를 해봐.
이게 헤로인이나 헤네시, 술, 진 같은
것들보다 더 좋다구. 이쪽으로 같이 들어가자."

(문 두드리는 소리)

"거기 누구 있는 거야?"

〔론〕
"나랑 켈리가 여기 있어!"

"오 미안, 다른 방으로 가자!"

〔수잔〕
난 널 못 믿겠어!

"닥쳐 이년아. 이 머쉬룸이나 씹어봐. 이게
신세계를 경험하게 해줄 테니까.
아마 맨발로 발가벗고 숲 속을 헤매는 느낌을 받게
될걸?"

〔수잔〕
**그래? 그럼 이거라도 해봐야겠어. 이 파티는 너무
지루하거든**

"이런 젠장!"

〔수잔〕
왜 그래?

"누가 이 가방에 있는 거 다 먹으랬어! 난 그렇게
말한 적은 없다구!"

〔수잔〕
?!

코러스)

"수잔!"

〔수잔〕
나한테서 떨어져. 난 니가 누군지 몰라

이런, 이년 맛이 갔군….

〔수잔〕
나 토하고 싶어!

일을 이렇게 크게 만들 생각은 아니었어
난 그저 약의 힘을 빌려 너를 도와주고 싶었을 뿐이라구
수잔, 그만 울어. 난 널 싫어하지 않아

세상이 다 너에게 등 돌리고 있는 것도 아니야
뭐? 니네 아빠가 널 강간했다니 그것 참 유감이네
그래서 니 말은 니 거시기를 니 아빠의 입에
넣었다는 거 아냐?
그런 것 가지고 난리를 치거나 호들갑을 떨 필요는 없단다

〔수잔〕
도와줘, 나 발작할 것 같아!

나도 지금 약에 쩔었어. 이년아, 내 티셔츠 좀
그만 놓으라고
진정 좀 해라. 점점 니가 무서워지기 시작한다구

〔수잔〕
**난 26살이고 아직 결혼은 안 했어
아이도 없고 요리도 못해**

수잔, 나 여기 있어
너 지금 식물에다 대고 말하고 있잖아!
늦기 전에 병원에 가보자
너처럼 머쉬룸을 많이 먹어치운 사람을 지금껏 본 적이
없거든

코러스)

수잔! 기다려, 너 어디 가는 거야?
넌 지금 조심해야 한다구!

〔수잔〕
**날 혼자 좀 내버려둬요. 아빠, 머리채 잡아당기는
거 이제 지겨워요**

난 니 아빠가 아니야. 혀 좀 그만 삼켜. 껌이라도 좀
가져다줄까?
그 가위 내려놔. 멍청한 짓 저지르기 전에
금방 돌아올 테니까 얌전히 앉아 있어 알았지?
데이브를 찾아볼게. 걔가 나한테 이걸 줬던 말이야
존, 데이브 어디 갔는지 알아? 패기 전에 말해

175

〔존〕
걔 화장실에 있어. 똥 누고 있는 것 같던데

데이브! 빨리 바지 입어. 구급차 불러야 돼
지금 위층에 식물한테 말하고 있는 여자애가
있단 말이야
걔 지금 자기 머리카락을 썰고 있어. 봄방학 끝날 때까지
이틀밖에 안 남았는데
약효 떨어지기까지 얼마나 걸리지?

〔데이브〕
음, 얼마나 먹었나에 달렸지

난 세 개 먹었고 걔가 나머지 22개 다 먹었어
지금 위층에서 눈알이 빠지도록 울고 있다구!

〔데이브〕
뭐라구? 걔는 아마 죽을 거야…

나도 알아. 그리고 이건 나의 잘못이야!

〔데이브〕
신이시여….

코러스〕

신이시여, 정말 미안해!
정말 미안하다구!
수잔, 제발 일어나봐!
제발! 제발 일어나봐! 지금 뭐하는 거야?
넌 안 죽었어! 넌 안 죽었다구!
난 니가 살아 있다는 걸 알아! 신이시여 제발!
수잔, 일어나! 이런 젠장….

07 '97 BONNIE AND CLYDE

논란이 되었던 이 노래는 97년 여름에 쓴 것이다. 당시의 나에게는 엿 같은 일이 참 많이도 일어났다. 킴과 내가 서로 냉전 중이던 시기이기도 했다. 우리는 함께가 아니었고 킴은 나를 대할 때 딸 해일리를 마치 무기처럼 이용하면서 내가 해일리를 보지 못하게 했다. 처음에 난 킴에게 들려주려고 이 노래를 썼다. 이 노래로 레코드 계약을 따낸다거나 히트를 친다는 건 당시로서는 생각하지도 않았다. 만약 인기를 끈다면 디트로이트에서나 좀 알려지겠거니 생각했지, 이렇게 전국 각지로 알려질 줄은 꿈에도 몰랐다. 이 노래를 만든 동기는 오로지 킴을 열 받게 하기 위해서였다. 너 들으라고 해일리 목소리도 집어넣은 거야, 알아? 참고로 이 곡은 해일리가 내 음악에 처음 등장한 노래이기도 하다. 아무튼 이 곡은 내가 가장 좋아하는 콘셉트 송 중 하나다. 빌 위더스의 노래를 샘

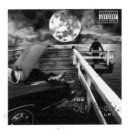

The Slim Shady LP

플링했는데 디제이 헤드가 만든 비트는 더 이상 이 곡이 〈Just The Two Of Us〉처럼 들리지 않게 했다. 헤드가 깔아놓은 베이스 라인도 죽여줬다. 비트를 듣는 순간 해일리와 나에 대한 이야기를 써야겠다는 직감이 바로 왔다. 타이밍도 딱 좋았다. 바로 후렴과 가사에 대한 영감이 떠올랐다. 하지만 해일리를 소재로 정확히 무엇에 대해 써야할지 고민도 들었다. 킴을 열 받게 하고 싶었지만 해일리와 관련해 우스꽝스러운 노래를 만들고 싶지는 않았다. 이 노래에 내 개인적인 부분을 많이 드러냈지만 별로 신경 쓰지 않는다. 어떤 사람이 날 공격하면 내가 그것에 대해 말을 하듯 이 노래 역시 똑같은 것이다. 킴이 날 열 받게 해서 난 노래로 반응한 것뿐이다. 좋아, 킴, 니가 날 열 받게 할 셈이야? 그렇다면 난 이 사람들 앞에서 공개적으로 널 우스꽝스럽게 만들어주겠어. 하지만 나의 이런 태도가 꼭 킴에게만 해당되는 건 아니다. 당신들 모두한테 난 그렇게 할 수 있다구.

오직 우리 둘이서(X8)

아가야, 아빠는 널 사랑한단다
아빠는 늘 니 옆에 있을 거야
무슨 일이 일어나든 말이야
넌 내가 가진 전부고 절대 널 잃어버리지 않을 거야
누구도 너를 내게서 빼앗아갈 수 없단다
사랑한다

자, 이제 우리는 해변으로 가는 거야
장난감 가지고 놀고 있으렴. 아빠가 안전벨트 매줄 테니까
응? 엄마는 어디 있냐구? 엄마는 트렁크에서 잠시 낮잠을 자고 있어

무슨 냄새가 난다구? 아빠가 스컹크를 치었나봐[1]
니가 무슨 생각하는지 알겠어. 수영하러 가기는 좀 늦었다고 생각하는 거지?
하지만 니 엄마는 그런 사람이란다. 남들이 안 하는 짓을 자주 하는 사람이지
자기 마음대로 하지 못하면 막 화를 낸다구
아가야 아빠 장난감 칼 가지고 그렇게 장난치면 안 돼. 어서 놓아두렴
너무 속상해하지 마. 왜 그렇게 수줍게 행동하고 그러니
아빠가 모래성 쌓는 거 도와주지 않을래?
엄마는 자기가 물에 얼마나 오래 떠 있는지 보여주고 싶대
참고로 엄마 목에 난 작은 상처는 걱정할 필요 없단다

1 트렁크에서 시체 썩는 냄새를 뜻함.

그저 조금 긁힌 것뿐이야. 아픈 건 아니야
엄마가 저녁 먹을 때 니가 케첩을 엄마 옷에 쏟았잖니
엄마 좀 그렇다, 그치? 이따 엄마를 물에 좀 씻겨 주자
그리고 아빠랑 같이 노는 거야. 알았지?

코러스)
오직 우리 둘이서..(2X)
함께 가는 거야
오직 우리 둘이서..(2X)
너와 나만!
오직 우리 둘이서..(2X)
함께 가는 거야
오직 우리 둘이서..(2X)
너와 나만!

아가야 세상에는 천국과 지옥이 있고 교도소와 감옥도 있단다

아마 아빠는 한 곳 빼고는 다 가보았을 거야
엄마가 새 남편과 새 아들을 갖게 되었거든
너 오빠 생기는 거 싫지?
잘 이해가 안 되겠지만 니가 좀 더 크면 아빠가 다
설명해줄게
하지만 지금은 엄마가 정말정말 나쁘다고 해두자
엄마는 아빠를 정말정말 화나게 했단다
하지만 아빠는 엄마를 타임아웃 시켜버린 게
좀 슬프기도 해
편하게 앉아 있으렴. 아가야 자꾸 나오려고 하지 말고!
아빠가 괜찮다고 했잖아, 까꿍
잠자고 싶어? 우쭈쭈쭈
우리 아가 응아했니? 아빠가 기저귀 갈아줄게
편히 잘 수 있게 아빠가 깨끗이 해줄게
그리고 물가에 도착하자마자 아빠는 엄마를 깨울 거야
'97 보니 앤 클라이드, 나와 내 딸[2]

코러스)

아가야 일어나렴. 다 왔단다
놀기 전에 먼저 엄마 산책 좀 시켜주자
우리 애기 왜 우니, 설마 뭐 오해하는 건 아니지?
엄마는 지금 너무 졸려서 니가 소리치는 걸
들을 수가 없어
엄마는 지금 깨어나지 않을 거야, 하지만 걱정은 하지 마
아빠가 연못 바닥에 엄마를 위해 멋진 침대를
마련해두었으니까
아빠가 이 바위에 로프를 매는 것 좀 도와주지 않을래?
자 이제 이걸 엄마 발에 묶고 엄마를 바닥으로 굴릴 거야
자 시작할게, 하나 둘 셋…… 쿵!
저기 엄마가 가네. 엄마가 물에 부딪히는 거 보이지?
이제 더 이상 아빠랑 싸울 일도, 접근금지령도 없겠구나
새 아빠도 새 오빠도 이제 더는 없을 거야
엄마에게 키스로 작별인사를 하자.
엄마한테 사랑한다고 말해보렴
이제 모래사장으로 가서 성을 짓고 놀자꾸나
그런데 그전에 트렁크에서 두 개 정도 더 꺼낼 게 있는데
그걸 좀 도와주렴[3]

코러스)

아가야 이제 세상엔 너와 나 둘 뿐이야
아빠는 늘 니 곁에 있을 거고 늘 널 사랑할 거야
아빠 말 꼭 기억해두렴
니가 날 필요로 하면 난 늘 너에게 달려갈 거야
뭐 궁금한 거 있으면 아빠한테 뭐든지 물어보렴
아빠는 너를 사랑해
사랑한단다, 아가야

2 미국의 악당 커플 보니(Bonnie) & 클라이드(Clyde)를 인용한 구절. 래퍼의 노래 중에는 유독 보니 & 클라이드를 인용한 곡이 많다.

3 새 아빠와 새 오빠의 시체를 말함.

179

⁰⁸ IF I HAD

⟨If I Had⟩는 [Slim Shady EP]에 수록되었던 곡이
다. 친구네 집에 살 때 이 노래를 썼다. 몇 명의 룸메이트와 함께
살고 있을 때였다. 가사를 썼던 주엔 내 차가 고장 나기도 했는데,
엔진이 완전히 나가버렸고 그밖에도 엿 같은 일이 동시다발적으로
일어났다. 97년 여름에 가사를 썼지만 녹음은 하지 않다가 그 해
겨울에 2주에 걸쳐 [Slim Shady EP]의 모든 곡을 녹음했다. 인터
스코프는 이 노래를 좋아했고 [Slim Shady LP]에도 수록하기를 원
했다.

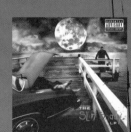

The Slim Shady LP

삶에 대한 마샬 마더스[1]의 생각······.

삶이란 뭐지?
삶이란 너를 주저하게 만드는 니 눈앞의 거대한 장애물
같은 거야
그리고 늘 지나쳐보냈다고 생각하는 순간 다시 돌아와
너한테 태클을 걸지

친구란 뭘까?
니가 친구라고 여기는 사람들이 친구라고 생각하겠지만
사실 걔네들은 정체를 숨기고 있는 너의 적이지
진짜 자기를 숨기려 변장을 일삼곤 하지
이제 좀 진짜 친해졌다고 생각하는 순간 걔네들은 너
몰래 니 목을 따버릴 거야

돈이란 뭘까?
돈은 남자들에게 우스꽝스러운 행동을 하게 만들지
돈은 모든 악의 근원이야
돈은 아까 말한 걔네들도 너한테 돌아오게 만드는 힘을
가졌지

삶이 뭐냐고?
난 삶에 질려버렸어

나는 친한 척하면서 뒤통수치는 뱀 같은 새끼들한테
질려버렸어
나는 너무 많은 죄를 짓는 것에도 질려버렸지
헤네시의 유혹을 못 이겨내는 것에도 질렸고
돈 없는 것에도 질렸어
약에 쩔어버린 친구 놈들에게도 질려버렸지
나는 저 디제이가 니 노래 틀어대는 것에도 질렸고
번번이 계약이 무산되는 것에도 질렸어
총을 사용 못 하면서 더러운 일을 처리해야
하는 것에도 질렸고
슬픔에 빠지는 것에도 질렸어
차 기름 값 땜에 몇 달러씩 빌려대는 것에도 질렸고
달리는 차 안에서 사람들에게 총을 쏴대는
놈들에게도 질렸어
시간당 최저임금 받는 일에도 질렸는데 사장 새끼는
내가 왜 불만인지 오히려 궁금해 하지
내가 방귀를 뀌고 하품을 할 때마다 잘리는 것도 질렸고
주유소 직원으로 일해야 하는 것에도 질렸어
나는 플라스틱 그릇을 사용해야 하는 것에도 질렸고
빌딩 스퀘어에서 일하는 것에도 질렸어
내가 백만장자가 아닌 것도 지긋지긋해

1 Marshall Mathers. 에미넴의 본명

코러스)
내가 100만 달러를 가지고 있다면
맥주공장을 사버려서 지구를 온통 알코올 중독으로
만들어버릴 거야
내가 마법지팡이를 가지고 있다면 내가 화장실에서
볼일 보는 동안
온 세상이 내 거시기를 빨게 해주지.
물론 콘돔은 사용 못하지
사실 내가 100만 달러를 가지고 있다고 해도
그건 충분치 않아
그때도 난 여전히 또라이일 테니까
다만 소원이 하나 있다면
온 세상이 다 키스할 수 있는 큰 엉덩이가
있었으면 좋겠어

나는 가난한 백인 쓰레기로 지내는 것에 질려버렸어
빈 병을 파티 가게로 다시 가져다주는 것에도 질렸지
전화기가 없는 것에도 질렸고
전화기가 있다 해도 놓아둘 집이 없는 것에도 질렸어
BMW를 몰지 못하는 것에도 질렸고
GM에서 일하는 녀석들 부러워하기도 이제는 질렸어
타이레놀 없이 잠 못 드는 밤에도 질렸고
매진된 쇼에서 공연하지 못하는 것에도 질렸어
투어를 못하는 것에도 질렸고
일 끝나고 매번 똑같은 금발 창녀들이랑
그 짓하는 것도 질렸어
지폐 한 장 가지고 돈뭉치처럼 있어 보이게
하는 짓에도 질렸고
돈이 없어서 총 들고 휴가 가는 걸 사람들이 쳐다보는
것도 질렸어
똑같은 나이키 모자를 쓰는 것도 질렸고
매번 똑같은 신발을 신고 클럽에 들어가기도 질렸어

사람들이 내가 약에 대한 랩밖에 안 한다고 수군대는 걸
듣는 것도 질렸고
〈Nobody's As Ill As Me〉[2]의 내 랩이 별로라면서 내
실력의 반도 못하는 놈들에게 질렸어
거짓말하는 라디오 방송에도 질렸고
JLB가 "이곳이 바로 힙합이 사는 곳입니다!"라고 말하는
것에도 질려버렸어[3]

코러스)

내가 무슨 말하는지 알아?
나는 이 모든 젠장맞을 것들에
질려버렸다구

나보고 긍정적으로 생각하라고들 하는데
도무지 긍정적인 것들이 없는데
어떻게 긍정적으로 보라는 거야?
무슨 말인지 알아?
난 내 주변에 있는 것들, 내가 보는 것들에 대해
랩을 한다구
무슨 말인지 아냔 말이야. 지금 난 모든 것에 지쳐버렸어
디트로이트 래퍼들끼리 서로 까는 것도 지겹고
내 노래는 라디오에 나오지도 않지
씨발, 그래도 괜찮아. 내 말 무슨 말인지 알지?
그냥 신물이 났을 뿐이라고
그런 거야

2 에미넴이 언더그라운드에서 발표한 초창기 곡 중 하나.

3 디트로이트의 힙합 라디오 방송.

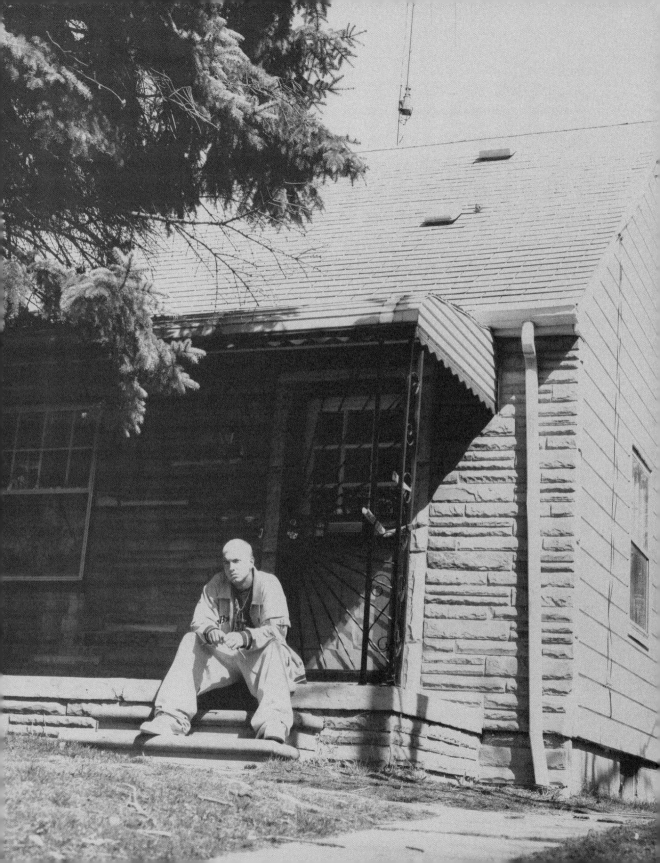

⁰⁹ BRAIN DAMAGE

〈Brain Damage〉는 EP와 LP 사이에 만든 곡 중 하나다. 캘리포니아로 떠나기 전 킴의 아파트에서 살 때 가사를 썼다. 그때 난 첫 번째 벌스와 후렴을 먼저 썼지만 곡을 그냥 버려버릴까 생각도 했다. 레코드 계약을 따내지 못한 노래를 여럿 버리기 시작할 때였기 때문이다. 하지만 계약이 성사된 후 난 이미 써놓은 가사를 보면서 "이거 정말 물건이군. 어서 마저 끝내야겠어." 하며 곡을 마무리했다. 두 번째 벌스는 레이블에서 마련해준 캘리포니아의 한 아파트에서 썼던 기억이 난다. 처음엔 뼈대만 있는 비트에 맞춰 가사를 썼지만 후에 난 머릿속에 떠오르는 베이스 라인을 곡에 추가했고, 최종적으로 지금 당신이 듣고 있는 버전으로 곡을 완성했다. 두 가지 벌스로 구성되어 있는데 하나는 그냥 보통 길고 다른 하나는 식겁하게 길다.

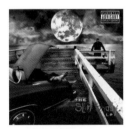

The Slim Shady LP

〔의사〕 메스!

〔간호사〕 여기 있어요

〔의사〕 스폰지

〔간호사〕 여기요

〔의사〕 잠깐… 환자가 발작하기 시작했어!

〔간호사〕 이런!

〔의사〕 전기 충격 준비해!

〔간호사〕 어떻게 이런 일이!

〔의사〕 전기 충격 준비하라구!

〔간호사〕 이를 어째!

이것이 바로 천 볼트짜리 전기에 감전된 결과란 거야

볼트를 꽂은 목**1**, "간호사, 환자가 죽을지도 몰라.

빨리 맥박 확인해!"

어른을 공경하길 거부한 아이

테이프를 붙인 안경을 쓰고 코에는 주근깨가 있었지

우스꽝스럽게 생긴 백인 아이, 말라깽이에다 성미가 고약했지 왜냐하면 난 덩치 큰 패거리들에게 늘 괴롭힘을 당해왔으니까

하루는 참다못해 자전거 걸이에 있는 모든 타이어를

펑크냈지

중학교 첫날에 이 새끼가 말하길 "3시 정각에 보자.

넌 오늘 죽은 목숨이야."라고 했지

시계를 보니 1시 20분이었어

내가 "난 이미 점심 값까지 너한테 모두 줬는데 대체 뭘

더 바라는 거야?"라고 하니까

"도망칠 생각은 안 하는 게 좋을 거야. 매를 더 버는 셈이

될 테니까."라고 하더군

손바닥에선 땀이 났고 조금 떨리기 시작했지

누가 말했어. "배가 아프다고 꾀병 부려봐.

효과가 있을 거야."

난 소리 질렀어. "악! 맹장이 터질 것 같아!

선생님, 간호사 좀 불러줘요!"

〔선생님〕 어디가 아프니?

〔에미넴〕 잘 모르겠어요. 아 다리, 다리가 아파요!

〔선생님〕 다리? 아까는 배가 아프다고 하지 않았어?

〔에미넴〕 그러기는 했죠. 그런데 무릎도 아프단

말이에요!

〔선생님〕 장난은 그만하자꾸나. 장난쳤으니 숙제를

더 내줘야겠다.

〔에미넴〕 엥? 방과 후에 절 남게 하지 않으실

건가요?

〔선생님〕 아니, 저 덩치 큰 녀석이 널 패고 싶어

하는데 개한테 맡겨두려고

코러스)

뇌 손상, 태어날 때부터 이미 그랬지

사람들은 나더러 약을 하는 놈이라고 했어

내가 내 갈 길도 잘 모르는 놈이라는 거야

하지만 어딜 가든 그 녀석들은 내 노래를

틀기에 바빴지

뇌 손상… 딸 해일리**2**를 낳기 전에

나는 디앤젤로 배일리라는 뚱뚱한 놈에게

매일 시달려야 했어

8학년이었는데 역겨운 행동만 골라 했지

걔네 아빠는 복싱을 했었어

매일 라커룸으로 나를 불러내 괴롭혔지

하루는 내가 오줌을 누고 있는데 그 녀석이

화장실에 들어와서 날 몰아세우면서 때리려고 했지

내 코가 부러질 때까지 소변기에 내 머리를

박아대더군

내 옷은 피로 물들었고 그 녀석은 내 목을 졸라댔지

나는 애원하면서 이러지 말라고 했지

하지만 그 녀석은 아랑곳하지 않고 내 목을 계속

조르면서 말했어

1 프랑켄슈타인을 연상하게 하는 구절.

2 Hailie Jade Mathers. 1995년에 태어난 에미넴의 딸.
에미넴의 노래에 단골 소재로 등장하며 에미넴의 각별한
사랑을 받고 있다.

"널 죽여버리겠어." 난 숨을 쉴 수가 없었지
그때 교장이 들어와서 뭐하고 있냐고 묻더군
그러더니 나를 도와주는 게 아니라 같이
나를 밟아대는 거야
나는 이러다 내가 죽을지도 모른다고 생각했어
결과적으로 난 걔네가 떠나기 전까지 5분이나
숨을 참고 있었지
그리고는 곧장 수위실 창고로 달려갔어
문을 차버리고 4인치짜리 나사를 뽑아냈어
날카로운 물건이랑 빗자루랑 기타 이상하게 생긴
도구들을 손에 쥐었지
"이건 늘 내 오렌지주스를 뺏어 마시고 식당에서
내 자리를 빼앗고 내 초콜릿 우유를 마시고
내 식기를 떨어뜨려 엎지르게 한 대가다
이번 한 방으로 다 되갚아주겠어!"
난 빗자루를 최대한 뒤로 당겼다가 있는 힘껏 휘둘렀어
그리고 나무가 부러질 때까지 그 녀석의 머리를
내리쳤지
그 자식을 쓰러뜨리고 그 자식 가슴팍에 한 발을
올리고 섰지
그날 밤 집에 돌아와 만화책을 읽으려는데 갑자기
모든 게 잿빛으로 보이는 거야
지금 읽고 있는 게 무엇인지도 난 제대로 볼 수가 없었지
귀가 안 들리기 시작하고 왼쪽 귀에서는 피가 나기

시작했어
엄마가 소리쳤어
"너 뭐하는 거야, 혹시 약하니?! 지금 너 때문에
카펫이 온통 붉게 물들고 있잖아!"
엄마는 리모콘으로 내 머리를 내리치기 시작했어
머리에 구멍이 났고 뇌가 두개골 밖으로 흘러나왔지
그걸 집어 들고 난 소리쳤어.
"이것 좀 봐 이년아!
지금 니가 무슨 짓을 했는지 알아?"

(엄마) 오 신이시여! 미안하다, 아들아
"닥쳐 이년아! 엿이나 먹으라구!"
뇌를 다시 내 머리 속에 넣고 꿰매고 닫았지
내 목에 나사도 몇 개 박고 말이야

코러스)

뇌 손상…
뇌 손상…
난 뇌 손상을 입었지…
뇌 손상…
그건 아마도 뇌 손상…
뇌 손상…
난 뇌 손상을 입었지…

'10 ROLE MODEL

노래를 만들 때 난 그냥 빈둥거리고 있었다. 이건 나에게 그냥 랩송일 뿐이다. 그저 완벽하게 빈정대고 비꼬는 그런 노래 말이다. 나는 확실히 해두고 싶었다. 나를 롤 모델 같은 걸로 바라보지 말 것. 드레와 난 스튜디오에 있었는데 드레가 먼저 비트를 만들었다. 난 아직 미완성이긴 하지만 이미 써둔 가사 하나를 가지고 있었고, 드레에게 그 가사가 이 비트에 어울릴 것 같다고 말했다. 비트에 맞춰 랩을 한번 해본 뒤 나는 그 자리에서 바로 나머지 벌스와 후렴을 완성했다. 함께 있던 멜-맨이 'Don't you wanna grow up to be just like me? (어때 나처럼 되고 싶지 않아?)'라는 부분을 생각해냈고, 난 "그거 완벽한데?"라고 맞장구쳐주었다. 내가 말하려고 했던 것과 똑같았기 때문이다. 당신도 알 듯 마리화나를 피고 약을 하고 학교에서 잘리는 것들 말이다. 그 부분을 후렴으로 정한 다음

The Slim Shady LP

나머지 후렴 부분을 채웠다. 'I came to the club drunk with a fake ID / Don't you wanna grow up to be just like me! (난 가짜 신분증을 들고 취한 채 클럽에 왔어 / 어때 나처럼 되고 싶지 않아?), 이런 식으로. 이 곡은 드레와 처음으로 작업한 세 곡 중 하나다.

셰이디 노트: 드레와 최초로 작업한 세 곡 중 나머지 두 곡은 어느 앨범에도 수록하지 않았다. 그 중 하나는 〈When Hell Freezes Over〉라는 곡이었는데 인세인 클라운 파씨를 향한 나의 첫 번째 디스 곡이었다. 나머지 한 곡의 제목은 〈Ghost Stories〉였다. 나의 동료 중 한 명인 서스틴 하울 더 서드와 함께할 예정인 노래였다. 드레의 비트에 맞춰 먼저 내가 녹음을 했는데 해놓고 나니 그건 기다란 하나의 벌스에 불과했다. 귀신이 나오는 집에 갇혀 벽에서 피가 흘러내리고 온갖 기괴한 일이 벌어지는 이야기였다. 영화 〈폴터가이스트〉 같은 것 말이다. 하지만 결국 그 노래는 어디에도 수록되지 않았다. 뭐, 다음 앨범에 넣을지도 모르는 일이다.

좋아, 나 지금부터 물에 빠져 죽으려구
너도 이거 따라할 수 있어
너도 나처럼 될 수 있다구!

마이크 체크 원, 투…
시작해볼까

나는 암적인 존재야. 때문에 내가 널 디스하면
넌 반격하길 원하지 않겠지
만약 니가 카니버스[1] 랩 가사 같은 걸로
나에게 반격한다면
난 널 매달아 죽인 다음 다시 니 목을 조를 거야
뼈가 피부 밖으로 튀어나올 때까지 다리도
부러뜨려버리지 뭐
니가 나에게 싸움을 걸면 나도 너한테 똑같이
되갚아줄 거야
제리 스프링거 쇼[2]에 나가 널 합법적으로 패주지

1 Canibus. 공격적인 성향으로 잘 알려진 래퍼로 신인 시절 힙합계의 큰 형님격인 LL Cool J와 랩 배틀을 벌이며 유명해졌다. 카니버스는 자신을 향한 LL Cool J의 디스 곡 가사를 에미넴이 썼다고 지목해 논란을 일으킨 바 있다.

2 Jerry Springer Show. 출연자끼리의 갈등으로 잘 알려진 티브이 쇼.

난 마리화나를 한번 피기 시작하면 소니 보노[3]보다도
더 세게 나무를 들이박아[4]

내가 만약 약을 한 적이 없다고 한다면 그건 당연히 거짓말이야

마치 대통령보다 내가 더 많이 섹스를 해봤다고 말하는
것과 같지[5]
힐러리는 날 때리려고 하면서 나보고 변태라고 했어
그년의 편도선을 찢어버린 다음 꺼내서 샤베트를
먹여버렸지
난 요즘 좀 신경이 곤두서 있어
바닐라 아이스를 잡아다가 걔 금발머리를 찢어버렸지
나랑 만났던 여자들은 다 레즈비언이 되었어
자, 이제부터 이 노래가 시키는 대로 한번 해봐
마리화나를 피고, 엑스터시를 하고, 퇴학당하고,
사람을 죽이고, 술을 마셔봐
그러고는 아무 일 없다는 듯이 차를 몰아봐
난 가게에 들어가서 물건을 훔칠 만큼 멍청한 놈이야
난 로린 힐한테 데이트 신청을 할 만큼 병신이란 말이야[6]
어떤 놈들은 내가 하얗다는 것만 말하고
내 기술은 무시하는데 그건 아마 내가 주황색 챙에
초록색 모자처럼 튀기 때문일 거야
하지만 난 신경 쓰지 않아. 니넨 아무것도 모르지
내가 어떻게 하얗다는 거야. 난 존재하지도 않는데
난 면도를 하고 샤워를 한 다음 레이브 파티에 가지
약물과다로 죽은 다음 내 무덤에서 나를 꺼내
내 가운뎃손가락은 굽혀지지 않아
그럼 어떻게 흔드냐고?
이런 게 내가 아이들한테 가르쳐줘야 할 것들이란
말이지?

코러스)

이제 나를 보고 정확히 따라해
어때 나처럼 되고 싶지 않아?
난 여자를 때리고 머쉬룸을 무진장 처먹는다구
어때 나처럼 되고 싶지 않냐구!

나랑 마커스 알렌은 니콜을 보러 갔지
문 두드리는 소리가 들렸고 그건 분명히 론 골드였어
문 뒤로 가서 난잡하게 놀고 싶은 걸 간신히 참고
둘 다 죽여버리고 흰색 포드 자동차에 피를 발랐어[7]
내 척추를 비틀지 않으면 내 정신이 작동을 안 해
난 가스 브룩스[8]를 셔츠가 찢어질 때까지 때렸지
난 선수가 아냐. 그저 죽이는 라임을 뱉는 놈이지
내 라임으로 오존층에 구멍을 내버릴 수도 있어
내 랩 스타일은 뒤틀렸어
니 할머니 시체를 들고 나와 니네 집 현관에 던져버리지
망토를 두르고 치킨호크 만화에 뛰어들어서
도토리를 들고 포그혼레그혼[9]을 패버리지
난 노먼 베이츠[10]만큼 평범한 사람이야.
기형아 기질이 좀 있지
난 엄마 뱃속에서 4분 정도 늦게 태어났다구

엄마 듣고 있어요? 사랑해요 엄마

절대로 삽으로 엄마 머리를 치려고 했던 건 아니었어요
누가 내 뇌에다 설명 좀 해줘
내가 지금 막 전기톱으로 정맥을 잘라내서 내가 이렇게
아픈 거라구

3 Sonny Bono. 미국의 뮤지션이자 프로듀서. 1998년
스키를 타다 나무를 박아 사망했다.

4 이 구절에서 나무(tree)는 마리화나를 뜻하기도 함.

5 빌 클린턴(Bill Clinton)의 섹스 스캔들을 비꼼.

6 앞에서 나왔듯이 로린 힐은 백인에 대해 거부감을 표현한
발언으로 논란을 일으킨 바 있다.

7 위 4줄은 오제이 심슨 살인사건을 패러디한 구절.

8 Garth Brooks. 미국의 컨트리 싱어.

9 Foghorn Leghorn. 닭을 형상화한 미국의 만화 캐릭터.

10 Norman Bates. 영화에 나온 연쇄 살인마.

난 숨을 고르고 한숨을 내쉬어
내가 약에 쩔어서 그러든 원래 얼간이든 간에
니가 이 방을 기웃거리지 않는다면 나도 그러지 않아
그러니까 니가 엉덩이에 온도계를 꽂은 니 엄마를 본다면
그건 확실히 내가 니 엄마랑 그걸 하고 있다는 뜻일 거야
내가 이 솔로 앨범을 그만둔다면 케이지의 음반을 살 거야
그리고 이 앨범에다 그걸 더빙할 거라구[11]

코러스)
난 가짜 신분증을 들고 취한 채 클럽에 왔어
어때 나처럼 되고 싶지 않아?
난 에이즈에 걸린 여자 10명과 함께 있었지
어때 나처럼 되고 싶지 않아?
내 거시기엔 사마귀가 있어서 오줌 눌 때마다
탈 듯이 아프지
어때 나처럼 되고 싶지 않아?
난 내 거시기에 밧줄을 묶고 나무에서 뛰어내려
너 아마 나처럼 되고 싶을걸!

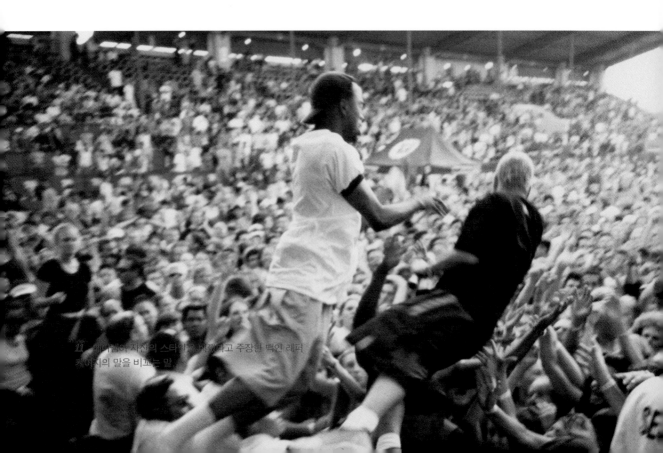

11 에미넴이 자신의 스타일을 베꼈다고 주장한 백인 래퍼
케이지의 말을 비꼬는 말.

'11 GUILTY CONSCIENCE

하루는 드레와 함께 체육관에 있었다. 그곳에서 우리는 작업할 노래의 콘셉트 등에 대해 이야기를 나누었다. 드레는 〈Night n' Day〉라는 제목의 노래를 작업하자고 했다. 드레가 어떤 말을 하면 내가 무조건 그에 반대되는 말을 하는 콘셉트였다. 그날 밤 나는 집에 가서 그에 관해 고민을 했고 가사를 좀 끼적였다. 며칠 후 드레에게 가서 내가 적은 가사를 보여주었더니 그가 바로 스튜디오 예약을 잡아 비트를 들려주었는데 그게 정말 죽여줬다. 그래서 바로 녹음에 들어갔다. 내가 가이드라인을 녹음하는 동안 드레는 자기 부분을 연습했다. 그리고 일주일 후 곡에 들어갈 스킷을 녹음하기로 했다. 탤런트 에이전시에 연락해서 아나운서 한 명을 참여시키기로 했고, 그에게 "아무개를 만납니다."로 시작하는 부분의 녹음을 부탁했다. 스킷이 들어갈 자리를 미리 비워둔 상태였다.

The Slim Shady LP

그의 녹음이 끝난 후 우리는 그의 멘트 뒤로 상황을 나타내주는 효
과음을 깔았다. 이런 과정을 통해 곡이 완성되었다. 멋지지 않나?

〔아나운서〕
23살의 에디를 만납니다
그는 삶에 찌들었어요
하려는 짓을 보아하니 주류 가게를 털려고
하는군요
("더 이상은 못 참아. 더 이상은 못 참겠다구")
그러나 갑자기 그의 마음이 바뀝니다
그의 양심이 나와 말을 하기 시작하는 거예요
("내가 할 일은 이거야. 난 이걸 해야 돼, 이걸…")

〔닥터 드레〕
멈춰!
그 주류 가게에 들어가서 돈을 털기 전에
그 결과에 대해 먼저 생각해봤으면 좋겠어
(근데 넌 누구야?)
난 너의 빌어먹을 양심이다!

〔에미넴〕
웃기고 자빠졌네!
당장 들어가서 돈을 훔치고 니네 이모네 집으로 도망가
거기서 드레스도 빌리고 금발 가발도 빌리는 거야
이모한테 니가 머물 곳이 필요하다고 말해
니 다리털을 밀어버린다면 아마 며칠은 안전할 거야

〔닥터 드레〕
하지만 그렇게 한다고 해도 이웃들이 널 알아보고
당장 고발할걸?
문 안으로 들어서기 전에 다시 한번 신중히 생각해
저 가게 점원 좀 봐봐. 그녀는 조지 번스[1]보다
더 늙게 보인다구

〔에미넴〕
지랄 좀 그만 떨어! 빨리 해버려! 저년을 쏴버리라구!
이번 기회를 그냥 이렇게 날려버릴래? 너 그렇게 돈
많아?
저년이 죽든 말든 니가 무슨 상관이야? 너 자꾸
계집애처럼 굴래?
니가 애가 있든 없든 저 여자가 신경이나 쓸 것 같아?

〔닥터 드레〕
그만둬, 위험을 감수해가며 이런 짓을 할 필요는 없어
어서 그 총 내려놓으라구
슬림의 이야긴 들을 필요 없어. 갠 너한테 해악이라구

〔에미넴〕
어이 드레… 난 니 태도가 정말 맘에 안 들어

〔아나운서〕
21살의 스탠을 만납니다
파티장에서 한 어린 소녀를 만났고
위층에서 분위기는 뜨거워지기 시작합니다
이때 다시 한번 그의 양심이 불쑥 튀어나와서

1 George Burns: 미국의 코미디언. 1996년 100살의
나이로 사망했다.

〔에미넴〕

내 말 좀 들어봐, 걔 볼에 키스하고 립스틱을
더럽히는 도중에 이걸 걔 술잔에 넣어봐
그런 다음에 이년 귓불을 야금야금 핥아주기만
하면 되는 거야

〔닥터 드레〕

얘는 이제 겨우 15살이라구
그녀를 이용해먹을 생각을 하면 안 돼

〔에미넴〕

걔 거시기 한번 봐봐. 털 좀 났냐?
다 벗긴 다음에 따먹어버려
걘 아마 필름 끊겨버려서 나중에 자기가
여기 왜 왔는지도 기억 못 할 거야

〔닥터 드레〕

너 '키즈'²라는 영화도 못 봤냐?

〔에미넴〕

안 봤는데. 대신 선두비 포르노³는 봤지

〔닥터 드레〕

망할, 너 진짜 감방에 들어가고 싶은 거야?

〔에미넴〕

엿 먹어! 시원하게 한번 하고 나중에 보석금 내면 돼

〔아나운서〕

29살의 건설노동자 그레이디를 만납니다
빡센 하루를 마치고 집에 왔는데
침대에 누가 아내와 같이 있는 걸 목격하고 맙니다

〔닥터 드레〕

좋아, 일단 진정해, 침착하라구. 숨을 좀 내뱉고…

〔에미넴〕

지랄하고 있네. 넌 지금 이년이 바람 피는 거
딱 잡은 거라구
니가 뼈 빠지게 일하는 동안 다른 새끼랑
놀아났단 거 아냐
이년 목을 긋고 대가리를 따버려!

〔닥터 드레〕

기다려! 뭔가 사정이 있을 수도 있잖아?

〔에미넴〕

뭐? 발을 헛디뎌서? 떨어져서?
그래서 이놈 거시기에 떨어지기라도 했단 말이야?

〔닥터 드레〕

그래, 셰이디… 니 말이 맞을지도 몰라
하지만 그레이디, 아이를 먼저 생각해보라구

〔에미넴〕

좋아 한번 생각해봐. 그래도 저년 패버리고 싶지?
저년의 목구멍을 쥐어 잡고 니 딸이랑 같이 납치해버리고
싶다고?
내가 바로 그렇게 했었지.⁴ 멍청하게 굴지 말고
똑똑하게 처리하라구
디 반즈⁵를 때렸던 놈의 충고를 설마 귀담아 들으려는 건
아니겠지?

〔닥터 드레〕

너 지금 뭐라고 말했냐?

2 〈Kids〉. 1995년 개봉한 영화로 처녀들과 잠자리를
하고 다니던 한 십대 청년이 뒤늦게 에이즈에 걸린 여성과
잠자리를 했다는 사실을 알게 되는 내용.

3 Son Doobie. 포르노 회사 비비드(Vivid)의 시리즈 중 하나.

4 자신의 노래 〈'97 Bonnie & Clyde〉, 〈Kim〉 등을
가리키는 걸로 추정.

5 Dee Barnes. 래퍼이자 쇼 호스트로 1991년 닥터
드레에게 폭행당한 적이 있다.

〔에미넴〕
왜? 뭐가 잘못됐어? 내가 그걸 기억하고 있을 거라고는
생각 못했나 보지?

〔닥터 드레〕
죽여버리겠어, 이 개자식

〔에미넴〕
워워, 진정하라구
역시 N.W.A[6] 출신답구만
콤프턴[7] 출신의 니가 얘한테 점잖게 충고하는 거
너무 웃기지 않아?

〔닥터 드레〕
이 사람이 내가 밟았던 전철을 똑같이 밟을 필요는 없잖아
미리 해본 사람의 입장에서 말이야…
앗 씨발, 내가 무슨 얘길 하는 거지
그레이디, 그냥 둘 다 죽여버려. 총 어디다 뒀어?

6 Niggas With Attitude. 닥터 드레가 몸담았던 악명 높은
갱스터 랩 그룹.

7 미국 서부의 도시 중 하나. 많은 갱스터 래퍼들의
고향이기도 하다.

〔The Marshall Mathers LP〕의 클린 버전에 〈Kim〉 대신 수록됨.

The Marshall Mathers LP

〔미스터 맥키〕
자 함께 놀아야지
얘들아 조용, 조용
오늘 새로 오신 선생님을 소개할게
이분은 셰이디 선생님이라고 해
얘들아 다들 자리에 앉으렴
브라이언 그 물건 내려놔
〔닥쳐!〕
셰이디 씨가 이제 너희들의 새 선생님이 되실 거
카니프 선생님은 폐렴에 걸리셨단다
〔에이즈에 걸린 거야〕
셰이디 선생님, 잘 부탁드려요

여러분 안녕?

(엿 먹어!)

오늘은 다람쥐를 독살하는 법에 대해 배울 거예요
하지만 그 전에 내 친구 밥을 소개하는
시간을 가질까 해요
자, 밥에게 모두 인사해요. 밥은 서른 살이고
아직 엄마랑 같이 살아요
그리고 직업도 없고 집에 틀어박혀 대마초나
피워댄답니다
하지만 걔의 12살짜리 동생은 밥을 대단한 놈인 양
우러러보죠
밥의 특기는 동네 와플 가게에서 죽때리는 거예요
또 주차장에서 웨이트리스가 퇴근하기만을 기다렸다가
좀 어둑어둑해지면 개를 산책시키는 척하면서
개네들을 숲 속으로 끌고 가 토막내버릴 장소로
이동하고는 하죠
혹시 그 여자들이 탈출해 경찰을 부르더라도
너무 겁에 질린 나머지 신고 못 할걸 아니까요
하루는 스테이시 부인이 일을 마치고 나오는데
누가 아무 말 없이 그녀의 얼굴을 쥐어 잡는 걸 느꼈대요
그녀는 밥임을 알아채고 그에게 당장 집어치우라고
말했죠
하지만 밥 같은 미친놈이 그 말을 듣겠어요?
밥은 슬림 셰이디보다 더 나사가 빠진 정신 나간 놈인데
의사에게 진찰 좀 받으라고 닥터 드레에게 데려갈 수도
없는 노릇이죠
밥은 스테이시의 다리를 토막내버리고 그녀를 호수에
던져버렸어요
'경찰 놈들 어디 한번 찾아봐라' 하면서요
하지만 그날 이후 누구도 스테이시를 찾지 못했고
밥은 오늘도 와플 가게에서 죽치고 앉아 있어요
여기까지 '밥과 그의 대마초' 이야기였어요
이건 너희들에게도 일어날 수 있는 일이랍니다
대마초는 해로운 거예요

코러스)

애들아 알겠지? 마약은 나쁜 거란다
못 믿겠다면 아빠한테 가서 물어봐
아빠 말도 못 믿겠다면 엄마한테 가서 물어봐
엄마가 너에게 마약이 왜 죽이는 건지 잘
설명해줄 거야
그러니 모두 마약은 안 된다고 외쳐보자
남들이 한다고 따라 해서는 안 돼
그것만 명심한다면 달리 더 할 말이 없구나
마약은 정말 나쁜 거야, 알았지?

내 거시기는 땅콩만 한데 혹시 본 사람?
당연히 본 적이 없겠지. 정말 땅콩만 하니까
땅콩 얘기가 나와서 말인데 다람쥐한테 해로운 게
뭐가 있을까?
엑스터시는 세상에서 가장 해로운 약물이지
만약 누가 너에게 엑스터시를
주더라도 절대 하지 마
니들 같은 어린애들은 두 알만 먹어도
척수액이 말라버릴걸
척수액은 정말 중요한 거야
그런 걸 다시는 회복할 수 없게 된다구
그러니 절대 복용하지 마. 니 등의 모든
뼈마디가 고통스럽게 될 거야
자, 21살의 잭 이야기를 시작해볼게
잭은 친구들이랑 동아리 파티에서 놀다가 기분도 낼 겸
친구들이 준 다섯 알을 복용하기로 마음먹었어
친구 놈들의 압박도 있고 지네들끼리 놀다 보면 생기는
혈기왕성한 치기 같은 거지
갑자기 잭의 몸이 경련을 일으키고 맥박이 빨라지기
시작했어
눈알은 두개골 안으로 뒤돌아가 버렸고
등은 맥도날드 로고처럼 구부러지고 말았지
그러고는 도날드네 집 카펫에다 토를 하고 뻗어버렸어

아파트에 있던 모든 사람이 그걸 보고 비웃기 시작했지
"어이 아담, 잭은 정말 얼간이 새끼야. 저걸 좀 보라고!"
걔네들도 그 약을 먹었기 때문에 그 광경이 정말
재미있다고 생각한 거지
잭 저 자식 돈 버렸다, 이 정도?
잭은 혼수상태에 빠지더니 움직임을 멈췄어
잭의 등과 어깨는 마치 요가 연습을 했던 것처럼
휘어져 있었지
이게 바로 엑스터시 마니아 잭의 이야기
그러니까 절대로 다람쥐에게 엑스터시를 먹이지 마
물론 너희들도 말이야

코러스)

마지막으로 말이야. 요즘 젊은 애들 사이에서
가장 큰 문제가 되는 게 바로 버섯[1]이란다
그건 소의 거름에서 자라는데 사람들은
그걸 떼어내 닦아낸 후
가방에 담아와서 바로 입에 집어넣고 씹어
먹는단다
그걸 먹는 순간 바로 알딸딸해지기 시작하지
모든 게 느려지는 것 같은 느낌을 받고 때로는 환영도
보이게 돼
오렌지색 머리를 하고 지-스트링을 입은 뚱뚱한 여자
같은 것 말이야
(셰이디 선생님, 지─스트링이 뭐예요?)
클레어, 그건 실이란다
여자들은 그걸 엉덩이 사이에 박아뒀다가 밖에 나가서
꺼내 입고는 하지

만약 니가 머쉬룸을 너무 많이 먹었을 때는
앗 이런, 내가 방금 머쉬룸이라고 했니?
그러니까 버섯을 먹으면
니 혀가 소 혀처럼 부풀어 오르게 돼
(왜요?)
소똥에서 나왔으니까 그렇지
(으 더러워!)
보다시피 약물은 나쁜 거야, 이게 일반상식이란다
하지만 니네 부모님은 그게 내가 유일하게 잘하는
것이라고 알고 있어
나처럼 되면 안 된단다. 만약 너희들이 자라서
약물을 과다복용하면 부모님이 아마 날 찾아올 거고,
그러면 난 수염을 기르고 변장해서 숨을 수밖에 없어
그건 분명 내 잘못일 테니까
그러니까 절대로 약을 해서는 안 돼
내가 하지 않는 것만 하렴
왜냐하면 난 니들한테 해로우니까

코러스)

〔미스터 맥키〕
자, 모두 박수치자
(닥쳐!)
다 같이 노래 부르자, 얘들아
(엿이나 먹어!)
약물은 나쁜 거야, 정말 나쁜 거라구
그러니 약을 해서는 안 돼
(엿이나 먹어!)
그래야 내가 할 게 더 많아지지
(히피 자식! 빌어먹을!)
(완전히 새 됐군…)

1 앞에서도 나온 환각제의 일종인 '머쉬룸'을 뜻하지만
여기서는 아이들에게 설명하기 위해 생물학적 용어에 가까운
'fungus'라는 단어를 사용.

'13 MARSHALL MATHERS

두 번째 앨범을 작업하며 난 〈I Don't Give A Fuck〉의 세 번째
시리즈 같은 곡을 만들고 싶었다. 하루는 FBT의 제프가 어쿠스틱
기타를 치면서 "Cause I'm just Marshall Mathers (난 그냥 마샬 마더
스야)"라며 후렴을 만들어 불렀다. 난 그게 맘에 들었다. 스튜디오
안에서 빈둥대다 보면 멋진 것이 튀어나오기 마련이다. 나는 직접
후렴을 완성했고, 이 곡에서는 온전히 나에게만 집중하기로 했다.

The Marshall Mathers LP

난 나에 관한 것은 물론이고 나와 직접적인 관련이 없더라도 힙합
과 관련한 모든 최신 이슈에 대해서도 가사를 썼다. 인세인 클라운
파씨, 엄마, 나를 본 적도 없으면서 나와 엮이려고 하는 친척 등에
대해 말이다. 각 벌스에서는 세게 뱉고 후렴은 조금 부드럽게 가려
고 했다. 녹음을 마친 후 이 곡이 앨범 전체를 대변한다는 느낌이
들어서 앨범 타이틀을 [The Marshall Mathers LP]로 짓게 되었다.

난 정말 이해할 수가 없어
작년에 난 아무것도 아니었지
그런데 올해에 음반을 좀 팔기 시작하니까
온갖 놈들이 마치 내가 자기한테 빚이라도 진
것처럼 달려드네
니네가 원하는 게 뭐야, 대체? 1000만 달러?
당장 꺼져버려

코러스1)
난 그냥 마샬 마더스야
그냥 보통 녀석이지
왜 이렇게들 호들갑을 떨어대는지 모르겠어
전에는 관심도 안 갖고 오히려 날 의심해대던
놈들이
이제는 입을 놀려대면서 날 공격하려고 해

넌 내가 조깅하는 걸 볼 수 있어
넌 내가 산책하는 것도 볼 수 있지
아마 넌 내가 공원에서 목이 잘린 로트와일러
개 한 마리와
산책하고 있는 걸 볼 수 있을 거야
이놈의 개새끼가 너무 짖어대기에 혼 좀 내줬지
나는 창문에 기대 샷건을 장전한 채 투팍을
저격했던 차를 몰고 다니고
비기[1]를 쐈던 놈을 찾아다니기도 했지
마치 아무것도 모르는 듯 파랗고 빨간 옷[2]을 입고 말이야
비기보다 더 큰 12구경 총을 쥐고 있는데
난 열이 좀 받았어
투팍과 비기가 이 광경을 볼 수 없으니까

그들을 따라한 싸구려 새끼[3]들이 돈을 벌어 부자가 되네
걔네들 돈은 원래 투팍과 비기의 지갑 속에 있어야 했어
샴페인이 터지는 이 광경을 가만히 앉아 지켜보다가 좀
역겨워져서
레미마틴 빈 병을 하나 들고 나가보기로 했지
26살 먹은 카트만[4]처럼 뭔 짓을 꾸미기
시작하면서 말이야
난 백스트리트보이스와 리키 마틴을 싫어해
엔싱크는 죽여버리고 싶지. 날 자극하지 말라고
이 새끼들은 노래 부르는 법도 몰라
브리트니 스피어스는 쓰레기지
뭐? 이년 저능아라고? 내 16달러 돌려줘![5]

잡지에는 온통 계집애 같은 남자새끼들이 웃고 있는 사진들뿐 과격하고 폭력적인 것들은 다 어디로 간 거지?

옛날식으로 엉덩이를 걷어차고 물건을 강탈하는 놈들은
다 어디로 간 거야?

1 래퍼 노토리어스 비아이지(Notorious B.I.G)의 애칭.
투팍과 비기는 모두 총으로 살해당했다.

2 래퍼들과도 밀접한 관련이 있는 두 갱단, 크립(crip)과
블루드(blood)의 상징 색을 빗대어 표현한 구절. 크립은 빨강,
블루드는 파랑으로 만약 크립이 관할하는 지역에서 파랑색
옷을 입고 다닌다면 문제(?)가 발생할 수도 있다.

3 당시 투팍의 이미지를 베낀다고 욕 많이 먹었던 자룰(Ja
Rule) 등을 지칭한 것이라 추정.

4 Cartman. 애니메이션 사우스 파크(South Park)에 나오는
캐릭터.

5 음반 가격.

뉴 키즈 온 더 블록 이 머저리 같은 새끼들
보이/걸 그룹들은 정말 나를 짜증나게 해 [6]
너희를 만나게 되는 날이 기다려져
아마 난 정말 좋아할 거야… 하하

바닐라 아이스는 날 싫어하지
바이브에서 나와 관련해 몇 마디 주절거렸더군 [7]
그런데 걔 머리 보니까 나처럼 했던데
이제 꼬마애들은 나처럼 행동하고 싶어해
그럼 난 이렇게 말하지 "상관없어, 날 따라해"
난 세상을 화나게 하려고 태어난 것 같아
너의 4살짜리 아이들을 박살내버릴게
또 나는 페이고 맥주를 뿌려버린 게이 같은 새끼 [8]들을
겁주려 세상에 왔지
걔네들은 자기를 광대 [9]라고 불러. 왜냐하면 걔네는
게이처럼 생겼으니까
Faggot 2 Dope와 Silent Gay [10]
디트로이트를 대표한다 지껄이지만 실제로는
20마일이나 떨어져 살지
난 레슬링은 안 해. 그냥 너흴 때려눕힐 뿐이야 [11]
걔네들한테 걔네들이 내뱉던 클럽에 대해 한번 물어봐
우릴 보고 놀라서 뒤로 자빠졌을 때 말이야
페인트볼을 걔네 트럭에 쐈지
그런데 이 새끼들 또 입을 놀리고 자빠졌네
8마일 아래로는 얼씬도 못하는 병신 새끼들 [12]

D12의 도움도 필요 없어. 화장하고 할퀴려고 들
이 계집애 두 명을 처치하기엔 나 혼자 힘으로도 충분하지
'Slim Anus' [13]라, 그래 니들이 옳아
내 엉덩이 안은 니들 것과는 달리 아무 문제가 없거든

코러스2)
난 그냥 마샬 마더스야
난 레슬링 선수가 아니지
계속 나에 대해 주절댄다면 널 때려눕혀버릴 거야
자신 있다면 혼자서 이 거리로 나와
만약 니네 멍청이들이 날 의심한다면
그리고 계속해서 주둥아리를 놀려대길 원한다면
더 제대로 날 저격해봐

날 사랑하기 때문에 나한테 그렇게
많은 기대를 하는 거야?
이년들아 나한테서 떨어져. 가서 퍼프 대디 [14]한테나
들러붙어라
내가 가진 하얀 피부와
빌어먹을 금발 때문에
나도 팝 머쉬깽이가 되는 건가?
언더그라운드 추종자 새끼들은 이제 막
360도를 돌았네 [15]
이놈들은 계집애라도 된 양 내 욕을 하고 다니지
"오, 에미넴 이 자식 미시 엘리엇 [16]하고도 작업했네?
이제 엄청 바쁜 척하며 자기가 뭐라도 된 양
비싸게 굴겠군"

백인아, 남쪽에는 가난한 흑인이 미래로 거주하고 있다

6 이 두 줄은 원문을 보면 LFO의 〈Summer Gilrs〉의 구절을 패러디했음을 알 수 있다.

7 1999년 잡지 「바이브(Vibe)」와의 인터뷰에서 바닐라 아이스는 에미넴의 랩이 계집애 같다고 말했다.

8 Faygo Root Beer. 에미넴과 갈등을 빚었던 힙합 듀오 인세인 클라운 파씨(Insane Clown Posse)를 가리킨다.

9 clown.

10 인세인 클라운 파씨 멤버의 이름을 비꼰 것(Shaggy 2 Dope, Violent J.).

11 인세인 클라운 파씨는 실제로 WWF같은 미국 프로레슬링 단체에서 선수로 활약한 바 있다.

12 디트로이트는 8마일 거리를 기준으로 북쪽에는 부유한

13 인세인 클라운 파씨는 에미넴의 언터스코 캐릭터인 Shady를 비꼬아 'Slim Anus'라고 공격한 바 있다.

14 지금의 디디(Diddy).

15 처음 등장했을 때 백인으로서 이례적으로 많고 언더그라운드에서 영향력을 평창받았으나 점차 인기를 거두며 팝의 흥행반으로 종 다시 혼을 멀게 자신을 저버리 이르는 말.

16 Missy Elliot. 랩과 댄앤비에 재능을 선보인 대표적인 여성 흑인음악 스타.

내 빌어먹을 엄마는 나에게 1000만 달러짜리
소송을 걸었지[17]
내가 그동안 훔쳐온 약을 이제 돈으로 몰아서 받으려나봐
제길, 약하는 그 습관을 내가 누구한테 배웠겠어?
그 여자 방에 가서 매트리스를 들어 올리면
늘 약이 잔뜩 있었지
대체 어느 쪽이야? 미스에스 브릭스야, 아님 미스
마더스야?[18]
당신의 변호사는 내가 과거를 조작한다고 말하지
아마 자기 엉덩이에 내가 사정을 안 해줘서 화났나 보군
말해봐, 대체 내가 뭘 하면 되는 거야?
내가 돈을 벌 때마다 또 다른 친척이 나를 고소하지
가족끼리 싸우고 날 저녁식사에 초대하려고
호들갑을 떨어대
갑자기 내 사촌이 90명이라도 된 기분이야
이 중 절반가량은 나를 티브이에서 보기 전까지는
나랑 만난 적도 통화한 적도 없는 녀석들이지
그런데 이제는 모두 나를 자랑스러워하네
이제야 내 여자 친구 집에 발을 들일 수 있게 됐어[19]
신문 가판대로 걸어가서 식권이랑 싸구려 잡지를
하나 샀지
마지막 페이지를 봤는데 나의 흰 엉덩이 사진이 있네
좋아, 내가 도움을 좀 주도록 하지
이 잡지는 바로 XXL[20]이야
내가 이렇게 직접 이름을 말해줬으니
이제 니들은 판매에 그렇게 큰 어려움은 없을 거야
씨발, 나도 몇 권 정도는 사줄게

코러스1)

17 에미넴의 엄마는 그의 가사를 문제 삼아 실제로
에미넴을 고소한 바 있다.

18 에미넴의 엄마 데비 마더스(Debbie Mathers)는 존
브릭스(John Briggs)와 결혼한 후에도 자신의 이름을 데비
브릭스가 아닌 데비 마더스 브릭스라고 표기한 바 있다.

19 에미넴의 전처 킴의 부모는 에미넴이 유명해지기 전까지
둘을 반대했다.

20 XXL은 소스(The Source)와 더불어 대표적인 힙합 잡지 중

'14 CRIMINAL

⟨Marshall Mathers⟩를 작업했지만 난

여전히 ⟨Still Don't Give A Fuck⟩의 느낌을 제대로 잡아내지 못했다
는 생각이 들었다. 매니저 폴에게 들려주었더니 그의 생각 역시 비
슷했다. 그때 기가 막힌 일이 일어났다. 곡이 제대로 나오지 않아 스
튜디오를 떠나려고 했는데 제프가 옆 스튜디오에서 낡은 피아노를
치고 있었다. 그리고 그가 치고 있던 피아노 루프는 훗날 ⟨Crimi-
nal⟩의 사악한 반주로 완성되었다. 일단 난 'I'm a Criminal (나는 범
죄자야)'이라는 콘셉트를 잡은 뒤 20여 분 만에 두 개의 벌스와 후
렴을 완성하고 스튜디오에서 나와 집에 가서 마지막 벌스를 완성했
다. 그리고 앨범이 최종적으로 마무리되기 전에 스킷을 추가했다.
문제가 하나 있었다면 은행을 터는 그 스킷을 녹음하는데 온종일 걸
렸다는 사실이다. 드레조차 녹음을 끝내고 나가면서 '씨발'을 연발

The Marshall Mathers LP

했을 정도다. 일단 우리는 멜-맨의 부분을 녹음할 때 좀 힘들었다. 그가 술에 쩔어 있었기 때문이다. 그의 대사가 'Don't Kill Nobody (아무도 죽이지 마)' 뿐이었는데도 그랬다. 하지만 가장 고생했던 건 뒤에 깔리는 소음 때문이었다. 난 〈Guilty Conscience〉 때 드레에게 배운 걸 토대로 이 곡의 스킷을 직접 제작했다. 〈Criminal〉은 [The Marshall Mathers LP]를 위한 나의 새로운 〈Still Don't Give A Fuck〉이었다. 이게 바로 〈Still Don't Give A Fuck〉과 비슷한 인트로를 〈Criminal〉에 집어넣은 이유다. 그리고 〈Still Don't Give A Fuck〉과 마찬가지로 〈Criminal〉이 앨범의 마지막 트랙이 된 이유이기도 하다. 이 곡은 앨범 전체를 집약하고 있다.

많은 사람이 내게 멍청한 질문을 해대지
사람들은 내가 내 음악에서 말했던 것들을
내가 실제로도 그렇게 하거나 믿고 있다고
착각하더군
내가 누군가를 죽이고 싶다는 랩을 하면
내가 실제로 그렇게 했거나 그렇게 생각하고 있다고
걔네들은 착각하는 거지
젠장, 만약 내가 널 죽이고 싶다고
했는데 니가 그 말을 믿는다면
아마도 그 이유는…

나는 범죄자
범죄자이기 때문이지
니 말이 맞아
나는 범죄자
그래, 나는 범죄자야

내 랩은 마치 날카로운 단검 같지
니가 게이나 레즈비언, 동성애자, 여장남자든
남장여자든 상관없이 내 랩은 니 머리를 찔러버릴 거야
게이 싫어하냐구? 물론이지
동성애를 혐오하냐구?
아니, 오히려 니가 양성애 혐오자겠지
내 청바지 좀 봐봐. 내 물건이 불룩 튀어나온 거
안 보이냐?
그게 바로 내 거시기지. 넌 이걸 절대로 잡을 수 없어
안녕? 난 베르사체야
윽, 누가 날 쐈어!
난 단지 우편함(mail)을 확인하고 있었을 뿐이지
알아들어? 난 '남자(male)'를 확인 중이었다구[1]
니 두 번째 음반이 널 감옥에 가게 했는데
넌 음반이 몇 장이나 팔리길 기대하는 거야?
이 봐, 긴장 풀라구. 난 게이가 좋아

1 패션 디자이너 베르사체(Versace)가 집 앞에서 총살된 것, 그리고 그가 게이였다는 사실을 활용한 구절.

맞지, 켄?² 에이멘이라고 말해줘
신이시여, 이 친구는 예수님이 필요해요
이 아이를 치료해주시고 악을 몰아내게 도와주세요
저에게 새 차를 내려주시는 것도 잊지 마시고
아내가 병으로 병원에 있는 동안 창녀 하나도
저에게 보내주세요
목사, 목사, 5학년 때 담임선생
넌 날 어떻게 못해. 그건 내 엄마도 마찬가지지
넌 나에게 아무것도 가르치지 못해
왜냐하면 티브이에서 모든 걸 가르쳐주거든
넌 내 이런 생각을 막지 못해
내가 차트에서 1위 먹는 것도 넌 막지 못해
그리고 이 저능아들을 위해 매년 3월에 내가
새 앨범을 발표하는 것도 넌 막지 못하지
음, 생각해보니 내 예전 모습이 아직도 남아 있군
미스터 '신경 따윈 안 써'³는 아직 죽지 않았다구

코러스)
나는 범죄자야
내가 가사를 쓸 때마다 털어놓는 생각을
사람들은 범죄라고 생각하거든
아무래도 난 범죄자 같아
하지만 난 그것에 대해 말은 하지 않을래.
그냥 엿이나 먹어
누구의 말도 듣지 않고 나는 앞으로 나아가지

엄마는 약을 했어 —독한 술, 담배, 흥분제
태어난 아이는 기형이었어
훗날 엄마처럼 미치게 될 씨앗이었던 거지
이 아이를 비웃는 짓은 하지 말아줘. 그건 바로 나니까
난 범죄자 —우리에 갇혀 미쳐버린 동물
하지만 제대로 돌봐주지도 않는데 어떻게
제대로 자랄 수가 있겠어?

나이가 들고 키가 크면서 내 거시기는 작아졌지만
불알은 커졌지
내가 술을 더 마시는 이유는 내가 '검둥이'⁴라고 한 말에
니가 달려들기 전에 먼저 선수 치기 위해서지
대통령이 그의 사무실에서 오럴 섹스를 즐길 때
내 도덕은 무너져 내렸지⁵
이제 날 외면하지 마. 넌 날 피할 수 없어
넌 날 그냥 지나치지 못할걸? 난 백인에 금발에다
내 코는 뾰족하지
난 비행기 사고로 죽은 사람들을 놀려대며 웃는 나쁜 놈
나한테 일어난 일만 아니라면 말이지
슬림 셰이디, 난 에미넴과 킴을 합친 만큼 미친놈이지⁶
—미치광이 입장
내가 의사를 대신해야겠어. 왜냐하면 오늘 닥터 드레는
몸이 좀 안 좋거든⁷
아, 방금 그건 총이 겨눠진 드레의 얼굴이야
부디 내가 그를 죽여버리고 그의 뇌를 여기저기에
뿌리게 하지 말라구
드레, 내가 말했지. 넌 그걸 딴 데 좀 치워둬야 한다구
이제야 나를 혼자 내버려두면 안 된다는 사실을
좀 안 것 같군?⁸

나는 범죄자야

4 Nigga. 통상적으로 흑인만이 이 단어를 입에 담을 수
있다는 사회적 합의가 있다.

5 빌 클린턴의 르윈스키 섹스 스캔들을 지칭.

6 에미넴의 부인. 이혼과 재결합을 반복하다 결국
이혼했다. 에미넴의 노래에 자주 소재로 등장한다.

7 실제로 이 노래는 닥터 드레가 아니라 에미넴과 그의
프로듀싱 팀 베이스 브라더스(Bass Brothers)가 만들었다.

8 앨범의 다른 수록곡 〈The Real Slim Shady〉와 연관
있는 내용으로 추정.

2 앞에서도 등장한 게이 캐릭터 켄 카니프를 지칭.

3 Don't Give A Fuck. 에미넴의 노래 제목이기도 하다.

〔스킷〕
좋아 저길 봐봐. 저 쪽으로 뛰어가서 돈을 챙긴
다음에 바로 도망쳐 나오는 거야

〔에미넴〕
알았어

나는 여기서 기다리고 있을게

〔에미넴〕
그래

에미넴

〔에미넴〕
왜?

이번엔 아무도 죽이지 마

〔에미넴〕
아… 젠장… 알았어

(점원) 무엇을 도와드릴까요?

〔에미넴〕
돈을 좀 인출하려고 하는데요

(점원) 알겠습니다

〔에미넴〕
이 가방에도 돈 담아. 이년아 아님 널 죽여버리겠어!

(점원) 네? 이럴 수가, 살려주세요

〔에미넴〕
안 죽인다니까, 이년아 그만 좀 두리번거려

(점원) 살려주세요, 살려주세요 제발…

〔에미넴〕
안 죽인다고 말했잖아! 서둘러! (펑) 고마워!

내 차의 유리창은 선탠 되어 있지
그래서 은행을 털고 나면 곧장 뛰어서
차 안으로 들어오고는 했어
그 안에서 변장도 해
만약 누군가 알아챈다면 한 5분 정도 숨어 있다가
다시 돌아와서 쏴죽이고는 했지
내 일에 끼어드는 사립탐정 새끼들도 죽은 목숨인 건
마찬가지라구
죽어버려, 계집년들, 개자식들, 싸가지 없는 새끼들,
짐승 같은 놈들
이 강아진 운이 좋네. 내가 엉덩이를 날려버리지 않았으니
내가 만약 이런 것에 죄책을 느끼게 되는 날이 온다면
내 불알을 면도하고 내 거시기를 다리 사이에
끼워버리겠어
니네 멍청이들은 내가 하는 말을 실천할 용기도 없지
그러니까 이 테이프로 입이나 막아
뭐, 내가 하는 말의 절반 정도는 사실 그냥 해본 말이야
널 화나게 해서 내 하얀 엉덩이에 키스하게 만들고
싶으니까
만약 내 이 가사들이 래퍼로서 한 말이라
받아들여지지 않는다면
난 진짜로 제이슨 **9** 가면을 쓴 강간범 따위겠지

코러스)

9 Jason. 영화 〈13일의 금요일〉에 나오는 살인마.

INTRO (8 / 9 NOWS)
KILL U (1VERSE / 1 CHORUS)
DEAD WRONG (2 MUSIC / 2 ACCAPELLA)
JUST DON'T GIVE A (1VERSE / 1CHORUS)
ROLE MODEL (1VERSE / 1 CHORUS)

MY NAME IS (1VERSE / 1 CHORUS)
MARSHALL MATHERS (1VERSE/1CHORUS)
CRIMINAL (1VERSE / 1CHORUS)

I AM (1VERSE / 1 CHORUS)
STILL DON'T GIVE A (1VERSE/ 1CHORUS)

REAL SLIM SHADY

love,
Slim Shady
J-12

'15 AS THE WORLD TURNS

〈As The World Turns〉의 첫 번
째 벌스는 체육시간에 자주 싸웠던 뚱뚱한 계집애의 기억을 모티브
로 했다. 매주 수요일은 수영시간이었는데 같은 학급에 크고 뚱뚱
하고 사내 같은 여자애가 한 명 있었다. 늘 날 못살게 굴던 깡패 같
은 애였다. 비록 이름은 기억하지 못하지만 걔하고 정말 자주 싸웠
다. 그런 기억을 토대로 'taking a girl up to the highest diving board
and tossing her over (그년을 가장 높은 다이빙대로 끌고 가 집어 던져버렸
지)' 같은 라인을 썼다. 그런가 하면 두 번째 벌스는 내 친구 스캠이
앨범 커버 안쪽에 그린 그림과 잘 들어맞는다. 난 트레일러 파크
근처를 서성이는 백인 쓰레기의 전형적인 모습을 그려내고 싶었고
그걸 우스꽝스럽게 풀어내고자 했다. 사실 난 첫 번째 벌스와 두
번째 벌스가 같은 곡에 들어갈 거라고는 생각하지 못했다. 〈Brain

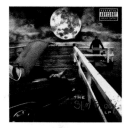

The Slim Shady LP

Damage〉처럼 레코드 계약을 따내기 전에 첫 번째 벌스를 썼고 레코드 계약을 성사시킨 후에 두 번째 벌스를 썼다. 첫 번째 벌스는 버릴까도 생각해봤다. 대학 라디오 방송 같은 데서 한 번 하고 마는 프리스타일 랩 정도로 쓰려고도 했다. 하지만 후렴을 완성한 후 이 두 개의 벌스를 한 곡에 함께 넣어야겠다는 생각이 들었다. 그 후 비트 작업을 했다.

코러스)
세상은 끊임없이 바뀌고 또 바뀌지
하지만 이제는 그만, 당장 날 내려줘

그래 맞아,
세상을 살아가면서 우리는 많은 경험을 하게 돼
누구나 반드시 시련과 고난을 겪게 되지
누군가 우리를 시험에 들게 할 때, 누군가 우리의
인내심을 알아보려고 할 때 말이야

난 히피 무리 그리고 담배 재배자들과 놀지
그들은 마리화나 꽁초를 물고는 호박등처럼 불을 붙여
아웃사이더즈[1], 우린 소송을 제기하지
우린 졸라 멋진 놈들인데 소스에서 마이크 2개밖에
받지 못했거든
소년원에서 날 내쫓는 게 아니었어
바보 병신자식, 따뜻한 수영장에 똥을 누지
그래서 그들은 라마다 인 호텔[2]에서 날 쫓아냈지
난 내가 한 짓이 아니라고 했어. 난 쌍둥이라구!
엄마가 내 자전거를 빼앗았을 때 모든 게 시작됐지
왜냐하면 그때 난 기니피그를 죽이고
전자렌지에 넣어뒀거든

그 후 나는 술을 퍼마시기 시작했고
선생을 때리고 상담원 앞에서 자위를 하곤 했지
학교에선 웃기길 잘하는 신입생이었고
옷은 레스 네스만[3]처럼 입었지
다음 수업 같은 건 엿이나 먹어
시험도 대충 찍어서 내지 뭐
다른 애들은 모두 날보고 이렇게 말했어
"에미넴은 얼간이야
아마 조만간 학교를 그만둘걸?
체육수업만 간신히 낙제를 면하겠지"
아마 맞는 말이었을지 몰라. 내가 체육 시간에
이년한테 이렇게 얘기하기 전까진 말이야
난 그년한테 넌 너무 뚱뚱하다고 슬림 패스트[4]를 먹을
필요가 있다고 했지

(누구? 나?)
그래 이년아
넌 너무 뚱뚱해서 빅 태니[5]에 들어가면
제니 크레이그[6]를 밟게 될걸
그러자 개는 날 가느다란 나뭇가지처럼
부러뜨리려고 했어

3 Les Nessman. 78년부터 82년까지 방영되었던 시트콤 프로그램 〈WKRP in Cincinnati〉의 캐릭터.

4 Slim Fast. 다이어트 관련 식품을 파는 브랜드.

5 Vic Tanny. 유명한 피트니스 센터.

6 Jenny Craig. 체중 감량 및 관리 회사의 설립자.

1 Outsidaz. 에미넴이 초창기에 몸담았던 그룹.

2 Ramada Inn. 호텔 프렌차이즈.

헤드록이 걸렸는데 순간 기니피그가 생각나더군
그러고는 내 속의 사악함이 날 변신하게 했지
폭풍이 몰아치고 수많은 팬의 환호가 들려왔어
그년의 머리채를 휘어잡아 땅에 처박고
가장 높은 다이빙대로 끌고 가 집어 던져버렸지
코치 선생님 미안요. 멈추기엔 너무 늦어버렸어요
이미 전 이년의 배가 물에 철퍼덕 닿는 걸 보고 있어요

코러스)

세상은 바뀌기 마련이고, 이게 우리네 삶이지
이게 바로 우리가 하루하루 살아가면서 겪어야 할
일들이야

우린 100만 달러짜리 스포츠카를 몰지
어린 애들은 이 테잎을 나쁜 성적표라도 된 양
부모에게 숨겨
아웃사이더즈, 우린 소송을 제기하지
우린 졸라 멋진 놈들인데 소스에서 마이크 2개밖에
받지 못했거든
심기증 환자, 세탁소에서 죽때리지
온갖 지저분한 뚱땡이 백인 금발 쓰레기들이 모이는 곳
선원처럼 차려입고서 쓰레기망 옆에 서 있지
날이 어두워졌지만 난 여전히 한 년 꼬셔보려고
노력하고 있어
창녀 한 명이 오길래 말을 걸었어
"안녕 반가워
우리 같이 피자나 먹을래?
근데 난 빈털터리라서 다음 달 첫날까지는
돈이 없거든
그래도 니가 나랑 같이 간다면 난 마리화나 하나를
더 꺼내려구 해
근데 난 사실 마리화나도 대마초도 돈도 없어
게다가 난 강간범에다 탈옥도 여러 번 했어
그러니까 가진 돈 다 내놔. 허튼 짓 하지 말고
니가 너무 뚱뚱해서 도망 못갈 거라는 거
너도 알고 있겠지?"

난 총을 가지러 갔어. 그런데 그때 그년이 날 덮치는 거야
나에게 어퍼컷을 날리고 세탁소 바구니로 날 때렸지
난 유리문 쪽으로 고꾸라졌고 소동이 일어났지
난 바닥을 미끄러져 세탁기 안으로 들어갔어
등이 부러진 채로 점프했는데, 내가 온종일 코카인에
취해 있던 게 정말 다행이었지
아까는 그냥 그년을 강간하고 지갑을 뺏으려고 했는데

이젠 죽이고 싶어졌어

일단 그년을 잡아야겠지
주차장을 가로질러 지름길로 갔지
걔가 집으로 들어간 걸 확인하고서 일단 총으로 현관을
벌집으로 만들어줬지
문을 박차고 이년을 죽이러 들어갔어
주위를 둘러봤더니 침실 문이 닫혀 있더군
그래 니년이 거기에 있구나. 난 총을 장전했어
그러니 좋은 말할 때 기어 나오는 게 좋다구
그러자 걔가 말하더군. "들어와, 문 안 잠겼으니까"
들어가니 리즈 클레이본[7] 향수 냄새가 진동하고
이년이 발가벗고 침대에 널브러져 게이 포르노를 보고
있는 거야
그녀가 말했지
"이리 와, 좀 친해지자구."
난 돌아서서 도망치다가 발목을 삐끗하고 말았어
그년이 풀 스피드로 달려와 날 덮치는데,
누구도 막을 수 없었지
난 총을 다섯 발이나 쐈는데 그년 몸에 맞고
다 튕겨져 나갔지
난 빌기 시작했어.
"제발, 제발 날 좀 보내줘"
하지만 그녀는 달걀 먹듯이 내 다리 하나를 삼켜버렸지
난 하나 남은 다리로 콩콩 뛰어다니다가
주머니에서 칼을 꺼내서 그녀의 오른쪽 젖꼭지를 잘랐어
시간을 벌려고 했지. 그런데 그때
좋은 마술 하나가 생각났어
두두두두두두두두, 나와라 가제트 거시기!**[8]**

7 Liz Claiborne. 1976년 뉴욕에서 설립된 패션 브랜드.

8 만화 〈가제트 형사〉를 패러디한 구절.

그걸 꺼내서 의심이고 나발이고 없이 땅을 내려치니
지진이 일어나고 순식간에 정전이 되더군
난 소리쳤어. "이년아! 누가 이기나 한번 보자!"
그걸 구부려서 그 뚱땡이 창녀가 죽을 때까지 박아버렸지
(이리 와, 이리 와보라구. 이년아 한 번 제대로 당해보라구!)

코러스)

하루하루 살아가다 보면
크고 작은 난관에 부딪히게 되지
우리 주위를 늘 감싸고 있는 이것들을
반드시 이겨내야 해
매일매일, 하루도 빼놓지 않고 세상은 돌아가지

KIM

언론에서 좀 떠들썩했던 이 곡은 앨범을 위해 공식적
으로 내가 처음으로 작업한 노래였다. 첫 번째 앨범 작업이 완료된
98년에 이 노래를 만들었다. 킴과 별거 중일 때 만든 노래로 98년
하반기에 우리 관계는 깨져 있었다. 난 사랑 노래의 영감을 불러일
으키는 한 영화를 보고 있었는데 당시 난 우스꽝스러운 사랑 노래
를 쓸 기분이 아니었다. 대신에 좀 정신 나간 노래를 만들고 싶었

The Marshall Mathers LP

다. 그 영화 제목을 기억하지는 못하지만 난 킴과 나의 관계가 파
탄난 데에서 오는 좌절감과 그 와중에 헤일리가 태어나 아빠가 된
기분 등을 음악에 반영하려고 애썼다. 난 이 노래에 내 마음을 쏟
아 붓고 싶었지만 동시에 악을 지르고도 싶었다. "자기야, 사랑해.
돌아와줘." 따위의 말을 뱉고 싶진 않았다. 난 고래고래 악을 지르
고 싶었다. 그래서 극장에서 나와 바로 스튜디오로 향했다. 결과

적으로 이 곡은 앨범에서 유일하게 내가 프로듀싱에 아무런 관여를 하지 않은 곡이 되었는데, FBT가 이미 완벽한 비트를 날 위해 만들어놓고 기다리고 있었다. 작업을 시작하면서 난 이 곡을 〈'97 Bonnie & Clyde〉와 함께 묶을 수 있을 것이라고 생각했다. 그래서 난 이 곡을 〈'97 Bonnie & Clyde〉의 전 이야기 정도로 생각하고 작업했다. 당신은 쉽사리 상상할 수 없는 일이겠지만 난 킴과 화해를 했을 때 그녀에게 이 곡을 들려준 적이 있다. 난 그녀에게 이 곡에 대한 느낌을 물어봤고 그때 내가 했던 얼간이 같은 말을 기억한다. "그래, 난 이게 정신 나간 노래라는 걸 알아. 하지만 이 노래가 바로 내가 얼마나 당신을 신경 쓰고 있는지 말해주는 증거야. 내가 당신을 얼마나 생각했으면 이렇게라도 내 노래에 집어넣고 싶었겠어?" 난 이 곡의 녹음을 한 번에 끝냈다. 난 나와 킴 사이의 말싸움에서 전해지는 느낌을 이 곡에서도 자아내고 싶었다. 결과적으로 언론에서 이 곡에 보인 관심과 반응을 보면 당신도 내가 무엇을 했는지 정확히 알 수 있을 것이다. 물론 이 외에도 더 많은 것들이 있지만.

우쭈쭈 우리 귀여운 아가
아빠란다
이 귀여운 늦잠꾸러기
어제 아빠가 니 기저귀를 갈아주고
널 씻겨주었단다
언제 이렇게 컸니?
벌써 두 살이라는 게 믿기지가 않는구나
아가야 넌 정말 소중한 존재야
아빠는 니가 정말 자랑스럽단다

자리에 앉아 이년아
한번만 더 움직이면 죽여버리겠어
(알았어요)
이 애를 깨우지 마
얘는 이 상황을 볼 필요가 없거든
울지 좀 마. 이년아, 왜 맨날 넌 내가 소리 지르게 하는 거야?
니가 어떻게 그럴 수 있지? 날 떠나서 그 새끼랑 잤다구?
오, 왜 그래 킴? 내 목소리가 너무 커?
최악이군, 지금이 내 목소리를 듣는 마지막 기회가 될 거다, 이년아

처음엔 괜찮았지

날 벗어나고 싶어? 좋아!

근데 그 새끼가 내 자리를 대신 채우는 건 안 되지. 너 미친 거야?

이 소파랑 티브이, 이 집의 모든 게 다 내 거야!

어떻게 우리 침대에서 그 새끼랑 같이 잘 수가 있지?

킴, 봐봐

니 남편을 똑바로 보라구!**¹**

(싫어!)

저 새낄 보라고 내가 말했지!

지금은 저 새끼가 별로 화끈하지 않지? 개자식

(왜 이런 짓을 하는 거예요?)

닥쳐!

(당신 술 취했어요! 당신은 절대 도망갈 수 없어요!)

내가 그런 것 따위 신경 쓴다고 생각해?

자, 드라이브나 하러 같이 나가볼까

(싫어요!)

일어나

(해일리를 여기 놔두고 갈 순 없어요. 애가 깨면 그땐 어떡해요?)

곧바로 돌아올 거야

물론, 나 혼자만

넌 트렁크에 있겠지

코러스)

잘 가라, 이년아
넌 나에게 너무 큰 잘못을 저질렀어
이러고 싶진 않지만
너 없는 세상에서 살고 싶어

킴, 넌 날 진짜로 엿 먹인 거야

넌 진짜로 개짓을 한 거라구

내가 바람을 피웠던 게 이렇게 나에게 돌아올 줄이야

하지만 킴, 그때 우린 어렸어. 거의 18살이었다구

몇 년 전 일이었어

이제 그런 것들은 깨끗이 지워진 줄 알았지

하지만 이제는 완전히 끝났어!

(사랑해요!)

맙소사 머리가 빙글빙글 도는걸

(사랑해요!)

너 지금 뭐하는 거야?

채널 좀 바꿔. 나 이 노래 싫어한다구!

이게 지금 장난처럼 보여?

(아니요)

거실에 목구멍이 잘린 4살짜리 시체가 누워 있어²

내가 지금 농담한다고 생각해?

너 그 새낄 사랑했지?

(아니야!)

이년이 어디서 거짓말을 해

옆에 지나가는 새끼는 대체 뭐가 불만이야?

엿이나 먹어 병신아, 그래 짖어대라고!

킴, 킴!

왜 날 싫어하는 거야?

너 내가 못생겼다고 생각하지?

(아니에요)

아냐, 넌 날 못생겼다고 생각해

(여보)

씨발, 나한테서 떨어져. 내 몸에 손대지 말라구

난 니가 싫어! 니가 싫다구!
신에게 맹세하건대 난 니가 싫어
오 맙소사, 난 널 사랑해

너 나한테 어떻게 이딴 짓을 할 수 있지?

코러스)

자, 내려

(무서워요)

내리라고 이 쌍년아!

(내 머리 좀 놔줘요. 제발 그만해요 여보)

(제발요, 사랑해요 여보. 우리 그냥 해일리를 데리고 도망가자구요)

1 에미넴 자신이 아니라 킴과 불륜을 저지른 사내의 시체를 보라고 말하는 것.

2 킴과 불륜을 저지른 남자의 아이.

엿 먹어, 이 상황은 니가 만든 거야

니 잘못이라구

머리가 깨질 것 같아

마샬, 정신 좀 차리자

킴, 우리가 브라이언의 파티에 갔던 날 기억나?

그날 넌 너무 취해서 아치 위에 다 토해버렸지

그거 너무 웃겼지?

(네)

웃기지 않았냐구!

(네)

봐봐, 오늘 이 상황은 이렇게 된 거야

너랑 그 새끼가 싸웠어

니들 중 하나가 칼을 집어 들려고 했지

실랑이를 벌이는데 실수로 그 새끼 목젖이 칼에 베인
거야

(아니에요!)

그리고 그 일이 벌어지는 동안

그 새끼 아들이 일어나서 안으로 들어오지

넌 겁에 질리고 그 새끼가 아들 목을 따버린다

(맙소사!)

그 새끼랑 그 새끼 아들이 죽어버리자 너도

니 목을 따버린다

이렇게 오늘 일은 이중 살인에다 유언장 없는

자살이 된 거야

니가 이상한 행동을 하기 시작할 때 내가

알아챘어야 하는 건데

너 어디 가는 거야? 돌아와! 킴, 넌 절대로

내게서 도망치지 못해
여긴 우리밖에 없어.
아무도 없다구!

그래봤자 더 힘들어질 뿐이야

하하 잡았다!

그래 계속해봐. 내가 너랑 함께 소리 질러줄게

누가 좀 도와주세요—

이년아 아무도 널 도와줄 사람이 없는 것 같은데?

이제 그만 닥치고 벌 받을 시간이야

넌 날 사랑해야만 했어

〔킴이 목을 졸린다〕

피 흘려봐. 이년아 피 흘리라구!
피 말이야 피!
피를 흘리라구!
피!

코러스)

'17 AMITYVILLE

나는 디트로이트에 대한 노래를 만들고 싶었다. 디트로이트를 가리키는 새로운 말로 아미티빌을 떠올렸고 후렴을 먼저 생각한 다음에 제목을 지었다. 사실 〈Drug Ballad〉를 녹음한 바로 다음 날에 이 곡을 녹음했다. 비트가 느릿느릿했기 때문에 D12의 비자르를 참여시켰다. 그의 랩 스타일과 어울릴 것 같았기 때문이다. 그런데 내 벌스와 비자르의 벌스 모두 곡의 주제와 다소 맞지 않는 감이 있었다. 그래서 비자르에게 디트로이트에 대한 노래임을 다시 강조한 다음 마지막 내 벌스에서 주제를 집약했다. 레이블에서도 비자르의 벌스에 대해 더 이상 관여하지 않았다. 곡을 제대로 완성했음을 느낄 수 있었다.

The Marshall Mathers LP

코러스)
아미티빌[1]의 정신병자
우연을 가장해 너의 가족을 죽이지
그럴 리 없다구? 그는 그러고도 남지
아미티빌의 정신병자

나는 약을 해대다 취해 비틀어져버렸어
챕스틱을 바르고 발이 땅에 박혀버린 듯 웃으며 서 있지
잉크 가득한 펜, 죄스러운 랩 구절을 생각해내지
의사는 내 마지막 방문 날짜를 정해줬지
턱이 온통 구레나룻으로 뒤덮일 때까지 위스키를 마셔대
여자를 때리기 전까지 술을 진창 들이붓지
비자르에게 한 번 물어봐. 걘 여기에서 6년 동안 살았지
나랑 같이 취하게 되면 무슨 말인지 자연스레
알게 될 거야

코러스)

이게 바로 이 도시가 아직 병신 같은 놈들로
가득한 이유지
이게 바로 가장 먼저 나대는 녀석이 죽임을 당하는 이유지
이게 바로 우리가 이 도시를 디트로이트라고 부르지
않고 아미타빌이라고 부르는 이유지
이곳에서 넌 충치를 때우고 나온 후에도 바로
총에 맞을 수 있지

디트로이트는 살인의 도시라는 왕관을 쓸 만한 곳
이곳은 디트로이트가 아냐. 빌어먹을 햄버거 힐[2]이지!

이 도시에선 차에 탄 채
총을 쏘고 도망가는 짓 따위는
하지 않아[3]

집 앞에 차를 대놓은 다음 총으로 사람을 죽이고
소리를 듣고 달려온 경찰과도 태연하게 총격전을 벌이지
이것이 이 도시의 법칙이자 현실이야
방금 누가 나에게 덤비겠다는 소리를 뱉은 것 같군
내가 이렇게 큰 구경의 총을 들고 있는데?
게다가 정식으로 등록도 해서 올해에는
마음껏 써도 되는 총이라구
내가 한번 손을 놀리면 나도 자제를 할 수가 없거든
그렇게 일이 터지는 거지
수천 개의 총알이 니네 집으로 날아가 박히면
너와 니 가족은 그 안에서 시체로 발견되겠지
내 말이 그런 뜻이었구나 하며 후회해도 때는 이미 늦었지

코러스)

1 뉴욕에 있는 작은 도시. 1974년 이곳에서 일어난 일가족
6명의 몰살 사건으로 인해 유명해졌다. 이 실화를 바탕으로
영화가 제작되기도 했다.

2 Hamburger Hill. 베트남전을 다룬 미국 ⬚

3 속칭 'Drive By'. 투팍과 비기도 이런 형태의 ⬚⬚⬚
희생되었다.

'18 DRUG BALLAD

이 곡 역시 빈둥대다가 어쩌다 만든 곡 중 하나다. 난 이 곡의 가사를 20분 만에 썼다. 세 개의 벌스였고 후렴은 간단했다. 제프에게 허밍으로 베이스 라인을 들려주었고 이 곡을 통해 작년에 내가 얼마나 망가져 있었는지 드러내고 싶었다. 나에게 삶이란 거대한 파티와 같다. 작년은 여러모로 강렬한 한 해였고, 그만큼 기념할 일도 많았다. 곡에 참여한 여성 보컬은 〈Get Down Tonight〉의 그녀다.

The Marshall Mathers LP

마크 월버그가 마키 마크였던 때로 되돌아볼까[1]
파티를 시작할 때면 항상 우리는 이렇게 하곤 하지
헤네시와 바카디를 섞어 마시고 조금 기다리면
말도 제대로 못할 정도로 취기가 올라오지
여섯 번째 잔을 마실 때쯤이면 넌 아마 기어 다닐 테고
너무 속이 아픈 나머지 아마 토하고 말겠지
그리고 내 예상에 아마 넌 기절하고 말 거야
복도나 로비 둘 중 한 곳에 말이야
기절한 너는 머리가 핑핑 돌면서
분홍색 옷을 입은 여자들이 싱크대에서
수영을 하고 있다고 착각하게 돼
그 후 몇 분 있다가 기네스까지도 다 마셔버리면
이제 너는 공식적으로 여자를 때릴 수 있는
자격을 획득한 거야
너는 폭력을 행사할 수 있고 소리도 지를 수 있어
째려보던 새끼하고도 주먹 다툼할 수 있지
차를 타고 가다가 섬 부근에서 4[2]중 추돌사고를
낼 수도 있지
여기는 지구, 조종사가 부조종사에게 전합니다
이 행성에서 생명체를 찾고 있는데 아무런
기척도 없습니다
보이는 건 떠다니는 연기뿐이고
전 지금 알딸딸한 상태라 저기에 가면 아마
죽을지도 모릅니다
여기에서 벗어나게 해주십시오.
이제 빠져나가겠습니다
저는 지금 우주에 있습니다.
저는 흔적도 없이 사라져버렸죠
이제 저는 꽃이 피는 아름다운 곳으로 갈 겁니다
한 시간 정도 후에 돌아올게요

코러스)
내가 떠나려고 할 때마다 매번
무언가가 내 소매를 잡고 놓아주질 않아
원하지 않지만 남아 있어야 했지
이 마약들에 난 잡혀버렸어
안 된다고 아무리 말하려고 해도
그들은 날 놓아주지 않지
난 얼간이 같은 자식이야
이 마약들은 정말 날 지배해버렸어

3학년 때 나는 튜브로 본드를 흡입하거나 류빅스
큐브2를 맞추며 놀곤 했지
그로부터 17년 후에 나는 쥬드[3]만큼이나 무례해졌지
가슴 큰 여자를 꼬시려고 난리를 쳤어
난 게임하지 않아
모든 얼굴이 다 똑같아 보이거든
걔네한텐 이름도 없지
그래서 난 게임이 필요 없었던 거야
나는 내가 무엇을 원하는지 말하고 싶은 사람에게
말하고 싶은 시기에 말하고 싶은 장소에서
말하고 싶은 방법으로 얘기해
하지만 그런 나도 몇몇한테는 존중을 보이지
이 엑스터시가 니 옆에 날 있게 해줬으니 말이야
점점 감상적이 되면서 난 너에게 배짱을 부리고 있어
우리는 방금 막 만났지만 아무래도 난 널
사랑하는 것 같아
너도 똑같은 약을 했으니 나한테 사랑한다고 말해봐
아침에 일어나면 "대체 우리가 뭘 한 거야?"라고
하게 되는 거지
나는 가봐야 해. 할 일이 있다구
내가 지금 너랑 이러는 거 들키면 너랑 같이
살아야 된단 말이야
하지만 길게 보면 아마 난 조만간 이 약들에
잡아먹히게 될 테고

1 영화배우 마크 월버그(Mark Wahlberg)는 90년대 초반에
마키 마크(Marky Mark)라는 이름으로 랩 댄스 가수로서
활동한 바 있다.

2 Rubik's Cube. 6면의 색을 각각 동일하게 맞추게 되어
있는 정육면체 모양의 퍼즐식 장난감.

3 Rude Jude. 제니 존스 쇼(Jenny Jones Show)에서 무례한
캐릭터를 맡았던 인물.

그러니까 씨발, 에라 모르겠다. 즐기자구
엑스터시가 니 척추를 파괴해서
휘어버리게 할 때까지
우리가 태엽인형처럼 걸어 다니게 될 때까지
공룡처럼 등 뒤에서 무언가가 튀어나오게 될 때까지
말이야
젠장 6방을 맞았는데도 기분이 좋아지질 않네
다른 약 좀 찾아봐야겠어

이런 것들이 다 지나가고 나면 난 아마
40살 정도가 되겠지
그때가 되면 난 잭 한 병을 들고 손자 둘을 무릎에 앉힌 채
현관에 앉아 무슨 이야기를 하고 있겠지
고주망태가 된 해일리를 지켜보면서 말이야

코러스)

코러스)

이건 니가 전부 다 삼켜버려서 텅텅 빈 병을 두고
니가 슬픔에 잠길 때 나는 소리야
더군다나 내일이 되면 넌 또 하고 싶어 미치겠지
지금 너와 니 사이에 흐르는 저 척수액이 뭐가 중요해?
알코올 중독? 싸움질? 이런 건 하나도 중요하지 않아
내일이면 또 사이좋게 지낼 거잖아

이건 니 삶이니까
살고 싶은 대로 살라고

마리화나는 어디에나 있지. 넌 어디서 가져온 거야?
상관없어. 니가 어디로 가고 있는지 알고만 있다면
우리가 이런 걸 한다고 해서 우리가 가는 길이 나쁜
길이라는 뜻은 아니지
사람들은 우릴 보고 멈추라고 하지만 넌 그걸 외면하고
앉아 있잖아
심지어 매일 아침마다 기분이 엿 같은데도 말이야
하지만 넌 아직 젊고 약을 많이 가지고 있어
꼬실 여자와 즐길 파티도 많지
만약 내가 시간을 되돌릴 수 있다고 해도
난 그러지 않겠어
아마 난 사람들이 하지 말라는 걸 오히려 더 했겠지
하지만 난 많이 자랐고 이제는 더 좋은 약을 해
물론 앞으로 더 자라야 하지만 아직도 뽑어내야 할
것이 많이 남았다고

'19 THE WAY I AM

〈The Way I Am〉은 나 혼자서 모든 걸 해낸 몇 안 되는 곡 중 하나다. 스튜디오에서 작업에 들어가기 전에 이미 비트는 내 머릿속에 구상되어 있었고, 가사와 피아노 루프 역시 준비되어 있었다. 난 제프에게 내가 구상해놓은 루프의 연주를 부탁했고, LA로 가는 길에 헤드폰으로 그걸 들으며 가사를 마무리 지었다. 이게 바로 이 곡의 플로우가 지금처럼 완성된 이유다. 그때 내가 가지고 있었던 건 오로지 헤드폰 속의 피아노 루프뿐이었기 때문이다. 난 좀 색다른 걸 하고 싶었다. 그래서 먼저 랩에 대해 고민했다. 난 내 랩이 곡이 흐르는 내내 이어지길 바랐다. 그래서 내 랩이 잠시 끊긴 순간에도 에코를 집어넣어 피아노 루프와 함께 내 목소리가 계속 흐르게 만들었다. 재미있는 건 내가 이 곡을 작업하고 있을 때는 이미 앨범 전체를 완성한 이후였다는 사실이

The Marshall Mathers LP

다. 하지만 레이블은 앨범을 듣고는 싱글로 내세울 마땅한 곡이 없다고 생각했다. 난 내심 〈I'm Back〉이나 〈I Never Knew〉를 싱글로 내세울 수 있다고 생각했지만 레이블의 생각은 달랐다. 내가 볼멘소리로 "그럼 대체 원하는 게 뭐죠? 또 다른 〈My Name Is〉를 만들라는 건가요?"라고 하자 그들은 "아니요, 딱히 뭐 그런 건 아닙니다."라고 했다. 레이블 측에서는 정확히 말을 하지 못하고 우물쭈물하는 것 같았다. 왜냐하면 내가 말한 것이 바로 그들이 정확히 원하는 것이었기 때문이다. 난 그들이 원하는 그 '싱글'을 녹음하기 위해 LA로 가기로 했고, 그 전에 일단 킴의 부모네 집에서 이 곡을 쓰기 시작했다. 그 후 LA로 날아가 그놈의 싱글 하나를 작업하기 위해 호텔에 한 달이나 있었다. 참고로 이 곡은 〈The Real Slim Shady〉를 작업하기 바로 전에 완성한 곡이기도 하다. 사실 그때 난 폭발 직전의 상태였다. "왜 모두가 날 잡아먹지 못해 안달인 거지?" 엄마는 날 고소했고, 아빠란 작자는 생전 안 보이다가 난데없이 나타나서 나한테 뭐라도 좀 뜯어먹으려고 난리를 쳤다. 거기에다 〈I'm Back〉에서 콜럼바인 고등학교를 언급한 부분에 대해 논란이 들끓었고, 레이블은 나에게 그것과 관련해 아무 말도 하지 말라는 이야기를 해왔다. 아니 씨발, 대체 왜 그렇게들 호들갑 떠는 거지? 이런 건 늘 있는 일 아닌가? 4살짜리 애가 물에 빠져 죽었다는 뉴스랑 이게 대체 뭐가 그렇게 다르다는 거야? 이럴 거면 그 일 가지고도 엄청난 비극처럼 난리를 떨어야 맞는 거 아닌가? 사람들은 매일매일 죽고 있다. 사람들은 총에 맞거나 칼에 찔리거나 강간당하거나 강도를 당하거나 등의 이유로 매일 죽어나가고 있는 게 현실이다. 그런데 콜럼바인 총기 사건만 유독 이 나라의 다른 모든 비극과 분리해서 유난을 떠는 이유가 무엇이냔 말이다. 어쨌든 레이블은 나에게 싱글을 원했고, 난 그들에게 〈The Way I Am〉을 주었다. 그들이 원하던 것과 완벽히 반대되는 곡을. 그건 일종의 저

항이었다. 난 내가 원하지 않는 것을 레이블이 내게 절대로 강요할
수 없음을 그 곡을 통해 말해주고 싶었다.

난 마리화나 한 팩을 가지고 여기에 앉지
이 마리화나는 나를 지구에서 가장 사악한 엠씨로 만들어
난 태어날 때부터 오로지 저주만 퍼부어야 하는
저주에 걸렸어
기괴하고 광폭한 것들을 내뱉고 나면 긴장이 풀려
이 문장들이 가슴에 쌓인 스트레스를
다 풀어주는 것 같아
그리고 난 다시 평화롭게 쉬는 거지
하지만 제발 날 길거리에서 보거나 내가 해일리와
같이 있을 때는
나한테 와서 말 걸지 말아줘
그냥 날 좀 혼자 놔두라구
난 니가 누군지도 모르고 너한테 빚진 것도 없으니까
난 엔싱크가 아냐
난 니 친구가 생각하는 그런 사람이 아니지
만약 내 인내심이 한계에 도달하면 널 찔러버릴지도 몰라
난 참을성이 별로 없거든
그럼에도 니가 날 계속 공격한다면
널 10피트 상공 위로 걷어차 올려줄게
그 광경을 누가 보고 있든 난 상관없어
가서 변호사를 부르고 어디 한번 서류를 준비해봐
법정에서 난 웃으면서 너한테 옷장 하날 사줄 테니까
난 니네들이 이제 너무 지겨워
일부러 까칠하게 굴고 싶진 않지만
이게 내 모습이고 내가 할 수 있는 최선이라구

코러스)
니들이 뭐라고 하든 난 나야
그게 아니라면 내가 왜 이렇게 말하겠어?[1]
신문과 뉴스에서는 매일 나에 대해 지껄이고
정작 라디오에서는 내 노랠 틀어주지 않지
니들이 뭐라고 하던 난 나야
그게 아니라면 내가 뭐 하러 이렇게 말하겠어?
신문과 뉴스에서는 매일 나에 대해 지껄여
모르겠어, 이게 바로 내가 사는 방식이지

가끔 난 내 아빠 같은 기분이 들 때가 있어[2]
이런 말도 안 되는 것들에 더 이상 간섭받기 싫다구
사람들은 수군거리지
"에미넴 노래 그거 있잖아 〈Guilty Conscience〉. 그
노래 엄청 악평 받았다며?"[3]
이런 논쟁들은 늘 나를 감싸 돌고 미디어는 늘 나를 향해
손가락질하지
그래서 나도 그들을 향해 손가락을 들어
그 손가락은 검지나 새끼도 아니고 반지를 낄 때 쓰는
것도 아니고 엄지도 아니야
그 손가락은 니가 사람들 말 따윈 신경 쓰지 않을 때
그리고 그들이 엿 같은 짓을 할 때 참지 못해
치켜드는 손가락이지
그 새끼들 쓰레기야

1 원문을 보면 에릭 비 앤 라킴(Eric B. and Rakim)의 〈As
the Rhyme Goes On〉의 한 구절을 응용했음을 알 수 있다.

2 에미넴의 아버지는 아내와 자식에게 구속받는 게 싫어
가정을 떠났다.

3 실제로 〈Guilty Conscience〉는 선정적이고 폭력적인
가사 내용으로 많은 논란을 자아냈다.

애가 학교에서 왕따를 당하고 총을 쏴댔는데
그들은 메릴린 맨슨과 헤로인을 문제 삼지[4]
그런데 말이야. 대체 부모들은 어디 있었던 거지?
그 사건이 일어난 곳이 어디인지를 봐
미국 중부지, 자 이제야 큰일이 났군,
이제야 비극이 됐어
상류층 도시에서 이런 일이 일어나다니 말이야[5]
그리고 사람들은 내가 이렇게 랩을 한다고 공격하지
하지만 난 오히려 기뻐
그들이 불 질러버릴 연료를 내가 공급해주는 셈이거든
모조리 불태워버리고 난 다시 돌아왔지

코러스)

난 존경받는다는 것에 아주 질려버렸어
차라리 죽어버리거나 레이블에서 잘렸으면 좋겠다구
뭐 동화 같은 이야기지만 말이야
난 아마 〈My Name Is〉의 성공을 뛰어넘을 수
없을 거야
라디오에 내 노래 하나 더 틀어보려고
얄팍한 음악을 하진 않겠어
그리고 난 내가 흑인이 되려고 발버둥친다고
생각하는 이 빌어먹을 백인 새끼들이랑
상종할 마음이 없어
걔네들은 내 랩의 악센트나 내가 거시기를
쥐어 잡는 모습을 보고
그런 착각을 하면서 매번 같은 질문만 해대지
무슨 학교를 나왔냐, 어디에서 자랐냐
왜, 누가, 무엇을, 언제, 어디서, 어떻게 따위의 것들을
내가 머리를 움켜쥐고 뽑아버리고 싶을 때까지
질문하면서 날 미치게 하지
난 참을 수가 없어서 달렸다 걸었다 일어났다 앉았다
하지
물론 내 모든 팬들에게 난 감사해
하지만 누군가 옆에서 지키고 서 있지 않는 한
난 화장실에서 볼일도 제대로 볼 수가 없다구!
아니, 난 너한테 사인 절대 안 해줘
그래 날 차라리 욕해라. 그 편이 낫지. 왜냐면

코러스)

4 콜럼바인 총기 사건을 지칭. 1999년 4월, 미국의
콜럼바인 고등학교에서 왕따를 당하던 두 소년이 총기를
난사해 13명을 죽이고 21명을 부상시킨 다음 자살한 사건.
이들이 즐겨듣던 음악에 메릴린 맨슨(Marilyn Manson)과
에미넴이 포함되어 있는 것으로 밝혀지자 언론은 이에 대해
문제 삼았다.

5 만약 흑인 빈민가에서 이런 일이 일어났다면 언론과
사람들은 관심 없었을 거라는 뜻.

20 "KILL YOU

'99년 가을 유럽 투어 중에 난 드레에게 전화를 걸어 새로운 노래 몇 곡이 필요하다고 말했다. 내가 전화를 걸었을 때 드레는 무엇을 하는 중인 것 같았다. 그는 나에게 "지금은 새로운 노래가 없어. 하지만 오늘 비트 좀 몇 개 새로 만들어볼게."라고 말했다. 그런데 그때 수화기 너머로 희미하게 비트 소리가 들려오는 것같았다. 그래서 난 드레에게 그게 무슨 소리냐고 물었다. 그러자 드레는 "뭐? 이거 말이야?"라고 하며 수화기를 스피커에 갖다 대고

The Marshall Mathers LP

그 소리를 들려주었는데 그게 바로 〈Kill You〉의 비트였다. 내가 그에게 그걸 바로 보내달라고 하자 그는 정말 놀라는 눈치였다. "이걸 보내달라구? 이건 지금 우리가 작업 중인 건데." 난 "상관없어, 어서 보내줘. 내가 그 비트 조져놓을게."라고 말했다. 그는 다음 날 비트를 보내주었고 약 일주일 후 난 이 곡의 녹음을 시작으로 [The

Marshall Mathers LP]의 본격적인 작업에 착수했다. 이 곡과 관련해 처음으로 떠오른 건 후렴 부분이었다. '니가 셰이디랑 엮이고 싶지 않을 거라고 믿어… 왜냐하면 셰이디는 널 죽여버릴 테니까' 난 이 곡이 앨범의 첫 번째 트랙이 되길 원했다. 언론에서 "에미넴이 이번 앨범에서는 무슨 랩을 할까? 아마 또라이 같은 랩은 더 이상 못할 거야. 가난이나 고통에 대해서도 쓰지 못할걸? 걔 돈 많이 벌었잖아."라며 떠들어댔기 때문이다. 이게 바로 내가 이 곡을 'They said I can't rap about being broke no more / they ain't say I can't rap about coke no more (사람들은 이제 내가 더 이상 가난에 대해 랩을 할 수 없을 거라 말하지 / 하지만 사람들은 내가 마약에 대해 더 이상 랩을 못할 거라고 말하지는 않아)'라는 구절로 시작한 이유다. 이 부분을 보면 앨범을 관통하는 메시지가 대략 어떤 것인지 아마 알 수 있을 것이다. 기본적으로 이 곡은 우스꽝스러운 노래고 후렴 부분은 여성을 공격하는 내용으로 이루어져 있다. "니가 여자라고 해도 난 널 죽여버릴 거야."라는 식으로 말이다. 망할 년들을 죽이고 닥치는 대로 죽인 다음 난 노래의 마지막 부분에서 이렇게 말한다. "숙녀 여러분, 그냥 농담 한번 해본 거야. 내가 니들 얼마나 사랑하는지 알잖아." 하고 싶은 말 다 하고서 마지막에 농담이었다고 둘러대는 식이다. 이게 내 방식이다. 재미있는 건 앞부분의 가사 몇 줄 때문에 사람들이 이 곡을 내 엄마에 대한 노래라고 생각한다는 것이다. 내가 "내가 아직 어린 꼬마였을 적에"라고 말할 때 그리고 내가 "오 이런, 이제 그가 그의 엄마를 강간하고 있어요."라고 말할 때 말이다. 그 부분을 제외한다면 사실 나머지는 다른 내용이다. 이 곡의 주제는 그냥 정신 나간 것들을 지껄이는 것이다. 그저 내가 돌아왔음을 사람들에게 알리고 싶었다. 내가 타협하지 않았음을, 난 여전히 그대로의 모습이고 난 여전히 건재함을 보여주고 싶었다. 혹여 내가 달라진 게 있다면… 내 상태가 더 나빠졌다는 거겠지.

내가 어린아이였을 때
우리 엄마는 내게 이런 이야기를 들려주곤 했지
아빠는 악마 같은 사람이고 날 싫어한다고 말이야

하지만 좀 크고 나서 알게 됐어
미친 건 정작 엄마였다는 걸
하지만 내가 바꿀 수 있는 건 없었어
엄마는 원래 그런 사람이었으니까

사람들은 이제 내가 더 이상 가난에 대해
랩을 할 수 없을 거라 말하지
하지만 사람들은 내가 마약에 대해 더 이상
랩을 못할 거라고 말하지는 않아
씨발, 내가 여자 목을 졸라서 더 이상
말도 못하게 만들 수 없을 것 같아?
이 새끼들은 지금 내가 장난하고 있다고 생각하나봐
이 새끼들은 지금 내가 그럴 생각은 없는데
그냥 되는대로 내뱉고 있다고 생각하지
손 내려놔 병신아, 안 쏠 테니까
대신에 난 널 이 총알 앞으로 끌고 가서 이 총알이
널 관통하게 만들어버릴 거야
닥쳐 병신아, 지금 너 때문에 너무 혼란스럽잖아
그냥 포기하고 창녀처럼 시키는 대로 해, 알겠어?
"오 이런, 자기 엄마를 강간하고 창녀를 때리고
코카인을 흡입하는 정신 나간 녀석한테
우리가 롤링스톤¹ 잡지 커버를 내줬단 말이야?"
그래 맞아 이년아, 하지만 이제 후회하기엔 너무 늦었지
나는 300만 장을 팔았고 벌써 두 주에서
비극이 벌어졌지²

내가 폭력을 발명한 장본인이다!
이 역겹고 천박한 년아
비어 있는 진통제, 부릉부릉부릉
텍사스 전기톱으로 니 머리에서 뇌를 다 꺼내버렸지
머리가 목에 간신히 달랑달랑 달려 있네
피, 창자, 총, 상처
칼, 인생, 아내, 수녀, 창녀

코러스)
개년, 널 죽여 버릴 거야! 나와 싸우고 싶진 않겠지
여자들도 물론, 니들은 나에겐 그냥 창녀일 뿐이지
개년, 널 죽여 버릴 거야! 나랑 싸울 용기도 없잖아
난 이 싸움을 절대로 끝내지 않을 거라구
넌 날 죽이는 게 좋을 거야!
난 또 한 명의 죽은 래퍼가 되겠지
이렇게 해선 안 될 말을 입에 담은 죄로 말이야
하지만 내가 죽으면 난 이 세상도 함께 가져가겠어
이년들도 말이야. 넌 내게 그냥 여자일 뿐이지
니가 나랑 싸우고 싶지 않을 거라고 난 믿어
왜냐하면 셰이디는 널 죽여버릴 거니까
니가 나랑 싸우고 싶지 않을 거라고 난 믿어
왜냐하면 셰이디는 널 죽여버릴 거니까

1 Rolling Stone. 미국에서 가장 이름 있는 음악 매거진 중
하나.

2 콜럼바인 총기 난사 사건 그리고 아칸소의 한 중학교에서
일어난 총기 사건을 지칭. 언론은 이 사건들의 원인으로
에미넴의 폭력적인 가사를 지적했다.

개년아, 살인기계처럼 널 죽여버릴 거야!
그러고는 곰팡이 핀 벽장 안에 이불, 베개랑 같이 널
숨기고 사진을 찍겠어
나한테 한번 덤벼봐. 난 지옥에서 왔으니, 이제 그만 닥쳐!
난 이 악마의 사진을 현상해서 팔려고 해
난 애시드 랩은 안 해. 마약에 대한 랩을 하지[3]
성인용 인형을 사서 가짜 거시기를 달았지
앗! 그거 잠재적인 메시지 아냐? 아니!
단지 여자들을 따먹어보려는 범죄적인 의도일 뿐이지

에미넴이 공격했다구?
아니, 에미넴은 모욕할 거야

그리고 니가 만약에 에미넴에게 굴복하면 그건 오히려
그를 자극하고 말 거야
재차 그런 걸 반복한다면 아마 넌 10층 빌딩에서
떨어지게 되겠지
개년, 널 죽여버릴 거야! 아직 이 벌스 안 끝났어.
이건 코러스가 아니라구
난 아직 숲을 다 칠해버리기 위해 널 약 먹이고
데려가지는 않았어[4]
핏자국은 서너 번 정도 씻으면 오렌지색으로 변하지
그게 뭐 보통이지… 그렇지 노먼?[5]
니 스테레오 위 시리얼 상자 안에
살인도구를 숨긴 연쇄 살인마

자, 다시 시작해볼까? 이제 약도 다 떨어졌고
정신이 나가버렸지
우린 네 안에 들어가길 원해. 그렇지 않으면

코러스)

내가 왜 이러는 줄 알아?
여자들의 비명 소리가 내 꿈에 계속 나오니까
생각해보니 이걸 정신과 의사에게 말하지 말았어야 했어
일주일에 두 번씩 똑같은 얘길 반복하는데 무려 8만
달러나 받는 것들이지
두 번? 어쨌든 난 이런 게 싫어
술 같은 건 집어쳐! 난 마리화나가
더 대단하다고 생각한다구
멍청한 새끼들은 자기들 인기 좀 올려보겠다고
날 지들 라디오 쇼에 섭외하려고 하지
지랄하지 말라고 해. 지들 라디오 아나운서랑 관리인,
뚱뚱한 년부터 교장, 상담원까지 다 목 졸라 죽여주마
난 사실 숨 쉬는 것도 믿지 않아.
내가 니 허파에 공기를 남기는 건
니 비명 소리를 계속 듣고 싶어서일 뿐
좋아, 난 이제 즐길 준비가 됐어.
오제이 심슨에게 칼도 넘겨받았지
모든 놈들의 목구멍에 상처 낼 준비가 됐다구!
게이 같은 새끼들이 계속해서 나대는데

이 칼로 좀 들이대줘야 그만해 달라고 빌래?
닥쳐! 니 손발 다 내놔
내가 말할 땐 닥치고 있으라구. 알아들었어?
대답해! 그렇지 않으면

코러스)

3 'acid'는 마약이라는 뜻이 있다. 또 'acid rap'은 에미넴과
갈등관계에 있었던 래퍼 이샴이 만든 록 비트와 괴기스러운
가사의 랩을 결합한 스타일을 의미하기도 한다.

4 피로 숲을 칠하겠다는 뜻.

5 〈Role Model〉에서도 나왔던 영화 속 연쇄 살인마.

²¹ WHO KNEW

⟨Who Knew⟩는 [The Marshall Mathers LP]를 위해 녹음한 두 번째 곡이다. 드레는 디지털 오디오테잎을 만지다가 막 스튜디오를 나가려던 참이었다. 난 비트를 좀 들어보길 원했고 드레가 새로 만든 비트 몇 개를 들려주었는데 그 디지털 오디오테잎 안에 ⟨Who Knew⟩의 비트도 있었다. 듣자마자 난 "맙소사, 이거 죽이는데?"라고 생각했다. 그러자 드레는 나가면서 그 비트가 마음에 들면 스튜디오에 남아서 작업을 진행해보라고 했다. 내가 그 비트를 원한다면 나중에 와서 마저 완성해보겠다는 얘기였다. 난 바로 작업을 시작했다. 그 곡을 작업할 때 난 암스테르담에서 막 도착한 상태였다. 몇 개의 벌스와 후렴을 썼고, 그것들은 드레의 비트와 완벽히 어울렸다. 그래서 난 그날 밤 바로 녹음을 해버렸다. 다음 날 드레가 와서 나의 녹음 버전을 듣고는 "젠장, 비트를 완전

The Marshall Mathers LP

히 살려놨잖아? 당장 작업을 해치워버리자구."라고 했다. 이 곡의 전체적인 콘셉트는 비판자들을 엿 먹이는 것이다. 난 작년에 내게 쏟아진 무수한 이런저런 말들을 [The Marshall Mathers LP]를 통해 모두 되받아쳤다고 생각한다. 마찬가지로 다음 앨범에서도 역시 올해 나에게 쏟아진 말들에 대해 되받아쳐줄 생각이다. 내가 게이를 혐오한다느니 어쩌느니 하는 말들에 대해서 말이다. 난 그저 그들을 우스꽝스럽게 만들고 싶을 뿐이고 무엇보다 내 가사들을 액면 그대로 받아들이지 말라는 이야기를 하고 싶을 뿐이다.

마이크 체크 원 투
누가 알았겠어?
누가 알았겠나구
아무도 생각 못했을 거야
웬 병신새끼가 튀어나와서 몇백만 장이나
팔아버릴 줄은
이 새끼들 배 아파서
어쩔 줄 몰라 하는 것 좀 보라구

내가 하는 음악은 흑인음악도 백인음악도 아니야
난 고등학생 애들을 싸움질하게 하는 음악을 만들지
나는 운전할 때마다 생명을 담보로 하고
내가 가진 칼로는 이 여편네들을 위협하지
내가 지금 니가 듣고 있는 테잎 속에 있는 줄 아나 본데
난 지금 니 트럭 뒷좌석에 앉아 있지
그리고 내 손에는 테이프가 들려 있어
낮게 엎드린 채 뛰어들 준비를 하고 있지
니 입에 테이프를 붙이고 니 얼굴을 움켜잡았어
이제 뭐할 차례지?

오 지금 나보고 말조심하라고 하는 거야?
내 눈알을 뽑아서 가지고 놀아버리겠다고?
이봐, 난 니네 집을 불태워버리고 소화전을 망가뜨려서
니가 불타는 가구를 밖으로 들고 나오지 못하게
만들어버릴 거야
아 미안해, 뭔가 착오가 있었던 것 같아
지금 대통령 거시기가 빨리고 있는 판에
넌 내 가사를 고치길 원하는 거야? [1]
엿 먹어, 약을 빨고, 저 창녀들을 덮쳐버리지
게이 클럽과 화장을 하는 남자 놈들을 놀려대
이봐, 유머 감각 좀 키우라고
음악을 검열하려들지 마
이건 니 아이들의 즐거운 놀이터니까
에릭이 베란다에서 뛰어내렸는데 내 가사를 탓한다구?
평소에 니가 좀 더 관심을
기울였어야지
니가 정말 부모라면 말이야

1 빌 클린턴의 섹스 스캔들을 지칭.

코러스)
난 정말 몰랐어. 내가 이렇게 성공할 줄은
난 정말 몰랐어. 내가 애들한테
이렇게 영향을 미칠 줄은
난 정말 몰랐어. 걔가 손목을 긋게 될 줄은
난 정말 몰랐어. 걔가 그년을 패버릴 줄은

난 정말 몰랐어. 내가 이렇게 성공할 줄은
난 정말 몰랐어. 내가 애들한테
이렇게 영향을 미칠 줄은
난 정말 몰랐어. 걔가 손목을 긋게 될 줄은
난 정말 몰랐어. 걔가 그년을 패버릴 줄은

대체 누가 이 나라에 총기 소지를 허용했지?
나는 런던에 갈 때 플라스틱 공기총조차 들고
들어가지 못했지
지난주에는 아널드 슈워제네거의 영화를 봤는데
기관총으로 수십 명을 작살내더군
어린애 세 명이 "다 죽여버려!"라고 외치면서
영화를 보고 있었어
17살짜리 삼촌과 함께 말이야
이런 생각이 들더군. "쟤네들 부모는 내가 폭력을
좋아하냐고 물었을 때
지랄하던 사람들은 아닌가 보지?"**2**
내 음반이 애들이 욕을 하게 만든다고 하는데
니가 12살 된 니 딸에게 화장을 허용하는 건 그럼 뭐지?
니 아들이 아무런 욕도 모른다고 한번 해봐라
스쿨버스 기사가 매일 니 아들에게 소리치고
욕하는 걸 듣고도 말이야
(이 꼬맹이 새끼야, 가서 빨리 자리에 쳐 앉기나 해!)
3학년 때 'fuck'이란 단어를 처음 배웠지
체육 선생한테 가운뎃손가락을 내밀었어
자 읽어봐. 내가 얼마나 당하고 살았는지
나한테 오줌을 싸대고 내 점심을 뺏어먹고
난 3개월마다 전학을 가야 했지

내 인생은 약간 내 아내랑 비슷해
매일 밤 그년을 두들겨 팬 끝에 만신창이가 됐지
그러니 인생이 얼마나 살기 쉬워지겠어
1900만 명의 병신들이 커서 나처럼 된다면 말이야

코러스)

난 정말 몰랐지
내가 새 차와 새 집을 가지게 될 거라는 걸
몇 년 전에 나는 너보다도 훨씬 가난했다구
내 입이 그렇게 더러운 편은 아니잖아, 안 그래?
엿이나 먹어라, 이 개 같은 년아
슈비-디-두-옵 스키베디-비-밥, 크리스토퍼 리브**3**
소니 보노, 스키를 타고 가다 나무에 부딪히지
과연 얼마나 많은 얼간이들이 내 노랠 듣고
학교에서 선생한테 열 좀 받았다고 총질을 해댈까?
"제 잘못이 아니에요. 슬림 셰이디가 그러라고
했단 말예요!"
젠장! 내 연필 하나가 그렇게 큰 영향을 끼친단 말이야?
이봐, 당신도 나 같은 상황이라면 그렇게 했을지도
모른다구
당신이 내 입장이었다면 어떻게 장담할 수 있겠어?
그렇게 비난을 해대면서 대체 내 음반은
왜 사서 듣는 건데?
니가 내 음반을 듣고 총으로 경찰을 쐈다고 해도
그건 내 알 바가 아냐. 니가 무슨 짓을 하든지 말이야

코러스)

내가 이 모든 걸 어떻게 알았겠냐구!

2 〈My Name Is〉의 'Hi, kids! Do you like violence?'라는 구절을 지칭.

3 Christopher Reeve. 〈슈퍼맨〉 시리즈 주인공. 지금은 전신마비가 되어 재활에 힘쓰고 있다.

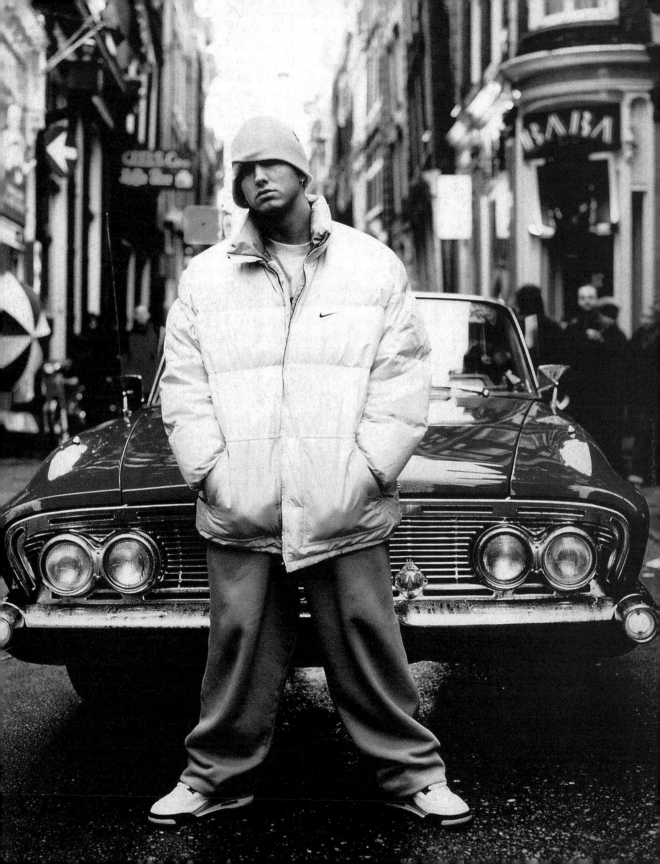

²²THE REAL SLIM SHADY

그래, 레이블은 나에게 싱글로 내세울 노래를 만들게 했다. 1분 만에 만든 후렴이 있긴 했는데 그걸 활용하기에는 뭔가 좀 석연치 않았다. 심지어 난 드레에게도 그걸 들려주지 않았다. 그는 다른 여러 개의 후렴과 함께 그것 역시 내가 만들어두었다는 사실을 알지 못했다. 난 가사를 본격적으로 쓰기 전에 종종 후렴부터 먼저 만들어둔다. 때문에 후렴을 써놓고도 늘 잘 쓴 게 맞나 하는 의심을 하곤 한다. 무엇보다 그에 어울리는 비트가 필요했고 우리는 이 후렴을 가지고 스튜디오를 여러 번 들락날락했다. 그리고 네댓 개의 비트를 새로 만들어 입혀보았지만 딱히 이거다 싶은 게 없었다. 마침내 드레와 나는 거의 포기할 지경에 이르렀다. 난 기진맥진해 뻗어버렸고 드레는 스튜디오를 나갈 참이었다. 난 베이스 연주자와 키보드 연주자에게 내가 좋아할 만한 것을 좀 쳐주길 부탁했

The Marshall Mathers LP

234

다. 그렇게 그들의 연주를 계속 듣고 있다가 키보드 연주자인 토미가 내 귀를 잡아끄는 라인을 만들어냈다. 그걸 듣는 순간 난 벌떡 일어나 "어, 방금 그거 뭐야?"라고 말했고, 그 라인을 바탕으로 내 마음에 정확하게 들 때까지 그에게 계속 변주를 하게 했다. 〈The Real Slim Shady〉의 뼈대가 탄생한 순간이었다. 난 당장 달려가 드레에게 이 부분을 들려주었고, 그 위에 드럼을 입혔다. 모두 금요일에 벌어진 일이었다. 마침 다음 날인 토요일에 레이블과의 미팅이 있었다. 레이블은 나에게 "뭐 좀 좋은 것 좀 만들었나요?"라고 물었고, 난 그들에게 〈The Way I Am〉을 들려주었다. 하지만 그들은 "대단한 곡이군요. 그런데 첫 번째 싱글로는 좀 그래요."라고 말하며 〈Criminal〉을 싱글로 하면 어떻겠냐고 제안했다. 그러나 난 어제의 작업에 대해 이야기하며 주말 동안 그걸 좀 발전시켜보겠다고 했다. 그러고는 월요일까지 가사를 완성했다. 잘 되면 좋은 거고 안 되면 할 수 없었다. 당시는 윌 스미스가 갱스터 랩을 비판하고 크리스티나 아길레라가 MTV에 나와서 나에 대한 이야기를 주절거릴 때였다. 난 이것들을 포함해 가사를 썼고, 월요일에 녹음을 끝냈다. 레이블이 좋아했음은 물론이다. 이 곡의 작업 과정을 통해 난 '모든 일에는 이유가 있다'는 말을 한층 더 실감하게 되었다.

주목 좀 해주시겠습니까
주목 좀 해주시겠습니까
진짜 슬림 셰이디는 일어나주세요
다시 한번 말합니다.
진짜 슬림 셰이디는 일어나주세요
아 이거 골치 아프겠군[1]

넌 마치 백인을 한 번도 본 적이 없는 사람처럼 행동해
팸처럼 벌어진 입을 바닥까지 늘어뜨리고 있지
마치 토미가 막 문을 박차고 들어와 그녀의 엉덩이를
두들겨 팰 때처럼 말이야[2]
토미가 팸에게 가구를 던질 때부터 이혼할 줄 알았지

1 뮤직비디오를 보면 환자 전체가 일어났기 때문.

2 폭행 등의 사건으로 이혼한 파멜라 앤더슨(Pamela Anderson)과 토미 리 존스(Tommy Lee Jones)를 지칭.

이건 다시 돌아온… "아 잠깐만, 농담하는 거지?
설마 내가 생각한 대로 그가 말한 건 아니겠지?"
그리고 닥터 드레가 말하길…[3]
말하긴 뭘 말해. 멍청이들아
닥터 드레는 죽었어. 걔 시체는 내 지하실에 있다구
여성주의자들은 에미넴을 사랑해
"슬림 셰이디, 난 걔가 이제 지겨워
걔 하는 거 좀 봐봐
자기 거시기나 잡고 어슬렁거리면서
가운뎃손가락을 들어대지"
"맞아 그런데 정말 귀엽잖아"
그래, 어쩌면 내 머리 안엔 풀린 나사가
몇 개 들어 있을지도 모르지
하지만 니네 부모님 침실에서 일어나는 일보단
아마 나쁘지 않을 거야
난 가끔 티브이에 나가 모든 걸 다 말해버리고
싶을 때가 있지
하지만 그럴 수 없어. 그런데 톰 그린이 죽은 암소랑
그 짓하는 건 괜찮나봐[4]
"내 엉덩이가 니 입술 위에 있지. 내 엉덩이가 니
입술 위에 있지"
만약 내가 운이 좋다면 니가 내 엉덩이에
키스해줄 수도 있겠지
이건 우리 아이들에게 보내는 메시지야
클리토리스가 뭔지 아이들이 모르기를 바랄게
하지만 4학년 정도 되면 걔들은 아마 섹스가
뭔지 알게 될 거야

왜 거 디스커버리 채널 같은 거 있잖아?[5]
"우리는 모두 포유류일 뿐이야"
—뭐, 그중 몇몇은 식인종이겠지만
멜론처럼 다른 사람을 찢어버리는 놈들 말이야
하지만 만약 우리가 죽은 동물이나 영양 따위와
그 짓을 할 수 있다면 남자끼리 눈 맞아서
달아나는 일은 아마 생기지 않을 거야
만약 니 기분이 지금 내 기분 같다면 여기 해독제가 있어
여자들은 팬티스타킹을 흔들며 이제 나오는 코러스를
따라 불러봐

코러스)
난 슬림 셰이디, 그래 난 진짜 슬림 셰이디
너희 다른 슬림 셰이디들은 그냥 짝퉁일 뿐
그러니 진짜 슬림 셰이디들은
모두 일어나주시겠어요
모두 일어나세요, 모두 일어나주세요

윌 스미스는 음반 팔아보려고 일부러 욕을 쓰진 않지
하지만 난 그러거든. 그러니까 너랑 윌 스미스
다 엿 먹어[6]
넌 내가 그래미에 꽤나 신경 쓸 거라고 생각하나본데
비평가들 절반은 아마 내 음악을 제대로 참고 견디지도
못할걸? 그러니 좀 내버려둬
**"하지만 슬림, 만약 당신이
상을 타면요?
그럼 좀 묘해지지 않을까요?"**

3 〈My Name Is〉의 구절을 응용한 부분.

4 코미디언 톰 그린(Tom Green)이 자신의 쇼에서 선보인
〈Bum Bum Song〉을 지칭. 자신의 가사는 철저히
검열하면서 그보다 더 선정적인 콘텐츠에는 관대한 방송
매체에 대한 일종의 불만 표출.

5 디스커버리 채널의 동물 다큐멘터리에서 교미하는
장면이 나오는 것을 꼬집는 구절. 또 이 부분은 블러드하운드
갱(Bloodhound Gang)의 〈The Bad Touch〉 중 한 구절을
응용했다.

6 윌 스미스(Will Smith)가 1999년 MTV 비디오 뮤직
어워드에서 "나는 성공적인 앨범을 만들었지만 폭력에 대한
어떠한 것도 그 속에 집어넣지 않았다."고 한 발언을 지칭.

왜? 그래서 날 적당히 꼬셔서 그 자리에 데리고 가려고?
그러고는 날 브리트니 스피어스 옆자리에
앉히려고 하겠지
그런데 크리스티나 아길레라랑 자리를 바꾸는 편이 더
나을 것 같은데?
그래야 카슨 데일리[7]랑 프레드 더스트[8] 옆에 앉아서
그 여자가 걔네들 중 누구랑 먼저 그 짓을 했는지
싸우는 걸 들을 수 있지
그녀은 MTV에서 나에 대해 떠들었지
**"네, 그 남자는 귀여워요. 근데 킴이란 여자랑
결혼한 것 같던데, 히히"**
걔 음악을 mp3로 다 다운로드해서
걔가 나한테 어떻게 성병을 옮겼는지 세상에
공개해야겠어[9]
난 니네 보이그룹/걸그룹들에 질려버렸어.
니네가 하는 짓은 다 날 화나게 하지
난 너희를 파괴하기 위해 이 세상에 보내졌어
그리고 세상엔 나 같은 사람이 백만 명 정도는 더 있지
나처럼 욕하고 나처럼 아무것도 신경 안 쓰고
나처럼 옷 입고 나처럼 걷고 말하고
행동하는 사람들 말이야
물론 걔네들이 나 다음일 수는 있지만 나 같을 수는 없지

코러스)

내 음악은 귀기울일 만한 가치가 있지
비록 나도 니가 니 친구랑 거실에서 농담이나
주고받는 것과
비슷한 것들을 이야기하고 있기는 하지만

너와 나 사이에 결정적인 차이가 있다면
나는 그걸 모두 앞에서 말할 배짱이 있다는 거지
허위로 말하거나 애써 사탕발림하지 않고도 말이야
난 그냥 마이크를 잡고 뱉을 뿐이지
너희가 인정하든 안 하든 난 그저 뱉을 뿐이고
내 랩은 래퍼들 중 90퍼센트보다는 낫지
넌 아이들이 어떻게 내 앨범을 진정제처럼 먹는지
궁금해하는 것 같은데
웃기는 일이지. 이대로 살다가 내가 서른 살이 되면
아마 난 요양원에서 유일하게 경박한 놈이 되고 말 거야
로션을 바르고 자위행위나 하면서 간호사 엉덩이를
만지지만 이놈의 비아그라는 도무지 효과가 없네
모든 사람의 내면에는 슬림 셰이디가 숨어 있지
그는 버거킹에서 일하다 니 양파링에 침을 뱉을 수도 있고
주차장 안을 차를 몰고 돌아다니면서 창문을 내리고
라디오를 틀어둔 채 난 신경 따윈 쓰지 않는다며
소리 지를 수도 있어
**그러니까 진짜 셰이디는
어디 한번 일어나서
양손의 가운뎃손가락을 한번
치켜들어 볼래?**
니가 이제 통제불능이 되었음을 자랑스러워하라구
그리고 한 번 더, 될 수 있는 한 크게, 어때?

코러스)

**하하
우리 모두 안에 슬림 셰이디가 있는 것 같군
씨발, 다 일어나봐**

7 Carson Daly. MTV의 VJ. 크리스티나 아길레라(Christina Aguilera)와의 염문을 뿌린 바 있다.

8 Fred Durst. 랩 메탈 그룹 림프 비즈킷(Limp Bizkit)의 리드보컬. 역시 크리스티나 아길레라와 사귀고 있다는 소문이 돌았다.

9 에미넴은 줄곧 자신의 음악을 통해 크리스티나 아길레라를 씹어왔다. 그러나 이 곡에서 에미넴이 뱉은 가사들에 대해 아길레라는 불쾌해하는 동시에 모두 부인했다.

I'M BACK

⟨I'm Back⟩은 어쩌다 만들게 된 곡 중 하나다. 드레와 나는 스튜디오에 같이 있었는데 미리 정해둔 것 없이 그 자리에서 드레가 비트를 만들고 내가 가사를 쓰면서 자연스럽게 작업을 진행했다. 우린 이 곡이 새 앨범의 첫 번째 싱글이 될 수 있으리라 생각했지만 레이블은 그렇게 생각하지 않았다. 또 난 나를 새롭게 소개하기 위해 이 곡을 앨범의 첫 트랙으로 배치할까 생각도 해보았지만 그러한 역할은 ⟨Kill You⟩가 맡게 되었다. 즉흥적으로 이루어진 작업은 드레와 나의 화학 작용에 새삼 감사하는 마음을 가지게 했다. 물론 때로는 그 때문에 부담을 느끼기도 하지만 억지로 애쓰지 않아도 드레와 나의 작업이 순조롭게 풀리는 걸 느낄 때마다 내가 단지 그의 비트 위에 랩을 하는 래퍼일 뿐이 아니라 음악을 만드는 전체 과정을 함께 하는 그의 파트너임을 실감하곤 한다.

The Marshall Mathers LP

이게 그들이 날 슬림 셰이디라 부르는 이유지
(내가 돌아왔어)
내가 돌아왔다
(내가 돌아왔어)
내가 돌아왔다구
(슬림 셰이디!)

나는 한 번에 한 단어씩 라임을 죽이지
나처럼 고약한 놈은 아마 어디에서도 못 봤을 거야
그 권총은 그냥 버리는 게 좋아. 너한테 별로
도움도 안 되거든
자기 목을 졸라버리는 놈한테 그렇게 덤벼서
뭐 효과나 있겠어?
나는 지옥을 지독하게 기다려
젠장, 지독하게 걱정스럽군
맨슨,[1] 감옥에 있는 걸 감사하게 생각하라구
적어도 거긴 안전할 테니까
12살 때만 해도 난 엄마의 작은 천사였지
하지만 13살 때에는 선반에 있는 총에
총알을 넣고 있었지
난 애들한테 자주 괴롭힘을 당했어
그래서 하루는 고양이 새끼 머릴 잘라서 그 자식의
우편함에 넣어놨지
그때만 해도 난 그런 거에 고민이 많았거든. 물론 지금은
좀 덜하지만
성공에 대해 어떻게 생각하냐구? 지긋지긋해. 너무
스트레스가 심하지
너무 많은 시선이 나를 화나게 하지. 뭔가 엉망진창이야
나는 너무 빨리 떠버렸지만 그만큼 빨리 성숙하지는
못했지
니가 말하는 건 다 틀리고 내가 말하는 건 다 맞아
이제 넌 '안녕'이라고 말할 때마다 내 이름을 생각해[2]
MTV가 내가 잘해줬었는데 아무래도 그건 내가 백인이기

때문인 것 같군
이런 내 모습을 킴이 어서 봤으면 좋겠어
이제 좀 가치가 있는 것 같아?
내 인생을 좀 봐봐. 어때 완벽해?
내 입술을 읽어봐. 이년아
뭐? 입술이 움직이지 않는다구?
그럼 이 손가락은 보여? 오 이런 거꾸로 됐군
자 엿이나 먹으라구

코러스)

난 이 변태 놈들의 머릿속에 하나하나씩 들어가봐
걔네들이 내 음악을 들으면 진짜로 영향을 받는지
보려구 말이지
만약 걔네들이 내 음악을 진짜로 듣는다면
걔네는 무고한 희생양이 되는 거야
내 테니스 신발 끈에 매달린 꼭두각시 인형이 되는 셈이지
내 이름은 슬림 셰이디
라디오가 내 노래를 안 틀어주기 전에도
난 이미 미쳐 있었지
센세이션을 일으키며 돌아온 대단한 존재![3]
게이 자식 켄 카니프와 함께지
인터넷의 그 켄 카니프 맞아
니 아이들을 침대로 유혹하려고 하는 그 자식 말이야
우리가 살고 있는 이 세상은 참 역겹지
"슬림, 제발 크리스토퍼 리브의 다리 좀 내려봐!"
이런, 니들은 너무 예민해서 탈이야
"슬림, 이건 민감한 주제니까
웬만하면 언급하지 마"
감각이 사라진 마음, 정신분열이 돼가지
사팔뜨기처럼 뜬 눈, 마리화나를 너무 피워대다 보니
눈이 안 보여
창문이 선탠 된 아홉 대의 리무진을 빌려서 그 안에서
코카인을 흡입하지
약에 쩔은 놈들이 튀어나오기 시작해

1 Charles Manson. 연쇄 살인마.

2 'My Name Is'의 코러스 부분이 'Hi, My Name Is'로 시작되는 것을 차용.

3 퍼블릭 에너미(Public Enemy)의 〈Bring the Noise〉 중 한 구절(Back is the incredible!)을 차용한 부분.

거기서 내 이름을 얻은 거야
그래서 그들이 날 어떻게 부르냐 하면

코러스)

콜럼바인 고등학교 애들 7명을 데려다 한 줄로 세웠어
AK-47과 리볼버, Mack-114을 쥐어주면 내 문제가
해결될 것 같아
이걸로 불량한 놈들이 가득한 학교들을 갈겨버리지
왜냐하면 난 셰이디니까
사람들은 세상이 Y2K 어쩌구 할 때처럼
내가 미쳤다고들 하지[4]
그런데 엔싱크는 대체 왜 아직도 노래를 하는 건지
모르겠어
걔네들 구리다는 거 아는 건 나뿐인가?
나도 머리 분홍색으로 염색하고
니들 생각 하나하나 다 신경 써야 하는 거야?
립싱크나 하고 더 큰 귀걸이를 살까?
그래서 난 귀를 막으려고 하는 거야
팬클럽 애들 소리 지르는 것 때문에
내 귀가 진동을 하거든
걔네들한테 내 가운뎃손가락을 치켜들 생각이야
내가 크리스티나 아길레라에게 집적됐다는 소문이
돌았던 기간보다 더 오래 말이야
만약 내가 여자 가수 한 명에게 들이댄다면 그건 아마도
제니퍼 로페즈겠지
퍼프 대디, 너도 내 심정 이해하지![5]
퍼프 미안해. 하지만 난 여자가 만약 내 엄마라고 해도
상관 안 하고 콘돔 없이 안에다 해버릴 거야
그리고 내 아들인 동시에 남동생인 애를 하나 얻는 거지
그리고 걔가 내 애가 아니라고 말할래. 내 이름이 뭐라구?

코러스)

4 총의 종류별 모델명.

5 2000년에 임박해 세기말과 관련한 루머가 돌았던 시기를
지칭.

²⁴GREG FREESTYLE

라디오에 정식으로 처음 출연했을 때 했던 랩이다.

LA의 '스웨이 앤드 테크 쇼'였다. 랩 올림픽이 열린 다음 날이었던 듯하다. 이 곡은 내가 슬림 셰이디라는 캐릭터로 처음 쓴 가사 중 하나다. 누가 "니 랩 좀 한번 들어보자."고 했을 때 바로 내뱉으려고 쓴 가사이기도 하다. 만약 누군가 니 랩을 듣길 원한다면 그들은 'Yo my house, I got a mouse with a blouse (요 우리 집엔 블라우스를 입은 쥐가 있지)' 따위의 프리스타일 랩을 들으려고 하는 게 아니다. 니가 누군지 그들에게 확실하게 보여주려면 넌 미리 심혈을 기울여 쓴 너만의 가사를 가지고 있어야 한다. 그리고 그들이 요구하는 순간 그걸 바로 뱉어버리는 거다. 사람들은 내게 그렉이 누구냐고 묻는다. 솔직히 말하면 나도 모른다. 난 그냥 'I met a retarded kid named Greg with a wooden leg / snatched it off and beat him

over his fuckin' head wit' the peg (저능아에다 의족을 한 그렉이라는 애를 만났지 / 의족을 빼앗아 거기에 박힌 못으로 개 머리를 갈겨줬어)'라는 구절로 랩을 시작했을 뿐이다. 혹시 실제로 의족을 한 그렉이라는 녀석이 이 글을 보고 있다면 이 가사는 그냥 농담이었다는 걸 알아줬으면 좋겠다.

저능아에다 의족을 한 그렉이라는 애를 만났지
의족을 빼앗아 거기에 박힌 못으로 개 머리를
갈겨줬어
잠들 때도 맥주를 마시고 일어날 때도 맥주를 마셨지
진통제랑 감기약과 싸워야 했어
애시드 탭 따윈 집어쳐. 시트 전체를 말아
내 이마에 둘렀지
스며들기를 기다리다 바닥에 쓰러져 죽었지
더 할 말도 없어. 다 끝난 일이지
우리는 인간 자연 점화기라도 된 양 분출하지
대학살의 후유증과 폭격기의 잔상이 있는 곳에 널 남길게
니 집을 날려버리고 니 부모를 죽인 다음 수양 엄마를
제거하러 다시 돌아오지
난 노스트라다무스만큼 약속을 잘 지키는 놈이야
더 이상 어떤 위협도 하지 않을 거거든
선탠 된 콜베트함[1] 안에서 베트남전 출신 베테랑을
살해하지
머리가 점점 아파와. 어제도 그 어제도 그 어제의 어제도
코카인을 했거든
개 한 마리와 걷고 있는 공작원
엘살바도르 때보다 더 많은 전쟁용 산호를 두르고 있지
더럽기 짝이 없는 스타일과 입버릇

알 비 슈어![2]의 눈썹처럼 밀려오지
태어날 때부터 나는 머리에 뿔을
달고 있었고
메타포는 탯줄에 붙어 있었어[3]
판자로 널 후려치고 니 혼다를 내 포드로 박아버리는
랩의 사령관
하지만 난 내 랩만으로도 모차렐라 치즈보다
더 잘게 널 썰어버릴 수 있지
헬리콥터 프로펠러보다 더 강력하게 말이야
지하실에 너를 가뒀어. 뼈가 앙상하게 드러난
넌 식욕을 상실해버렸지
나는 그 옆에 서서 풀코스 요리를 먹으며 니가 굶어
죽어가는 모습을 보고 웃지
니 정맥에 주사를 놓고 진통제를 먹인 다음 약이란 약은
다 먹이고 쫓아내버려
찢어진 바지 위로 엉덩이를 드러낸 놈들을 구급차에
실어 병원으로 가지
하지만 살 가능성은 약 20퍼센트
나한테 당한 놈들이 갈 곳으로 좋은 데가 있지
바로 내가 시체를 모아두고 있는 할머니네 지하실이야
닥터 케보키언[4]이 도착했으니 이제 부검을 시작해보지

1 Corvette. 다른 배들을 공격으로부터 보호하는 소형 호위함.

2 Al B. Sure!. 미국의 가수이자 프로듀서.

3 평범하지 않은 기질과 랩에 대한 재능을 타고났음을 비유.

4 Jack Kevorkian. 안락사로 유명한 의사.

니가 "나는 아직 살아 있다구!"라고 비명을

지를 때까지 말이야

녹슨 메스를 니 머리가죽에 찔러 넣었지

그리고 니 입을 통해 복숭아 뼈를 잡아 빼버렸어

소방서에 전화하는 게 좋을 거야

내가 방화범 한 명을 고용했거든

니 아파트 전체를 태워버릴 놈을 말이야

나는 사고 전문의 거짓말쟁이지

니 여자는 내 거시기 주변에 단단히 묶어놓았어

그걸 풀려면 아마 쇠 지렛대가 필요할걸

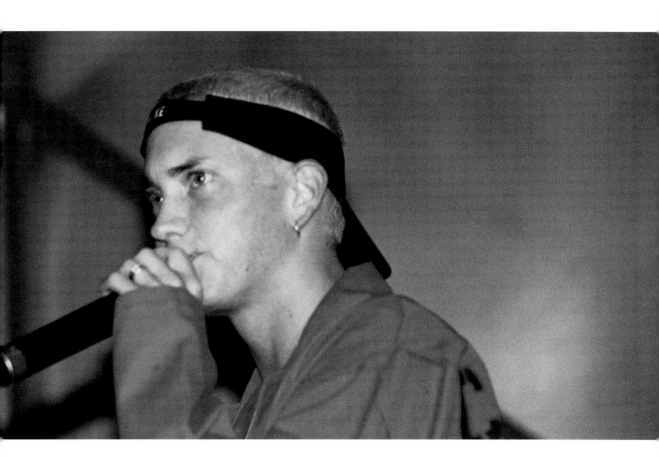

ANY MAN

안녕!
원조 배드보이가 왔다. 니 얼굴을 조심해
막 이곳으로 와서 퍼프 대디와 메이스를 날려버렸지[1]
마리화나에 살충제를 뿌려놨으니 좀 조심하는 게
좋을 거야
에미넴이라는 이름은 E로 시작하니 다시 한 번 확인해
대문자인 것도 포함해서 말이야
누가 나한테 스내플 좀 줘
내 목젖에 아스피린 캡슐이 걸렸다구
누가 날 던져버린 것 같은데, 내 생각엔 아마 엄마일 거야
그런데 이년이 인정을 안 하네
난 그녀가 임신 6개월일 때 메스로
그녀의 배를 가르고 이렇게 말했지

Soundbombing II

1 퍼프 대디와 메이스(Mase): 레이블 배드 보이 소속 뮤지션

"이년아 난 나갈 준비가 됐어. 내가 발로 차는 거 못 느꼈어?"
세상이 아직 날 맞이할 준비가 안 됐나보군
어쩌면 난 지옥 용광로 옆에 있는
감옥에 갇힐지도 모르지
난 매독균이 있는 정자 세포보다 더 질리는 놈이고
내 거시기보다 더 뜨겁지
내가 오줌 눌 때면 다 타버린다고
난 니 속이 울렁거릴 때까지 니 배를 걷어차고
니 옷이 니 몸에 달라붙을 때까지 피를 토해낸 다음
니가 곤두박질칠 때까지 벽돌로 니 머리를 내려쳐
내가 마음에 안 든다구? 그럼 감각이 없어질 때까지
내 거시기나 빨아
그리고 지금껏 뱉은 니 헛소리들 좀 다 치워줄래?
니 스타일은 마치 자다가 죽는 것처럼 아무 느낌이 없거든

코러스)
2만 달러 그리고 진통제와 흥분제 때문에
미니밴 앞으로 뛰어드는 놈이 있다면
그놈은 확실히 미친놈이야. 내 말 들었어? 응?
미친놈이라구 안녕? 안녕!
2만 달러 그리고 진통제와 흥분제 때문에
미니밴 앞으로 뛰어드는 놈이 있다면
그놈은 확실히 미친놈이야. 내 말 들려?
미친놈이라구

그렘린 같은 미소로 널 흘겨보지
난 에미넴, 넌 여자 체육관 안의 게이
난 슬림, 셰이디는 사실 외계인에게 쫓길 때를
대비해 만들어둔 가짜 이름이야
광적인 사우디아라비아인보다 더 많은 우라늄으로
가득한 두개골을 지닌 괴짜 천재
불이 잘 붙는 머리, 침대에 묶여 있지
혼수상태로 병원에 누워 있어
심장이 멈췄을 때 나는 뛰쳐나와 장의사를 따돌렸지

하이 스피드, 타일랜드 마리화나 정맥 주사
중국인 같은 모습, 샴쌍둥이처럼 달라붙은 무릎
레즈비언처럼 가랑이가 붙어 있지
핀과 바늘, 피하주사와 핀
신이 내 죄를 사해주기를,
내가 여자를 계속 죽이느냐
여부에 달렸겠지

코러스)

어젯밤에 나는 약을 너무 많이 했지
온몸이 상기된 채로 병원에 실려 갔어
나는 알코올 중독자, 더 말할 필요도 없지
직장에 들렀어. 난 맨날 장난이나 치고 놀 뿐이지
수류탄을 삼킨 다음 하루에 한 병씩 타이레놀을 먹고
내가 얼마나 폭력적으로 변할까에 대해 늘어놓지
진통제 11알만 줘. 내 머리가 핑핑 돌 거야
약은 날 747 제트기 엔진처럼 부르르 떨게 만들지
피부가 찢어질 때까지 내 거시기를 긁었어
"의사 선생님 이 발진 좀 봐요. 정말 빨갛네요"
"그건 아마 에이즈일 겁니다!"
없던 걸로 합시다
난 잠시 폼을 잡고 죽이는 플로우로 널 공격해
말도 안 되는 그런 내용 있잖아
마치 레즈비언이 딜도를 쓰는 것처럼
그러니 니 지갑에서 돈뭉치 10개 정도를 꺼내
그리고 로커스 [2] 앨범에 들어 있는 슬림 셰이디 노래를 사
"어쩌구저쩌구 블라블라 난 약에 떨었지"
내 딸이 가사 위에 낙서를 해서 제대로 못 읽겠어
젠장!

2 Rawkus, 90년대 중후반부터 큰 반응을 얻었던 미국의 언더그라운드 힙합 레이블. 이 노래 역시 로커스의 컴필레이션 음반 'Soundbombing II'에 수록된 것이다.

26 MURDER MURDER (REMIX)

코러스)

그녀가 쓰길 그건 살인이라고 했어[1]

(그녀가 쓰길 그건 살인이라고 했어)

그녀를 죽이는 건 아무 일도 아니지

(그녀를 죽이는 건)

그녀가 쓰길 그건 살인이라고 했어

(그녀가 쓰길 그건 살인이라고 했어)

그녀를 죽이는 건 아무 일도 아니지

(그녀를 죽이는 건)

그녀가 쓰길 그건 살인이라고 했어

(그녀가 쓰길 그건 살인이라고 했어)

그녀를 죽이는 건 아무 일도 아니지

(그녀를 죽이는 건)

Next Friday OST

1 〈murder, she wrote〉. 80년대에 미국 TV에서
방영되었던 미스터리 드라마 시리즈.

그녀가 쓰길 그건 살인이라고 했어
(그녀가 쓰길 그건 살인이라고 했어)
그녀를 죽이는 건 아무 일도 아니지
(그녀를 죽이는 건)

열쇠는 차 안에 두고 양 손에 총을 쥐었지
이스트랜드로 건너가 경찰 한 명을 쏴죽이지
시민들이 방관하는데 평화 정책 따위가 무슨 소용이야
니 목숨은 나에게 달려 있지
이 돈이 니 목숨보다 두 배 정도는 더 중요해
몇 천 달러를 손에 쥐고서 마리화나를 피우며 죽때리지
난 정말 괜찮은 놈이라구
하지만 돈이 날 악마로 만들었지
돈에 목이 마르다 못해 탈수될 지경이었어
빨리 쓸어 담어. 이년아 밖에서 차가 기다리고 있다구
몰래 도망가려고 하던 놈에게는 총알 두 방을 먹여줬지
이번엔 진짜 제대로 한 건 할 거야
절대로 실패하지 않겠어, 네이선(Nathan)
하지만 그 전에 내 머리 속부터 좀 정리해야겠군
누가 널 알아채기 전에 현금 인출기부터 먼저 털라구
그렇지 않으면 니 현상수배 전단을 보게 될 테니까
그렇게 되면 유력한 용의자가 되어버리는 거지
하지만 난 아직 이 범죄 현장에서 도망칠 생각은 없어
난 먹여 살릴 딸이 있거든
200달러로는 부족해
가장 좋은 건 타코 벨을 떠나 체스 킹에 간 다음
데스크 아가씨를 총으로 위협하면서 돈을 가져오라고
시키는 거야
협조만 잘해준다면 무사히 일을 끝낼 수 있겠지
도망치려고 하는 한 년의 목덜미를 잡아챘어
그러자 그녀는 '살인이야'라고 쓰더군
목이 졸리고 있는 와중에 말했기 때문에 무슨 말인지
제대로 알아들을 수 없었어
그렇게 그녀를 죽여 버리는 건 아무 일도 아니었지만
난 뼈가 부러질 때까지 그년의 등을 후려쳤지

그때 경찰 놈들이 들이닥치면서 말했어
"꼼짝 마"
하지만 난 마약 판매는 물론 A부터 Z까지
온갖 죄명은 다 가지고 있는 놈이라는 걸
모르나 보군
무릎을 꿇는 척하면서 그놈들을 쏴버렸지
놈들도 나에게 쏴대기 시작했어
가슴팍에 맞았지. 방탄조끼도 안 입었는데 말이야
밖으로 나와서 차를 타고 뒤로 내뺐어
뒤에 있던 재규어에 박아버리니까 타고 있던 년이
소스라치게 놀라더군
그래서 총으로 그년 얼굴을 겨누고 뇌가 밖으로
튀어나올 만큼 머리를 날려버리기 전에
입 좀 닥치라고 했지
이년을 때리고 돈을 뺏고 차를 훔쳐서 재미 좀 봐야겠어
덱에서 테잎을 꺼내 창문 밖으로 던져버렸지
마치 〈셋 잇 오프〉[2]에 나오는 여자애처럼 말이야
꼬마 녀석을 날려버리고 차를 훔쳤으니 이제 나는
범죄자군
차를 몰고 어느 정원으로 돌진해 수영장 안으로
뛰어들었지
기어 나와 베란다에서 쓰러져버렸어
다행히 목숨은 구했지만 상처가 심하군
그 집 부모가 소리쳤어
"애야 빨리 경찰에 연락하렴
어떤 미친 사람이 와서 우리의 평화를 깨뜨렸구나"
도망칠 시간을 벌기 위해 그 자식을 저지하려고 했지
집 안에 들어가서 가지고 나갈 싸구려 물건 몇 개라도
챙겨야겠군
얘들은 한 번도 이런 일을 겪어본 적이 없다는 듯이
행동하고 있어
창문을 깨버리고 닌텐도64[3]를 잡았지
내다 팔면 최소한 세 배는 받을 수 있거든

2 1996년에 미국에서 개봉한 범죄 영화.

3 Nintendo 64. 가정용 비디오 게임기.

난 거리로 뛰쳐나가 자전거 타는 애들을 피하다가
식료품을 든 80세 할머니와 부딪쳤어
치즈랑 계란, 우유 같은 게 길바닥에 나뒹구는군
일어났더니 머리가 어지럽고 사이렌 소리가
너무 많이 들려
경찰차 천 대쯤 한꺼번에 오기라도 하는 모양인데?
간신히 탈출했지. 우스꽝스러운 행운이라고 할 수밖에
지나가던 덤프 트럭 뒤에 올라타

그런데 누가 날 본 것 같아

게다가 난 닌텐도도 잃어버렸고 인형 나부랭이도
어딘가 떨어뜨렸나봐
젠장 포기할까? 파란 옷 입은 놈들에게 둘러싸여 있군
백기를 들고 항복을 외치며 걸어나갔어
무기는 경찰에게 넘겼지

내 잘못이 아냐!

이건 다 갱스터 랩과 페퍼민트 슈냅스[4] 때문이라구!

코러스)

4 peppermint Schnapps. 초콜릿 시럽 맛이 나는 알코올
농도가 진한 술의 일종.

²⁷BAD INFLUENCE

이 곡의 후렴은 원래 따로 정해져 있었다. 지금의 후렴은 사실 벌스 중의 한 부분이었다. 이와 관련해 이 곡을 작업하는 과정에서 발생한 웃지 못할 일이 하나 있다. 난 이 곡을 2년 전에 써놓았고 'People say that I'm a bad influence (사람들은 내가 안 좋은 영향을 미친다고 말하지)'라는 구절을 활용해 녹음하기를 원했다. 정확히 말하면 가사를 써놓긴 했지만 연습을 하지는 않은 상태였는데, 가사를 쓴

End of Days OST

다음 날 그 종이를 그만 잃어버리고 말았다. 이럴 수가. 그 종이엔 죽이는 라임이 수두룩했단 말이다. 내 생각엔 아마 내가 아파트를 비운 사이 누가 들어와 훔쳐간 것 같다. 이 곡의 가사 중 내가 유일하게 기억하는 부분이 바로 'People say that I'm a bad influence / I say the world's already fucked, I'm just addin' to it (사람들은 내가 안 좋은 영향을 미친다고 말하지 / 그럼 난 이렇게 말해. 세상은 원래 미쳐 있

는데 내가 한 줌 보탤 뿐이라구)'와 'They say I'm suicidal (사람들은 내가 자살할 거래)'이었다. 그래서 어쩔 수 없이 이 라임들을 후렴으로 쓰게 된 것이다. ⟨Bad Influence⟩는 FBT가 나 없이 완성한 몇 안 되는 곡 중 하나다. 난 이 곡을 ⟨Kim⟩의 작업이 끝난 후에 바로 녹음했다. 나는 이 곡을 다음 앨범과 [Celebrity Death Match] 사운드트랙에 실을 작정이었다. 이 곡의 벌스들은 대학 라디오 방송 같은 곳에서 쓰면 딱이었다. 난 그것들을 멍청한 벌스들이라고 불렀다. 누군가 "랩 한 번 뱉어봐."라고 했을 때 프리스타일로 하기 별로 내키지 않으면 대신 뱉기에 딱 좋은 그런 벌스들 말이다.

코러스)
(그냥 플러그를 뽑아버려)
사람들은 내가 안 좋은 영향을 미친다고 말하지
그럼 난 이렇게 말해. 세상은 원래 미쳐 있는데
내가 한 줌 보탤 뿐이라구
사람들은 내가 자살할 거래. 나는 십대들의
새로운 우상
자, 내가 하는 걸 따라해봐. 그리고 미쳐버리는 거야
(그냥 플러그를 뽑아버려)
사람들은 내가 안 좋은 영향을 미친다고 말하지
그럼 난 이렇게 말해. 세상은 원래 미쳐 있는데
내가 한 줌 보탤 뿐이라구
사람들은 내가 자살할 거래. 나는 십대들의
새로운 우상
자, 내가 하는 걸 따라해봐. 그리고 미쳐버리는 거야

머쉬룸 좀 줘봐. 날 취하게 만들어 우주로 데려다줘
난 세계의 정상에 앉아서 브랜디와 메이스에게
똥을 눌 거야[1]

난 단단히 미쳐버렸지. 로린 힐과 같은 방에 있는 백인 기자보다 더 공포스러워[2]
인간 공포 영화, 하지만 좀 웃긴 부분이 추가된 작품이지
사람들은 아마 날 주목하게 될 거야
돈이 있든 없든 난 늘 미치광이 래퍼일 테니까
난 늘 약을 하고 마리화나 역시 많으니 말이야
카누를 타고 노를 저으면서 니 요트를 놀려대
하지만 상은 하나 탔으면 좋겠어
소스 잡지에서 마이크 하나를
받을 만한 최고의 래퍼 같은 거
말이지[3]
그리고 적당한 가격의 옷장도 필요해
그렇지 않으면 난 포드를 타고 뒤에서 널 공격할지도 몰라
넌 내가 왜 진통제가 필요한지 모르겠어?

World)를 활용한 구절.

2 앞에서도 나온 내용이지만 "백인이 내 음반을 사게 하느니 차라리 내 아이들을 굶겨 죽이겠다."는 로린 힐의 말을 패러디.

3 농담. 마이크 다섯 개가 만점인 힙합 잡지 소스에서 마이크 하나를 받으면 최고의 졸작이 된다.

1 메이스가 참여한 브랜디(Brandy)의 노래 ⟨On Top of The

모두가 날 열 받게 하지. 심지어 노 리밋 레코드의
탱크조차 옆으로 누운 가운뎃손가락 같아서
날 열 받게 해**⁴**
내 자체가 내 건강에 심각한 유해 요인
차라리 널 죽여 버리고 무덤으로 스스로
뛰어드는 건 어떨까?

코러스)

난 무전기를 잡은 최고의 래퍼, 골목 순찰을 돌지
동전 한 롤을 움켜쥐고 주먹**⁵**을 날려줄 창녀를 찾는 중
난 제임스 토드를 괴롭히던 로스코보다
더 비열한 놈이지**⁶**
난 거친 동네에서 위험하게 자랐어
이 뭣 같은 어린 시절을 난 내 행동의 핑계로 일삼지
지금도 아무것도 변한 게 없다구
9학년 유급을 세 번째로 했을 때부터 난 그 마음을
항상 유지했지
넌 내가 부정적인 사람이라고 생각할지 모르지만
너무 확신하지는 마
난 결코 폭력을 촉진하지 않아. 그저 장려할 뿐이야
살해 현장을 보고 그냥 난 웃어버리지
시멘트 계단에서 거미줄 가득한 침대로 굴러
떨어지면서 말이지
그러니 큰 맘 먹고 저 다리에서 한번 뛰어내려봐
그리고 만약 살아남는다면 또 한 번 해봐
젠장, 안 될 게 뭐 있겠어? 니 뇌를 날려버려
나도 내 뇌를 날려버릴게
한번 사는 인생 그까짓 거 뭐 지금 죽어도 괜찮지 않겠어

4 남부 힙합 레이블 노 리밋(No Limit)의 탱크 모양 로고.

5 roll of quarters punch. 우리나라로 치면 라이터를 손에
쥐고 주먹을 날리는 것.

6 제임스 토드(James Todd)는 래퍼 LL Cool J를 뜻한다. LL
Cool J의 아버지는 어머니를 자주 때렸고 심지어 총격까지
가하게 되는데, 이 일로 인해 치료를 받던 어머니는 병원에서
로스코(Roscoe)라는 남자와 가까워졌다. 그러나 로스코는
LL Cool J의 어머니가 없으면 LL Cool J를 자주 때리고
괴롭혔다고 한다.

코러스)

내 음악은 너로 하여금 면도칼로 니 손목을 긋게 만들지
내 음악은 널 악마로 만들고 니 뇌가 찢어져 나올 때까지
총으로 니 머리를 쏘게 만들지
뇌를 다시 집어넣고 니 두개골을 꿰매기엔
바늘과 실이 좀 아까워
**난 '롤모델'이 아니야. 난 유모가 되고 싶지 않아
나에겐 딸이 하나 있고 해일리의 일은
내가 알아서 할 문제지**
셰이디는 니들 화나게 하려고 만든 나의 또 다른
자아일 뿐이야
길버트가 접시 닦은 대가로 나한테 돈 줄 때
넌 대체 어디에 있었지?**⁷**
난 몇 마디를 했을 뿐인데 지금 상황이 어떻게 되어
있는지 한번 보라구
넌 지금 킴을 80명 모아놓은 것보다 날 더
열 받게 하고 있는 거야
킴은 그레이디의 아내와 거의 똑같은 운명을 맞이했지**⁸**
〈Just the Two of Us〉**⁹**가 날 이렇게 싫어하게
만들 줄 알았지
하지만 그 노랜 실제의 킴과 내 사이와는
아무런 상관이 없다구
그건 그냥 마이크 앞이니까 내뱉는 말들이었지
날 형편없는 자식이나 변태, 남성 우월주의자로
불러도 좋아
그런데 웃긴 게 뭔 줄 알아?
난 여전히 킴과 함께 하고 있다는 거지

코러스)

7 데뷔 전 에미넴이 일했던 길버트 로지(Gilbert's Lodge)
레스토랑을 지칭.

8 〈Guilty Conscience〉 중 마지막 에피소드 참고.

9 〈'97 Bonnie & Clyde〉(Just the Two of Us)를 지칭.

²⁸FUCK THE PLANET (FREESTYLE)

토해버릴 거야. 그걸 다시 집어삼켜 널 골려주지
배틀하자구? 지금 마리화나를 너무 피워서
말도 제대로 할 수가 없는데?
지금 내가 널 이길 수 있는 방법은
일단 내 아디다스 신발을 벗고 널 두들겨팬 다음에
이 신발들을 너한테 먹이는 거지
그러고는 니 양 발을 가시로 찍어버리고
하늘 높이 던져버리는 거야
아마 넌 니 아래에 있는 땅을 내가 다 끌어올려버렸다고
생각하겠지
난 단지 갱스터가 아니야. 난 식인마지

난 너에게 총을 쏘지 않아
널 잘게 썰어서 먹어버리지

밧줄과 비닐로 널 감아서 깨진 유리조각으로 널 찌르고
상처투성이의 널 젖은 매트리스에 묶어버릴 거야
코카인과 LSD, 흑마술, 망토와 단검

엿 먹어라 이 세상아. 지구의
자전축이 고장 나서 빙빙 돌 때까지

난 미친놈이라 니가 누워 있는 관에 폭발성 가스를 가득
채워 넣고
성냥에 불을 붙여 넣은 뒤 문을 닫지

**난 뒤에 조용히 앉아 니가 산산조각나길
기다린 다음 재가 되어버린 널 말아 피워대며
깔깔거리지**

²⁹NO ONE'S ILLER

나와 스위프트, 비자르, 퍼즈, 프루프는 디트로이트에서 가장 뛰어
난 엠씨들이다. 하루는 스튜디오로 가다가 다함께 단체곡을 하나
녹음하기로 했다. 일단 프루프를 찾았는데 그는 어디 갔는지 보이
지 않았다. 비자르에게 전화했더니 스위프트를 참여시키자고 해서
그렇게 했다. 우리는 퍼즈 역시 참여시키고 싶었는데 왜냐하면 걔
는 정말 웃긴 놈이기 때문이다. 하지만 프루프는 여전히 곡에 참여
할 수 없었고 게다가 그는 퍼즈와 딱히 친한 사이가 아니었다. 아
무튼 디제이 헤드가 만든 비트에 우린 녹음을 시작했다. 스튜디오
에서 각자 자신의 가사를 썼다. 퍼즈는 새로 써내려갔고 나와 비자
르, 스위프트는 원래 가지고 있던 가사가 좀 있었다. 'No one iller
than me (나만큼 죽이는 놈 아무도 없지)'라는 후렴은 비트를 듣고 비
자르가 생각해냈다. 그날의 기운은 아직도 잊을 수가 없다. 스위프

The Slim Shady EP

트가 먼저 녹음을 하러 부스에 들어갔는데 그가 랩을 뱉는 순간 우리 모두는 연신 "죽이는데!"를 연발했고 다음으로 비자르가 녹음할 때도 그리고 내가 녹음할 때도 마찬가지였다. 퍼즈는 라임을 쉴 새 없이 토해내며 녹음을 한 번에 끝내버렸는데, 그때 우리는 "오, 젠장!"을 외쳐야 했다. 모든 게 완벽했다. 모든 벌스가 우열을 가릴 수 없이 뛰어났다. 그리고 이날의 에너지는 우리가 D12의 데뷔 앨범을 통해 보여주려고 했던 무엇이기도 했다.

[에미넴 벌스만 수록]

날 시험에 들게 하지 마. 미쳐버릴지도 모르니까
특히 내가 이년과 막 뜨겁게 굴려는 참에는
더더욱 말이야
새 신발을 신고 형제들과 인사를 나눈 뒤
얼간이 몇 놈을 놀려대지
유행성 독감처럼 나를 날려버릴
이 약을 하기 전에 말이지
진짜배기 놈들, 거칠고 면도도 안 한
엉망진창인 녀석들
펩시 클럽같이 생긴 40온스 병을 들이키고
다섯 병, 여섯 병, 일곱 병까지 마셔대니
오줌이 슬슬 마려오네
남자친구가 있는 년들을 가지고 놀아
남자친구가 있든 없든 내가 무슨 상관이야?
난 여자를 대할 때 늘 엘엘 쿨 제이 방식대로 하지[1]
걔네들이 경찰도 아닌데 총을 가지고 있진
않을 거 아냐
가서 그놈들의 엉덩이를 걷어차고 박살내줬지
수제 나이프로 니 배를 찢어버리고
제산제를 부어줄게
니네 집은 내가 도망갈 때 마음껏
스프레이질을 해줄게
지옥으로 직행하는 거지
나에 대해 함부로 입을 놀리면 너와
니 주변 놈들을 다 날려버리겠어
밴으로 납치한 뒤 두들겨패주마
머리끝까지 열 받은 이 환상적인
4인조에게 한번 당해보라구
아주 정신이 번쩍 들게 해주지[2]

슬림 셰이디, 나만큼 죽이는 놈 아무도 없지

1 LL Cool J. 80년대부터 부드러운 면모와 거친 면모를 동시에 보여주며 인기를 끌어온 래퍼.

2 이 두 줄의 원문을 보면 힙합의 창시자 중 하나인 그랜드 마스터 플래시 앤 퓨리어스 파이브

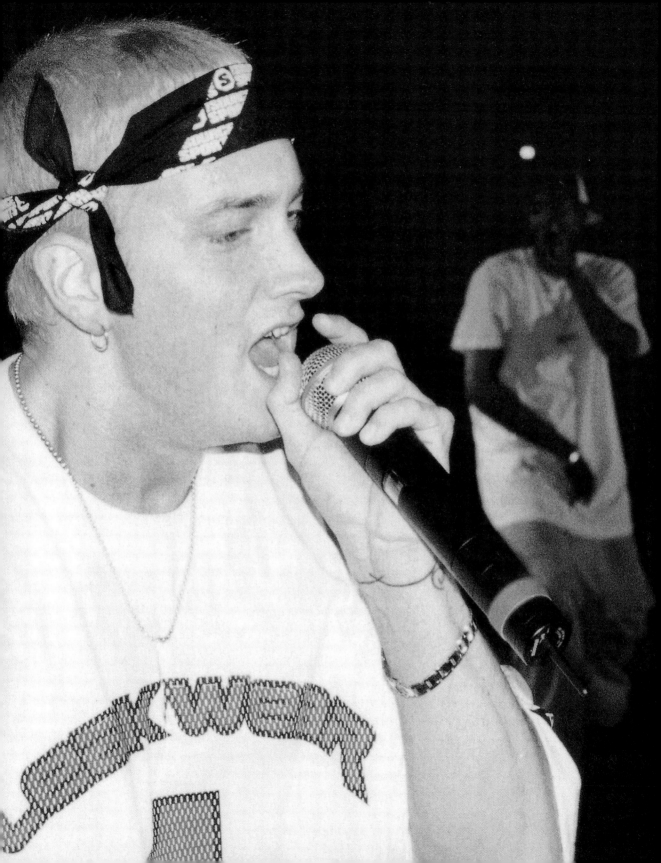

LOW DOWN DIRTY

코러스)
"난 비열하고 더러운 놈이지, 하지만 난
부끄럽지 않아"
난 비열하고 교활한 놈
만약 나처럼 구는 놈이 있다면 한 대
갈겨버리고 한번 물어봐
그 빌어먹을 랩을 어디서 베꼈는지 말이야[1]

경고, 이 노래는 미성년자 제한 등급이야
내 목에 있는 이 총알구멍 보여? 이거 내가 직접 한 거야
의사는 우리 엄마를 때리며 말했지
"이년아 니 자식새끼는 미쳤어"

The Slim Shady EP

1 래퍼 레드맨(Redman)에 대한 일종의 오마주. 초창기의
에미넴은 레드맨의 스타일에 많은 영향을 받았다. 이 노래의
제목과 "난 비열하고 더러운 놈이지, 하지만 난 부끄럽지
않아"라는 부분 또한 레드맨의 가사에서 차용한 것.

체포되어 스스로를 추행하고 유죄를 선고받았지
복면을 쓰고 선글라스를 끼고 변장을 했어
내 분열된 자아가 정체성의 위기를 겪고 있어서 말이야
나는 하이드 박사인 동시에 미스터 지킬이기도 하지[2]
내 머리 속의 소리를 듣다 보면 이런 속삭임이 울리곤 해
(살인, 살인…)
뇌의 크기는 빵 부스러기만 해졌어
나는 어떤 약으로 죽게 될까?
스트레스가 풀릴 때까지 술에 취한 채
"에미넴과 슬림 셰이디가 대체 무슨 관련이 있단
말이지?"
멍청하고 불법적인 것만 내뱉는 놈
여자 꼬시기 전문, 마고트 키더처럼 덤불 속에 숨어 있지[3]
하지만 금세 튀어나와 여자를 죽이고 그 시체를 범하지
어린 시절엔 유모한테 내 거시기를 빨게 시켰지
베티 미들러[4]의 가슴에 그 짓을 하는 동안에는
대마초를 피웠어
피들러[5]처럼 니 지붕 위에 잠복해 있는 저격수
니들은 아마 이 다음 라임으로 내가 리들러[6]를
쓸 거라고 생각했겠지?
니 여친 좀 데리고 와봐
내 거시기가 그년에게 맞나 좀 확인해봐야겠어

코러스)

난 이 음악을 우주 공간의 달로 보내버리지
뇌가 평평한 이 미친놈들과 함께 말이야
멍청하고 쓸모없는 것들이 약을 빨고 단신 뉴스처럼
빠르게 사라지지
마리화나 어디 갔어? 니네 할아버지가 좀 빨게 해줄게
코카인이랑 섞어서 하면 아마 평생 잊을 수 없을걸
씨발, 아마 난 놈팽이일지 몰라
하지만 난 여전히 니 계집년을 흥분시킬 수 있지
지금 내가 무슨 약과 알코올을 하고 있는지 보라고
난 점점 힘을 잃어가고 있지
빈털터리 상태로 은행에 들어가 부자가 되어 나왔어
파괴를 부르는 걸어 다니는 생물학적 위험,
에크리치[7]처럼 대마초를 피워대지
붕대가 내 목을 가렵게 하니네. 이런 씨발,
계산서나 내놔, 이년아

너 지금 니 팁을 날려버린 거야
내 아침식사에 털이 빠져 있었다구

맥주병 따듯 그걸 날려버리고 니 엄마의 터진 입술에 있는
각질을 제거하듯이 니 모자를 벗겨버리지
엉덩이를 후려치고 가정 폭력을 지지해
니 자식이 지켜보는 가운데 니 계집년의 엉덩이를
갈겨버릴 거야
난 그냥 농담한 거라구. 근데 D12가 환각제를
복용한다는 게 사실이야?
만약 너의 물건이 없어졌다면 우리 중 하나가 훔쳐왔기
때문일 거야

코러스)

내 머리가 울려 마치 스파이더맨의 센서가 작동할 때처럼
그린베이가 뉴잉글랜드에게 했던 것처럼
널 묵사발내주지[8]
난 이제 갈 테니까 나머지는 너희 2군이 좀 마무리하라구

2 '지킬 박사와 하이드'를 패러디.

3 Margot Kidder. 영화 〈슈퍼맨〉 시리즈의 여주인공. 한때
정신이상 증세를 보이며 없어진 후 덤불 속에서 발견되기도
했다.

4 Bette Midler. 1945년에 태어난 미국의 여배우이자
가수.

5 뮤지컬 〈Fiddler on the Roof〉를 지칭.

6 배트맨 시리즈의 악역 중 하나. 이미 미들러, 피들러 등을
라임으로 썼으니 각운을 맞추기 위해 다음은 리들러라는
단어를 쓴다고 예상하지 않았냐며 되묻는 것.

7 Eckrich. 소시지, 핫도그 등을 생산하는 브랜드.
여기서는 '스모크 소시지'의 스모크를 중의적으로 사용함.

8 미식축구 팀 그린 베이 패커스(Green Bay Packers)와
뉴잉글랜드 패트리어츠(New England Patriots).

이 브랜디는 날 맛이 가게 하지.
마치 펭귄처럼 뒤뚱거리게 해
불량한 놈, 마이크를 들고 얼빠진 말이나 내뱉고 있지
니네 엄마는 아마 "오 이거 좋은데!
이거 누가 부른 거야?"라고 하겠지
"슬림 셰이디요! 이 사람 음악 죽여요.
거친 게 맘에 들어요.
근데 약에 대한 가사는 좀 줄였으면 하는데."
그런데 그건 이미 의사가 예상한 거란다
내가 커서 당뇨에 중독될 거라고 했거든.
트리아미닉[9]으로 연명하는 삶
불행하게도 난 이 두통이 앞으로도 사라질 거라고
생각하지 않아
무섭게도 아나신[10]을 너무 많이 먹어 그런 거라고
생각하지
얼어붙은 마네킹처럼 동상보다도 더 뻣뻣한
포즈를 취하고 있지

난 아마 죽어가고 있나봐
신이시여, 거기 당신 맞나요?
내가 약에 더 중독되기 전에
누가 좀 도와줘

빨리 날 좀 응급실에 데려가 달라구
빌어먹을 JLB[11], 걔네는 힙합을 지지하지 않지
힙합 뮤지션이라고는 투팍밖에 안 틀어대면서 진짜 힙합
방송국인 척하는 놈들이야
어차피 이 백인노동 계급의 정치놀음일 뿐인걸
흑인음악으로 돈 좀 만져보려고 하는
교묘한 속임수 말이야

니들 다 엿이나 처먹으라구

코러스)

9 Triaminic. 해열, 진통 등의 효과가 있는 약.

10 Anacin. 진통 및 두통제.

11 앞에서도 나왔듯 디트로이트의 힙합 라디오 방송.

³¹INFINITE

디트로이트의 힙합 숍은 도시의 모든 실력 있는 엠씨들이 모이는 근거지였다. 나 역시 이곳에서 종종 죽치고는 했다. 당시에 나는 숍 안에서 몇 가지 벌스를 내뱉고는 했다. 그것들은 그곳에서만 내뱉는 것이었다. 마이크를 잡고 그 벌스 중 하나를 골라 랩을 시작하면 어떨 때는 사람들이 야유를 하기도 했는데 그럴 때마다 난 마음속으로 "엿이나 먹어. 난 이 랩을 끝까지 뱉을 거야."라고 외치곤 했다. 일단 내가 벌스를 다 뱉고 나면 사람들은 내 음악에 빠져들었다. 이 곡은 초창기부터 나의 음악을 만들어주고 있는 D12의 디넌 포터가 만든 노래다. 개인적으로 난 이 앨범을 통틀어 이 곡이 베스트라고 생각한다. 95년, 96년 쯤, 그러니까 그냥 죽어라고 랩만 해대던 시절이었다. 어떤 사람들은 이 시절의 내 랩이 나스의 그것과 비슷하다고도 하는데, 아마 다소 거창한 표현이 많아서 그

Infinite

런 게 아닐까 하는 생각이 든다. 한마디로 이 곡은 랩 기술을 뽐내는데 중점을 둔 곡이었다.

내 펜과 종이는 연쇄반응을 일으키지
니 뇌를 편안하게 해줄게. 괴짜들은 미치광이처럼 날뛰지
머리가 비상한 놈들은 사실 별 매력이 없어
내 노래의 일부만이 나왔을 뿐인데
넌 벌써 괴상한 표정을 짓네
**내 라임 기술은 널 진이 빠지게 하지
난 니가 화재 훈련할 때처럼 허둥지둥할 때까지 니
마음속을 돌아다녀
살충제로 범벅이 된 바퀴벌레처럼 니네 래퍼들의
목을 척추가 부러질 때까지 비틀어주지**
이걸 니 카세트덱에 넣고 들어봐. 볼륨 좀 키워서 말이야
마리화나 연기에 흠뻑 젖게 만들어주지
지금은 소음 공해가 유행하는 시즌
애니메이션보다 카툰을 더 많이 보지**1**
내 이야기는 가짜 래퍼를 심문하는 노래의 스네어와
베이스를 강타해
내가 공격을 선언하면 멍 때리고 있을 시간 따윈 없어
난 무대를 황무지로 만들어버리거든

코러스)
**나에게 한계란 없지
지옥이라고 들어봤냐? 그래 난 거기에서 왔지
지옥의 표면까지 갔다가 마이크와 비트를 살해한
죄로 벌을 받았어**2
이제 좀 뉘우치려고 하는데 비트가 들려오면 늘**

1 이 몇 줄은 에미넴이 생각하는 사이비 래퍼들을 비유를 통해 비판하는 부분인데, 카툰(cartoon)은 카-튠(car tune)과의 유사한 발음을 활용한 부분으로 팝-랩을 추구하는 가짜 래퍼들의 노래가 사람들의 자동차에서 많이 흘러나온다는 의미.

2 그만큼 자신의 랩이 죽여준다는 뜻.

**어김없이 다시 충동에 시달리지
나에게 한계란 없어**

때려쳐, 난 비트를 시작해서 니 잘난 엘리트 사고방식을 공격해

남자 놈이든 게이든 다 짓밟아줄게
난 신사와 숙녀를 환영하고 충성적인 팬을 망쳐놓지
난 그 계획을 저지하고 오일 밴드처럼 액체가 새게 만들어
마이크를 감아쥔 내 손은 치명적이야
**내 뇌 속에서 한 번 떠오른 생각도 사람들로 가득
찬 지프보다 더 깊지
이 래퍼 놈들은 허약해 빠졌지
난 난장판을 만들러 왔어
가짜 놈들을 쓸어버리고 홀로 우뚝 서지**
베끼는 자, 협박하는 자, 자극하는 자
데이터 모의실험 장치, 파괴자
예수가 묻힌 후 그걸 능가하는 일은 없었지
질펀하게 놀다가 온갖 성병에 걸려버리지
내 사상은 스테레오를 산산이 조각내버리고
내 랩은 염력을 통해 클래식 앨범을 만들어내지
이건 널 정신적으로 안정되게 하고 감성적으로
만들어줄 거야
독립적으로, 미친 듯이 무한대로 뻗어나가지

코러스)

난 증거도 가지고 있지. 난 흐리멍덩한 적 없이 늘
현명했다구
디트로이트를 대변하는 엠씨는 이제 별로 없지
아무래도 내가 다 책임져야겠어
내 안의 괴물이 늘 다른 엠씨들을 죽이고 싶어 하거든

마이크를 망치는 자, 레슬러처럼 패대기치지
가사를 몰래 훔치고 횡령해서 여기를 난장판으로
만들려고 해
누구도 나보다 특별할 수 없지
내 라임 기술은 전우주적이야
바보 래퍼들을 비웃으면서 걔네들을 다시 학교로
돌려보내지
난 어떤 도구를 쓴다거나 쿨하게 행동한 적은 없어
그건 실용적이지 않지
차라리 재치 있는 노래를 가지고
널 재미있게 하는 게 낫지
사실 난 힙합 비트를 좋아하지 않는다거나
디제잉의 팬이 아닌 사람을 상상할 수도 없지
이건 내 가족을 위한 것, 내 지난 노래에 카메오로
나왔던 꼬마와 오직 이것만 보고 달려온
그놈을 위해서야
최선을 다해보라구. 혹시 니가 반짝 히트를 치게 되면
난 신경이 날카로워져서 다시 마이크와 비트를 살해할
충동에 시달리게 되겠지

코러스)

32 FREESTYLE FROM TONY TOUCH'S POWER CYPHA 3

내가 만약 10번의 임기에 선출된다면
취임연설을 하고 스태프를 몽땅 갈아치워버릴 거야
그리고 모든 여자를 인턴으로 채용하겠어
내 맘에 안 드는 놈은 그놈이 랩을 할 동안
마이크 부스 밖으로 끌어내
창문 쪽으로 밀어 넣고 싸움을 걸겠어
널 인도로 불러내서 어퍼컷을 먹인 다음 팔찌로
니 얼굴을 면도하듯 긁어주마
딱 세 잔만 먹으면 난 펄펄 날 준비가 되어 있지
무대 위에서 지-스트링을 걸친 채 벌에 쏘인
내 엉덩이를 보여줄게
난 니네들처럼 어색한 녀석이 아니야
그저 마트에 들어가 멈춰선 후 벽 보고 이야기하는 것과
금단현상과 싸워 이긴 후 재발하기를 좋아하는
것뿐이라구
(애야 그 차에 올라 타. 내가 방금 인형 사줬잖니)

**나쁜 놈과 악마 같은 놈이 점점 다가오고 오고
약쟁이의 배에 꽂은 튜브로 빨려 들어가는 것처럼
음악이 흘러나오고 있어**
나는 하루에 하나씩 라임을 써
그러니 니 앨범 전체가 하나의 쓰레기 같다고 해도
이상할 게 없지
그게 한 벌스든 한 글자든 말이야
난 아마 앞으로 약에 찌들지 않는 가장 똑똑한 놈이
될 거야
슬림 셰이디와 토니 터치,[1] 우리가 왔다
나머지 니네는 그냥 모니 러브[2]와 함께 갇힌
신세들일 뿐이지

1 Tony Touch. 푸에르토리코계 힙합 디제이 겸 프로듀서.

2 Monie Love. 영국의 여성 래퍼.

³³3HREE 6IX 5IVE

**사람들은 내게 변했다고들 하지
하지만 사실 아무것도 변한 게 없어**

나는 여전히 게으른 얼간이야. 이름은 살짝 바꿨지만**¹**
저번 쇼에는 다른 여잘 데리고 조금 늦게 참석했지
코카인 때문에 내 뇌는 좀 알딸딸한 상태
넌 지금 마치 조지 루카스**²**처럼 멍해져서
니 구토는 노르스름한 오렌지 색 점액으로 변해가지
**내가 연필을 쥐어 잡을 때 나는 래퍼가 아니야
영어를 말하는 악마지**
괴짜 천재, 너무 약하거나 비위 약한 놈들은
상대할 수 없지

1 M&M에서 Eminem으로 이름을 바꾼 것을 뜻함.

2 George Lucas. 우주에 관한 영화 〈혹성탈출〉의 감독.
같은 줄 '멍해져서'의 원 단어가 'spaced'다.

불 좀 꺼달라고 소리 지를 때까지 널 산 채로
불태워버리지
내가 뭐 좀 하려고 하면 이놈들은 늘 폭력적으로
행동하지 말라고 해
**그래도 난 불을 붙여버리고 소화전을 없애버려
난 그저 니가 본 사람 중에 제일 못된 녀석
내가 기관총을 쏴댈 때 넌 마치 내 첫 싱글시디
클린 버전의 비—사이드 욕설처럼 거꾸로 돌지**
니가 아직 십대 숫총각일 때 알아서 니 짧은 삶을
멈추도록 하렴
니가 이름난 병원의 콩팥 전문의와 비장 전문가를 대동해
파열된 흉골에서 흘러나오는 피를 멈출 수 있는 여건이
되지 않는다면 말이야
우리가 서로의 이름을 모르던 때로 한번 돌아가볼까
난 초음파 속으로 들어가 니 엄마 뱃속에서 널
끄집어내버릴 거야

아니 그보다 훨씬 전으로 돌아가볼까
한 연인의 데이트 속으로 들어가 니가 탄생하지 않도록
니 아빠의 정액을 막아버리겠어
재갈이 물린 양 나는 묵비권을 행사해
그러니 내가 볼일을 보면서 퍼즐 맞추는 동안
내 거시기나 빨라구
그리고 난 10초밖에 남지 않은 이 상황에서
내 대가리를 날려 너와 나 둘 다 KO시켜버릴 거야

34 WEED LACER (FREESTYLE)

마리화나 피우는 놈, 97년형 버건디 블레이저 재킷
절도 혐의로 수배 중, 머큐리 트레이서[1]는 버려야 했지
난 이 지독한 가난에 신물이 나버렸어
농담하는 게 아니라구
이년아 난 코카인을 팔지 않아. 그저 피울 뿐이지
내 뇌에는 먼지가 쌓여 있어. 내 모든 습관은 역겹지
약상자에 아스피린이 한가득 차 있네
얼간이놈들과의 랩 배틀에서도 나는 졌어
난 늘 약에 취해 있거든
한 대 피우면서 랩하는 놈들에게 다가가서 말하지
"누가 나랑 대결하길 원해?"
책에 나오는 약이란 약은 다 해봤지
내 총이 니 뇌를 겨누고 있어. 이게 니 목걸이야?
어서 꺼져버려

이놈들은 약물 과다복용으로 하나둘씩 죽어가지
이 공격적인 천성 때문에 난 니 삐삐도 털어가지
죽이는군, 암페타민 제조자
니 엄마 차를 훔친 뒤 망가뜨린 후 다시 그녀에게
되팔았지
나이키 재킷을 훔쳐 정신병원에서 탈출했지
간호사에게 침대 좀 맡아달라고 했어
다시 돌아갈지도 모르거든
그러니 니 입구를 방어하고 더 많은 펜스를 쳐놔
여자 때리는 놈, 상습 성폭행 혐의로 수배 중
장기 휴가를 떠날 때 헤로인은 늘 가지고 가지
걔네들을 납치해서 폭력적인 관계 속에 가둬버려
니 얼굴과 입술을 망쳐놓고 니 배를 가른 다음
내장이 쏟아지는 걸 지켜봐
내 거시기를 밀던 면도칼을 사용하

1 Mercury Tracer. 포드 자동차 회사에서 생산했던 차 모델.

엄마 울지 말아요. 당신의 아들은 이제
돌이킬 수 없어요
난 지금 약에 너무 쩔어서 내가 무슨
레이블 소속인지도 기억이 안 나
이제 난 훅 갔지. 마치 과로한 배관공이 된 기분이야
정말 지쳐버렸어. 닥터 케보키언의 전화번호가 뭐였지?

³⁵PILLS (FREESTYLE)

(1999년 1월 7일 뉴욕에서 공연한 실황)

그래, 난 엑스터시를 하지
늘 내 양말에 가득 채워놓고 있어
그리고 투팍을 죽게 한 약도 역시 먹고 있지
이년들에게 수작 좀 부려볼까?
마치 드라마 에피소드처럼 말이야
이년의 코에 주먹을 한방 먹이고 싶어. 얼굴이 다
으스러질 때까지
내가 싫어하는 게 세 가지가 있지
그건 바로 소녀, 여성 그리고 쌍년
난 난쟁이들한테 잔소리하고 드롭킥을 날리는
포악한 놈이야
그들은 날 가리켜 부기 나이트라고 부르지
어색하게 걷는 스토커 녀석

마크 월버그[1]보다 더 큰 거시기를 가진 말라깽이 같지
목발에 의지해 느릿느릿 공항으로 걸어 들어가
여행 가방으로 임산부의 배를 후려치지
마치 꿈만 같지. 돌이킬 수 없어. 난 필름이 끊겨버렸지
망쳐버릴 누군가를 찾고 있어
내가 널 랩 싱어들에게 데려다 줄게
가운뎃손가락 두 개를 들어올려
불어로 널 엿 먹인 다음 그걸 영어로 번역해줄게
**그 후 나는 이 행성에서 사라져버릴 테지만
곧 다시 돌아오겠지**
빅 펀[2]조차 알아들을 수 없는 스페인어를 지껄이면서
말이지

1 마크 월버그는 영화 〈부기 나이트〉의 주연을 맡은 바 있다.

2 Big Pun. 푸에르토리코계 미국 래퍼로 신기에 가까운
라임과 언어유희로 알려져 있다. 2000년 심장마비로
사망했다.

II.

세기의 힙합 아이콘

김봉현 지음

저자 서문

긴 시간 동안 동시대를 함께 할 수 있다는 건 늘 위로가 되는 일이다. 그것이 사람이든 예술 작품이든 생명체든 무생물이든 나에게 힘을 준다면 무엇이든 상관없다. 최근에 난 20여 년 가까이 끝날 생각을 하지 않는 만화 〈명탐정 코난〉을 보면서 훗날 마지막 방송일이 잡힌다면 그 하루 전에 차라리 지구가 멸망했으면 좋겠다고 생각했다. 오래 정든 것과 이별하는 일은 상상만 해도 언제나 두렵다.

에미넴과 나 사이에도 그런 순간이 있었다. 약물중독 소식이 들렸고, 몇 년간 앨범을 내지 않았을 때 이제 그를 더 이상 볼 수 없을 것이라고 생각했다. 미넴이 형은 날 모르지만 난 미넴이 형을 쭉 지켜봐왔기에 쓰디쓴 입맛을 감출 수 없었다. 결과적으로야 뭐 그런 일은 일어나지 않았지만 말이다. 맞다. 난 에미넴의 음악과 굴곡진 인생사를 시작부터 지금까지 지켜봐왔다. 그러고 보니 벌써 10년이 훌쩍 넘은 세월이다. 케이블 티브이에서 그의 뮤직비디오를 보던 기억 그리고 내 손으로 그의 시디를 샀던 기억이 생생하다. 특히 [The Eminem Show] 앨범은 2002년 여름에 떠났던 일본 여행의 소지품이었기 때문에 늘 나리타 공항의 리무진 버스 안과 기억이 겹쳐진다.

이 책은 두 권으로 구성되어 있다. 첫 번째 책은 번역서로서 우리가 에미넴을 떠올릴 때 흔히 연상하는 '하드코어'를 가장 잘 나타내는 그의 초기 결과물을 담고 있다. 각 노래들에 대한 에미넴의 설명은 번역해 실었지만 가사는 영문 그대로의 느낌을 존중해 원래의 가사를 실었다. 또한 각종 사진

도 원서를 그대로 활용했다. 대신에 가사의 해석과 해설은 두 번째 책에 실었으며, 2부는 내가 직접 쓴 글을 중심으로 구성되어 있다. 에미넴의 각 정규 앨범에 대한 심층적인 음악 리뷰 외에도 몇 가지 주제를 선정해 그에 관한 설명과 주관적 견해를 동시에 담았다.

이 책이 에미넴의 모든 것을 담고 있진 않다. 하지만 부디 에미넴이라는 '뮤지션'이자 '자연인'을 다각도의 관점에서 복합적으로 이해하는 데에 썩 부족하지 않은 자료가 되었으면 하는 바람이다. 함께 고생한 출판사 식구들과 조성호 님에게 감사드리며 이만 글을 줄인다.

김봉현

EMINEM:
"WHITE TRASH TO HIPHOP ICON"

에미넴(Eminem)은 1972년 10월 17일 미국 미주리(Missouri) 주 캔자스시티(Kansas City)에서 태어났다. 그의 어린 시절은 한마디로 '화이트 트래쉬(White Trash)'[1]의 전형적인 삶이었다. 제대로 된 집이 없어 이사를 다니거

WHITE TRASH

나 친척의 손을 빌리기 일쑤였고, 아버지는 그가 2살이 채 되기 전에 가족을 버리고 집을 나갔으며 어머니는 약물중독자였다. 특히 아버지에 대한 에미넴의 분노는 대단한 수준이다. 메이저 데뷔곡 〈My Name Is〉의 마지막 부분을 보면 'When you see my dad / Tell him that I slit his throat in this dream I had (만약 내 아버지를 보면 이렇게 말해줘 / 꿈에서 그 자식 목을 내가 그어버렸다고 말이야)'라는 가사가 나오고, 실제로 에미넴이 스타가 된 후 아버지가 그를 만나고 싶어 했으나 에미넴은 아직까지도 아버지를 만나지 않았다.

어디까지나 추측이지만 같은 '아버지'의 입장에서 에미넴은 아마 그의 아버지를 도저히 용서할 수 없는 게 아닌가 싶다. 에미넴은 자신의 노래를 통해 늘 딸 해일리(Hailie)에 대한 사랑을 표현하면서도 동시에 평범한 아버지로서 잘해주지 못하는 미안함을 드러내왔는데, 그는 스스로 인터뷰를 통해 밝힌 적 있듯 '자신이 절대로 가지지 못했던 삶을 딸에게 주기 위해' 특히 노력하고 있다. 그가 어린 시절에 겪어야 했던 고통을 딸에게만큼은 절대로 물려주고 싶지 않은 것이다. 이러한 맥락으로 볼 때 그가 해일리를 떠난다는 것은 상상할 수도 없는 일이며 동시에 그의 아버지는 용서할 수 없는 대상이 된다.

디트로이트의 빈민가에서 유년 시절을 보낸 에미넴은 학교에서 괴롭힘을 당하던 아이였다. 그의 이러한 경험은 〈Brain Damage〉 같은 곡에도 잘 드러나 있다. 편모 가정에다, 게다가 어머니는 약물중독자였으며 학교에서도 괴롭힘을 당하던 에미넴에게 유일한 탈출구는 랩이었다. 그는 1985년

1 미국의 가난하고 사회적 지위가 낮은 백인을 경멸적으로 일컫는 표현.

부터 랩을 시작하는데 이때가 우리 나이로 14살 때였다. 그리고 에미넴이 랩을 시작한 연도는 훗날 그가 랩을 시작한 지 25년이 되던 해에 발표한 〈25 To Life〉의 모티브가 되기도 한다. 결국 에미넴은 학업을 끝까지 이어가지 못하고 고등학교를 중퇴한다. 하지만 당시에 만든 중요한 인연이 둘 있었다. 한 명은 미래의 아내이자 해일리의 어머니가 되는 킴(Kim)이었고, 다른 한 명은 절친한 친구이자 랩의 스승 격인 프루프(Proof)였다. 이 시절의 이야기는 〈Yellow Brick Road〉에 적혀 있기도 하다.

에미넴이 처음으로 발표한 앨범은 [Infinite](1996)였다. 킴이 임신한 후 더욱 생계와 미래에 대한 압박을 느낀 그는 이 앨범에 큰 기대를 걸지만 앨범은 상업적으로 처참하게 실패하고 만다. 음악적으로도 나스(Nas)나 에이지(Az)의 스타일과 너무 흡사하다는 비판이 제기됐다. 때문에 그는 킴과 불화했고 심지어 자살 시도까지 하지만 다행히 우려했던 일은 일어나지 않는다. 이 시절, 즉 '화이트 트래쉬'로서 하루하루를 꾸역꾸역 살아가야 했던 에미넴의 심정은 그의 초창기 몇몇 결과물에 드러나 있다.

—

I got a baby on the way, I don't even got a car
난 아이가 생겼지만 아직 차도 없는 놈이지
I still stay with my moms, 21 and still with my moms
난 아직도 엄마랑 같이 살아. 21살인데 아직도 엄마랑 같이 살지
Yeah look hey, we gotta make some hit records or something
나에겐 이젠 정말 히트 레코드가 필요해
Cause I'm tired of being broke
이 빌어먹을 가난에 정말 지쳐버렸거든

〈Never 2 Far〉 from [Infinite])

I'm about to burst this Tec at somebody to reverse this debt

이 빚을 갚기 위해 누군가를 난사해버리기 직전이야

Minimum wage got my adrenaline caged

최저임금은 내 아드레날린 세포를 죽여 버렸지

Full of venom and rage, especially when I'm engaged

독기와 분노로 가득 찼어. 내가 약혼했기에 더 그랬지

And my daughter's down to her last diaper, it's got my ass hyper

내 딸 기저귀도 이제 다 떨어져 가. 정말 미쳐버릴 것 같아

I pray that God answers

신이 있다면 내게 답해주기를 기도해

〈Rock Bottom〉 from [The Slim Shady LP])

—

이듬해 슬림 셰이디(Slim Shady)라는 일종의 '얼터이고 캐릭터'를 만들어 [The Slim Shady EP]를 발표하지만 큰 반응이 없는 건 역시 마찬가지 였다. 그러나 같은 해 프리스타일 랩으로 자웅을 가리는 '랩 올림픽(Rap Olympics)'에서 2위를 차지한 것이 에미넴의 운명을 바꿔 놓았다. 그의 랩을 주목한 대형 레이블 인터스코프(Interscope)의 회장 지미 아이오빈

SLIM SHADY

(Jimmy Iovine)이 그의 데 모테잎을 넘겨받아 닥터

드레(Dr. Dre)에게 건네준 것이다. 닥터 드레는 당장 에미넴을 스튜디오로 불러들였고 〈I Need a Doctor〉의 가사처럼 에미넴은 '노란 점프슈트'를 입고 나타났다. 스튜디오에 있던 사람들은 에미넴의 모습을 보고 낄낄거렸 지만 에미넴이 랩을 시작하자 이내 모두 경악을 금치 못했다. 이미 성공은 준비되어 있었다.

에미넴의 메이저 데뷔 앨범 [The Slim Shady LP]는 1999년에 발매되었

다. 기존에 완성해둔 곡과 닥터 드레와 작업한 신곡 등을 적절히 합해 발표한 이 앨범은 '역사상 가장 뛰어난 데뷔 앨범'이라는 평을 들을 정도로 엄청난 성공을 거두었다. 사람들은 그의 피부색과 그의 뛰어난 랩 실력에 놀랐으며 무엇보다 곱상하고 잘생긴 외모에 맞지 않게 그가 천연덕스럽게 뱉어내는 욕설과 충격적인 말들에 환호했다. 또한 닥터 드레는 에미넴을 통해 자신의 새로운 프로덕션을 선보였으며 스눕 독(Snoop Dogg) 이후 자신을 대변할 음악적 페르소나를 찾았다. 말하자면 윈-윈이었다.

2000년에 발표한 두 번째 앨범 [The Marshall Mathers LP]는 에미넴에게 더 큰 영광과 더 큰 시련을 동시에 가져다주었다. 앨범은 음악과 가사 모두 첫 번째 앨범보다 진화했다는 평을 받았지만 자신이 가사를 통해 공격한 크리스티나 아길레라(Christina Aguilera) 등의 유명인사와 잡음이 끊이지 않았고, 에미넴의 어머니는 자신을 언급한 가사를 문제 삼아 에미넴을 고소하기에 이른다. 더군다나 이미 콜럼바인 고등학교 총기 난사 사건의 책임을 자신에게 뒤집어 씌우려는 언론에 의해 에미넴은 지칠 대로 지친 상태였다. 지난 앨범의 〈'97 Bonnie & Clyde (Just The Two Of Us)〉에 이어 또다시 아내인 킴을 소재로 한 〈Kim〉의 과도한 폭력성 역시 문제가 됐다.

한마디로 이 앨범은 우리가 '문제적 인물'로서 에미넴을 인식할 때 가장 절정의 모습을 보여주는 작품이었다.

2002년에 발표한 세 번째 앨범 [The Eminem Show]는 한층 개인적인 면모가 부각된 앨범이었다. 독자적인 프로듀싱 곡이 늘었고 어머니에 대한 애증이나 킴에 대한 생각 그리고 해일리에 대한 넘쳐나는 사랑을 앨범에 담았다. 또 이때에는 에미넴의 자전적 이야기를 담은 영화 〈8마일 (8 Miles)〉이 개봉해 큰 인기를 얻었는데, 특히 영화의 사운드트랙에 실린

〈Lose Yourself〉는 에미넴의 가장 위대한 곡은 그의 정규 앨범에 실려 있지 않다는 사실을 증명했다. 그런가 하면 [The Eminem Show]에서 볼 수 있던 미국 정부와 전쟁에 대한 비판은 2004년에 발표한 네 번째 앨범 [Encore]에서도 이어졌다. 또한 더불어 아내와 딸, 아버지와 어머니에 대한 언급 역시 빠지지 않고 담겼다. 물론 에미넴은 매 앨범의 첫 싱글을 통해 '모두까기 인형'[2]으로서의 역할을 충실히 해오고 있었지만 개인사에 관한 여러 주제와 이라크 전쟁 비판 등 정치사회적인 메시지도 놓치지 않았다.

하지만 [Encore]를 끝으로 에미넴은 긴 은둔에 들어가게 된다. 2005년 에미넴은 갑자기 투어를 취소해버리고 잠적한다. 공과 사, 모든 면에서 전방위로 조여오는 압박과 스트레스를 견디지 못하고 그는 이미 약물에 중독된 상태였다. 한번 이혼을 했던 킴과 재결합했다가 다시 이혼했고, 무엇보다 어린 시절부터 친하게 지내온 그의 가장 가까운 동료 래퍼이자 정신

2 그러나 에미넴은 [Encore]의 첫 싱글 〈Just Lose It〉에서 마이클 잭슨(Michael Jacskon)의 아동 성 학대 혐의를 희화화했다는 이유로 스티비 원더(Stevie Wonder) 등의 뮤지션과 전 세계의 팬들에게 엄청난 비난을 들어야 했다.

적 버팀목이었던 프루프가 디트로이트의 한 술집에서 총살되는 사건이 일어났다. 에미넴은 충격에 휩싸였고 긴 수렁에 빠졌다. 그리고 다시 돌아올 때까지 몇 년이 넘는 긴 시간이 걸렸다.

약물중독에 따른 재활치료를 받은 끝에 에미넴은 2009년 다섯 번째 정규 앨범 [Relapse]를 발표한다. 정규 앨범으로만 따진다면 5년 만이었다. 거의 모든 곡을 닥터 드레가 책임진 이 앨범은 에미넴의 묘하게 변해버린 억양, 약물과 연쇄살인마 테마에 집중한 내용으로 팬들의 엇갈린 반응을 낳았지만 앨범 자체로는 훌륭한 완성도를 지니고 있었다. 그리고 이듬해 에미넴은 [Relapse]와 여러모로 상반되는 [Recovery]를 발표하며 완벽한 재기에 성공하게 된다. 실제 자신의 이야기를 담은 첫 싱글 〈Not Afraid〉의 강렬한 '드라마'는 듣는 이들을 빨아들였고 커리어를 통틀어 가장 다채로운 프로덕션과 대중성은 앨범의 엄청난 흥행으로 이어졌다.

다시 창작욕으로 가득 찬 에미넴은 언더그라운드 시절부터 친분을 유지해온 디트로이트 출신의 래퍼 로이스 다 파이브 나인(Royce da 5'9")과의 프로젝트 앨범 또한 발표하며 3년간 3장의 앨범을 내는 왕성한 활동을 보여주고 있다. 릴 웨인(Lil Wayne) 등 지금의 힙합 씬에서 가장 뜨거운 인물들과 교류하며 정상의 입지를 다지고 있음은 물론이며 한동안 손 놓고 있던 자신의 레이블 셰이디 레코드(Shady Records)를 재정비해 슬로터하우스(Slaughterhouse) 등의 앨범을 출시하기 직전이기도 하다.

결론적으로 에미넴 같은 인물은 힙합사에 다시 나타나기 힘들다는 생각이다. 랩 잘하는 래퍼는 많다. 그러나 최고의 랩 실력, 닥터 드레 같은 희대의 프로듀서의 지원, 음반을 수천만 장씩 판매하는 흥행력, (장단을 동시에 보유하지만 그를 떠나 '상징'적 의미가 큰) 백인이라는 특수성, 거기에다 삶의 굴곡이 만들어내는 자연스러운 드라마까지.

이 모든 것이 결합된 '아이콘'과도 같은 존재가 힙합 씬에 과연 다시 나올 수 있을까?

에미넴은 '실력'과 '흥행' 양 측면에서 모두 최정상의 위치에 서 있는 인물이다. 노파심에 다시 확실히 하자면 '상업적으로 엄청 성공했는데 실력도 무시는 못할 인물'이라거나 '타의 추종을 불허하는 실력에다 상업적으로도 어느 정도 성공한 인물' 따위의 말을 하고 있는 것이 아니다. 지금 나는 그냥 가장 순수한 의미에서 실력도 세계 1등, 흥행도 세계 1등, 욕 실력도 세계 1등이라는 말을 하고 있는 것이다. 실제로 에미넴은 지금까지 정규 앨범으로만 세계적으로 8,000만 장 이상을 팔아치웠다. 남북한 인구 전체가 한 가정이 아닌 한 개인당 한 장씩 가지고 있는 셈이다. 특히 2집 [The Marshall Mathers LP]가 2,200만 장, 3집 [The Eminem Show]가 2,000만 장 팔렸다. 그리고 음원 다운로드, 뮤직비디오 재생 등 자질구레한 것들과 관련한 갖가지 신기록을 보유하고 있다. 당연히 이것은 힙합이라는 장르를 넘어 모든 장르를 통틀어도 범접하지 못할 기록들이다.

또 나는 지난 십여 년 간 에미넴의 랩 실력에 의문을 제기하는 사람을 보지 못했다. 기껏 나오는 이야기가 '랩에서 흑인 느낌이 나지 않는다.'는 말 정도다. 그가 백인이라는 사실이 핸디캡이 아니라 오히려 매리트로 작용했다고 주장하는 이들도 '그러나 피부색을 떠나 에미넴의 실력이 이미 모든 걸 압도한다.'고 말한다. 앞서 언급한 〈Lose Yourself〉만 보아도 이 곡을 통해 기승전결의 구조를 지닌 가장 극적인 드라마가 완벽한 라임과 플로우로 완성된 광경을 볼 수 있다.

이밖에도 수많은 예를 들 수 있지만 가장 최근에 로이스 다 파이브 나인과 발표한 앨범 [Hell: The Sequel]을 보자. 〈Fast Lane〉에서는 랩이 랩이기 위해 갖춰야 할 요소들을 어느 하나 포기하지 않으면서 놀랄 정도의 스피디함을 보여주고, 〈A Kiss〉에서는 성과 관련한 질펀한 이야기를 온갖

기상천외한 비유를 동원해 늘어놓는다. 에미넴의 랩은 유사발음과 동음이 의를 활용하는 한편 형식에 구애받지 않고 자유롭게 단어와 문장 사이를 넘나들며 다방면의 배경지식을 투입해 완성한 것으로, 한 마디로 '비유의 지뢰밭'과 '절정의 플로우'가 합쳐진, 가히 '청각적 충격'이라 할 만하다. 그 러고 보니 제이지(Jay-Z)가 자신의 앨범 [The Blueprint]의 유일한 게스 트로 에미넴을 초대해 〈Renegades〉를 함께 불렀을 때, 당시 제이지와 대 결 구도를 형성했던 나스는 이런 말을 한 적이 있다.

"Eminem murdered you on your own shit"

(니 노래에서 에미넴이 널 죽여버렸지)

앞에서도 말했지만 에미넴은 '백인'으로서 힙합의 정상에 오른 인물이다. 물론 에미넴이 주류사회의 일원인 중산층 이상의 백인 가정 출신이 아니 라 흑인이나 히스패닉 등과 비슷한 처우를 받는 '화이트 트래쉬' 백인 빈민 출신이라는 점을 감안하긴 해야겠지만 '흑인의 게임'인 힙합에서 하얀 피 부색은 분명한 핸디캡이 아닐 수 없다. 실제로 영화 〈8마일〉에서도 그려지 듯 에미넴은 피부색이 희다는 이유만으로 랩 배틀이 열리는 클럽에 들어 갈 수조차 없었고, 한 인터뷰에서 직접 밝힌 대로 '랩하지 말고 로큰롤이나 하라.'는 비아냥을 수도 없이 들어야 했다.

그러나 에미넴은 힙합 전문 잡지 「소스The Source」의 커버를 장식한 최초의 백인이 되었고, 「롤링 스톤」 매거진이 선정한 역사상 가장 위대한 아티스 트 100인 중 83위에 올랐으며, MTV 포르투갈이 선정한 팝 음악 역사상 가장 위대한 아이콘 7위에 선정되었다. 커리어를 통틀어 그래미 어워드를 13개나 거머쥐었음은 물론이다. 또 에미넴은 버너드 골드버그의 책 〈미국 을 뒤집은 100명의 사람들〉에서는 58위에 올랐고, 「바이브Vibe」 매거진이

…성한 가장 위대한 래퍼 중 한 명이기도 하다. 어쩌면 백인 래퍼도 에미넴…
만큼 성공을 이루지 못했으며 굳이 백인, 흑인 가릴 것 없이 에미넴은 힙합…
역사상 가장 거대한 성공을 거두었다. 다시 말해 에미넴은 흑인들의 전유…
물이나 다름없던 힙합 씬에서 백인은 실력이 없으며 또 성공할 수 없다는…
편견의 벽을 부숴버렸다. 그리고 에미넴 이후 출현한 백인 래퍼들은 본의…
아니게 에미넴이라는 거대한 산과 비교 당하는 운명을 갖게 되었다.

에미넴은 누구보다 강렬한 '드라마'를 보유하고 있기도 하다. 모두가 아는…
불우한 어린 시절, 아내를 비롯해 유명인들과의 잦은 불화와 갈등, 대성공…
을 거둔 뒤 찾아온 슬럼프와 약물중독, 절친한 친구였던 래퍼 프루프의 피…
살이 안긴 실의, 그러나 몇 년 후 자전적인 이야기를 담은 〈Not Afraid〉로…
완벽히 재기에 성공해 지금에 이른 그의 인생 과정은 마치 WWE의 각본…
처럼 일부러 짠 듯 기복과 곡절이 심하다. 여기에다 닥터 드레의 혈기왕성…
한 호위병 같던 1999년의 모습(〈Forgot About Dre〉)과 시종일관 닥터 드레…
가 깨어나길 빌며 이제는 내가 은혜를 갚을 차례니 제발 다시 돌아와 달라…
고 말하는 2011년의 모습(〈I Need A Doctor〉) 사이에서 읽을 수 있는 변화…
와 성숙의 코드까지 더해지면 마치 한 인간의 기나긴 성장 드라마를 엿보…
아온 듯한 느낌마저 들게 된다.

다시 한 번 말하지만 실력도 1등, 흥행도 1등에다 인종 · 문화 · 사회 · 정치…
를 아우르는 파급력 그리고 자연인으로서 한 개인이 갖출 수 있는 역동적…
인 드라마까지 한꺼번에 보유한 아이콘적 존재를 우리는 힙합 씬에서 에…
미넴 이후 다시 만날 수 있을까? 글쎄, 매사에 긍정적인 나도 이 경우만큼…
은 희망을 말할 수 없을 것 같다.

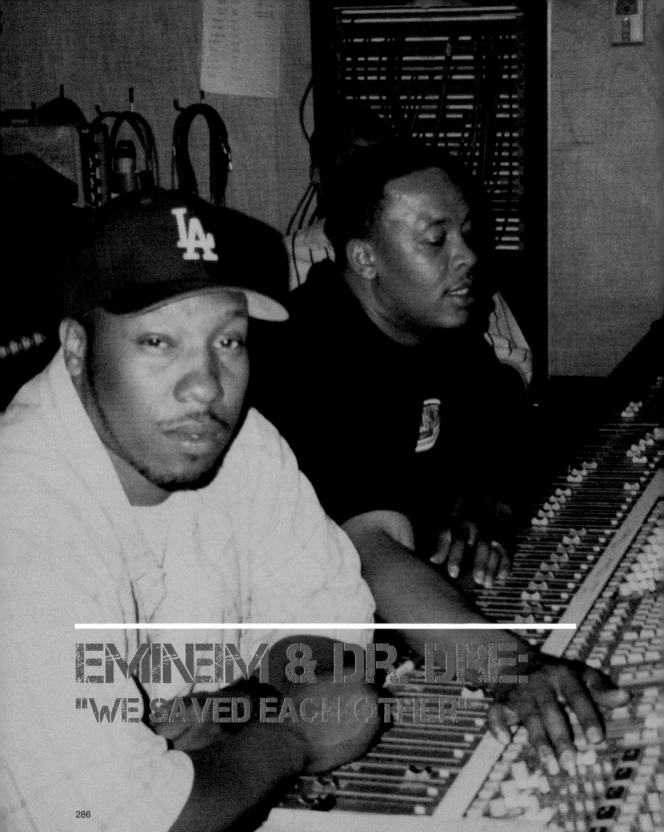

EMINEM & DR. DRE
"WE SAVED EACH OTHER"

에미넴을 설명할 때 에미넴 본인을 제외하고, 아니 어쩌면 에미넴 본인보다 더 중요한 인물이 바로 닥터 드레다. 닥터 드레는 에미넴을 발굴해 키운 장본인이며 에미넴의 음악을 논할 때 절대 빠뜨려서는 안 되는 존재다. 닥터 드레와 에미넴은 지금까지 약 15년 동안 관계를 이어오고 있다. 그리고 이와 관련한 양상을 정리해보는 작업이 에미넴을 더 온전히 이해하는 데에 도움이 되리라 믿는다. 그렇다면 닥터 드레가 어떠한 인물인지에 대해 먼저 알아보도록 하자. 일러두건대 방대한 그의 커리어를 효과적으로 안내하기 위해 편의상 시대 구분을 하고자 한다.

N.W.A-Era

N.W.A는 미국 서부의 소도시 콤프턴(Compton)을 기반으로 1980년대 중후반부터 1990년대 초반까지 활동했던 힙합 그룹이다. 갱스터 랩(Gangster Rap)의 확장 및 발전을 본격적으로 이룩한 그룹으로 평가 받는다. 성깔 있는 검둥이들(Niggaz With Attitude)이라는 팀 이름대로 이들은 자기과시, 폭력, 마약, 여자, 경찰에 대한 이야기를 주로 노래에 담았고, 아이스-티(Ice-T) 등이 닦아 놓은 갱스터 랩의 기반 위에서 그것을 더욱 확장 및 발전시키고 대중화하는 데 성공했다. 모든 흑인을 잠재적 범죄자로 취급하며 못살게 구는 백인 경찰에 대한 울분을 가상의 법정 상황을 동원해 절묘하고도 통쾌하게 토해내는 〈Fuck Tha Police〉가 대표적이다. *닥터 드레는 N.W.A의 프로듀서이자 래퍼로서 활동하며 명성을 쌓았다.*

Chronic-Era

그러나 수익 배분과 관련한 멤버들의 갈등으로 N.W.A는 와해되고 말았고 닥터 드레는 솔로로 데뷔하게 된다. *1992년 발표한 그의 솔로 데뷔 앨범 [Chronic]은 혁명이었다.* 요란하지는 않지만 무게중심을 단단히 잡아주는 둔탁한 드럼, 가슴 언저리에서 연신 넘실거리는 유난히 강조된 베이스 라인 그리고 말초신경을 자극하며 귓가에서 으르렁거리는 신시사이저 멜로디까지 닥터 드레는 완전히 새로운 힙합 음악을 가지고 나타났고,

그는 그것을 가리켜 지—펑크(g-funk, gangster funk의 줄임말)라 명명했다. N.W.A의 해체 후 닥터 드레가 눈을 돌린 것은 다름 아닌 1970년대에 부흥했던 피—펑크(p-funk)였다. 조지 클린턴(George Clinton)을 위시한 당시 피—펑크 밴드들의 음악에 깊은 감명을 받은 나머지 그것을 재료로 삼아 자신만의 재해석을 가미해 지—펑크로 만들어냈던 것이다. 닥터 드레는 그의 첫 솔로 앨범에 수록된 느릿느릿하면서도 중독적인 이 16개의 지—펑크 트랙들로 다시 한 번 음악 씬을 평정했고, 그 결과 지—펑크는 향후 몇 년 간 힙합 씬을 지배하는 대세로 자리 잡게 된다. 또한 이 앨범에서 처음 등장한 스눕 독(Snoop Dogg)은 앨범에 수록된 16곡 중 무려 12곡에 참여하며 물 흐르듯 유연한 플로우와 생생한 리얼리티를 담은 가사로 무명의 흑인 청년에서 단숨에 랩 슈퍼스타의 위치에 오른다.

Aftermath-Era

자신이 몰고 온 지—펑크 시대를 뒤로한 채 닥터 드레는 1996년 자신의 레이블 애프터매스(Aftermath)를 직접 설립한다. 몸담았던 레이블 데스 로우(Death Row)의 사장 슈그 나이트(Suge Knight)와의 불화가 큰 원인이었다. 중요한 것은 사운드의 변화 역시 엿보였다는 사실이다. '과도기'라고도 볼 수 있는 이 시절 닥터 드레의 음악은 솔로 데뷔 앨범 [Chronic]의 지—펑크에서 1999년 발표할 두 번째 솔로 앨범 [2001]의 혁신적인 사운드로 나아가는 일종의 징검다리였다고 볼 수 있다.

2001-Era

이윽고 닥터 드레는 1999년 7년 만에 두 번째 솔로 앨범 [2001]을 발표했고 [Chronic]에 이어 다시 한 번 역사를 바꾼다. 거칠고 말초적인 지—펑크의 흔적이 사라진 대신 앨범을 채운 것은 조력자 멜맨(Mel-Man), 스캇 스토치(Scott Storch) 등과 함께 완성한 '기품 있는' 힙합 사운드였다. 절제된 웅장함과 완벽한 밸런스로 아직까지도 뮤지션들에게 '사운드의 교본' 쯤으로 추앙받는 이 앨범은 지—펑크와 전혀 다르지만 그에 상응하는 파괴력을

지니고 있었다. '스타일의 변화'와 '사운드의 완성도'를 동시에 갖춘 셈이었다. 실제로 카니에 웨스트(Kanye West)는 자신이 프로듀싱한 제이지의 노래 〈This Can't Be Life〉를 가리켜 '사실 이 곡은 닥터 드레의 곡 〈Xxplosive〉를 얼간이처럼 베낀 곡에 불과하다.'며 겸양의 미덕을 보이기도 했다. 닥터 드레는 이 앨범의 사운드 기조를 바탕으로 여러 래퍼들과 활발히 작업하며 메인스트림 힙합 씬의 선두 자리에 다시금 오른다. 에미넴이 스눕을 대체해 닥터 드레의 파트너로 부상한 것도 이즈음이고, 50센트(50Cent)는 이 시절 닥터 드레를 등에 업고 슈퍼스타가 된다. 닥터 드레를 마치 아버지처럼 모시는 래퍼 더 게임(The Game) 역시 마찬가지다.

waiting for Detox-Era

[2001] 이후 닥터 드레는 공식적인 정규 앨범을 내놓지 않고 있다. 물론 프로듀싱 활동을 꽤 활발히 이어오고 있기는 하지만 마지막 정규 앨범 [Detox]를 발표하겠다고 처음 밝힌 지가 벌써 10여 년이 넘어가고 있다. 이렇게 상상을 초월할 정도로 앨범 발매가 계속 미뤄지자 에미넴은 자신의 곡 〈We Made You〉(2009)의 마지막 부분에서 그는 이렇게 외쳤다.

"Dr. Dre! 2020!"

물론 조크(?)였다. 같이 작업한 적 있는 사람들이 공통적으로 혀를 내두르곤 하는 그 특유의 완벽주의 때문일까. 다행인 것은 앨범을 위한 작업은 꾸준히 진행되고 있는 것처럼 보인다는 사실이다. 실제로 씬에서 내로라하는 래퍼와 프로듀서들이 [Detox] 참여와 관련한 증언을 계속 내놓고 있고, [Detox]에 수록될 것으로 보이는 곡이 이미 적지 않게 유출된 상태다.[1] 에미넴 역시 참여할 것은 물론이다. [Detox]의 발매. 확실히 21세기 들어 지속되어온 힙합 커뮤니티의 가장 큰 관심사 중 하나다.

1 [Detox] 관련 유출곡을 따로 모아 내는 믹스테잎 시리즈도 있으니, 그 기대치를 알 만하다.

에미넴이 닥터 드레를 처음 만난 건 위의 시기 구분으로 따지자면 'After-math-Era'다. 에미넴은 1997년에 열린 '랩 올림픽'에 참가해 2위를 차지한다. 그리고 그를 눈여겨본 인터스코프 레이블의 회장 지미 아이오빈이 에미넴의 데모테잎을 닥터 드레에게 넘겨주게 되는데, 이것이 바로 둘의 운명적인 만남의 시작이었다. 당시에 대해 닥터 드레는 이렇게 회상한다. "In my entire career in the music industry, I have never found anything from a demo tape or a CD. When Jimmy played this, I said, 'Find him. Now.' (저는 이제껏 음악을 해오면서 데모테잎이나 시디를 듣고 한 번도 이거다 싶은 적이 없었어요. 그런데 지미가 에미넴의 테잎을 들려주는 순간 저는 바로 이렇게 말했죠.)

'당장 그를 찾아야겠어.'

닥터 드레가 자신을 찾는다는 소식은 당연히 에미넴에게는 충격적이었다. 닥터 드레는 그의 우상 중 한 명이었기 때문이다. 이때만 해도 에미넴은 디트로이트의 한 무명 래퍼일 뿐이었다. 하지만 앞에서 언급했듯 1996년 자신의 레이블 애프터매스를 설립한 닥터 드레에게도 에미넴은 필요한 존재였다. 음악내외적으로 시행착오라면 시행착오를 겪던 드레가 변화를 감행하고 새롭게 도약하기 위해서는 에미넴 같은 재능 있는 신인이 절실했다. 이윽고 둘은 에미넴의 메이저 데뷔 앨범 작업에 돌입했고, 결과는 모두가 아는 대로다. 앨범의 첫 싱글 〈My Name Is〉의 작업을 녹음 첫날 한 시간 만에 끝냈다는 일화는 이미 유명하다.

닥터 드레는 에미넴의 모든 솔로 앨범에 프로듀서로 참여했고 거의 모든 솔로 앨범에 랩으로도 이름을 올렸다. 특히 프로듀싱 면에서 그가 에미넴의 커리어에서 차지하는 위상은 절대적이다. 실제로 에미넴은 그가 약물중독 등으로 몇 년간 슬럼프에 빠진 후 재기작 [Relapse](2009)의 프로듀서로 닥터 드레를 택한 이유에 대해 '드레만큼 나의 창작욕을 움직이는 프로

듀서가 없으며, 드레와의 작업에서 느끼는 화학 작용을 다른 어떤 프로듀서와의 작업에서도 느껴본 적이 없다.'고 말하기도 했다.

에미넴과 닥터 드레의 초기 작업물에서 느껴지는 그들의 관계는 '전설'과 '그 전설을 보고 자라난 래퍼', 혹은 '왕'과 '호위병' 정도로 정의할 수 있다. 이 시절의 에미넴은 자신이 어린 시절 직접 영향을 받았으며 실제로도 힙합사에서 매우 중요한 그룹인 N.W.A의 멤버 중 한 명이 닥터 드레였다는 사실을 적극적으로 꺼내 보인다. 에미넴의 메이저 데뷔 앨범 [The Slim Shady LP]의 수록곡 〈Guilty Conscience〉는 세 가지 상황에 대해 에미넴과 닥터 드레가 각각 악마와 천사로 분해 대결하는 콘셉트를 지닌 곡인데, 이 곡의 세 번째 상황은 이러한 내용으로 구성되어 있다.

지랄하고 있네. 넌 지금 이년이 바람 피는 거 딱 잡은 거라구

니가 뼈 빠지게 일하는 동안 다른 새끼랑 놀아났단 거 아냐

이년 목을 긋고 대가리를 따버려!

〔닥터 드레〕

기다려! 뭔가 사정이 있을 수도 있잖아?

〔에미넴〕

뭐? 발을 헛디뎌서? 떨어져서? 그래서 이놈 거시기에 떨어지기라도 했단

말이야?

〔닥터 드레〕

그래 셰이디… 니 말이 맞을지도 몰라

하지만 그레이디, 아이를 먼저 생각해보라구

〔에미넴〕

좋아, 한번 생각해봐. 그래도 저년 패버리고 싶지?

저년의 목구멍을 쥐어 잡고 니 딸이랑 같이 납치해버리고 싶다고?

내가 바로 그렇게 했었지. 멍청하게 굴지 말고 똑똑하게 처리하라구

디 반즈를 때렸던 놈의 충고를 설마 귀담아 들으려는 건 아니겠지?

〔닥터 드레〕

너 지금 뭐라고 말했냐?

〔에미넴〕

왜? 뭐가 잘못됐어? 내가 그걸 기억하고 있을 거라고는 생각 못했나 보지?

〔닥터 드레〕

죽여버리겠어, 이 개자식

〔에미넴〕

워워, 진정하라구

역시 N.W.A 출신답구만

콤프턴 출신의 니가 얘한테 점잖게 충고하는 거 너무 웃기지 않아?

〔닥터 드레〕

이 사람이 내가 밟았던 전철을 똑같이 밟을 필요는 없잖아

미리 해본 사람의 입장에서 말이야… 앗 씨발, 내가 무슨 얘길 하는 거지

그레이디, 그냥 둘 다 죽여버려. 총 어디다 뒀어?

—

여기에서 등장하는 인물 디 반즈(Dee Barnes)는 80년대 후반에서 90년대
초반 즈음에 활동한 래퍼이자 쇼 호스트다. 중요한 것은 그가 1991년에 닥

터 드레에게 폭행당한 적이 있다는 사실이다. 그리고 닥터 드레는 이 당시 N.W.A의 멤버로서 한창 악명(?)을 떨치고 있었다. 즉 에미넴은 이 사건을 유머러스하게 다시 들추어내면서 닥터 드레의 전력을 은근히 대중에게 각인시켰던 것이다. 에미넴은 이 곡의 가사를 쓴 후 혹여 닥터 드레가 불쾌해하지 않을까 내심 걱정했지만 닥터 드레는 가사를 보자마자 박장대소하며 유쾌해했다고 한다.

닥터 드레의 [2001](1999) 앨범에 수록된 〈Forgot About Dre〉에서는 한층 더 직접적이다. 제목에서 알 수 있듯 이 곡은 자신에 대한 세간의 '한물 갔다'는 식의 말들에 대해 닥터 드레가 직접 건재함을 증명하는 노래다. 당시 닥터 드레는 7년간이나 앨범을 내지 않고 있었기에 그에 관한 갖가지 말이 춤추고 있었고, 이와 관련해 '마치 날 잊은 듯 지껄이는 놈들'에게 그가 가한 시원한 일격이었던 셈이다. 이 곡에 참여한 에미넴의 모습은 말 그대로 왕을 지키는 호위병 그 자체다. 에미넴은 이 곡에서 'Nowadays everybody wanna talk like they got somethin' to say / But nothin' comes out when they move their lips / Just a bunch of gibberish / And motherfuckers act like they forgot about Dre (요즘 들어 모두들 좀 하고 싶은 말이 있나 본데 / 근데 걔네들 입 놀려봤자 나오는 건 아무것도 없지 / 그냥 횡설수설할 뿐 / 이 개자식들이 마치 드레를 잊은 것처럼 행동하는군)'라는 후렴을 계속 반복하는 한편 자신의 벌스에서는 이러한 가사를 토해낸다. 'So what do you say to somebody you hate / Or anyone tryna bring trouble your way / Wanna resolve things in a bloodier way / Then just study a tape of N.W.A (요 드레, 널 싫어하거나 니 앞길을 가로막는 놈들한테 어떻게 할 거야? / 피 좀 보는 방식으로 해결해볼까? / N.W.A의 음반으로 연구 좀 해봐야겠군)'

한편 닥터 드레는 이 곡에서 'Who you think taught you to smoke trees (누가 너희에게 마리화나 피우는 법을 가르쳐주었다 생각하지?)', 'When

your album sales wasn't doing too good / Who's the Doctor they told you to go see? (니 앨범이 잘 안 팔릴 때 누구한테 가보라고 하던?)', 'Y'all are gonna keep fucking around with me / And turn me back to the old me (자꾸 그렇게 설쳐대다가는 내가 다시 옛날의 나로 돌아가버릴지도 몰라)' 같은 구절을 뱉는다. 모두 다 에미넴이 닥터 드레의 입장에 서서 대신 써준 가사다. 또한 그로부터 약 3년 후 발표된 에미넴의 [The Eminem Show](2002) 앨범에는 〈Say What You Say〉라는 곡이 있는데, 이 곡에서도 역시 에미넴은 당시 저메인 듀프리(Jermain Dupri)[2]가 잡지 인터뷰를 통해 자신을 공격함으로써 심기가 불편해진 닥터 드레와 함께 반격에 나선다.

'Y'all are gonna keep fucking around with me / And turn me back to the old me'

그런가 하면 에미넴이 처음부터 지금까지 닥터 드레에 관해 공통적으로 가졌던 감정이 있다면 '닥터 드레에게 은혜를 입었다.', 그리고 '닥터 드레 덕분에 내 인생이 구원 받았다.'는 생각일 것이다. 실제로 에미넴은 자신의 곡을 통해 지속적으로 이러한 감정을 드러낸다.

—

When I was underground, no one gave a fuck, I was white
내가 언더그라운드에 있을 때 아무도 나에게 관심이 없었지, 난 백인이었거든
No labels wanted to sign me, almost gave up I was like, "Fuck it"
어떤 레이블도 나랑 계약하려 들지 않았어. 난 거의 포기 상태였지.

2 힙합 및 알앤비 프로듀서. 크리스 크로스(Kriss Kross)를 제작했고 머라이어 캐리(Mariah Carey) 등과의 작업으로 유명하다. 재닛 잭슨(Janet Jackson)의 전 남편이기도 하다.

씨발, 될 대로 되라 하면서

Until I met Dre, the only one to look past

하지만 드레만이 유일하게 그런 걸 신경 쓰지 않았고

Gave me a chance and I lit a fire up under his ass

나에게 기회를 줬지. 그리고 난 그를 도와서

Helped him get back to the top, every fan black that I got

그가 다시 정상에 올라설 수 있게 했어

Was probably his in exchange for every white fan that he's got

나의 백인 팬들이 그를 좋아하게 됐고 그의 흑인 팬들이 나를 좋아하게 된 거지

(《White America》from [The Eminem Show](2002))

I went through my whole career without ever mentioning Suge

난 슈그[3]에 대해 언급하지 않고 지금껏 잘 참아왔지

And that was just outta respect, for not running my mouth

내가 잘 알지 못하는 것에 대해 함부로 말한다면

And talking about something that I knew nothing about

그게 오히려 존중이 아닐 수도 있거든

Plus Dre told me stay out, this just wasn't my beef

게다가 드레도 나에게 넌 빠지라고 했지. 이건 내 일이 아니었던 거야

So I did, I just fell back, watched and gritted my teeth

그래서 난 뒤로 물러서서 그놈이 아무렇지 않게 티브이에 나와

While he's all over TV, down talking the man

설쳐대는 걸 그저 이를 갈며 지켜보고 있었지

Who literally saved my life

지금 난 문자 그대로 내 인생을 구원한 사람에 대해 이야기하는 거라구

(《Like Toy Soldiers》from [Encore](2004))

하지만 뭐니뭐니해도 에미넴의 이러한 감정을 가장 잘 살필 수 있는 곡은 2011년에 싱글로 발매된 닥터 드레의 〈I Need A Doctor〉다. 이 곡은 에미넴과 닥터 드레의 실제 관계를 바탕으로 약간의 픽션을 가미한 일종의 페이크 다큐다. 사고로 의식을 잃고 누워 있는 닥터 드레 앞에서 절규하는 에미넴은 닥터 드레를 깨어나게 해줄 의사가 필요하다. 그러나 그에게 더욱 절실한 것은 바로 닥터 드레라는 존재 자체. 닥터 드레는 그의 멘토이며 그의 인생을 구원했고 앞으로 은혜를 갚아야 할 존재이기 때문이다. 즉 이 곡은 중의적인 제목을 가지고 있다. 그리고 곡에 참여한 여성 보컬리스트 스카이라 그레이(Skylar Grey)가 처음 읽고 눈물을 흘렸다고 할 만큼 에미넴은 이 곡에서 사람의 마음을 움직이는 가사를 선보인다.

—

I told the world one day I would pay it back
난 세상에 외쳤지. 언젠가는 꼭 다 갚아주겠다고
Say it on tape, and lay it, record it so that one day I could play it back
테잎에 녹음도 해뒀어. 언젠가 내가 다시 들을 수 있게 말이야
But I don't even know if I believe it when I'm sayin' that
하지만 내가 정말 그 말에 확신을 가지고 있었는지는 나도 잘 모르겠어
Doubts startin' to creep in, everyday it's just so grey and black
의심이 꿈틀대고 하루하루는 잿빛일 뿐이지
Hope, I just need a ray of that, cause no one sees my vision
나에겐 그저 한 줄기 희망이 필요해. 아무도 내 꿈을 봐주지 않았거든
When I play it for 'em, they just say it's wack,
they don't know what dope is
내 음악을 들려주면 사람들은 다 형편없다고 했지.
뭐가 진짜 멋있는지도 모르는 놈들
And I don't know if I was awake or asleep when I wrote this

나도 내가 그걸 만들 때 깨어 있었는지 잠들어 있었는지 모르겠어

All I know is you came to me when I was at my lowest

하지만 분명한 건 내가 가장 밑바닥에 있을 때 당신이 나에게 와주었다는
사실이야

You picked me up, breathed new life in me, I owe my life to you

당신은 날 일으켜 세우고 내 삶에 새로운 숨을 불어넣어줬지. 난 당신에게 내
삶을 빚졌어

But for the life of me, I don't see why you don't see like I do

처음엔 왜 당신이 나처럼 생각하지 않는지 이해가 안 됐지

But it just dawned on me you lost a son, demons fighting you, it's dark

하지만 깨달았어. 당신은 아들을 잃었다는 걸,[4] 어둠 속에서 악마랑 싸우고
있다는 걸 말이야

Let me turn on the lights and brighten me and enlighten you

내가 불을 밝혀서 당신을 일깨워야겠어

I don't think you realise what you mean to me, not the slightest clue

당신이 내게 어떤 의미인지 당신은 모르는 것 같아. 아마 전혀 모를 거야

Cause me and you were like a crew, I was like your sidekick

우리는 형제 같았고 난 당신의 옆에 늘 붙어 있었으니까

You gon either wanna fight me when I get off this fuckin' mic

내가 이 마이크를 내려놓으면 당신은 나와 싸우려고 하거나 안아주려고 하겠지

*Or you gon' hug me, but I'm outta options, there's nothin' else I can do
cause*

하지만 내게는 선택권이 없어. 내가 할 수 있는 일은 없으니까 왜냐하면

.

.

It hurts when I see you struggle, you come to me with ideas

4. 닥터 드레의 아들 중 한 명이 2008년 8월에 처방약으로 인한 사고로 죽었다.

당신이 분투하는 걸 보면 마음이 아파. 당신은 비트를 내게 들려줄 때마다

You say they're just pieces, so I'm puzzled, cause the shit I hear is crazy

늘 이건 별것 아니라고 말하지. 그래서 난 혼란스러워 내가 보기엔 듣는 것마다

죽여주니까

But you're either gettin' lazy or you don't believe in you no more

그런데 당신은 요즘 좀 게을러졌거나 자기 자신을 못 믿는 것 같아

Seems like your own opinions, not one you can form

자기 의견을 말하는 것 같다가도 뭘 제대로 하지 못하고

Can't make a decision you keep questionin' yourself

결정을 내리지 못하고 자꾸 우유부단하게 굴지

Second guessin' and it's almost like your beggin' for my help

계속 생각만 하면서 마치 내가 당신의 리더인 것처럼

Like I'm your leader, you're supposed to fuckin' be my mentor

내 도움을 간절히 바라는 것 같아. 젠장 당신이 내 멘토여야 하잖아!

I can endure no more I demand you remember who you are

난 더 이상 못 참겠어. 당신이 누구인지를 제발 똑바로 알라구

It was YOU, who believed in me when everyone was tellin'

레이블 관계자 모두가 나와 계약하지 말라고 했을 때

You don't sign me, everyone at the fuckin' label, let's tell the truth

날 믿어준 건 당신뿐이었어. 솔직하게 다 까놓고 말해보자구

You risked your career for me, I know it as well as you

아무도 이 백인 놈하고는 엮이기 싫어했을 때 당신은 커리어 전부를

Nobody wanted to fuck with the white boy, Dre, I'm cryin' in this booth

나에게 걸었지. 나도 그 정도는 알아. 드레, 난 지금 스튜디오에서 울고 있어

You saved my life, now maybe it's my turn to save yours

당신은 내 인생을 구원했어. 이제 내가 당신을 구할 차례야

But I can never repay you, what you did for me is way more

하지만 내가 그걸 다 갚을 순 없겠지. 당신이 지금껏 내게 해준 게 훨씬

많으니까

But I ain't givin' up faith and you ain't givin' up on me

그래도 난 포기하지 않겠어. 그러니 당신도 날 포기하지 마

Get up Dre I'm dyin', I need you, come back for fuck's sake

드레 일어나, 난 죽어가고 있어. 난 당신이 필요해. 돌아와줘 제발

—

이 곡의 에미넴은 〈Forgot About Dre〉에서의 에미넴과 사뭇 다른 사람이다. 이 곡의 에미넴에게서 발견할 수 있는 것은 자신의 보스를 대신해 적에게 맞서길 자처하는 삐딱하고 혈기왕성한 호위병의 모습이 아니라 시종일관 자신의 멘토가 깨어나길 빌며 이제는 내가 은혜를 갚을 차례니 제발 다시 돌아와 달라는 한 성숙한 인간의 모습이다. 그리고 곡의 내용상 깨어나게 되는 닥터 드레는 변함없이 자신의 곁을 지켜준 에미넴에게 고마움을 표하며 본격적인 출격 준비를 알린다.

—

Went through friends, some of them I put on, but they just left

친한 녀석들이 있었고 그 중 몇 명과 작업을 했지만 그놈들은 곧바로
떠나버렸지

They said they was ridin' to the death, but where the fuck are they now?

죽을 때까지 함께 간다던 그놈들은 대체 어디 있는 거지?

Now that I need them, I don't see none of them

지금 난 그들이 필요하지만 아무도 찾아볼 수가 없어

All I see is Slim, fuck all you fair-weather friends, all I need is him

오직 보이는 건 에미넴뿐. 아쉬울 때만 찾는 새끼들은 꺼져버려.
난 에미넴만 있으면 돼

이렇듯 에미넴과 닥터 드레에게는 다른 힙합 뮤지션들이 가지지 못한 '드라마'가 있다. 시간이 흐르며 관계의 양상은 조금씩 변했지만 서로에 대한 믿음은 변함이 없었다. *아무도 보잘것없는 한 백인 쓰레기에게 눈길조차 주지 않을 때 닥터 드레는 그의 반짝이는 무언가를 알아본 유일한 사람이었다.* 실제로 닥터 드레는 한 인터뷰에서 "You know, 'He's got blue eyes, he's a white kid.' But I don't give a fuck if you're purple (당신도 알듯이 에미넴은 파란 눈과 하얀색 피부를 가지고 있지. 그런데 난 그런 게 전혀 상관이 없다구. 심지어 그의 피부색이 자주색이었다고 해도 말이야)"라고 말하기도 했다. 그렇게 구원받은 에미넴이 이제는 세계 최고의 랩 스타로서 닥터 드레를 구원하려고 한다. 1999년에서 2012년으로. 호위병에서 구원자로.

이것은 음악이기 전에 두 남자의 진심이다.

EMINEM KEYWORDS

마샬 마더스
(Marshall Mathers)

에미넴의 본명. 정확한 이름은 'Marshall Bruce Mathers III'. 에미넴의 음악을 통해 나타날 때는 '자연인'으로서의 에미넴을 의미한다.

에미넴
(Eminem)

마샬 마더스의 래퍼 이름. 본명이 'M'으로 시작하는 두 개의 단어로 이루어진 데에서 유래한 이름이다. 즉 'M&M' ▶ 'Eminem'.

슬림 셰이디
(Slim Shady)

에미넴의 어둡고 폭력적인 면을 대변하는 자아이자 일종의 얼터이고 캐릭터. 우리가 알고 있는 에미넴의 엽기적인 면모는 모두 이 슬림 셰이디를 통해 나온 것이다.

닥터 드레
(Dr. Dre)

힙합 사상 가장 위대한 프로듀서 중 한 명이자 에미넴을 발굴하고 스타로 키운 인물. 자세한 이야기는 〈Eminem & Dr. Dre : "We Saved Each Other"〉 챕터를 통해 알 수 있다.

지미 아이오빈
(Jimmy Iovine)

인터스코프 레이블의 회장. 에미넴의 데모테잎을 닥터 드레에게 건넴으로써 실질적으로 에미넴을 발굴했다고도 볼 수 있는 인물. 요즘 큰 인기를 끌고 있는 헤드폰 '비츠 바이 닥터 드레(Beats By Dr. Dre)'를 닥터 드레와 함께 공동으로 만들어냈기도 하다.

킴(Kim, Kimberley Anne Scott)

에미넴의 전 아내. 고등학교 시절부터 서로 친구로 지내다가 연인으로 발전해 1995년에 딸 해일리를 낳았고, 1999년에 결혼하지만 2001년에 이혼했다. 그리고 2006년에 두 번째로 결혼하지만 얼마 못 가 다시 이혼하고 마는 애증의 커플이다. 바람피운 아내를 살해하는 섬뜩한 내용을 담은 에미넴의 곡 〈Kim〉에 실명으로 등장해 화제와 논란이 되기도 했다.(물론 내용은 픽션이다). 딸 해일리에 대해 그랬던 것처럼 에미넴은 〈Yellow Brick Road〉, 〈Going Through Changes〉 등 자신의 여러 노래에서 킴에 대한 복잡한 감정을 드러냈다.

해일리 제이드(Hailie Jade)

1995년에 태어난 에미넴의 딸. 에미넴에게는 딸이 세 명 있는데 그중 친자는 해일리가 유일하다. 아빠인 에미넴의 극진한(?) 사랑을 받고 자라고 있으며 때문에 에미넴은 대표적인 '딸바보'로 알려져 있다. 2000년대 초중반에 래퍼 자룰과 갈등을 빚고 있을 때 자룰이 에미넴을 공격하는 곡 마지막 부분에 해일리를 언급하자 에미넴이 이성을 잃고 즉각 대응에 나섰다는 일화는 유명하다. 〈Hailie's Song〉, 〈Mockingbird〉, 〈When I'm Gone〉, 〈Beautiful〉 등의 곡에서 해일리에 대한 이야기가 등장하고 〈My Dad's Gone Crazy〉에서는 해일리의 육성을 들을 수 있기도 하다.

데비 마더스(Debbie Mathers)

에미넴의 어머니. 15살에 에미넴을 낳았다. 집을 나가버린 남편 없이 에미넴을 홀로 키웠는데 썩 좋은 엄마는 아니었던 걸로 알려져 있다. 무엇보다 약물중독자였기 때문에 정상적인 생활을 하지 못했다고 한다. 〈Cleanin' Out My Closet〉에 따르면 이성 문제로 자살한 에미넴의 삼촌 로니(Ronnie)를 가리켜 에미넴에게 "로니 대신 니가 죽었으면 좋았겠다."고 폭언을 한 바 있다. 또 〈Kill You〉 등의 노래에서 에미넴이 자신에 대해 왜곡과 부정적인 묘사를 일삼았다며 아들을 고소하는 초유의 사태를 일으키기도 했다.

디트웰브(D12)

에미넴의 크루인 힙합 그룹. 디트로이트 출신의 친구들로 이루어져 있으며 디트웰브는 더티 도즌(The Dirty Dozen)의 약자다. 지금까지 두 장의 앨범을 발표했지만 멤버의 사망과 탈퇴 등으로 앞으로의 활동은 미정인 상태다. 그룹의 멤버였던 디넌 포터(Denaun Porter)는 솔로 프로듀서로서 에미넴의 앨범에서는 물론 다른 뮤지션과도 활발하게 작업하고 있기도 하다.

프루프(Proof)

에미넴의 친구이자 동료 래퍼. 디트웰브의 전 멤버. 에미넴의 가장 가까운 친구였으며 에미넴이 랩을 할 수 있게 많은 도움을 주었다. 영화 〈8마일〉에서 에미넴이 백인이라는 이유로 클럽에 들어가지 못할 때 같이 안으로 데려가주는 등 여러모로 지원을 아끼지 않는 '퓨처'의 실제 모델이 바로 프루프다. 프루프는 디트로이트 언더그라운드 랩 씬에서는 에미넴을 능가하는 랩 스타였지만 에미넴이 성공한 후에도 변함없이 우정을 유지하며 에미넴의 최측근으로 활동했다. 그러나 안타깝게도 2006년 한 술집에서 누군가와 시비가 붙은 후 총격으로 사망하고 말았다. 당시 약물중독 등으로 고생하던 에미넴은 이 사건으로 인해 더 큰 수렁으로 빠져들었고 결국 몇 년간 은둔생활을 하게 된다. 그 후 에미넴은 자신의 왼쪽 팔뚝에 프루프의 이름을 문신으로 새겼고 〈Difficult〉라는 추모곡을 발표하기도 했으며 〈You're Never Over〉를 비롯한 여러 곡에서 프루프에 대한 추모의 정을 드러냈다. 다음은 프루프가 죽었을 때 에미넴이 발표한 추모사다.

"오랫동안 인생의 가장 큰 부분을 차지한 사람을 잃었다면 누구라도 어떤 말부터 시작해야 할지 당황스러울 겁니다. 프루프와 나는 형제나 다름없었습니다. 그는 지금의 나를 있게 해준 사람입니다. 프루프의 조언과 격려가 없었다면 마샬 마더스는 있을지 몰라도 에미넴이나 슬림 셰이디는 결코 존재하지 않았을 겁니다. 그의 영혼은 앞으로도 늘 우리와 함께 있을 것이고 친구이자 아빠 그리고 디트로이트 힙합을 대표하는 심장으로서 그는 영원히 기억될 것입니다. 사람들은 그가 어떻게 죽었는지에 대해 궁금해하지만 저는 그가 어떻게 살았는지에 대해 기억하고 싶습니다. 프루프는 재미있고 영리하며 매력적인 사람이었습니다. 그는 주위의 모든 사람에게 영감을 주곤 했습니다. 그는 절대 누구로도 대체될 수 없습니다. 그는 나의 가장 친한 친구였고, 앞으로도 그럴 것입니다."

디트로이트(Detroit)

미주리(Missouri)에서 태어난 에미넴이 실질적으로 청년기를 보낸 도시. 에미넴은 디트로이트 빈민가에서 많은 세월을 보냈다. 하지만 그만큼 애착도 깊어서 노래 가사에도 종종 등장하며 그의 크루 디트웰브 멤버들도 디트로이트 출신이다. 투어를 돌 때 디트로이트에서 유독 다른 때와 폼이 다름을 알 수 있기도 하다.

오비 트라이스(Obie Trice)

디트로이트 출신의 래퍼로 에미넴의 셰이디 레코드 소속으로 몇 년간 활동했다. 에미넴의 [The Eminem Show]에 수록된 첫 싱글 〈Without Me〉 인트로 부분의 목소리가 바로 오비 트라이스다. 에미넴이 자신의 첫 싱글을 통해 앞으로 데뷔할 오비 트라이스를 홍보해주었던 셈이다. 2008년 셰이디 레코드를 탈퇴해 자신의 독립 레이블을 설립했다. 그러나 자신의 노래를 통해 에미넴과의 불화는 없으며 오히려 고마움을 표시한 바 있다.

베이스 브라더스 (Bass Brothers)

마크(Mark)와 제프 베이스(Jeff Bass)로 구성된 프로듀싱 팀. 언더그라운드 시절부터 에미넴의 음악을 도맡아 왔으며 에미넴이 닥터 드레를 만난 후에도 한동안 닥터 드레와 함께 에미넴의 음악을 책임졌다.

루이스 레스토 (Luis Resto)

디트로이트 출신의 작곡가이자 키보디스트. 에미넴과 많은 곡을 공동 프로듀싱했다. 실제로 에미넴이 프로듀싱했다고 알려진 곡 중 크레딧을 자세히 살펴보면 루이스 레스토와 함께 만든 곡이 많다. 대표적으로 〈Lose Yourself〉가 있다.

폴 로젠버그 (Paul Rosenberg)

에미넴의 매니저. 셰이디 레코드의 공동 설립자이기도 하다. 에미넴의 거의 모든 앨범에 '스킷'으로 참여했다.

8마일(8 Miles)

2002년에 개봉한 영화. 한국에는 2003년에 개봉했다. 에미넴의 자전적 이야기를 바탕으로 했고 에미넴이 직접 주인공으로 출연했다. 영화 자체에 대한 평가가 나쁘지 않았으며 에미넴의 연기 역시 준수하다는 평을 받았다. 영화에 프리스타일 랩 배틀 장면이 다수 들어 있기도 하다. OST 또한 발매되었는데 수록곡 〈Lose Yourself〉는 에미넴의 커리어를 통틀어 가장 뛰어난 곡 중 하나다.

셰이디 레코드 (Shady Records)

에미넴이 매니저 폴 로젠버그와 함께 1999년에 설립한 음악 레이블. 음반 발매 외에도 라디오 방송국을 자체 운영하거나 힙합 잡지를 발간하기도 한다.

로이스 다 파이브 나인(Royce Da 5′9″)

디트로이트 출신의 래퍼로서 에미넴과는 언더그라운드 시절부터 교류해온 인물. 에미넴 못지않은 무시무시한 랩 실력으로 유명하다. 실제로 에미넴의 [The Slim Shady LP]에는 로이스와 함께 한 〈Bad Meets Evil〉이 수록되어 있고 로이스의 [Rock City]에는 에미넴과 함께 한 〈Rock City〉가 수록되어 있다. 중간에 불화를 겪기도 한 이들은 다시 화해해 결국 2011년에 듀오 앨범 [Hell: The Sequel]을 발표했다. 로이스가 소속된 4인조 그룹 슬로터하우스는 에미넴의 레이블 셰이디 레코드 소속이기도 하다.

슬로터하우스(Slaughterhouse)

로이스 다 파이브 나인, 크루키드 아이(Crooked I), 조 버든(Joe Budden), 조엘 오티즈(Joell Ortiz)로 이루어진 4인조 랩 그룹. 셰이디 레코드와 계약하고 곧 정규 앨범 발표를 앞두고 있다. 타의 추종을 불허하는 랩 실력으로 힙합 팬들 사이에서는 슈퍼그룹으로 불리고 있다.

엘엘 쿨 제이(LL Cool J)

초창기 힙합을 대표하는 랩 스타이자 영화배우. 물론 음악활동은 아직까지도 하고 있다. 에미넴이 스스로 큰 영향을 받았다고 밝힌 래퍼 중 한 명이다. 실제로 2009년에 힙합의 전설들을 기념하는 프로그램 'Hiphop Honors'에서 에미넴은 엘엘 쿨 제이를 기념하는 무대에 직접 출연해 엘엘 쿨 제이의 대표곡 〈Rock The Bells〉를 부르기도 했다.

레드맨(Redman)

엘엘 쿨 제이와 함께 에미넴이 스스로 큰 영향을 받았다고 밝힌 래퍼 중 한 명. 에미넴의 초창기 곡 〈Low Down Dirty〉에는 레드맨에 대한 오마주가 들어 있으며 〈Till I Collapse〉에서는 가장 좋아하는 래퍼 중 한 명으로 레드맨을 꼽았다. 〔Nutty Professor II: The Klumps OST〕에서는 레드맨과 〈Off the Wall〉이란 곡을 함께 작업하기도 했다.

투팍(2Pac)

대부분의 힙합 팬과 마찬가지로 에미넴 역시 투팍을 존중하며 그에게 많은 영향을 받았다. 에미넴은 투팍의 생애와 음악을 존중한 나머지 투팍의 어머니에게 편지를 보내 투팍의 노래를 자신이 프로듀싱할 수 없는지 물었고, 투팍의 어머니가 허락해 결국 탄생한 것이 바로 〔Loyal to the Game〕(2004)이다. 이 앨범은 투팍의 생전 랩을 이용해 만든 추모 앨범이며 에미넴이 대부분의 곡을 프로듀싱했다.

배트맨(Batman)

에미넴은 어릴 적부터 코믹 북을 즐겨 읽었으며 배트맨이나 스파이더맨, 슈퍼맨 시리즈를 즐겨봤다고 말한 바 있다. 그중에서도 배트맨은 에미넴의 음악에 자주 등장한다. 〔The Eminem Show〕에 수록된 〈Business〉에서 에미넴은 닥터 드레와 함께 '배트맨 & 로빈'을 패러디하고 〈Without Me〉 뮤직비디오에서는 아예 배트맨과 로빈으로 분장하고 나온다. 또 50센트의 〔The Massacre〕 수록곡 중 에미넴이 프로듀싱하고 랩으로 참여한 노래의 이름은 〈Gatman and Robbin〉이다.

에미넴이 노래를 통해 욕하거나 조롱한 인물 명단

스파이스 걸(Spice Girl)
파멜라 앤더슨(Pamela Anderson)
토미 리 존스(Tommy Lee Jones)
빌 클린턴(Bill Clinton)
윌 스미스(Will Smith)
브리트니 스피어스(Britney Spears)
크리스티나 아길레라(Christina Aguilera)
카슨 데일리(Carson Daly)
프레드 더스트(Fred Durst)
크리스토퍼 리브(Christopher Reeve)

린 체니(Lynne Cheney)
킴(Kim)
데비 마더스(Debbie Mathers)
엔싱크(N'Sync)
모비(Moby)
마이클 잭슨(Michael Jackson)
바닐라 아이스(Vanilla Ice)
조지 부시(George Bush)
딕 체니(Dick Cheney)
킴 카다시안(Kim Kardashian)
제시카 심슨(Jessica Simpson)

린제이 로한(Lindsay Lohan)
엘렌 드제레네스(Ellen DeGeneres)
사라 페일린(Sarah Palin)
제니퍼 애니스톤(Jennifer Aniston)
제시카 알바(Jessica Alba)
에이미 와인하우스(Amy Winehouse)
머라이어 캐리 & 닉 캐논(Mariah Carey & Nick Cannon)
존 메이어(John Mayer) 등

에미넴이 랩으로 배틀을 벌였던 인물 명단

인세인 클라운 파씨(Insane Clown Posse)
이샴(Esham)
케이지(Cage)
에비던스(Evidence)
에버래스트(Everlast)
림프 비즈킷(Limp Bizkit)
넬리(Nelly)
로이스 다 파이브 나인
벤지노(Benzino)
카니버스(Canibus)
저메인 듀프리
자룰(Ja Rule) 등

THE SLIM SHADY LP

(1999 / INTERSCOPE)

01. Public Service Announcement / 02. My Name Is / 03. Guilty Conscience
04. Brain Damage / 05. Paul / 06. If I Had / 07. '97 Bonnie And Clyde
08. Bitch / 09. Role Model / 10. Lounge / 11. My Fault
12. Ken Kaniff / 13. Cum on Everybody / 14. Rock Bottom
15. Just Don't Give A Fuck
16. Soap / 17. As the World Turns
18. I'm Shady / 19. Bad Meets Evil
20. Still Don't Give A Fuck

에미넴의 메이저 데뷔 앨범이다. 앞에서 언급했듯 에미넴은 언더그라운드에서 활동하다 대형 레이블 인터스코프의 회장인 지미 아이오빈의 눈에 띄어 닥터 드레를 만나게 되었고, 에미넴과 닥터 드레는 처음 만난 날부터 바로 작업에 착수해 이 앨범을 완성하게 된다. 그러나 보기에 따라 이 앨범은 여러 면에서 과도기적 특성을 지녔다고 할 수 있는데, 그러한 면모가 결과적으로 이 앨범을 더욱 흥미롭게 만든다.

먼저 형식적인 면에서 이 앨범은 [The Slim Shady EP](1997)에 일정 부분 빚지고 있다. [The Slim Shady EP]는 당시에 불과 250장(이백오십 장 맞다)을 팔았다고 에미넴이 직접 밝힐 만큼 그가 언더그라운드 무명 래퍼 시절에 발표한 앨범이다. 또 '슬림 셰이디'라는 얼터이고 캐릭터를 처음으로 활용한 작품이기도 하다. 10곡을 담았던 1997년의 [The Slim Shady EP]가 20곡을 담은 1999년의 [The Slim Shady LP]로 확장 및 계승된 것이다. 그러나 EP에 수록된 10곡이 모두 LP에 재수록된 것은 아니다. 〈If I Had〉, 〈Just Don't Give A Fuck〉, 〈Just The Two Of Us〉 등 절반 정도만이 다시 간택을 받았다. 그리고 이 곡들은 LP에서도 역시 중추적인 역할을 하고 있다.

사운드 면에서도 마찬가지다. 닥터 드레가 작업을 총괄하긴 했지만 닥터 드레가 실질적으로 프로듀싱한 곡은 3곡이다. 나머지는 에미넴과 초창기부터 작업을 이어온 프로듀싱 팀 베이스 브라더스가 담당했다. 그리고 베이스 브라더스가 프로듀싱한 곡은 이미 완성해 [The Slim Shady EP]에 수록했던 곡과 그 이후 새롭게 작업한 곡으로 또 나눌 수 있기도 하다. 즉 이 앨범의 사운드는 과거 언더그라운드 시절의 그것과 닥터 드레를 만난 이후의 것이 혼재되어 있다.

가사 면에서도 이 앨범은 흥미로운 지점을 던져준다. 특유의 코믹하고 엽기적이며 위악적인 면모야 이후의 앨범에서도 지속적으로 볼 수 있지만

생계를 위협받는 언더그라운드 무명 래퍼로서의 감정을 당시의 생생한 느낌으로 기록한 노래를 담은 에미넴의 앨범은 아마 이 앨범이 유일할 것이다. 레이블 계약은 번번이 무산되고 시간당 최저임금을 받는 일에 질려버린 한 백인 쓰레기의 세상을 향한 염증(〈If I Had〉)과 시궁창 같은 삶에서 벗어날 수 있다면 훗날 지옥의 불구덩이에서 영원히 뒹굴어도 좋다는 절절함(〈Rock Bottom〉)은 에미넴이 직접 털어놓는 과거 자신의 이야기다. 〈My Name Is〉로 에미넴을 처음 접한 이들에게 이 2곡의 존재는 웃음 뒤에는 언제나 그늘이 있고 성공의 이면에는 늘 혹독한 과거가 존재한다는 '드라마'를 부여한다. 실제로 이 앨범의 대성공 후 비평가들은 엄청난 부와 명예를 거머쥔 에미넴이 더 이상 가난의 고통에 대해 랩을 하거나 엽기적인 콘셉트의 가사를 쓰지 못할 것이라며 수군거렸고, 이에 대해 에미넴은 다음 앨범 [The Marshall Mathers LP]의 〈Kill You〉에서 'They said I can't rap about being broke no more / they ain't say I can't rap about coke no more (사람들은 이제 내가 더 이상 가난에 대해 랩을 할 수 없을 거라 말하지 / 하지만 사람들은 내가 마약에 대해 더 이상 랩을 못할 거라고 말하지는 않아)'라며 위트 있게 받아친 바 있다.

[The Slim Shady LP]는 여러 의의와 가치를 내포한 작품이다. 괜히 '힙합뿐 아니라 모던 팝 역사를 통틀어서도 가장 위대한 데뷔작'이라고 불리는 게 아니다. 먼저 이 앨범은 에미넴의 예술가로서의 재능에 누구도 이의를 달지 못하게 만들었다. 다시 말해 미성년자를 강간해버리라고 하거나(〈Guilty Conscience〉) 아내의 시체를 어린 딸과 함께 유기하러 가는 내용(〈'97 Bonnie & Clyde (Just The Two Of Us)〉)에 대해서는 윤리적·도덕적 시비가 일 수는 있을 것이다. 그 모든 책임이 에미넴에게 있지는 않지만 그렇다고 에미넴이 완전히 책임에서 자유로울 수도 없는 노릇이다. 그러나 중요한 것은 주제가 윤리적이든 그렇지 않든 해당 주제를 생생한 이미지와 치밀한 심리 묘사를 곁들여 탄탄한 라임으로 표현해내는 에미넴의 예술가적 재능이다. 논란은 그때뿐이지만 예술적 성취는 남는다. 이 앨범은 에미

넴이 천재적인 재능을 지니고 있음을 증명한다. 그런 의미에서 이 앨범은 21세기의 가장 위대한 힙합 아티스트를 세상에 처음으로 알렸던 셈이다.

슬림 셰이디라는 캐릭터를 활용한 에미넴의 거침없는 가사가 거센 반발과 많은 논란을 낳았던 건 사실이다. 그러나 풍자와 블랙 유머 코드로 가득한 에미넴의 랩은 당시 비장미 가득한 갱스터리즘이나 인종과 사회에 대한 심오한 메시지에 대체로 심취해 있던 힙합계에 신선한 충격이자 일종의 대안으로도 작용했음을 부인할 수 없다. 또한 〈As The World Turns〉이 란 제목을 가지고도 체육시간에 자주 싸웠던 뚱뚱한 계집애의 기억을 끄집어내어 유쾌하게 풀어낼 수 있는 에미넴의 등장은 힙합계의 절대 다수를 점령하고 있는 흑인 '갱스터' 래퍼들에 대한 창백하리만큼 새하얀 한 백인 래퍼의 용감한 도발이기도 했다.

닥터 드레에게도 어쩌면 이 앨범은 '구원'이었다. 한물갔다는 말이 나오기 시작할 때 그는 에미넴을 만났다. 그리고 그를 슈퍼스타로 만드는 데 성공했다. 한때 세상을 뒤흔들었던 지-펑크(G-Funk) 사운드 대신 [2001](1999) 앨범으로 그 실체를 본격적으로 드러낸 닥터 드레의 새로운 사운드도 이 앨범을 통해 그 모양새를 드러냈다. 이후 그는 에미넴과 함께 승승장구했고, 〈Guilty Conscience〉의 콘셉트에서도 느낄 수 있듯 전형적인 갱스터 래퍼로서의 폭력적인 이미지는 탈피하면서도 '코믹한 랩도 할 줄 알고 많이 부드러워졌지만 한 시대를 휘어잡았던 과거를 가지고 있고 그렇기 때문에 건드리면 큰일 나는 큰형님이자 거장'의 느낌을 이어나갔다.

이렇듯 [The Slim Shady LP]는 한 문제적 괴짜 천재 백인 래퍼의 가장 소란스러운 데뷔작이었다. 그리고 에미넴은 다음 앨범을 통해 소포모어 징 크스를 깨뜨리며 자신이 일회성 화제로 소비되고 마는 빈 깡통이 아님을 증명한다. 아, '모두까기 인형'으로 빙의하는 첫 싱글의 전통(?) 역시 이어 갔음은 물론이다.

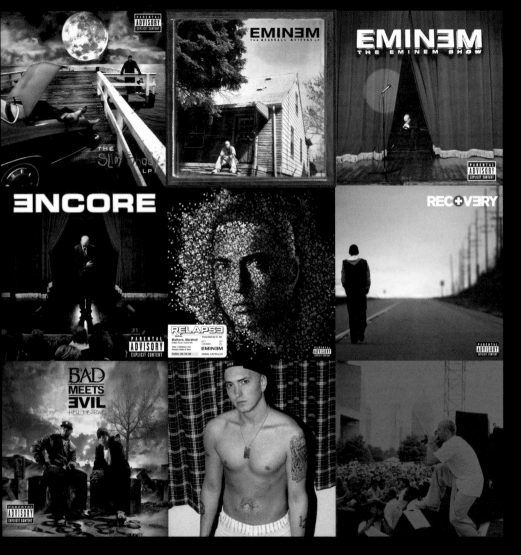

THE MARSHALL MATHERS LP

(2000 / INTERSCOPE)

[The Slim Shady LP]가 대성공을 거둔 후 에미넴은 단숨에 부와 명예를 거머쥐었다. 힙합을 넘어 팝 전체로 보아도 스타가 된 것이다. 그러나 모든 것이 좋아진 것은 아니었다. 얼굴이 알려진 삶은 불편했고, 언론은 앞다투어 그의 가사가 폭력적이고 선정적이라며 공격했다. 심지어 그들은 특정 총기 사건[1]의 책임을 에미넴에게 씌우려고 했다. 그런가 하면 에미넴의 어머니는 그의 가사를 문제 삼아 그를 고소했고, 어릴 적 가정을 버리고 떠난 아버지는 에미넴이 유명해지자 다시 그의 앞에 얼굴을 내밀었다. 이 앨범의 작업은 이러한 배경 속에서 진행되었다. 그리고 결론적으로 에미넴은 자신을 둘러싼 모든 부정적인 요소를 음악에 승화시켜 지난 앨범을 능가하는 걸작을 만들어냈다.

'승화'라는 표현을 쓴 이유는 에미넴의 실제 삶에서 벌어진 일련의 부정적인 일들이 이번 앨범에 담긴 음악과 직접적인 관련이 있기 때문이다. 수록곡의 주제들은 몇 가지 카테고리로 임의로 나눌 수 있는데, 그중 가장 먼저 눈에 들어오는 것이 바로 '자기항변'을 주제로 한 곡들이다. 〈Who Knew〉에서 그는 제목 그대로 '그런 일들이 일어날 줄 누가 알았겠냐'고 되묻는다. 그러나 되묻는 걸로만 그친다면 무책임하다는 비판을 들었을 것이다. 거기에 더해 에미넴은 언론이 본질적인 원인을 외면하거나 놓치고 있다고 지적한다. 'But don't blame me when little Eric jumps off of the terrace / You shoulda been watching him, apparently you ain't parents (에릭이 베란다에서 뛰어내렸는데 내 가사를 탓한다구? / 평소에 니가 좀 더 관심을 기울였어야지, 니가 정말 부모라면 말이야)'나 'So who's bringing the guns in this country? / I couldn't sneak a plastic pellet gun through customs over in London (대체 누가 이 나라에 총기 소지를 허용했지? / 나는 런던에 갈 때 플라스틱 공기총조차 들고 들어가지 못했지)' 같은 구절이 좋은 예다. 에미넴은 이 곡을 통해 아이들이 무방비로 노출되어 있는 다른 여러 폭력적인 미디어와 사회적 환경을 언급하며 자신만을 탓하는 손가락

1 1999년에 일어난 콜럼바인 총기 난사 사건.

질을 멈추라고 외친다.

〈The Way I Am〉은 한층 더 진중하다. 이 곡에서 에미넴은 유명인과 일반인, 혹은 아티스트와 자연인의 경계 사이에서 혼란스럽고 고통스러운 심정을 드러낸다. '하지만 제발 날 길거리에서 보거나 내가 해일리와 같이 있을 때는 나한테 와서 말 걸지 말아줘 / 그냥 날 좀 혼자 놔두라구 / 난 니가 누군지도 모르고 너한테 빚진 것도 없으니까 / 난 엔싱크가 아냐. 난 니 친구가 생각하는 그런 사람이 아니지 / 만약 내 인내심이 한계에 도달하면 널 찔러버릴지도 몰라' 같은 구절에서는 유명인의 비애마저 느껴진다. 피아노 루프에 맞춰 설계된 랩 플로우와 그 플로우를 위해 완벽하게 짜맞추었으면서도 내용을 흐트러뜨리지 않는 라임 배열은 예술의 경지다.

한편 앨범은 여전히 공격적이다. 먼저 지난 앨범의 첫 싱글 〈My Name Is〉에 이어 이번 앨범의 첫 싱글 〈The Real Slim Shady〉에서도 그는 크리스티나 아길레라와 윌 스미스 같은 유명인을 입에 올려 조롱한다. 〈Kill You〉는 그가 더 이상 거친 모습을 보여주지 못할 거라고 수군거렸던 비평가들을 향한 에미넴 방식의 폭력적인 대답이고, RBX [2]와 스틱키 핑가즈 (Sticky Fingaz) [3]라는 왕년의 하드코어 랩 인사들을 초청해 삼색 화끈함을 선사하는 〈Remember Me〉는 마치 그 계보를 이제 내가 이어 받겠다고 만천하에 선언하는 것 같다. 또 에미넴의 앨범이라면 〈Drug Ballad〉 같은 약에 대한 노래도 빠질 수 없을 것이고, 이야기의 전개상으로는 지난 앨범의 〈'97 Bonnie & Clyde (Just the Two of Us)〉 앞에 위치하지만 그 몇 배의 충격을 선사하는 〈Kim〉은 내용의 잔혹함이나 도덕적 올바름을 떠나 에미넴이 천부적인 스토리텔링 재주를 가지고 있음을 증명한다.

2 데스 로우 레이블의 일원으로서 닥터 드레 등의 앨범에 참여해 악명 높은 가사를 선보였던 래퍼. 솔로 앨범도 몇 장 발표했다.

3 1990년대를 풍미했던 열혈 하드코어 힙합 팀 오닉스(Onyx)의 멤버.

그리고 무엇보다 방금 내린 〈Kim〉에 대한 평가를 노래의 폭력성 때문에 인정할 수 없는 사람일지라도 〈Stan〉에 대해서는 도저히 인정하지 않을 수 없을 것이다. 「롤링 스톤」 매거진이 선정한 '역사상 가장 위대한 노래 500곡'에서 296위에 오르기도 한 이 곡은 에미넴의 천재성을 여실히 드러낸다. 에미넴을 닮고 싶어 하는 스탠이라는 이름의 팬과 에미넴이 편지를 주고받는 내용을 담은 이 곡은 놀랍도록 정교한 이야기와 다이도(Dido)의 보컬 그리고 음울한 사운드와 각종 효과음이 결합해 한 편의 소름 끼치는 단편 영화를 만들어냈다. 아직도 에미넴의 모든 커리어를 통틀어 한 곡을 꼽으라면 아마 이 곡을 꼽는 사람이 많지 않을까?

프로덕션 면에서도 이 앨범은 지난 앨범에 비해 안정적이다. 여전히 닥터 드레와 베이스 브라더스가 앨범을 거의 주도하고 있기는 하지만 일단 닥터 드레의 곡이 늘었고 그의 새로운 프로듀싱 스타일이 이 앨범으로 완전히 자리를 잡았다. 또 놓치지 말아야 할 중요한 사실은 지난 앨범과 달리 프로듀싱은 물론 믹싱에 있어 '신의 손'이라고 평가받는 닥터 드레가 앨범의 거의 모든 곡을 믹싱했다는 것이다. 덕분에 우리는 흔히 말하는 사운드 '때깔'이 달라졌음을 경험할 수 있다.

[The Marshall Mathers LP]는 에미넴을 대표하는 앨범이다. 완성도도 완성도지만 더 정확히 말하면 '상징'의 문제라고 할 수 있다. 이 앨범은 우리가 에미넴을 떠올릴 때 연상하는 스테레오 타입의 가장 강렬한 모습을 담고 있고, 이 앨범이 있었기에 에미넴은 지금의 위치에 오를 수 있었다. 실제로 이 앨범은 에미넴의 모든 작품을 통틀어 가장 많이 팔린 앨범이기도 하다. 소포모어 징크스를 박살냈다는 점도 긍정적인 평가에 한몫했음은 물론이다. 그리고 에미넴의 행보는 [Eminem Show]로 이어진다. 그곳에는 많은 변화가 기다리고 있었다.

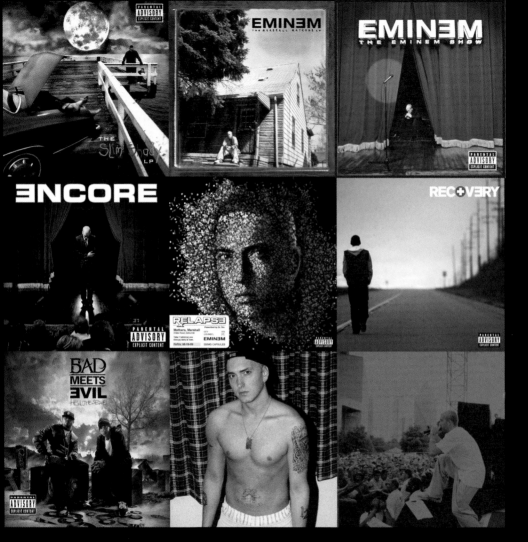

THE

EMINEM SHOW

01. Curtains Up / 02. Whtie America / 03. Business / 04. Cleanin Out My Closet
05. Square Dance / 06. The Kiss / 07. Soldier
08. Say Goodbye Hollywood / 09. Drips / 10. Without Me
11. Paul Rosenberg / 12. Sing For The Moment / 13. Superman
14. Hailie'S Song / 15. Steve Berman
16. When The Music Stops
17. Say What You Say / 18. Till I Collapse
19. My Dad'S Gone Crazy / 20. Curtains Close

지난 앨범 [The Marshall Mathers LP]로 엄청난 판매고와 비평적 찬사를 한꺼번에 거머쥔 에미넴은 이 앨범에서 여러 변화의 시도를 드러낸다. 먼저 가장 눈에 띄는 변화는 에미넴의 셀프 프로듀싱 비중이 커졌다는 점이다. 여전히 베이스 브라더스와 공동으로 만든 곡도 있지만 그보다 더 많은 곡을 혼자 프로듀싱했다. 물론 닥터 드레 같은 장인의 곡과 비교한다면 기술적 완성도를 비롯해 여러 면에서 부족하다는 사실을 부인할 수는 없다. 그러나 에미넴은 이즈음부터 '프로듀서'로서도 활발히 활동하며 다른 뮤지션에게 곡을 주기 시작했고, 그 곡들이 확실한 자기 스타일을 기반으로 하고 있음을 미루어볼 때 그가 래퍼로서 만큼이나 프로듀서로서도 자기 정체성을 독자적으로 쌓아온 것에 대해서는 따로 긍정적인 평가가 이루어져야 할 것이다.

즉 에미넴의 셀프 프로듀싱이 커진 이 앨범의 사운드는 닥터 드레가 다수의 트랙을 프로듀싱하고 또 거의 모든 곡의 믹싱을 맡았던 지난 앨범보다 상대적으로 조금 조악해진 감이 있다. 하지만 에미넴이 프로듀싱한 〈Till I Collapse〉의 경우 사운드 전반에 흐르는 긴박감과 타격감 그리고 가사가 주는 비장미가 결합되어 지금도 에미넴의 커리어를 통틀어 가장 뛰어난 곡 중 하나로 꼽히고 있고, 에어로스미스(Aerosmith)의 〈Dream On〉을 샘플링한 〈Sing for the Moment〉에서 알 수 있듯 에미넴의 프로듀싱에서 감지되는 록 어프로치 성향은 이후 오비 트라이스의 〈Don't Come Down〉 같은 곡과 이어지는 연결고리를 만들어내기도 했다.

그러나 이 앨범에서 에미넴의 프로듀싱만을 따로 떼어내어 그 기술적 완성도에 대해서만 가타부타한다면 결과적으로 반쪽짜리 평가가 될 수도 있음을 간과하지 말아야 한다. 다시 말해 이 앨범의 사운드는 앨범의 주를 이루는 정서 및 메시지와 함께 바라보아야 보다 온전한 평가를 내릴 수 있다. 지난 앨범과 비교해 이 앨범에서 가사적으로 두드러지는 변화가 있다면 범죄와 폭력, 성에 대한 수위 높은 가사가 대폭 줄어들고 대신에 그 자리를

사회비판적 가사와 엠씨로서의 다짐과 성찰 그리고 무엇보다 개인사와 관련한 진솔하고도 온건한 태도가 메우고 있다는 점이다.

물론 이 앨범에서 에미넴은 첫 싱글의 전통(?)을 이어받아 여전히 유명인을 까대며 깐죽거린다(〈Without Me〉). 닥터 드레가 만든 두 곡 위에서는 그들의 공통의 적인 저메인 듀프리와 카니버스(Canibus)[1]에게 응징을 가하거나(〈Say What You Say〉) '배트맨 앤 로빈'을 자처하며 익살을 부리기도 한다(〈Business〉). 그러나 한편으로 에미넴은 그동안 공개적인 막말과 혐오를 서슴지 않았던 어머니에 대한 복잡한 애증을 서글프게 드러내기도 하고,(〈Cleanin' Out My Closet〉) 딸 헤일리를 향한 무한한 애정을 표현하는 〈Hailie's Song〉은 역대 '딸바보' 순위에 그를 올려놓을 만큼 실로 극진하다. 거기에다 유명세로 인한 정신적 고통을 지난 앨범의 〈The Way I Am〉과는 또 다른 방식으로 토로하는 〈Say Goodbye Hollywood〉를 비롯해 삶에 대한 결기가 느껴지는 〈Sing for the Moment〉와 〈Till I Collapse〉를 듣다 보면 확실히 지난 앨범과 달라졌다는 사실을 느낄 수 있다.

바로 이 맥락에서 사운드와 정서가 맞물리는 지점이 발생한다. 결과론일지도 모르지만 이 곡들에서 닥터 드레의 사운드를 섣불리 상상할 수 없으며 오히려 닥터 드레가 아니라서 다행이라는 생각이 드는 것이다. 〈Sing for the Moment〉와 〈Till I Collapse〉이 지닌 비장미와 기승전결의 카타르시스를 닥터 드레의 깔끔하고 모든 게 정교하게 세팅되어 있는 특유의 사운드가 온전히 표현할 수 있었을까? 〈Cleanin' Out My Closet〉의 서정미는 또 어떠한가? 더군다나 〈Hailie's Song〉에서 에미넴은 직접 노래를 부르기까지 한다. 물론 '잘 못 부르는' 수준이다. 하지만 에미넴이 직접 노래를 부르지 않았다면 딸에 대한 그의 절절한 진심이 과연 제대로 전달이나 되었을까? 즉 이 앨범의 이러한 특성은 '기술적 완성도'를 기준으로 음악을 재단하려는 일련의 시도를 철저히 무력화시키고 만다. 그러한 잣대로 본다

1 저메인 듀프리는 닥터 드레와, 카니버스는 에미넴과 갈등이 있었다.

면 난 이 앨범보다 [The Marshall Mathers LP]의 손을 들어줄 것이다. 하지만 에미넴이라는 한 개인의 진심을 분노와 공격적인 태도가 아닌 또 다른 방식을 통해 예술적으로 발현한 이 앨범은 어쩌면 [The Marshall Mathers LP]가 움직이지 못한 누군가의 가슴을 뭉클하게 만들었을지도 모른다. 결국 예술은 마음을 전달하고, 마음을 움직이는 일 아니던가.

또한 이 앨범은 에미넴의 랩이 가장 물올라 있던 시절이기도 하다. 각자의 관점에 따라 평가는 달라질 수 있겠지만 초창기의 랩이 톤이나 스타일 면에서 조금은 가벼운 느낌을 주고 최근의 랩이 조금은 강박적으로 비트에 랩을 구겨 넣는 경향이 있다면 이 시절의 랩은 라임과 플로우의 조화 그리고 랩의 강약조절 등 여러 면에서 완전체에 가까운 시기였다고 할 수 있다.

마지막으로 언급할 것은, 앞에서도 말했지만 가사의 세계관 확장이다. 에미넴은 〈White America〉에서 인종 및 랩 음악과 관련해 미국사회에 정면으로 문제제기를 하고 〈Square Dance〉를 통해서는 부시의 전쟁 놀음을 신랄하게 비판한다. 그리고 이 같은 에미넴의 관심사는 다음 앨범에서도 이어진다.

01. Curtains Up / 02. Evil Deeds / 03. Never Enough
04. Yellow Brick Road / 05. Like Toy Soldiers
06. Mosh / 07. Puke / 08. My 1st Single / 09. Paul (Skit) / 10. Rain Man
11. Big Weenie / 12. Em Calls Paul (Skit)
13. Just Lose It / 14. A** Like That / 15. Spend Some Time
16. Mockingbird / 17. Crazy In Love
18. One Shot 2 Shot
19. Final Thought (Skit) / 20. Encore

ENCORE

(2004 / INTERSCOPE)

실력과 화제 양 측면에서 모두 센세이션을 몰고 온 메이저 데뷔 앨범 그리고 서로 성격은 다르지만 충분히 명작이라 부를 만한 두 앨범을 연거푸 발표한 에미넴도 이 앨범에 이르러서는 주춤하게 된다. 결론적으로 이 앨범은 안타깝게도 에미넴의 커리어를 통틀어 가장 미진한 성취를 거둔 작품이다.

부진의 첫 번째 원인은 믿었던(?) 닥터 드레의 배신이다. 뭐, 배신 정도까지는 아니지만 기대에 못 미쳤다고 해두자. 〈Rain Man〉이나 〈Encore〉는 닥터 드레의 기존 문법을 따르는 곡들이지만 진화보다는 답습에 가깝고, 〈Never Enough〉나 〈Big Weenie〉는 왠지 모르게 만들다만 습작처럼 허전하다. 그런가 하면 〈Ass Like That〉은 닥터 드레의 곡이 맞는지 지금도 귀를 의심하게 한다. 변화의 시도였다면 재미도 의미도 없는 완벽한 실패다. 비슷한 시기에 오비 트라이스나 지-유닛(G-Unit)에게 선사한 비트를 상기해본다면 에미넴을 차별했던 건 아닐까 하는 말도 안 되는 의심이 들 정도다.

닥터 드레와 앨범의 절반씩을 나눈 에미넴의 프로듀싱도 실망스럽기는 마찬가지다. 힙합 고유의 장르적인 쾌감을 지닌 것도 아니고 그 틀을 뛰어넘어 새로운 그루브를 자아내는 것도 아닌, 특별한 감흥 없는 어정쩡한 비트의 연속이다. 기술적 완성도의 부족함 따위를 말하려는 게 아니다. 지난 앨범의 수록곡 〈Till I Collapse〉만 보아도 에미넴은 닥터 드레만큼의 세련미를 갖추지는 못해도 이런 강렬한 트랙을 만들어낼 수 있었다. 그러나 이 앨범에서 에미넴은 이미 너무나 익숙한 샘플을 가지고와 미지근한 비트를 창조하고(〈Like Toy Soldiers〉) 재기발랄함에 집착한 나머지 우스꽝스러운 비트를 선보인다(〈My 1st Single〉). 그나마 참여한 래퍼들이 늘어놓는 사랑에 관한 다채로운 이야기와 비트가 조화롭게 어우러지는 〈Spend Some Time〉 정도가 그중 눈에 띈다.

사람은 보고 싶은 대로 보기 마련이라고 하지만 이렇듯 빈약한 프로덕션 가운데 이야기 또한 미덥지 않은 인상이다. 물론 지난 앨범의 〈Square Dance〉와는 또 다른 느낌으로 조근조근 선동하며 부시를 엿 먹이는 〈Mosh〉의 가사는 분명 따분한 비트를 살리고 있고, 당시 갈등 관계에 있었던 자룰과 벤지노 등에 대해 이야기하다 마지막 부분에 이르러 대인배의 풍모를 보이는 〈Like Toy Soldiers〉는 확실히 흥미롭다. 그러나 마이클 잭슨까지 건드리며 첫 싱글의 전통을 이은 〈Just Lose It〉은 높아진 역치 때문일까 재미보다는 피로감이 먼저 몰려오는 게 사실이다.

또한 해일리에 대한 사랑을 꺼내 보이며 다시 한 번 딸바보 모드로 돌입한 〈Mockingbird〉는 〈Hailie's Song〉의 감동을 온전히 재현하지 못하고, 아내인 킴에 대한 곡 〈Puke〉는 〈'97 Bonnie & Clyde (Just The Two Of Us)〉와 〈Kim〉에서 볼 수 있었던 생생한 이미지와 번뜩이는 묘사는 온데간데없고 소모적인 감정의 배설만이 놓여 있을 뿐이다. 다시 말해 이 앨범은 지난 앨범들에서 활용했던 몇 가지 주제를 거의 그대로 가져왔지만 이야기의 힘은 확실히 부치는 모양새다. 〈My 1st Single〉이나 〈Ass Like That〉 같은 곡을 들으며 웃기기보다 그저 우스꽝스럽다는 느낌이 드는 것도 무언가 제대로 돌아가고 있지 않음을 나타내는 방증일 것이다.

앨범 타이틀처럼 '다시 한 번!'을 외쳤지만 [Encore]는 뜨뜻미지근한 결과물로 남았다. 후에 에미넴은 [Recovery] 수록곡 〈Talkin' 2 Myself〉에서 이 앨범에 대한 못마땅함을 피력하며 이 앨범을 작업할 당시 약을 복용하고 있었다고 고백하기도 했다. 그렇다. 에미넴은 약에 취해 있었다. 그리고 이런저런 시련이 겹쳐 그는 이후 꽤 오랫동안 무대 위에서 모습을 감추게 된다. 이 글을 쓰는 나도 그가 컴백 앨범을 발표하기 전까지는 정말로 은퇴한 줄 여기고 있었으니까.

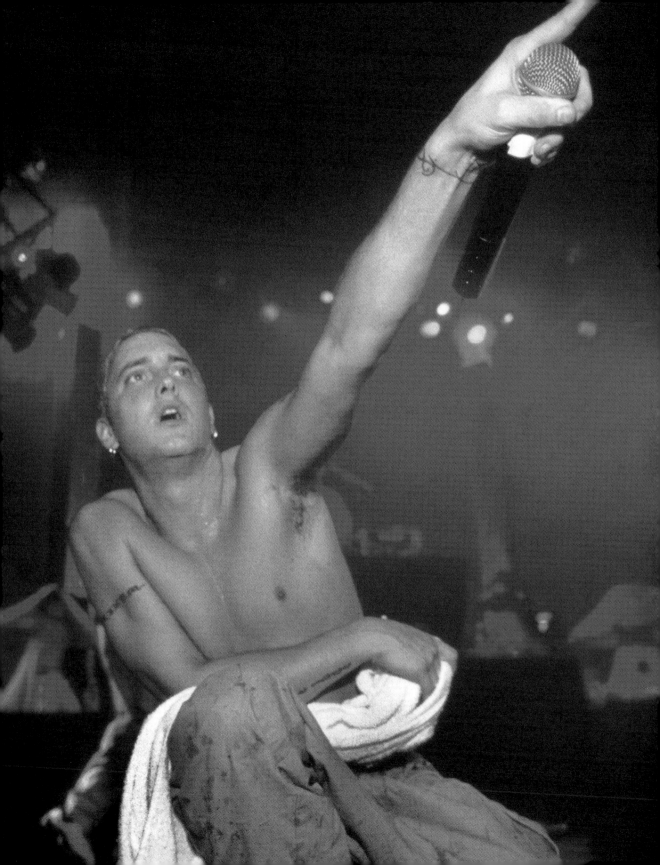

01. Dr. West (skit) / 02. 3 a.m. / 03. My Mom / 04. Insane
05. Bagpipes from Baghdad / 06. Hello
07. Tonya (skit) / 08. Same Song & Dance
09. We Made You / 10. Medicine Ball / 11. Paul (skit)
12. Stay Wide Awake / 13. Old Time's Sake / 14. Must Be The Ganja
15. Mr. Mathers (skit) / 16. Déjà Vu
17. Beautiful / 18. Crack A Bottle
19. Steve Berman (skit) / 20. Underground

RELAPSE

(2009 / INTERSCOPE)

2004년에 [Encore]를 발표한 후 무려 5년 만에 내놓은 정규 앨범이다. 2005년에 베스트 앨범을 발표하고 2006년에 셰이디 레코드 컴필레이션 앨범에 참여했지만 엄밀히 따지면 새로운 온전한 창작물은 거의 없었다. 갑작스레 투어를 취소한 2005년 여름 이후 에미넴은 본격적으로 잠적에 들어간다. 지친 심신과 약물중독 때문이었다. 킴과의 두 번째 이혼, 가장 친한 친구이자 동료 래퍼였던 프루프의 죽음은 에미넴을 더욱 깊은 수렁으로 빠뜨렸다. 그렇게 몇 년의 어두운 시간을 보내고 재활치료를 받은 끝에 다시 돌아와 발표한 앨범이 바로 이 앨범이다.

예술가들에게 미안한 말이지만 예술가의 개인적 비극은 사실 오랫동안 훌륭한 예술작품의 원천이 되어왔다. 절벽 끝에서 절실하게 길어 올린 작품이 역사에 남는 광경을 우리는 숱하게 보아왔다. 물론 이 앨범이 그에 꼭 맞는 경우인지는 확실히 모르겠다. 하지만 이 앨범이 내용적으로도 에미넴의 비극적 개인사에 영감을 둔 작품이라는 것은 확실하다. 다시 말해 이 앨범은 에미넴의 약물중독 경험에 기반한 일종의 콘셉트 앨범이다. 최근 종영한 티브이 프로그램 〈음악의 신〉처럼 일종의 '페이크 다큐'에 가깝다고 할까?

앨범은 '약물중독'과 '살인마'라는 두 축을 중심으로 사실과 가상을 넘나든다. 곳곳에 있는 스킷에서 알 수 있듯 앨범은 약물중독에 빠졌다가 재활치료를 받고 회복하려고 애쓰지만 다시 환각에 빠지는 등 일련의 괴로움을 겪는 에미넴의 실제 경험을 모티브로 한 큰 줄기를 지니고 있다. 그리고 이 플롯에 연쇄살인마와 관련한 가상의 이야기가 가미되고 그밖에 에미넴의 팬이라면 익숙할 만한 소재와 도구들이 동원되는 식이다. 때문에 이 앨범은 에미넴의 그 어떤 작품보다 어두운 색채와 단일한 면모를 지니고 있다.

앨범을 작업할 당시 연쇄살인마의 행태와 심리에 깊이 빠져 있었다고 말한 바 있는 에미넴은 실제로도 살인마의 이야기에 앨범의 상당 부분을 할

애한다. 그는 환각에 빠져 자기도 모르게 사람을 죽이는 살인마의 입장을 서술하기도 하고(〈3 a.m.〉) 아동 성폭행을 일삼는 새아버지의 모습을 그리기도 한다.(〈Insane〉) 또 〈Same Song & Dance〉에서는 납치 살인을 당하기 전의 여성이 탈출하기 위해 울부짖는 모습을 '춤추고 노래 부르는' 모습으로 상징하는 묘사가 탁월하다. 읽어 내려가는 동안 심심치 않게 역함을 유발하는 에미넴의 가사는 윤리적 기준에 의한 재단이나 호불호를 떠나 그의 스토리텔링 능력이 얼마나 뛰어난가를 보여주는 반증이라고 할 수 있다. 오랜만의 그러나 실로 반가운 재능의 확인이다.

이외에도 앨범은 다양한 소재를 품고 있다. 앨범의 콘셉트 중 하나가 약물중독인 만큼 역시나 에미넴의 어머니가 빠질 수 없고,(〈My Mom〉) 약물을 테마로 자신의 얼터이고 캐릭터인 슬림 셰이디를 끌고 들어오기도 하며,(〈Hello〉) 닥터 드레와 함께 마리화나를 피워대던 좋았던 시절을 회상하거나(〈Old Time's Sake〉) 힙합 크루 특유의 기세 역시 잊지 않는다.(〈Crack A Bottle〉) 또 염문이 돌았던 머라이어 캐리와 그의 현재 남편 닉 캐논을 향해 내뱉는 뒤끝(?)은 구경꾼 입장에서는 확실히 흥미로운 볼거리다.(〈Bagpipes from Baghdad〉)

그러나 역시 두 번 생각하고 아무리 생각해도 앨범의 가장 인상적인 순간은 나란히 앞뒤에 배치되어 있는 〈Déjà Vu〉와 〈Beautiful〉이다. 자신의 약물중독 경험에 대해 털어놓은 〈Déjà Vu〉가 전초전이라면 삶의 가장 밑바닥에서 구르다 건져 올린 고통과 고민, 그 밖의 여러 사유를 담은 〈Beautiful〉은 이 앨범은 물론이거니와 에미넴의 커리어를 통틀어도 가장 위대한 곡 중 하나다. 음악과 가사 모두 완벽한 감동을 선사하는 이 곡은 앞으로도 좌절과 시련을 겪게 되는 모든 이들을 위한 가장 좋은 처방전으로 남게 될 것이다.

닥터 드레에게도 이 앨범은 그의 거장의 풍모를 다시 한번 실감하게 하

는 기회였다. 사실 그는 2000년대 중반을 넘어서며 버스타 라임즈(Busta Rhymes), 제이지 등의 앨범에서 기복 있는 결과물을 드러냈다. 그러나 그가 거의 모든 곡을 프로듀싱한 이 앨범을 통해 우리가 확인할 수 있는 것은 역시 클래스는 영원하다는 사실이다. 자신의 기존 스타일을 유지하면서도 곡마다 인상적인 변주를 해내면서 결과적으로 앨범의 어두운 기조를 완벽하게 구현해낸 닥터 드레의 프로듀싱은 훗날 그의 커리어를 돌아볼 때 빠뜨릴 수 없는 영광의 순간으로 다시 오르내릴 것이다.

하지만 이 앨범은 다소 엇갈린 반응을 얻기도 했다. 오랜만에 돌아와 발표한 앨범인데 너무 어둡고 징그러운 이야기로 일관하고 있어 즐길 수가 없다. 슬림 셰이디 특유의 유머 감각이 제대로 살아 있지 않다. 첫 싱글 〈We Made You〉가 진부하고 또 앨범의 콘셉트에 어울리지 않는다. 묘하게 변해버린 에미넴의 억양이 거슬린다 등의 이유였다. 그러나 각자의 제각기 다른 기대와 취향이 투영된 이 볼멘소리들을 존중하면서도 동시에 나는 이 앨범이 존중받을 만한 객관적인 완성도를 지니고 있다고 본다. 5년 만에 컴백한 그의 '실력'은 여전히 녹슬지 않았던 것이다. 그리고 이듬해 에미넴은 이 앨범과 여러 가지로 상반되는 차기작을 발표한다.

RECOVERY

(2010 / INTERSCOPE)

01. Cold Wind Blows / 02. Talkin' 2 Myself
03. On Fire / 04. Won't Back Down
05. W.T.P. / 06. Going Through Changes
07. Not Afraid / 08. Seduction / 09. No Love
10. Space Bound / 11. Cinderella Man
12. 25 To Life / 13. So Bad / 14. Almost Famous
15. Love The Way You Lie
16. You're Never Over / 17. Untitled

[Relapse]를 5년 만에 내놓은 후 에미넴은 다시 작업의 탄력(?)을 받기 시작했다. 이후 2장의 앨범을 매년 연거푸 내놓은 것이 그 증거다. 결론적으로 이 앨범은 [Relapse]와는 여러모로 다른 작품이고 언론과 팬들 사이에서 '실질적인 재기작'으로 인식된다. 심지어 에미넴 본인부터가 이 앨범의 〈Cinderella Man〉에서 'Fuck my last CD, the shit's in my trash (내 지난 앨범은 엿이나 먹으라고 그래. 그건 이미 내 쓰레기통에 있지)'라고 말할 정도다. 물론 에미넴 특유의 기질상 이 말을 곧이곧대로 받아들이기는 좀 무리가 있다. 하지만 보기에 따라 [Relapse]가 몇 년을 기다린 팬들을 충족시키기에는 그 완성도 여부를 떠나 기대에 좀 엇나간 부분을 지니고 있었다고 볼 수도 있을 것이다. 묘하게 달라진 억양, 약물과 살인마 테마에 대한 집착, 무엇보다 프로듀싱과 가사 모두 일관된 '콘셉트 앨범'의 성격은 팬들의 종합적인 기대를 채워주지 못한 면이 있었다.

굳이 이분법으로 말하자면 [Relapse]가 '힙합'이라면 [Recovery]는 '종합'이다. 전자가 거의 모든 곡을 닥터 드레의 단단한 힙합으로 무장했다면 후자는 에미넴의 커리어를 통틀어 가장 다양한 프로듀서의 기용을 통해 힙합뿐 아니라 팝과 록을 넘나드는 다채로운 성향을 드러낸다. 닥터 드레는 단 한 곡에서 모습을 보일 뿐(〈So Bad〉) 에미넴은 드레이크(Drake)의 프로듀서 보이-원다(Boi-1da)를 비롯해 당시 팝과 힙합의 경계를 넘나들던 짐 존신(Jim Jonsin)과 알렉스 다 키드(Alex da Kid)의 사운드까지 끌어들인다. 심지어 참여진에는 핑크(P!nk)의 이름까지 보인다. 때문에 앨범은 저스트 블레이즈(Just Blaze)의 〈Cold Wind Blows〉나 디제이 카릴(DJ Khalil)의 〈Talkin' 2 Myself〉를 위시한 힙합 트랙과 더불어 모던 록 성향의 〈Space Bound〉나 처음 듣는 순간 에미넴의 노래라고는 쉽사리 믿을 수 없는 〈Cinderella Man〉 같은 노래까지 동시에 품고 있는 모양새를 지니고 있다.

이러한 변화를 가리켜 무작정 비난할 수는 없을 것이다. 에미넴의 선택은

기본적으로 존중 받아야 하며 자신의 취향과 바람을 뮤지션이 들어줄 의무는 없다. 실제로 엄청난 흥행을 거둔 〈Love The Way You Lie〉의 경우, 에미넴을 열성적으로 좋아하는 힙합 팬들이라면 달가워하지 않을 수도 있는 팝 발라드 – 랩이지만 노래 자체만 본다면 집착적인 애증을 그린 구성진 가사와 매혹적인 멜로디가 결합한 좋은 팝송이다. 그러나 기호나 취향과는 별개로 기타 – 팝 성향에 기반한 비슷비슷한 곡이 많아 앨범의 집중력을 분산하고 있다거나 이러한 곡들이 다른 팝 뮤지션들의 음악과 무엇이 얼마나 다르고 더 뛰어난지 그리고 결과적으로 다른 팝 뮤지션들에 대한 에미넴이라는 뮤지션의 변별력에 어떠한 영향을 미쳤는지에 대해서는 음악적으로 논의해볼 수 있을 것이다. 나는 부정적인 입장이다.

또 다른 측면에서 이분법을 다시 동원하자면 [Relapse]가 '픽션'이라면 [Recovery]는 '다큐'에 가깝다. 전자가 약물중독이라는 에미넴의 실제 경험을 바탕으로 사실과 가상을 넘나들며 예술작품을 만들어냈다면 후자는 있는 그대로의 사실과 심경을 담는 쪽에 주력한다. 이러한 맥락에서 〈Not Afraid〉는 가장 상징적이다. 다시 돌아온 심경을 음악으로 승화했고 그 음악을 첫 번째 싱글로 내민 것이다. 에미넴의 자연인으로서의 실제 상황과 노래 속의 이야기가 일치하는 이 곡의 '드라마'는 듣는 이들을 에미넴과 같은 당사자의 입장에 서게 한다. 팬들에게 그간의 상황과 심경을 전하며 사과하는 〈Talkin' 2 Myself〉, 밑바닥에 떨어져 있을 동안의 이야기라는 면에서는 비슷하지만 이혼한 아내 킴과 딸 해일리에 대한 더 특별한 이야기를 담은 〈Going Through Changes〉 역시 마찬가지다.

그러나 앨범에 수록된 이러한 성향의 노래들은 애석하게도 대부분 큰 감동으로까지 이어지지는 않는다. 커리어를 이어오며 이러한 자전적인 이야기가 반복되는 감도 있을뿐더러 예전과 달리 텁텁해지고 늘 격앙된 톤으로 비트에 랩을 구겨 넣는 듯한 스타일로 변해버린 랩 그리고 예측 가능한 전형적인 프로듀싱 등이 동시에 작용한 결과일 것이다. 덧붙이자면 비슷한

소재를 다룬 [Relapse]의 〈Beautiful〉이 한 개인의 구체적 경험에서 시작해 그를 뛰어넘는 보편적인 깨달음에 이르렀던 것에 비해 이 노래들은 그 지점에 오르지 못한 걸로 보이는 것 역시 원인이라면 원인이다.

오히려 이 앨범의 묘미는 에미넴이 자기 고백적 가사를 실제 그대로 드러내는 순간보다는 작가이자 엠씨로서의 역량을 발휘할 때 더 가중된다. 단적으로 〈No Love〉는 이 앨범의 가장 강렬한 지점이다. 릴 웨인(Lil Wayne)과 에미넴이라는 '21세기의 가장 중요한 힙합 아이콘' 둘의 만남이 성사된 이 곡은 시작부터 끝까지 역사에 남을 배틀 랩의 향연이다.[1] 그런가 하면 '나쁜 년'과의 관계를 이리저리 묘사하는 듯싶다가 결국 마지막에 가서 인생의 25년을 바친 '이 죽일 놈의' 힙합에 대한 복합적인 심경을 드러내는 〈25 To Life〉는 그 은유와 형식면에서 문학적 가치가 충만하다.

에미넴이 이 앨범으로 재기에 완벽하게 성공했다는 것은 공인된 사실이다. 그러나 이것이 이 앨범이 음악적으로 완벽하다는 뜻은 당연히 아니다. 코믹한 콘셉트로 유명인을 건드리는 첫 싱글의 전통(?)까지 포기하면서 에미넴은 여러 변화의 시도를 감행했지만 그것들이 모두 성공으로 귀결되었는지는 의문이다. 때문에 에미넴이 힙합에 대해 그랬던 것처럼 나 역시 이 앨범에 대해 복합적인 심경이다. 그리고 이러한 나의 갈증은 다음 앨범에서도 완전하게 해소되지 않는다.

1 릴 웨인은 공개적으로 에미넴과 작업하고 싶다고 여러 번 말했고, 결국 소원(?)을 이루었다.

HELL: THE SEQUEL..EP

(BAD MEETS EVIL) (2011 / INTERSCOPE)

[Recovery]의 대성공으로 완벽한 부활을 알린 에미넴은 이듬해 듀오 앨범을 내놓는다. 래퍼 로이스 다 파이브 나인(이하 로이스)과의 합작이 바로 그것이다. 사실 오랜 힙합 마니아라면 알겠지만 이 둘의 프로젝트는 이미 10여 년 전부터 계획된 것이었다. 같은 디트로이트 출신인 둘은 90년대 언더그라운드 시절부터 교류해왔다. 실제로 로이스의 데뷔 앨범 [Rock City](2002)에는 에미넴과 함께 한 동명의 싱글이 수록되어 있고, 에미넴이 프로듀싱하고 피처링까지 한 제이지의 [The Blueprint](2001) 수록곡 〈Renegade〉는 원래 에미넴과 로이스의 노래였다. 배드 미츠 이블(Bad Meets Evil)이라는 이름 역시 오래 전에 정해놓은 것이었는데, 에미넴의 메이저 데뷔 앨범 [The Slim Shady LP]에서 로이스가 참여한 19번 곡의 제목이 바로 〈Bad Meets Evil〉이며 이 곡에서 로이스는 12년 후 그들이 발표할 합작의 타이틀까지도 예언(?)하고 있다. 그러나 그간 갈등과 화해를 반복해오기도 한 둘은 최근 로이스가 소속된 랩 그룹 슬로터하우스와 에미넴의 레이블 셰이디가 정식으로 계약을 체결한 후에야 비로소 둘의 프로젝트를 세상에 선보이게 되었다.

단적으로 〈Take From Me〉와 〈Echo〉는 누가 들어도 [Recovery]의 연장선이다. 곡의 완성도와는 별개로 이런 느낌은 이 앨범의 차별화된 매력을 흐린다. 물론 프로듀서 방글라데시(Bangladesh)의 기용(〈A Kiss〉)은 파격적이라고 볼 수 있지만 결과물 자체는 그가 릴 웨인(Lil Wayne)이나 비욘세(Beyonce)의 앨범 등지에서 보여주었던 것들에 비하면 평범하다. 다시 말해 〈A Milli〉나 〈Diva〉는 방글라데시가 아니면 상상할 수 없는 곡이었지만 〈A Kiss〉는 굳이 그일 필요가 없는 곡이다.

하지만 앨범의 프로덕션과 관련해 가장 큰 책임을 저야 할 자가 디넌 포터라는 사실이 바로 함정이다. 1996년부터 에미넴의 프로듀서로 활동해온 그는 에미넴과 가장 가까운 인물 중 한 명으로서 이번 앨범에서 무려 5곡을 프로듀싱했는데 결과적으로 패착에 가깝다. 미스터 포터는 10여 년이 넘는 기간 동안 활동은 꾸준하게 해왔지만 이렇다 할 두각을 나타내지 못했고, 나는 그 원인을 '이렇다 할 정체성 없는 프로듀싱'에서 찾는다. 하드코어 힙합 비트든 클럽 비트든 '마스터'가 되지 못하고 모양새는 그럴 듯하나 어중간하게 흉내 내는데 그치는 그의 프로듀싱은 이 앨범에서도 여전하다. 〈Above The Law〉의 진부한 스트링 진행, 〈Loud Noises〉의 난삽함, 〈Living Proof〉의 만들다 만 듯함을 겪다 보면 그가 특별한 창의성을 가지고 있지 못함을 그리고 그 부족한 창의성을 극복할 사운드 면에서의 재능 역시 부족함을 깨닫게 되며, 이러한 그가 이 앨범의 절반을 담당했다는 사실은 일종의 비극이라면 비극이다.

반면 앨범에서 가장 눈여겨볼 비트는 〈The Reunion〉이다. 다일레이티드 피플스(Dilated Peoples)와 프로디지(Prodigy) 등의 프로덕션을 담당하며 주로 음울한 사운드를 기조로 하는 프로듀싱 듀오 시드 롬스(Sid Roams)가 만든 이 곡은 사실 그들의 인스트루멘탈 앨범 [Zombie Musik]에 수록된 곡이었다. 그러나 극적(?)으로 에미넴의 간택(!)을 받았고, 곡의 신스 멜로디와 에미넴 특유의 싱-송이 절묘하게 어울리며 마치 원래 에미넴을

위해 만든 곡처럼 완벽한 에미넴 스타일로 다시 태어났다.

마지막으로 나름 중립적으로 이 앨범의 가치를 살펴보자. 앞서 말했듯 에미넴과 로이스가 '랩의 신'급의 실력을 갖추고 있다는 사실은 이미 모두가 알고 있지만 어찌되었든 이 앨범에 수록된 모든 랩은 기념비적이다. 둘 모두 커리어 절정의 랩을 불살랐다고 평가하기에 충분하다. 랩 빠르게 하기로 기네스 기록을 보유하고 있다는 트위스타(Twista)의 랩을 들을 때나 에미넴과 로이스의 랩을 들을 때나 우리는 똑같이 놀라움을 금치 못한다. 그러나 전자와 후자 간의 분명한 차이가 있다고 느끼는 까닭은 트위스타가 '빠름'을 위해 랩의 어떤 요소들을 '포기'하고 있다는 느낌을 주는 반면, 에미넴과 로이스는 '지킬 것 다 지키면서 완급도 자유자재로 쥐락펴락하는 랩'을 구사하고 있다고 느끼기 때문이다. 이러한 맥락에서 상징적인 곡이 바로 〈Fast Lane〉이다.

또 랩의 기술과는 별개로 유사발음과 동음이의를 활용하고 단어와 문장 사이를 자유롭게 넘나들며 다방면의 배경지식을 투입해 완성한 에미넴과 로이스의 가사는 그 자체로 예술적·문학적 가치를 지닌 텍스트다. 그리고 그만큼 이들의 가사는 듣는 이를 고생시킨다. 곳곳에 숨겨진 언어유희와 비유를 알아채야 하기 때문이다. 이들의 메시지를 정확히 이해하기 위해 우리는 NBA 선수 스퍼드 웹(Spud Webb)이 168cm의 단신으로 덩크를 할 수 있었다는 점, 에미넴과 발음이 비슷한 M&M이 미국의 유명한 캔디 제조회사라는 점, 로이스가 트위터를 매우 즐겨한다는 점, 노아의 방주는 동물 종마다 암수 두 쌍씩 태웠다는 점, 닥터 드레의 곡 〈What's The Difference〉에서 에미넴이 술에 취해 닥터 드레에게 사랑한다고 말한 적이 있다는 점, 'one night stan, one like Stan'이라는 구절에서 스탠(Stan)은 바로 에미넴의 히트 싱글 〈Stan〉의 그 주인공이라는 점, 결혼(matrimony)이라는 단어 앞에는 보통 '성스러운(holy)'이라는 표현을 쓰는데 이 단어는 '구멍난(holey)'이라는 단어와 발음이 같다는 점 외에도 우리는 수

많은 배경지식을 더 갖추고 있어야 한다. 한마디로 '비유의 지뢰밭'과 '절정의 플로우'가 합쳐진 이들의 랩은 가히 긍정적 의미에서 '청각적 충격'이다.

이 앨범은 메쏘드 맨(Metho Man)과 레드맨의 합작 [Blackout!](1999)과 닮아 있기도 하다. 다시 말해 이 앨범은 [Blackout!]이 그랬던 것처럼 그 어떤 작품보다 랩 본연이 가질 수 있는 가장 극대화된 청각적 즐거움을 선사하는 작품으로 기억될 것이다. 거기에 더해 '최고의 랩 듀오 앨범'을 꼽을 때 [Blackout!]과 함께 늘 수위를 차지하는 작품이 될지도 모르겠다.

김봉현(힙합 저널리스트)

대중음악, 그중에서도 힙합에 관한 다양한 활동을 하고 있다. 네이버뮤직, 에스콰이어, 씨네21 등에 글을 쓰고 있고 레진코믹스에서는 힙합 웹툰을 연재하고 있다. '서울 힙합영화제'를 주최하고 있으며 김경주 시인, MC 메타와 함께 시와 랩을 잇는 프로젝트 팀 '포에틱 저스티스'로 활동 중이다. 주요 저서로《힙합–블랙은 어떻게 세계를 점령했는가》,《한국 힙합, 열정의 발자취》,《힙합–우리 시대의 클래식》등이 있고 주요 역서로《제이 지 스토리》,《더 랩: 힙합의 시대》,《힙합의 시학》등이 있다.

블로그: http://kbhman.tistory.com/
트위터: @kbhman